Les Beaux-Arts

et la Nation

Ch.-M. COUYBA

Les Beaux-Arts et la Nation

INTRODUCTION DE PAUL-LOUIS GARNIER

PARIS
LIBRAIRIE HACHETTE ET C^{ie}
79, BOULEVARD SAINT-GERMAIN, 79

1908

INTRODUCTION

De beaux esprits dont c'est l'habitude de juger toutes choses du haut d'une magnifique indolence se gaussent volontiers de la sollicitude que notre démocratie témoigne aux arts. Les bévues, les insuffisances dont la conduite des affaires publiques est parfois entachée sont à leur ironie de dilettanti d'inépuisables thèmes. Complaisamment ils généralisent et, du cas, concluent à l'espèce. « La République protectrice des Arts ! » Ah ! le bon billet. Et l'on fouaille convenablement ces parlementaires audacieux qui s'arrogent le droit de proposer aux artistes la plus mesquine, la moins clairvoyante des tutelles. Béotiens que tous ces gens-là !

L'antienne est connue ; elle fait recette, mais elle sonne faux : c'est du bavardage, rien de plus. Et il suffit à tout esprit non prévenu de lire ce volume pour se convaincre qu'au Sénat comme à la Chambre des orateurs et des écrivains de talent savent consacrer à l'art des compétences éclairées. Aussi bien n'entreprendrons-nous pas de faire ici l'éloge de l'auteur de ce livre. C'est aux titres comme à l'œuvre que se mesure un homme. Agrégé de l'Université, ancien professeur d'histoire de l'art, ancien rapporteur du budget des Beaux-Arts et de l'Instruction publique, vice-président de la Commission de l'Enseignement et membre du Conseil Supérieur des Beaux-Arts, M. Couyba s'est spécialisé au Parlement dans l'étude des questions qui touchent à l'éducation intégrale de la démocratie. Et l'on peut dire, sans risquer aucun démenti, que la plupart des réformes réalisées dans ce domaine ou en passe de l'être l'ont eu, depuis dix ans, soit pour promoteur, soit pour défenseur. Il

suffirait d'un tel exemple pour justifier l'intervention des initiatives parlementaires en matière de beaux-arts. Elles y peuvent être heureuses et fécondes autant que partout ailleurs, et le pire serait qu'on pût les décourager. C'est leur mérite de servir l'art français dont la grandeur et la gloire ne sont pas moins chères aux esprits élevés du Parlement qu'aux artistes eux-mêmes.

Sans doute ce que fait actuellement l'État, dans les rapports actuels des beaux-arts avec la représentation nationale, n'est-il que l'ébauche de ce qu'il devrait faire. Certes, ce n'est point à consacrer des tempéraments parvenus à une maturité glorieuse qu'il lui faut tardivement s'efforcer, mais à sauver dans la jeunesse française ces grandes intelligences, ces grandes sensibilités que la misère, la douleur, le défaut de culture éloignent à jamais de l'art. C'est encore à lui qu'il appartient non de suivre, mais de devancer son époque. S'il est pour le passé, le pieux gardien d'un patrimoine sublime, il est dans le présent le témoin de son temps. Il doit en art agir et juger comme une élite, une oligarchie, non comme l'émanation moyenne d'une collectivité. Sa vertu première : le respect de toutes les sincérités, car une sincérité marque un cœur et une volonté. Son devoir : ignorer les ostracismes dont la nation frappe parfois les grands hommes, et soutenir, malgré leurs audaces et à cause d'elle, les novateurs.

On dit dans les livres : « *La douleur, l'incompréhension, la médiocrité exaltent et grandissent l'artiste.* » C'est là de la littérature qui voudrait être stoïcienne; elle n'est que féroce. La vérité, c'est que la souffrance d'une vie mesquine et difficile exténue jusqu'à le briser l'artiste. Autrefois, elle faisait peut-être des héros; elle ne fait aujourd'hui que des victimes. A qui donc, sinon à l'État tutélaire, appartient-il de prévenir ces détresses?... Nous savons tout cela. Épargnons-nous donc le

ridicule de disserter vainement sur ces belles fictions. Autrefois, sans doute les choses allaient mieux. Point de problèmes, point de crises ni de basses difficultés budgétaires. Dans les cités toscanes, hollandaises, espagnoles, des artistes groupaient dans l'intimité pensive de l'atelier, quelques disciples, au gré des affinités. C'était tout l'enseignement. Le vieux Cimabué découvrait, au milieu de ses brebis, le pâtre Giotto ; il l'amenait à la ville, l'instruisait, et Giotto émerveillait toute l'Italie. Et le prince opulent et orgueilleux s'en réjouissait comme d'un nouvel éclat au faste de son règne. Mais nous ne sommes plus au temps de Maurice d'Orange ou de Côme de Médicis. Les petits peuples individualistes et turbulents de naguère ont fait place aux grandes démocraties d'aujourd'hui. A la vivante autonomie des provinces le temps a lentement substitué la centralisation des territoires. Jadis on pouvait décider pour l'individu. Il a fallu légiférer pour les masses, les grandes collectivités. Et c'est ainsi qu'on a progressivement créé, en France comme dans tous les États modernes, l'administration impersonnelle dont les Beaux-Arts sont un département.

Département fort mal doté si l'on songe que sur un budget national d'environ quatre milliards, on lui alloue la somme dérisoire de dix-sept millions ! Et quelles responsabilités cependant ne lui impute-t-on pas en échange d'une aussi piètre subvention ! Faut-il s'étonner après cela que les progrès soient lents quand la tâche est si lourde, les moyens si mesurés ? Mais les dilettanti pour qui les activités parlementaires sont fatalement vaines ne s'en avisent point. Ils croient, sans ironie, que le chant, par exemple, se peut enseigner ainsi qu'à Nuremberg jadis sous le vieil et magnanime Hans Sachs. Et, s'indignant du peu d'éclat et d'originalité artistiques de nos provinces, ils parlent de décentralisation comme si spontanément Lyon, Arles

ou Nancy pouvaient évoquer demain Bruges, Ypres ou Venise au temps de leur opulente splendeur. Mirages que tout cela !

C'est l'histoire, l'histoire politique, comme on le verra dès le début de ce livre, qui détermine les rapports de l'art avec l'État ou le Prince. Qu'il le veuille ou non, l'art d'une époque ressent et subit l'influence de la forme même de l'État. Les artistes protestent depuis longtemps contre les méthodes souvent oppressives de notre enseignement esthétique. Ils s'élèvent contre le formalisme académique, contre le style pompeux et froid dont nos écoles des Beaux-Arts sont au Nord comme au Midi, le mélancolique refuge. S'ils sont fondés à déplorer cette centralisation impérieuse, cette organisation scolastique de l'enseignement de l'art en France, ils ne sauraient oublier que nous les devons au premier Empire. Vainement, semble-t-il, contre ces méthodes obsédantes et stériles, les grands artistes français du siècle ont, à coup de chefs-d'œuvre, protesté.

Aussi bien est-ce le mérite de ces pages de dénoncer les erreurs de cette pédagogie surannée. Sans doute de récentes dispositions administratives ont introduit un certain libéralisme au règlement de nos écoles. L'enseignement à l'antique commence, malgré sa noblesse, à tolérer l'enseignement par la nature et par la vie. L'observation directe, l'impression même gagnent lentement droit de cité. On enseigne à peindre les paysages, ce qui ne s'était jamais vu. Et les pensionnaires de la villa Médicis se voient accorder le droit de quitter le Pincio et la campagne romaine pour des sites moins orthodoxes.... Est-ce là le prélude d'une refonte générale de notre enseignement des Beaux-Arts ? Peut-être. Il semble alors qu'une telle entreprise ne puisse avoir d'autre exorde, d'autres débuts que la réforme de l'enseignement du dessin dont M. Couyba réclamait déjà, dans son rapport de 1902, l'urgente

réalisation. Par l'insuffisance des sanctions qui l'accompagnent et le rôle dérisoire où il est relégué dans l'éducation générale, l'enseignement du dessin faillit aujourd'hui à sa mission. Il devrait éveiller la sensibilité et le goût de l'enfant dont la vie fera demain un ouvrier ou un artiste. Il ne s'en avise point. Qu'on lui rende donc, sans plus tarder, cette portée sans laquelle il ne saurait accomplir sa haute fonction sociale.

Quant à l'art décoratif, c'est, comme on en jugera plus loin, d'un défaut d'appropriation qu'il souffre en France. Rénové à l'étranger par des artisans, il y répond éloquemment aux besoins, aux nécessités de l'époque. De là, son éclat et son accent aux Pays-Bas, en Allemagne, en Amérique. Inspiré chez nous par des artistes, interprété comme un style et non comme un besoin, il n'a pas ici l'aisance, la simplicité logique que lui donnent chez nos voisins de fortes préoccupations utilitaires. Quelque décevantes que puissent être parfois les méthodes comme les productions de l'art décoratif en France, il n'en demeure pas moins cependant qu'elles manifestent assez généralement une grande activité décentralisatrice. Voici plusieurs années déjà que les grandes cités provinciales, à demi délivrées de l'obsession de la capitale, recommencent à vivre leur vie.

Le caractère et l'accent du milieu, les besoins économiques, l'esprit même et les prédilections plastiques de la région, ses « spécialités » industrielles marquent, à nouveau comme par le passé, l'enseignement décoratif réorganisé, d'une forte empreinte esthétique et utilitaire. A Roubaix, à Lyon, à Limoges, à Bourges, à Nancy, à Besançon, un réveil des arts autochtones s'affirme avec éclat. Il y faut applaudir comme à la renaissance de l'autonomie esthétique des provinces et de l'admirable tradition des grands artisans d'autrefois. C'est pour seconder

cet essor nouveau du vieux génie décoratif français, attesté par tant de sublimes témoignages, que M. Couyba a précisément fondé l'an passé, de concert avec MM. Chudant et Prouvé, l'Union provinciale des Arts décoratifs. Rarement initiative fut plus opportune. Aux services qu'elle a rendus, on mesure l'œuvre féconde que l'avenir lui laisse le soin d'accomplir.

Bien des réformes, au reste, sollicitent l'attention de tous ceux qui comprennent la haute mission de l'État en art. Qu'attend-on, par exemple, pour réorganiser nos musées de province? Si l'on veut avec le fondateur de la Société nationale de l'Art à l'École que le musée prolonge l'école et puisse en même temps évoquer l'âme et l'énergie de la province, il y faut, au lieu d'un fouillis saugrenu, des collections classées, peu nombreuses, mais représentatives. L'État n'a-t-il pas enfin le devoir de s'associer étroitement au grand effort de décentralisation où se rénove aujourd'hui le théâtre français? Privilège encore réservé à l'élite fortunée, l'art dramatique et lyrique ne doit-il pas être demain, par ses soins, décentralisé dans les théâtres populaires au profit de la démocratie?

Quelque légitimes que soient nos espoirs, ils ne doivent point toutefois nous abuser. Avant que de pourvoir à la réalisation de ces grands desseins, le budget des Beaux-Arts est tenu d'abord de supporter les charges somptuaires qu'impose le prestige de la République. N'a-t-il pas à doter les théâtres nationaux? Ne fait-il pas vivre l'Opéra, aux fastes onéreux? Ne protège-t-il pas contre les rigueurs sournoises du temps, les flèches gothiques, les vieilles absides, les cintres romans, aux belles lignes ingénues? N'entretient-il pas de vieilles manufactures, Sèvres, les Gobelins, Beauvais, où l'on conserve avec orgueil les recettes mystérieuses qui préparent les chefs-d'œuvre? C'est un lourd héritage qu'un passé de merveilles.

Frêle instrument des générosités nationales, le budget des Beaux-Arts ploie sous ce faix écrasant. Il ne peut songer à l'avenir; il n'en a pas encore les moyens. Le Parlement ne peut hésiter plus longtemps à les lui accorder, et c'est précisément à cette conviction que conduisent ces pages où l'auteur fait connaître, avec autant de netteté que de clairvoyance, la situation des Beaux-Arts en regard de l'État français.

Éludera-t-on encore les mesures nécessaires à la protection des artistes, retardera-t-on la refonte de la législation sur la propriété artistique? Ce sont là réformes qui ne souffrent aucun délai. M. Couyba y insiste dans ce livre; il en démontre l'urgence et les raisons; il convie les pouvoirs publics à les mettre en œuvre. Tous ceux qui ont pu apprécier l'éloquence et le caractère de ses interventions ne douteront pas de la constance de ses efforts pour les mener à bien.

<div style="text-align:right">PAUL-LOUIS GARNIER.</div>

I

L'ART ET L'ÉTAT

Leurs Relations

L'Art et l'État.

tous les échanges auxquels donne lieu le fonc-
ement organique de notre démocratie, les rap-
orts de l'Art et de l'État sont l'un des plus complexes
t, à coup sûr, le plus controversé. Quelles philip-
iques, quelles discussions n'ont-ils pas suscitées !
t la querelle n'est pas près de finir entre partisans
xtrêmes, si bien que le compromis, tant de fois dé-
oncé, où la République se tient, risque d'être, pour
e longues années encore, la seule formule d'action
ausible et pratiquement efficace, quelque véhémentes
e soient les protestations de ceux qui s'en in-
gnent.
C'est qu'en effet la situation n'a guère changé, ces
mps-ci, pour peu qu'on veuille l'envisager d'un point
e vue philosophique. Les adversaires embusqués der-
ère des conceptions généralement catégoriques de-
eurent à peu de chose près sur leurs positions. Et
on peut, en somme, si l'on veut avoir des antagonismes
e suscite le problème des rapports de l'Art et de
'tat une vue prompte et précise, s'en tenir aux termes
êmes de la classification proposée par nous en 1902, à
voir trois écoles et trois formules : 1° *l'Art libre dans
État libre*; 2° *l'Art collectif dans l'État souverain*; 3° *l'Art
bre dans l'État protecteur*. Un examen impartial fera
onnaître à tout observateur, que, si insuffisante que
oit cette dernière conception, elle demeure néan-
oins, parmi toutes les opinions qui la combattent,

la moins éloquente peut-être, la moins lyrique sans doute, en tout cas la mieux intentionnée, la plus modestement utile.

L'État, en effet, assume vis-à-vis de l'art et des artistes une attitude que les uns répudient, comme si elle constituait une intolérable emprise, et que les autres, tout au contraire, voudraient voir plus exclusive, plus autoritaire. Entre ces deux extrêmes, nés d'ailleurs de concepts sociaux et philosophiques irréductibles et inconciliables, il y a place pour un moyen terme. C'est à celui-là qu'a cru devoir s'arrêter l'État, lorsqu'il a constitué les Beaux-Arts en sous-secrétariat, en service plus soucieux que ne l'imaginent ses détracteurs de garantir à l'art sa liberté et d'assurer aux artistes une protection éclectique, compréhensive et compatible avec ce perpétuel besoin d'indépendance et de personnalité intransigeante, qui est le propre de l'effort esthétique contemporain.

Tandis qu'avec Goncourt, avec les grands individualistes de notre époque, Ibsen, Nietzsche et Stirner, bon nombre d'esprits, dont quelques-uns sont parmi les meilleurs, réclament violemment, en haine de toute contrainte, de toute entrave, de toute sanction, l'art libre dans l'État libre; tandis qu'à l'opposé de ceux-ci, les théoriciens du collectivisme préconisent l'extension à l'art des méthodes administratives et des droits de protection et de contrôle étroit dont ils assurent le monopole à l'État souverain, notre démocratie résume son système dans une formule dont elle ne prétend point donner un acte parfait, mais qui précise au moins l'idéal où elle veut atteindre : l'art libre dans l'État protecteur.

De tous temps, les individualistes se sont insurgés

contre l'ingérence de l'État dans le domaine esthétique. Au nom des droits que la personnalité humaine tient de la nature, au nom de l'inaliénable liberté que doit posséder tout artiste de réaliser en acte ce que son tempérament contient en puissance, sans avoir à se justifier devant les pontifes, gardiens des dogmes consacrés, ils protestent, avec une égale force, et contre le droit à la protection de l'art que, selon eux, s'arroge indûment l'État, et contre l'organisation administrative même de cette protection. L'État, disent-ils, n'est après tout, à époque de notre démocratie, que la résultante des aspirations collectives moyennes. Autrefois, l'État c'était Louis XIV, c'était Jules II; ces temps-là sont révolus! Aujourd'hui, le pouvoir politique appartient non plus à une individualité exceptionnelle et dangereuse parfois à raison même du sectarisme dont elle fait preuve inconsciemment, mais à des groupements anonymes qui, volontairement ou non, soutiennent et font valoir les prédilections, les opinions politiques, économiques, sociales, esthétiques — quand elle en a — de la masse.

Il paraît aux individualistes que sous couleur de sollicitude et de protection, l'État opprime l'art, parce qu'au lieu de précéder l'opinion il la suit: « L'enseignement artistique qu'il instaure et subventionne est désuet, rigoureux, archaïque; son formalisme déconcerte et réduit bientôt, disent-ils, à l'obéissance académique les natures médiocres; les autres se rebellent et, pour se réaliser librement, sont bientôt contraintes de s'y dérober. Ainsi il y a un art reconnu, officiel, admis, et un art libre, honni, décrié. Et l'État arbitrairement sanctionne ce partage; il fait pis; il se prononce, il prend parti. Aux uns, il accorde privilèges,

honneurs, apanages. Aux autres, il ne concède à regret qu'un peu d'espace pour se produire.

« Ce régime est intolérable. Tous les grands artistes — et ceux-là seuls vraiment qui furent des précurseurs comptent — tous les grands artistes n'ont jamais voulu relever que d'eux-mêmes. Aujourd'hui les croix, les médailles, les commandes officielles, sont, en somme, autant de gages promis à ceux qui s'amendent. Toute individualité hardie, novatrice, est suspecte, dangereuse et bientôt dénoncée par ceux que l'État institue gouverneurs du département de l'art. Delacroix, Berlioz, Franck, Corot, Millet, Manet, Chavannes luttent, s'engagent au plus épais de la mêlée, tentent, à coups de chefs-d'œuvre, de désarmer l'incompréhension, l'hostilité, l'ironie féroce du public, du pouvoir. La gloire vient tard — quand elle vient. Couture, Guérin, Cabanel, il est vrai, triomphent !

« Voilà, concluent les individualistes, comment se manifeste dans l'art l'intervention de l'État. Ne vaut-il pas mieux l'abolir? Au reste, pourquoi protéger, pourquoi gâter les artistes? N'appartient-il pas aux grands hommes de devancer leur époque, de préparer les voies de l'avenir? Ne sont-ils pas des audacieux qui marchent en avant des idées contemporaines? En ce cas, l'État n'a-t-il pas raison d'abandonner à leurs entreprises téméraires ces grands esprits qui sont des négateurs du présent, des constructeurs de dogmes nouveaux?

« La plus belle vie pour le héros, dit Nietzsche, le premier des individualistes, l'apôtre de l'impérialisme esthétique, la plus belle vie pour le héros est de mûrir, pour la mort, dans le combat. Nous aimons, écrit-il ailleurs, tous ceux qui comme nous ont le goût du dan-

ger, de la guerre et des aventures, ceux qui ne se laissent point accommoder ni raccommoder, concilier ni réconcilier. »

Insensiblement, de déductions en déductions, c'est l'individualisme nietzschéen qui se reconstruit. Doctrine ardente, enflammée, et qui laisse à ceux qui s'en réclament une amère ivresse, doctrine sombre, forcenée, faite pour des héros, non pour les malingres que nous sommes. « Sachons gré, écrit M. Romain Rolland, sachons gré à l'hostilité et à la stupidité publique qui contraignent l'homme de génie à se replier en lui pour pénétrer profondément la vie ou pour prendre conscience de ses forces de combat.... La liberté est en nous. Chacun peut être libre s'il veut. Et s'il le ne veut pas, qu'importe qu'il soit libre? »

Cette grandeur, ce pessimisme altier, cette ardeur à défendre les droits absolus de l'énergie humaine donnent le ton de l'individualisme esthétique contemporain. Vraiment, c'est aller un peu loin. La théorie du héros, du surhomme, est plus une construction spéculative qu'une école pour la volonté. Quoi qu'ils fassent, quelque inépuisables que soient les ressources des grands artistes en caractère, en talent, en énergie, force leur est bien de composer avec la vie contemporaine, et c'est précisément à quoi l'État désintéressé, veut les aider aujourd'hui. Ils sont, ils seront libres, certes; mais ils devront peut-être à l'ingérence décriée de cet État d'avoir pu affronter et supporter des épreuves qui, sous d'autres mœurs, les eussent terrassés. Faudra-t-il alors condamner le principe même de l'intervention, dans le moment qu'on viendra d'apprécier comme elle était opportune? Et, d'ailleurs, il con-

vient de pousser les choses plus avant. La tutelle de l'État sur les arts n'est, en somme, qu'une transformation, qu'une évolution, malheureuse parfois, si l'on veut, de la protection des mécènes de naguère. C'est l'initiative publique qui se substitue à l'initiative privée. Celle-ci fut et demeure admise : pourquoi répudie-t-on celle-là?

Mozart acceptait des subsides, des commandes, comme le moindre des artistes d'aujourd'hui. En est-il rabaissé? Beethoven composait des hymnes officielles. Qui donc lui en fera grief; qui donc prétendra qu'il a déchu, ce jour-là; qui donc soutiendra que son génie en a reçu quelque atteinte? La protection de l'État peut être, à certains jours, insuffisante, maladroite, partiale. Elle demeure néanmoins, en principe, absolument légitime et plus nécessaire que jamais. Autrefois, les princes, les grands, les gens de goût fortunés faisaient vivre les grands artistes. Il n'en va plus ainsi aujourd'hui. Un homme de génie, s'il est pauvre et fier, risque de succomber, au seuil même de l'œuvre qu'il ébauche, s'il n'est sauvé à temps et soutenu. C'est à l'aide qu'on lui donne qu'il devra de réaliser les chefs-d'œuvre qu'il rêve; cette sollicitude efficace enrichit donc le patrimoine du pays. Et qui donc, à présent qu'il n'y a presque plus de mécènes, est mieux qualifié pour la témoigner que l'État? Sans doute, il est beau, à la manière stoïcienne, d'assurer que la souffrance féconde l'artiste. C'est vrai. Mais à côté de cette souffrance de l'âme, il en est une autre qui peut naître de la vie de chaque jour. Celle-là ne féconde pas l'artiste. Elle a raison de lui. Peut-on le permettre?

Cette emprise du pouvoir démocratique moderne sur

les arts, où les esthéticiens de l'individualisme voient une intolérable usurpation et une vraie tyrannie, les esthéticiens du collectivisme la voudraient au contraire absolue, complète, tutélaire aussi, mais rigoureusement organisée. On connaît leur doctrine de l'État protecteur nécessaire de toute intelligence, de toute inclination artistique. C'est une belle parabole, harmonieuse mais abstraite. Elle n'est pas réductible aux faits et n'a guère, pour peu qu'on veuille l'approfondir et en rechercher les effets concrets, que la valeur et l'éclat d'une construction platonicienne. Nous ne nous y arrêterons pas. Il appert, en effet, d'un prompt examen que si l'État peut discerner un jour, dans la masse des enfants de la nation, et diriger dans les voies artistiques de précoces tempéraments qui se fussent égarés et perdus à notre époque — c'est là, l'unique grandeur de ce dogme, — ce même État ne saurait confier le soin d'opérer cette sélection qu'à ses représentants, lesquels ne seront pas moins faillibles que ne le sont ceux d'aujourd'hui.

Mais supposons que des garanties aient entouré ce choix, ce prélèvement d'une jeune élite artistique sur le peuple. Si perspicaces, si loyaux que soient ceux qu'on chargera de professer, un même enseignement — il faudra bien qu'il en soit ainsi — un même enseignement formel, rationnel sans doute mais rigoureux, sera donné à un grand nombre d'enfants, divers d'aspirations, de goûts, d'espoirs. Quels ne seront pas les déplorables effets de ce nouvel académisme, aggravation de l'ancien? Le dogmatisme de l'école, contre lequel tant de griefs ont été formulés, apparaîtra plus fort que jamais. La sensibilité, l'intelligence, la passion, le sentiment de la nature et de la vie sans les-

quels un artiste n'a que faire des dons et du savoir qu'il tient de l'enseignement reçu, ne s'apprennent point à l'école. C'est la vie, c'est la liberté qui, de bonne heure, les suscitent, les éveillent. Nulle pédagogie, même la plus souple du monde, ne saurait assumer une telle tâche.

L'État, dans la société collectiviste, n'agira pas plus qu'aujourd'hui, en tant qu'intelligence supérieure. Représenté par des hommes, il reflétera leurs goûts et, à travers ces goûts, la prédilection des collectivités. Ainsi, ce sont finalement celles-ci qui influenceront, quoiqu'on en puisse dire, tout enseignement. C'est aux idées générales, nobles sans doute, harmonieuses, qu'on asservira progressivement les artistes auxquels incombera la tâche de les exalter. Aussi bien cette création méthodique, cette sélection arbitraire et factice d'une « classe d'artistes » entraînera mille funestes effets : que de vocations mal discernées, que d'habiletés inutiles, que de tempéraments faussés! Le collectivisme souhaiterait en secret que l'art se soumît également à son idéal. Prétention inadmissible! L'art, laisse-t-il entendre par la bouche de quelques-uns de ses plus enthousiastes esthéticiens, l'art sera communiste ou il ne sera pas. Qui soutiendra que le droit inaliénable de la personnalité d'un artiste se peut concilier avec une telle formule ?

L'opinion des Artistes.

Au reste, il n'y a pas bien longtemps, plusieurs artistes français contemporains ont eu l'occasion de faire connaître leur sentiment sur cette question, tou-

jours remise en discussion, des rapports de l'art et de l'État. Nous en avons trouvé l'expression, infiniment variée et curieuse, dans une *enquête*, instituée il y a quelques années par M. Gabriel Mourey dans sa vaillante revue : *les Arts de la Vie*, sur la *Séparation des Beaux-Arts et de l'État*. L'une des questions proposées par l'enquête était de savoir si l'État peut avoir et conséquemment imposer ou non une conception d'art; la seconde question priait qu'on se prononçât pour ou contre un régime d'autorité; la troisième demandait un avis sur le principe même du budget des Beaux-Arts. C'était donc appeler les intéressés à s'expliquer catégoriquement sur « l'esprit » et « la lettre », si l'on peut s'exprimer de la sorte, des rapports de l'art et de l'État.

Cette consultation, à laquelle on se reportera avec fruit, est un document précieux et significatif sur l'état d'esprit et les conceptions tout à la fois esthétiques et sociales des lettrés et des artistes français. Si complexe qu'il soit, du fait de la multiplicité des avis spéciaux qui le composent, il n'en autorise pas moins des déductions assez rassurantes, et il donne tout lieu de croire qu'on pourrait, après de laborieuses négociations, trouver la formule d'une charte nouvelle qu'accepteraient conjointement, pour quelque temps au moins, les partisans de l'état de choses actuel et les plus farouches parmi les individualistes.

Car, il est à peine besoin de le dire, toutes les réponses, hormis quelques exceptions singulières et remarquables sur lesquelles nous reviendrons, s'inspirèrent de concepts individualistes. Mais il y a des nuances dans l'individualisme. Certains protagonistes de cette esthétique libertaire se montrèrent inexorables

et répudièrent violemment tout compromis, toute sanction, toute entreprise de l'État sur l'art. Tel M. *Vincent d'Indy* qui s'exprime ainsi :

> Je considère l'enseignement des arts par l'État comme une simple monstruosité. La carrière de l'artiste est et doit être essentiellement libre; de quel droit l'État vient-il mettre des entraves à cette liberté?

M. *Élie Faure* ne fut pas moins formel :

> Je désire la suppression du budget des cultes, du budget des beaux-arts à plus forte raison. Personne ne me force d'aller dans les églises dont je paye les desservants, tandis qu'on m'impose la vue de monuments et de statues qui outragent profondément ma foi dans la beauté de vivre. Le jour où la société française sera parvenue à une conception positive de la vie, comme elle est parvenue à une conception négative de la divinité, ce jour-là elle combattra la tyrannie des dogmes esthétiques avec plus de raison encore qu'elle ne combat celle des dogmes religieux.

Et M. *Charles Morice* dénonça avec la même âpreté les responsabilités, les « crimes » esthétiques dont, selon lui, l'État protecteur porte le poids :

> Il est certain que l'État, en se mêlant de collaborer à la production esthétique, soit par l'éducation, soit par la sanction, s'est rendu complice d'un nombre incalculable de véritables crimes. Il évolue bien plus lentement encore que la foule, si ignorante pourtant et si injuste! et ne rejoint que longtemps après elle les révélateurs d'un Beau nouveau. S'il existe des artistes dignes de ce nom et qui sont notre plus chère gloire, c'est malgré l'État, malgré son odieuse protection qui est un étouffement, malgré ses concours, ses croix, ses commandes et toutes les primes qu'il donne aux médiocres et aux habiles. Quel génie, quel talent a-t-il aidé à s'accomplir? L'État n'intervient jamais que quand l'artiste n'a plus besoin d'être aidé.

Avec M. *Frantz Jourdain*, dont l'opinion était pour-

tant catégorique et véhémente, il parut que, si la réalité était mauvaise, un compromis semblait au moins possible, dans un avenir meilleur, entre les arts et l'État; un compromis qui sauvegardât une bonne fois la liberté, toute la liberté nécessaire à l'art, et reconnût le droit de l'État à aider les artistes, de quelque esthétique qu'ils se réclamassent :

> Le seul rôle de l'État, disait ce probe et fier artiste, est d'encourager les arts et de rester loyalement neutre dans les luttes de partis.... L'État n'a pas plus le droit de nous imposer ses convictions en esthétique qu'en religion. Nous possédons la liberté de conscience; nous exigeons aujourd'hui la liberté en art.... Et surtout qu'on nous délivre du joug insolent de l'Institut.... Nous ne désirons nullement la suprématie d'une école sur une autre; et je n'ai pas l'outrecuidante prétention d'imposer mes idées à mes adversaires. Ce que nous souhaitons, si violemment, c'est l'égalité, c'est la neutralité de l'État.

La médiocrité de l'enseignement esthétique donné par l'État, voilà l'un des plus sérieux griefs formulés par les « demi-individualistes ». Cette insuffisance, M. *Paul Adam* la déplore, MM. *J.-H. Rosny* y voient le prétexte à limiter étroitement désormais l'action de l'État sur l'art :

> Un État comme l'État français peut se proposer, outre l'entretien des manufactures nationales, des bâtiments civils, des musées, des monuments historiques, de secourir quelques personnalités pauvres et glorieuses; il ne peut se faire éducateur d'art. L'École des beaux-arts représente à nos yeux un anachronisme, une tyrannie et une concurrence déloyale.

Ceux-là parlaient de limitation, de restriction. En voici qui, résolument, avec M. *Maurice Denis* réclament, non l'abolition, mais la réorganisation sérieuse, ration-

nelle, de l'enseignement des beaux-arts par l'État; ils constatent son indigence et son peu « d'âme ». Fades leçons, pédagogie froide, conventionnelle, incertaine, incapable même d'instaurer une tradition, piteuse instruction qui ne met certes pas en péril le principe même de l'enseignement par l'État.

Où voyez-vous, dit M. *Maurice Denis*, qu'il y ait un dogmatisme d'État?... Jamais les jeunes artistes n'ont été plus libres, plus dégagés de toute discipline.... C'est l'époque des tempéraments, des personnalités.... Il n'y a plus d'art national, il n'y a plus d'enseignement. C'est l'anarchie. On réclame une Tradition.... Nous n'avons cessé, dans notre génération, de demander à tous les échos une discipline, une méthode, d'invoquer l'expérience des maîtres, d'interroger le passé. L'enseignement officiel ne nous offrait aucune idée générale, aucune technique.... Enfin laissez-moi douter de l'opportunité de la Séparation que vous proposez. Actuellement l'État centralise tout, absorbe tout : il se substitue à la famille, accapare nos enfants, monopolise l'enseignement. Il y a une philosophie d'État; pourquoi pas un art d'État? Dans la société future, l'artiste ne travaillera que pour l'État!

Voilà une opinion vigoureuse, hardie; c'est, si l'on y regarde de près, la réponse de l'esthétique du collectivisme — M. Maurice Denis s'en défendra sans doute — aux détracteurs de l'enseignement par l'État. Elle est, au moins en ce qui concerne notre situation sociale, singulièrement anticipée, et nous n'avons à juger les choses que du point de vue actuel, dans les conditions où nous les trouvons présentement.

C'est pour s'être placé sous cet angle que M. *Jules Claretie* a formulé, au cours de cette enquête, l'opinion suivante, solution pratique à laquelle tout esprit libre peut se rallier :

Je suis individualiste en Art, par principe; mais est-ce à

l'heure où les autres nations se préoccupent de venir officiellement en aide aux artistes, de fonder des établissements d'enseignement, etc., qu'il faut songer à détruire ceux que nous avons? Je suis pour les indépendants. Mais remarquez que ce sont eux qui bien souvent se plaignent de n'être pas assez « protégés ».

Voici, pour finir et en manière de conclusion, l'opinion de M. *Alfred Fouillée* :

Je ne suis partisan ni d'un régime d'autorité ni d'un régime d'anarchie; je ne veux ni tout « socialiser », ni tout individualiser; je crois que, sans être « libertaire », ni « autoritaire », on peut se contenter d'être tout simplement libéral. Et, par libéralisme, j'entends la doctrine qui revendique tout ensemble, sans la moindre contradiction, la libre initiative des individus, celle des associations particulières, enfin celle de la grande association commune qu'on nomme l'État. Aucune de ces libertés ne doit supprimer les autres; la suppression de l'une quelconque d'entre elles, loin d'accroître les autres, les diminue.

Qu'ajouter à cette impartiale mise en valeur d'opinions contradictoires? L'épilogue de la discussion, la dernière déduction à tirer de ces plaidoyers et de ces réquisitoires tient en quelques mots : le principe même de l'intervention, de la protection de l'État sur l'art se justifie aux yeux de tous à condition qu'il serve à tous et qu'il n'entraîne aucun dogmatisme à outrance, aucune tyrannie. L'art doit demeurer libre et l'État doit veiller à ce que son intervention, surtout en matière d'enseignement, ne soit point oppressive. Enfin, l'évolution contemporaine a créé, précisément en ce qui concerne les arts appliqués, des obligations nouvelles à l'État, qui ne songe qu'à les assumer. La situation d'un grand nombre d'artistes dépend de leur accord avec la vie moderne, de l'intelligence qu'ils ont de ses besoins.

C'est à l'État, intéressé le premier à la prospérité nationale, qu'il appartient, par ses initiatives et ses sacrifices, de préparer cette entente, cette harmonie nécessaires aux artistes, utile à la gloire de l'art français.

L'Art démocratique et la Décentralisation.

Au surplus ce sont là considérations idéologiques. Dans la place où nous sommes, il ne convient point de nous y attarder davantage, mais tout au contraire, il sied à présent de laisser l'abstrait pour le concret, la spéculation pour la contingence. Et c'est ici qu'interviennent les préoccupations démocratiques et décentralisatrices qui doivent avant tout orienter l'action de l'État.

Il doit y avoir un budget des Beaux-Arts s'il profite à la démocratie. C'est à la mise en œuvre de cette condition, trop imparfaitement réalisée jusqu'ici, que doivent concourir tous les efforts éclairés. Et, dans ce sens, il y a fort à faire, car un attentif examen de l'organisation actuelle des beaux-arts dans l'État fait connaître que, loin de servir intégralement les intérêts moraux de la collectivité qui l'alimente, ledit budget crée des privilèges dont profitent seules certaines classes de la société française.

Or, peut-on admettre qu'il en soit ainsi? Les millions que centralise chaque année le budget des Beaux-Arts, à qui les demande-t-on, sinon à la collectivité? La province ne paye-t-elle pas, au même titre que Paris, principal bénéficiaire des libéralités que l'État consent à l'art dramatique et lyrique? Et dans Paris même, est-ce que l'impôt ne frappe pas tout ensemble les gens

fortunés et ceux de condition moyenne? Les apanages qu'institua et que maintient encore l'État, — pour les théâtres subventionnés par exemple, — ne favorisent cependant qu'une minorité déjà privilégiée, l'aristocratie de la fortune. Nous ne pouvons plus tolérer cet abus. Ce n'est pas seulement une classe, c'est la démocratie tout entière qui, pourvoyant par l'impôt aux dotations de l'État, a droit à l'institution des théâtres populaires, à l'éducation par la beauté, à ces jouissances de l'esprit et du cœur qui, de nos jours, lui sont encore, pour la plupart, refusées.

Les droits du peuple aux leçons de l'art ne sont pas méconnus qu'au théâtre. Nous n'en voulons, dans un autre sens, retenir pour preuve que la comparaison qui s'impose entre l'organisation des musées de Paris et celle des musées de province. A de rares exceptions près, le peuple des villes et des campagnes se trouve dans la presque impossibilité d'éduquer son intelligence artistique, sa sensibilité et d'amasser les éléments d'une culture esthétique générale. Peut-être n'en a-t-il pas toujours le goût. En tous cas, dans les conjonctures présentes, il n'en a guère la facilité. Les musées de province, dont l'indigence est parfois inconcevable, n'offrent trop souvent à qui les visite que médiocres panneaux et toiles peu significatives. Peu de morceaux de maîtres, peu de reproductions de chefs-d'œuvre; rien que des ouvrages honorables, quelques-uns à peu près sans valeur, et groupés tant bien que mal. Rien n'est plus inutile et plus décevant pour de jeunes esprits que cette éducation par la médiocrité. Et comment s'étonner que bon nombre de nos musées de province soient si peu fréquentés?

Maintes réformes pourraient être aisément introduites dans le statut actuel et le modifieraient dans le sens des légitimes aspirations de la démocratie. A ce groupements saugrenus, insuffisants ou disproportionnés, on substituerait sans grandes difficultés certains modes équitables de répartition. Il faudrait par exemple, que le Louvre pût faire avec les musées de province des échanges, ou qu'il pût mettre à leur disposition certains des chefs-d'œuvre qu'il assemble et qu'il garde jalousement. Au moins il devrait, si ces transferts étaient reconnus périlleux, envoyer à défaut des originaux des reproductions des œuvres célèbres reproductions dont se rehausseraient alors les musées de province et qui ne laisseraient pas d'être singulièrement plus éloquentes que bon nombres d'œuvres inédites et médiocres qui s'étalent sur leurs cimaises. Aux musées du soir et aux musées ambulants, organisés à peu de frais dans les petites villes et les villages, on confierait le soin d'éduquer les goûts d'une population au sens artistique de laquelle on ne s'est guère intéressé jusqu'ici.

Comme nous le disions en 1901, avec M. Gustave Geoffroy qui a mené à ce propos une si belle campagne, le premier « musée du soir » devrait être un musée d'art décoratif. C'est surtout dans le domaine où l'art s'allie à l'industrie qu'une documentation constante et facile semble nécessaire.... Il convient que l'artiste, que l'ouvrier complètent, à tout âge, les notions toujours trop élémentaires qu'ils ont reçues à l'école, au lycée ou dans les classes professionnelles, et qu'ils les complètent eux-mêmes, suivant leur volonté, leur talent, leur nature, leurs facultés d'énergie et de persévérance. En Belgique, en Allemagne, les musées du soir ont

rendu les plus grands services aux artisans, en leur permettant de s'instruire sans perdre un temps fort utilement consacré dans la journée à un travail rémunérateur.... Au South Kensington muséum de Londres, par exemple, on trouve, à côté des collections relatives aux arts du métal, une bibliothèque spéciale contenant 80 000 volumes, 40 000 dessins, près de 20 000 estampes et autant de photographies. Des salles de travail, le point est important, sont à la disposition des visiteurs. Ce musée reste ouvert le soir jusqu'à dix heures. Sauf à certains jours, l'entrée y est payante, mais on a établi un système d'abonnements qui met le prix d'entrée, pour toute la journée, à moins de deux sous !

Pour qu'un grand nombre de villes pussent bénéficier des Musées du soir constamment rafraîchis et renouvelés, il faudrait adopter le système pratiqué des *Musées ambulants* ou *circulants*, en usage chez les Anglais. La plupart des villes de province, dotées d'un petit musée, ne sont pas assez riches pour avoir un musée spécial d'art décoratif, et surtout ne pourraient jamais avoir des séries suffisamment complètes pour montrer sans lacunes le développement d'une époque ou d'un art à travers les siècles. Le Musée Central établirait, comme le South Kensington, des séries en double, classées par époques et par spécialités d'art. Ces vitrines pourraient être expédiées, louées pour un certain temps aux villes qui en feraient la demande, et servir de noyau à des expositions d'art provincial auxquelles contribueraient avec empressement les propriétaires d'objets d'art et d'œuvres précieuses. D'ailleurs, une ville qui ne serait pas assez riche pour créer chez elle un musée spécial et suffisant d'art décoratif aurait

cependant, le plus souvent les moyens de payer une redevance relativement modeste pour organiser pendant trois mois, six mois, une exposition dont les frais seraient en partie couverts par un léger droit d'entrée qu'il lui serait facile de percevoir. Les écoles d'art décoratif, les écoles professionnelles, dans les villes qui en possèdent, pourraient aussi contribuer par une subvention minime à ces expositions dont leurs élèves et tous les ouvriers d'art régionaux seraient les premiers à profiter; et la dépense imposée aux municipalités s'en trouverait ainsi diminuée d'autant.

A l'école enfin, il conviendrait qu'on préparât de bonne heure les enfants du peuple à la culture esthétique dont on les laisse actuellement dépourvus. En place de chromolithographies fades ou niaises qui déshonorent les murs, ne pourrait-on envoyer quelques belles reproductions des événements fameux de notre histoire, d'après les œuvres des maîtres? Quelques moulages, maints spécimens d'art décoratif et d'art appliqué comme les lumineuses estampes d'Henri Rivière, plusieurs chalcographies, merveilleuses pages d'histoire nationale aujourd'hui réservées aux préfectures et aux mairies, devraient être largement distribuées aux maisons d'éducation selon les vœux réitérés de la *Société nationale de l'art à l'école* à laquelle nous réservons plus loin un chapitre spécial). Ces œuvres d'art commentées intelligemment développeraient le goût, éveilleraient des inclinations en de jeunes esprits chez qui pourraient peut-être, plus tard, se faire jour de véritables vocations.

A la pédagogie actuelle de l'enseignement du dessin, legs de M. Eugène Guillaume, à cette méthode maussade qui fait reposer l'art vivant, souple et multiple

qu'est le dessin sur la géométrie et l'abstraction, il faut substituer l'observation de la nature et de la vie. Comment croit-on intéresser des enfants à des constructions spéculatives, alors qu'ils n'ont d'autres éléments de connaissances, de jugement et d'intérêt intellectuel que le concret ? C'est donc sur le concret que doit reposer l'enseignement qu'on leur donne ; aux combinaisons abstraites et pseudo-antiques qui ont trop longtemps régné, il sied que succède à présent l'étude intelligente et sincère de la réalité.

C'est dans le même sens que doivent évoluer les méthodes d'enseignement de la musique. On s'étonne parfois, en effet, que les enfants de nos écoles n'aient point l'oreille musicale et qu'ils ne témoignent pour cet art aucune prédilection. Il n'y a certes pas là matière à surprise : n'apprend-on pas aux enfants la musique en des leçons où l'abstraction, inassimilable à de jeunes cerveaux, tient une large place ? Ne leur enseigne-t-on pas d'abord que toutes les connaissances musicales doivent être coordonnées selon un ordre mathématique et des rapports rigoureusement rationnels. Au lieu de leur donner le goût de la musique, on leur en donne le dégoût. Quelle pédagogie est plus desséchante, plus décourageante pour les débuts ? Ne serait-il pas utile que des artistes éprouvés, redressassent ces méthodes initiales par trop éloignées de la vie et de l'art, au long d'inspections fructueuses dans les provinces et au moyen de grandes auditions populaires, comme celles que nous devons à Gustave Charpentier et Marcel Legay, les protagonistes du *Conservatoire de Mimi Pinson*, à Ernest Chebroux, le président de la *Chanson française*, à Auguste Chapuis, inspecteur principal du chant dans les écoles de la ville de Paris.

Ainsi, par une action incessante, renouvelée, généreuse, l'État peut, avec les ressources dont il dispose, donner à sa « protection » sur l'art une intelligence, un éclat et une largeur de conceptions qu'elle ignore parfois. Il peut contribuer, par une diffusion peu dispendieuse et équitable des reproductions des merveilles qui composent son patrimoine artistique, à l'éducation du peuple et du goût français et à la gloire de l'art. Il lui appartient, par des initiatives décentralisatrices, de donner à la démocratie cette sensation de la beauté qui ne saurait être un privilège imparti à une aristocratie, mais dont tout le prestige tient au contraire en ce qu'elle est, pour tout individu, un droit inaliénable comme le droit au bonheur.

II

LA DÉCENTRALISATION
ARTISTIQUE

La décentralisation artistique.

Voici bon nombre d'années déjà qu'en France on instruit, avec une louable et efficace constance, le procès de la centralisation administrative. L'énumération des plus notoires erreurs et des plus lourdes fautes qu'il y a lieu d'imputer à cette méthode d'autorité constitue un réquisitoire convaincant, sur quoi l'on se base avec raison pour contenir l'impérieuse ingérence du pouvoir central, si mal informé parfois sur les véritables intérêts du milieu où il délègue ses représentants. S'il advenait que l'État s'avisât de restreindre les garanties ou de toucher aux droits, analogues à ce point de vue, de la commune ou de l'individu, on ne manquerait pas de proclamer qu'en agissant de la sorte, il attente d'une manière intolérable aux libertés essentielles, en même temps qu'il détruit une autonomie, insuffisante certes, et néanmoins précieuse.

Ce zèle à défendre les prérogatives du groupement ou de la personne est remarquable, et l'on a quelque raison d'en admirer la persistance et la vivacité. Mais pourquoi faut-il qu'il ne consente à s'exercer qu'à l'intérieur des cadres politiques? Que n'intervient-il dès maintenant dans le domaine artistique, où, pour être moins apparente et moins saisissable, la centralisation n'est que plus accablante et plus oppressive? Les protestations et les initiatives qu'il susciterait, en des centres divers, apporteraient un concours utile, à n'en pas douter, à l'effort de ceux qui tiennent pour

nécessaire la refonte de l'organisation théorique, pratique et administrative de notre enseignement des beaux-arts. C'est qu'il y a là, en effet, un péril que maintes personnalités compétentes ont déjà dénoncé et dont on appréciera peut-être un peu mieux la gravité si l'on fait entendre, en le prouvant, qu'il menace également l'avenir artistique du pays et les intérêts considérables qui s'y doivent rattacher.

Quelques précisions sommaires suffiront d'ailleurs à mettre en relief le mal dont souffrent ces institutions, et l'on ne pourra qu'en déduire, si l'on a quelque souci de préserver la vitalité artistique du pays, la nécessité de prendre d'urgence de vigoureuses mesures de décentralisation, seules capables de restituer aux directions comme aux résultats l'harmonie, l'intelligence et l'éclat qui leur sont présentement refusés.

L'urgence de la solution égale ici la complexité du problème, car des années et des années de routine administrative et d'obsession archaïque n'ont fait que désaxer davantage le pivot autour duquel la pédagogie fait imperturbablement tourner l'enseignement des arts plastiques en France. Le principe d'où l'on est parti est faux. Vainement à plusieurs reprises des faits flagrants ont-ils établi sa caducité; on ne l'en a pas moins consolidé, grâce à de constants efforts. L'État, en contribuant sans trêve à cette conservation, en a consacré la légitimité aux yeux de tous les gens médiocrement informés; et le prestige de ses encouragements a couvert d'un lustre toujours renouvelé cette organisation aussi désuète qu'illogique.

Et voilà pourquoi depuis tant d'années on a ce spectacle : l'État, instaurant d'après des canons uniformes

un enseignement unique, patronant, à l'exclusion de tout autre, *un* idéal, reconnaît *des* beautés plastiques, caractérisées « d'utilité publique » et en impose les rites à tous ceux qui, au Nord ou au Midi, aspirent à s'engager dans les voies de l'art. Le bon sens et l'intérêt, à défaut d'autres facteurs, n'exigeraient-ils pas au contraire que l'État, au lieu de prétendre à policer de la sorte, à niveler la somme des tempéraments qui ont leur originalité pour richesse, suscitât dans ces milieux autochtones dont la France est si riche, une indépendance féconde, une autonomie glorieuse, une vie provinciale, au sens le plus élevé du mot ?

Mais non! Par une constante aberration, on a accoutumé de considérer que les intelligences et les sensibilités étaient immédiatement assimilables à n'importe quelles autres unités dans l'État. On les a donc, *a priori*, tenues pour uniformément aptes à recevoir non point les leçons plus directes et plus profondes de leur milieu et de l'art qu'il retient, mais les règles conventionnelles et factices d'un enseignement impersonnel, à peu près invariable et unifié. C'est proprement étouffer l'individualité naissante, engourdir dans un formalisme suranné le jeu de la sensibilité, c'est aussi « déraciner sur place » de jeunes hommes qui eussent pu, sous d'autres directions, enrichir d'œuvres ardentes et belles le patrimoine d'art de la province ou du clan dont ils résument, raniment et prolongent inconsciemment le caractère et le passé.

On voudrait donc que, par un libéralisme vraiment soucieux de notre avenir, des méthodes d'enseignement artistique, rénovées, assouplies, variées, adaptées aux régions où elles sont exercées, aux exigences et aux fonctions de la vie moderne, excitassent les jeunes

peintres, les ouvriers d'art, les statuaires, à réaliser en actes ce qu'il y a en eux de virtualités léguées par la race ou semées par la culture, par l'ambiance, par le pays. Mais on voudrait surtout que les adolescents qui confient leur inexpérience et leur enthousiasme à l'*alma parens* artistique apprissent d'elle, en outre du « métier » de leur art, les conditions qui règlent l'évolution du monde contemporain, ses besoins, la place, le très noble rôle qu'y peut et qu'y doit tenir désormais, dans les simples comme dans les plus fastueux aspects de la vie quotidienne, la beauté. Peu de vérités seraient plus dignes d'être répandues, mais, réputées subversives, elles demeurent sous le boisseau !

C'est enfoncer une porte ouverte que d'attester que, à bien peu de chose près, l'enseignement officiel est toujours placé sous l'égide du « Grand Art », comme on disait, il y a quelque soixante ans. Les philippiques sans nombre de deux mille ans de goût et de bon sens, le génie libéré des plus grands peintres français de ce siècle, les exemples éclatants que proposent les chefs-d'œuvre, si pleins d'accent, de pathétique, de vie et de vérité, d'un Delacroix, d'un Corot, d'un Millet ou d'un Courbet, ont été vains. Si éloquents qu'ils fussent, en l'espèce, ils n'ont pas obtenu des pouvoirs publics, centralisateurs par principe, la condamnation d'abord de cet enseignement « à l'antique » dont la formule unique sévit, depuis plus d'un siècle, d'un bout à l'autre de la France.

Si l'on avait ici le loisir de développer quelques considérations autour de ce point de pédagogie esthétique, il y aurait lieu de reprendre maints arguments d'ordre idéologique et historique; mais ce n'est point la place d'une semblable controverse. Il nous suffira

d'avoir, une fois de plus, rappelé que cet enseignement est antirationnel, illogique, qu'il est embarrassé de l'archaïsme le plus pédant et le moins expressif, qu'il répond mal aux besoins de vérité et de sincérité par où se sont toujours immortalisés nos plus grands artistes, et qu'enfin il tend à former des générations d'artistes dévoyés, désarmés, confiants dans des destinées faciles et glorieuses que n'offre plus guère de la sorte le temps présent, et égarés au sein d'une société dont ils ne peuvent saisir qu'au prix des plus tenaces et des plus généreux efforts, le rythme et les finalités.

Ce « grand art », ce style « héroïque », suivant l'expression usitée au temps de David et de Girodet, s'inculque le plus souvent de cette façon rigoureuse et méthodique dont on use pour faire pénétrer dans les cerveaux des jeunes garçons de nos lycées les rudiments du latin ou de la géométrie. Sans doute, il n'y a pas deux manières d'apprendre à dessiner; et l'on sent bien que les critiques portent ici sur l'orientation générale de cet enseignement uniforme et sur les objets qu'elle se propose d'atteindre. Il n'en reste pas moins qu'on a fort arbitrairement tiré de la vieille pédagogie de notre enseignement des humanités les cadres d'une pédagogie artistique qu'il sied de modifier d'urgence; car si l'on tombe aujourd'hui d'accord qu'un élève de seconde classique est mal préparé à entendre les délicatesses nuancées de Virgile ou les caustiques subtilités d'Horace, on convient aussi qu'il n'est pas moins saugrenu d'inviter un jeune architecte, qui se doit à la vie moderne, à copier pour la vingtième fois le détail d'une architrave romaine.

Où l'on devait, par une sorte de maïeutique ap-

propriée, aider, guider, armer des tempéraments, où l'on devait, par là même, raviver, dès l'école, la flamme créatrice de l'art français, on a fait de bons apprentis, de consciencieux élèves, servants encore résignés d'un idéal pompeux qui n'a même plus par bonheur — parlons pratiquement — son utilité et son emploi.

A quoi faut-il attribuer ces non-sens et cette duperie? A la centralisation artistique que domine et qu'inspire, au mépris des enseignements du talent, le seul esprit académique. D'ailleurs, c'est là un procès gagné devant l'opinion. Tous les grands artistes dont le dernier siècle s'honore, qu'ils s'appellent Ingres ou Delacroix, Géricault ou Manet, Corot ou Millet, Puvis de Chavannes ou Monet, n'ont-ils pas dû rompre irrémédiablement avec les traditions, avec l'esprit de cette école qui ne voyait en eux que des déments ou des révoltés? Il n'y a donc, hélas! que trop de témoignages de l'imprévoyance et du dogmatisme tyrannique d'une institution qui, par ses méthodes et son but, opprime fatalement ou condamne les plus loyales et les plus fécondes indépendances.

L'unification de l'enseignement artistique, sa centralisation et la prépondérance, sur toutes les questions, de l'Institut sont autant de legs d'anciens régimes. Esquissée dès le XVIIe siècle, patiemment poursuivie, par la suite, cette emprise de l'académisme d'État sur les directions de l'art fut poussée hardiment sous le Premier Empire; quelques-unes des manifestations par où elle se fit alors connaître demeurent singulièrement significatives, tant il s'y mêla de cynisme! L'invention libre, les fantaisies romantiques, la simplicité expressive et souvent pathétique des scènes de la vie intime

furent proscrites comme inopportunes ou négligeables. Seule eut droit de cimaise l'inspiration mise au service des convenances politiques et des actions d'éclat du prince. « Pour Napoléon, a dit M. Liard, l'Université devait être avant tout un instrument de règne ». Cette assertion s'étend avec non moins d'exactitude aux Beaux-Arts. Sous nul autre régime, en effet, ils ne furent plus rigoureusement et plus solennellement codifiés. En même temps qu'il apparaissait nécessaire de les « purifier », de leur interdire la représentation de ce qui fait la force et l'accent d'un caractère, c'est-à-dire des « vérités peu héroïques et monumentales », comme écrivait, en 1804, Vivant Denon[1], on convint qu'il y avait lieu de proclamer officiellement leur destination et leur rôle politiques. Cet inconcevable dessein fut poursuivi avec autant d'étroitesse que de ténacité, et l'Institut dont ce devait être l'une des plus intolérables interventions accepta d'en surveiller la réalisation, pour le bien de l'Empire auquel il devait sa détestable suprématie. En regard de fins aussi précises, exaltées à tout moment par celui dont elles tendaient à assurer le prestige, toute licence dans la manière ou dans l'inspiration fut vouée à l'aversion publique et condamnée sans appel par les esthéticiens impériaux. Presque tous les genres — ceux-là mêmes où les vieux maîtres s'étaient naguère, chacun sous son ciel, illustrés — furent décrétés hors la loi du beau qui n'admit à la faveur du souverain comme aux suffrages du populaire que les seuls tableaux d'histoire.

Et l'on fit encore, dans ce seul ordre d'inspirations, des distinctions dont la netteté déconcerte les moins

(1) Cité par André Michel.

férus de liberté : au trop fameux concours décennal de 1810, une stricte hiérarchie institua d'abord une classe où furent admis « les ouvrages qui représentaient un sujet honorable pour le caractère national ». Les tableaux d'histoire, qui ne pouvaient se targuer de concourir ainsi à l'éclat de la nation, c'est-à-dire de l'Empereur, furent réunis à part et remarqués à proportion de la faveur qu'ils marquaient à l'égard de l'idéal académique de l'État. Est-il besoin d'ajouter que l'antiquité hellénique et la vertu romaine, familiale ou civique — dont la grandiloquence et la pompe obsèdent encore, à un siècle de distance, notre enseignement plastique — en firent tous les frais?

Sous la pression despotique de l'Institut, des jugements en forme de décrets idéologiques arrêtèrent le critérium infaillible de la beauté. Il y eut des règles minutieuses, des lois d'harmonie idéale qu'on ne transgressa pas dans la crainte de sanctions exceptionnelles. On nia du même coup l'art français du passé, à raison de sa sincérité ou de son galbe élégant, de sa simplicité ou de sa passion. « Les traits d'un beau visage, écrivait Joachim Lebreton[1], secrétaire perpétuel de la classe des Beaux-Arts de l'Institut, sont simples, étendus et aussi peu multipliés qu'il est possible. Une figure où le trait qui descend du front à l'extrémité du nez, l'arc du sourcil et ceux décrits par les paupières sont rompus, a moins de beauté que la figure dans laquelle, etc. » Le dogmatisme insupportable et poncif que laisse entendre ce bref passage opprima donc sous sa scholastique insipide le département de l'art en France. A l'opposé du chemin qu'il

(1) Cité par André Michel.

désignait impérieusement, c'était, inéluctable fatalité, le vice, la grossièreté, la perdition. Dans cette époque ampoulée et redondante, où l'apparat et le faste passaient pour de la grandeur, la seule vérité par où l'art de tous les temps sait nous émouvoir, fut réputée basse et haïssable, et c'est bien là qu'il faut voir la tare indélébile qui marque cette peinture du premier empire où, pour un David, un Gros, un Géricault, un Carle Vernet, dont l'originalité sut, quand il le fallait, s'amender, on compte tant de Guérin, de Meynier, de Gautherot, de Thévenin !...

Si l'on a sommairement rappelé ce que fut l'organisation centralisatrice et oppressive des arts plastiques au début du xixᵉ siècle, c'est que cette époque a marqué en quelque sorte le paroxysme d'une crise dont l'enseignement actuel n'est pas, semble-t-il, complètement remis. Ainsi, cette émigration organisée naguère des jeunes artistes vers la capitale où des récompenses, des prix et des distinctions rehaussaient et sanctionnaient un enseignement « à l'antique », cette émigration n'est pas moins active que par le passé. Il y a ici pléthore de tempéraments divers que l'École égalise sous la règle de ses leçons. Enfin la persistance d'une hiérarchie et d'un idéal qui ne sont plus d'accord avec ce temps incline trop souvent ces départements à pousser vers la Faculté des Beaux-Arts de la rue Bonaparte — où l'on enseigne « le grand art » — tels sujets attentifs et doués qui eussent pu être dans leur milieu des artisans inspirés et novateurs et qui vont devenir peut-être de médiocres artistes, tout accablés d'une culture archaïque dont la vie contemporaine ne leur consent plus heureusement l'expression.

Hormis quelques-uns qui apprécient la partie de leur

mission et s'adonnent à l'enseignement rationnel et pratique de l'art décoratif moderne — l'art de demain que certains sots tiennent encore pour secondaire — nos écoles nationales et départementales de beaux-arts et d'art appliqué subissent encore, à des degrés divers, l'influence de l'enseignement dogmatique et des méthodes pédagogiques en vigueur à la rue Bonaparte. Les modelés et les dessins d'après l'antique, les études conventionnelles sur le modèle vivant résorbent l'attention et subjuguent l'intelligence des élèves. Telle académie correcte et compassée propose indifféremment sous le ciel étincelant et avivé d'une grande cité méridionale ou dans les brouillards nostalgiques du Nord sa perfection anachronique. Nulle nature, nul décor voisin, proche de l'atelier où s'appliquent les jeunes peintres ne sauraient l'emporter, fussent-ils les plus expressifs et les plus émouvants du monde sur l'Apollon ou le Doryphore dont il faut fixer avec ferveur les proportions idéales.

La « composition », cette préoccupation qui entraîne comme bien on pense autant de conventions nobles que de prédilections personnelles aux professeurs — la « composition » n'est pas moins intangible; ses lois sont au-dessus de ces contingences qui s'appellent un paysage, une race, un milieu. Envers et contre tout, cette antique manière divulguera en Bretagne comme en Provence, à l'Est et à l'Ouest, les principes catégoriques qu'ont appliqués avec une profitable dévotion Couture, Cabanel et Joseph Blanc, les principes qui doivent invariablement régler le groupement d'un certain nombre de personnages hellènes ou romains que revêtent congrûment la chlamyde ou la toge. Cela tient vraiment du paradoxe et l'on trouverait le loisir

de s'en gausser si l'on n'avait à déplorer les suites funestes que prépare une méthode à ce point baroque et saugrenue.

Tout jugement sain condamne cet archaïsme autoritaire, infiniment dangereux pour l'esprit et le goût. Et qu'on ne vienne point expliquer une telle théorie de la composition par le désir anachronique aussi où l'on est de prolonger la tradition des grands décorateurs, car c'est s'en écarter étrangement que d'instituer une fade scholastique, des dogmes lourds et boursouflés, où, spontanément, Véronèse ne déploya que son faste épique, Tiepolo son lyrisme fringant et juvénile, Tintoret sa grandeur héroïque et sa force. Le plus grand peintre de fresques du siècle dernier, Puvis de Chavannes, ne renonça-t-il pas d'ailleurs à cet enseignement classique de la composition, dont la conventionnelle éloquence l'excédait ?

Il suffirait sans doute, diront les esprits sensés, que, pour remédier aux effets fâcheux d'une tradition si caduque, les professeurs s'avisassent d'étudier sur les milieux où ils vivent les rythmes selon lesquels s'ordonnent inconsciemment les groupements humains. Il suffirait qu'au lieu d'emprunter sans vergogne les accessoires fort usagés d'un style réputé héroïque et noble, ils prissent, à leur tour, les leçons plastiques, infiniment expressives que prodigue la vie ambiante. Les Hollandais, les Flamands, les Vénitiens, n'ont pas fait autre chose. Sans doute, mais se résoudre à cette initiative rationnelle ne serait-ce pas attenter à la suprématie de la pédagogie académique ? Grave affaire.... Au reste, la pédagogie académique, de quelque autorité même qu'elle se veuille targuer, voit aujourd'hui décroître son prestige. Si le loisir nous en était laissé,

nous reprendrions ici, au point de vue de la décentralisation, le meilleur des arguments qu'on fait valoir pour la condamner, et il nous serait aisé de montrer comment le souci du style et de la manière nobles — parfait moyen de propagande centralisatrice — l'a conduit à négliger, à décrier des genres dont la vérité et la sincérité seules font la grandeur — le plein air, par exemple — si nombreux, si savoureux et si divers dans notre pays, le plein air auquel la peinture française du XIXe siècle doit peut-être le meilleur de sa gloire.

A l'influence dogmatique de l'enseignement de la rue Bonaparte sur les études de nos écoles provinciales de beaux-arts vient enfin se superposer la tyrannie non moins fallacieuse du régime des sanctions. Le détestable système des concours et des médailles — dernier mot de toute notre pédagogie — ne sévit point qu'à Paris; plusieurs départements l'ont importé en l'atténuant selon que les y contraignaient leurs moyens. De la sorte, ici et là, on se mesure en vue d'obtenir cette apostille officielle tant convoitée qu'est la médaille, et, comme l'émulation incite à l'habileté, on voit toute une phalange d'élèves qui s'efforcent à la componction académique dont notre enseignement esthétique est imbu.

Cette organisation — assez sommaire d'ailleurs en certains endroits — des distinctions et des récompenses est dangereuse à plus d'un titre. Ne contribue-t-elle pas, par exemple, du fait de la comparaison qu'elle provoque, à attirer, à fixer l'attention jalouse des étudiants de province sur Paris où, en place de la maigre bourse ou du prix obscur tant bien que mal institués là-bas, le Prix de Rome prestigieux, les libéralités abondantes, les lauriers magnifiques échoient

en partie aux candidats qui ont remis les « meilleurs devoirs » ? N'y a-t-il pas là de quoi troubler des jeunes gens qui doivent être avant tout, selon la tradition scolaire, des élèves ? Et qu'inventerait-on vraiment qui pût mieux les pousser hors de leur province vers la capitale ?

Ce sont là, dira-t-on, d'inévitables conséquences. Et la suppression pure et simple de ces sanctions, dont les plus brillantes sont le privilège de Paris, substituerait à l'ordre actuel une indépendance qui ne se peut concilier avec un enseignement suivi de la technique pure des beaux-arts. On en tombe volontiers d'accord : il est des rudiments, une syntaxe qu'il faut connaître, où l'académicien n'a rien à faire, et l'application qu'on apporte à ces premières études appelle une sanction concrète. Mais il n'en reste pas moins que l'organisation visée, telle qu'elle fonctionne présentement, tend, par son économie et par les apanages qu'elle reconnaît à Paris, à dépouiller les milieux français des individualités qui s'y fussent sans doute plus librement et plus logiquement développées. Ainsi le préjudice est double, il affecte et l'artiste et la province qui le perd. On voit les déplorables effets qu'il entraîne.

Est-ce à dire que par un retour trop prompt aux mœurs de naguère, on voudrait pour l'amour de la décentralisation, confiner dans les limites d'un habitat donné les artistes autochtones, les astreindre à rénover ou à créer une tradition, à représenter un milieu, une ambiance, un caractère ethnique. Cela ne serait guère mieux imaginé que le préraphaélisme anglais ; et que dirait Hippolyte Taine d'une pareille interprétation objective de ses déductions ? A dire vrai, une

telle discipline ne mériterait que des railleries et serait pour le moins aussi sottement tyrannique que l'autre. Nous ne vivons, en effet, pas plus au temps de Van der Meer qu'au temps de Couture, et la rapidité des échanges dans la vie contemporaine rendrait nécessairement factices ces groupements, dont l'attrait séduit les idéologues. Enfin un artiste formé, statuaire ou peintre, a toujours pu, sans que son talent eût trop à en souffrir, errer de pays en pays à la faveur des affinités qu'il y découvrait. Le génie, d'ailleurs, fût-il naissant, se joue de tout cela, et le lorrain Callot n'a pas moins d'éclat et d'accent personnels pour avoir foulé, enfant, le sol enchanteur de l'Italie.

Aussi bien le problème n'existe vraiment, à nos yeux, qu'au seul point de vue de l'éducation ; sous cet angle il vaut d'être sérieusement approfondi. Et l'examen des conséquences qu'il crée induit à préconiser des mesures pratiques dont nul ne contestera l'urgence.

La collaboration du milieu — si négligée par la pédagogie académique centralisatrice et nécessairement jalouse de toute influence rivale — *s'impose donc au programme de nos établissements d'enseignement artistique*, à quelque catégorie qu'ils appartiennent. Restent à formuler le statut et la méthode de cette collaboration dont l'acception première demeure forcément un peu vague. Si le principe est admis et si l'on consent de bonne grâce à faire l'essai des réalisations qui s'en inspirent, il sera facile de s'entendre sur les précisions à apporter, dont le plus grand nombre pourrait d'ailleurs, le cas échéant, ressortir à l'initiative du personnel enseignant.

Cette réforme, qui ne demanderait qu'un effort d'in-

telligence et de la sincérité, affecterait les programmes en vigueur tant dans les écoles nationales des beaux-arts qu'au sein des écoles d'art décoratif. Aux premières, elle conférerait une certaine autonomie et dégagerait l'enseignement du traditionnel fatras où il est enlisé. Au lieu d'exténuer des tempéraments encore incertains sous l'obsession du formulaire du pseudo-antique — ce qui est le propre du système présent — cette tendance décentralisatrice officiellement reconnue ne manquerait pas d'infuser une sève nouvelle aux branches de l'enseignement classique. Si l'on excepte les exercices techniques, la grammaire des beaux-arts, tous les autres éléments figurant sur les programmes seraient appelés à subir cette rénovation sans laquelle leur vitalité, leur raison d'être même ne saurait plus être qu'un leurre.

L'étude des paysages et des sites dont se pare la contrée — également utile à l'art décoratif, — l'interprétation réfléchie du plein-air et l'entente des délicatesses changeantes qui s'y succèdent, l'étude — méconnue, décriée elle aussi et pourtant si féconde — des « natures mortes » et de la plastique émouvante des objets et des choses, enfin l'observation du milieu et des êtres qui s'y meuvent, de leurs façons, de leurs gestes, de leurs us, de leurs rythmes, institueraient ainsi un enseignement décentralisé, adapté à l'ambiance comme aux exigences générales de la vie moderne, et différent enfin, quant aux modèles qu'il prendrait, de celui qu'on professe dans les provinces voisines. L'enseignement « à l'antique », réduit à proportion, abdiquerait son impérialisme suranné et ne vaudrait plus alors que comme la plus précieuse et la meilleure des leçons de l'archéologie.

Ainsi remaniées, rajeunies, enrichies de musées comparatifs groupant les plus expressives reproductions des chefs-d'œuvre de l'art rétrospectif, réduites en nombre (car quelques-unes, trop faibles, peuvent sans danger être supprimées), ces Facultés provinciales de beaux-arts assureraient, dans des limites élargies à la mesure du temps présent, le jeu de l'intelligence et de la sensibilité, prépareraient non plus des élèves timorés, mais des artistes originaux. Ce serait bien mieux servir la propre cause des intéressés et celle du pays. Enfin pour qu'une sanction pratique fût donnée à cette réforme, il y aurait lieu d'amender par des modifications ou des réductions le système des médailles et d'augmenter dans de larges proportions le nombre des bourses de voyage à attribuer, en fin d'études, aux meilleurs des candidats. L'octroi à chacune de ces grandes institutions d'enseignement artistique d'un nombre de bourses de voyage proportionnel au nombre des élèves établirait une égalité de traitement dont le premier et inappréciable résultat serait de fixer les jeunes gens et d'en arrêter progressivement l'exode vers Paris.

L'institution d'un régime décentralisateur et l'application de conceptions modernes sont peut-être plus nécessaires encore dans nos écoles d'art décoratif et d'art appliqué. C'est la vie même de celles-ci qui est en jeu; et l'on pourrait facilement expliquer à l'inverse les raisons de la prospérité dont jouissent au contraire les établissements analogues installés en Allemagne, en Italie, aux Pays-Bas.

Hormis quelques exceptions heureuses — l'École nationale des Arts industriels de Roubaix, entre autres — la situation générale est trop souvent insuffisante

et répond mal aux sacrifices consentis, si faibles soient-ils. Là encore la transformation de l'enseignement s'impose, dans le sens d'une appropriation de plus en plus précise aux besoins de la société moderne. Et l'observation du milieu, l'étude des activités et des rythmes de la vie contemporaine, doivent concourir à cette rénovation. C'est une vérité reconnue d'ailleurs que *l'art appliqué n'a de vitalité et de portée qu'autant qu'il s'inspire de la nature et qu'il répond aux nécessités de l'époque* comme aux aspirations et aux desseins du peuple qu'il prétend servir. En France, au contraire, il ne manque pas de gens pour considérer qu'il n'a d'autre mission que d' « ennoblir » à tout prix, au moyen des rappels de l'antique ou du passé français, le cadre d'une vie qui porte pourtant en elle sa beauté ardente et neuve. Cette propension fâcheuse est l'une des origines du mal dont souffrent bon nombre de nos écoles d'art décoratif.

Il y faut donc sans retard préconiser l'adoption de méthodes nouvelles. C'est dans l'observation du décor ambiant, dans l'étude de la flore, du paysage ou du style propre à la race que nos artisans puiseront les éléments d'une inspiration libérée. Et, il n'est pas mauvais de le redire, de cette originalité dont on leur interdit généralement la recherche, dépendent rigoureusement et leur nom et leur prospérité. L'étude sur place des caractères, des mœurs et des besoins d'une région, l'interprétation décorative des motifs que prodigue sous ses divers aspects la nature en France, seront donc les objets que poursuivra dans l'ordre des arts appliqués cette activité décentralisatrice dont le besoin n'a jamais été plus urgent.

Gérant du patrimoine artistique du pays, l'État se

doit d'en accroître la somme et le prestige par la protection équitable et éclairée qu'il lui appartient d'étendre à tous les efforts d'art, de quelque croyance esthétique qu'ils se réclament. Cet éclectisme averti est la raison d'être de sa sollicitude, mais il ne suffit point qu'il s'atteste, non sans générosité d'ailleurs, sur les listes de commandes ou d'achat. Encore faut-il qu'il gagne l'école et qu'il y substitue progressivement son intelligence critique à l'enseignement de ce que l'on peut encore appeler « l'art officiel ». Autrement toute réforme en ce domaine sera nécessairement frappée d'impuissance, *ab ovo*. De tous ceux qu'une pédagogie se croit en mesure de formuler, les concepts de l'ordre esthétique, en effet, sont nécessairement les moins absolus, les moins catégoriques, et toutes les définitions fussent-elles les mieux composées du monde, sont à la merci d'un tempérament, d'une individualité. L'inlassable souplesse du génie français l'a bien montré. Chardin pensait-il continuer Poussin ?

Cette diversité d'inclinations a toujours fait notre richesse, quelque entrave qu'on ait voulu apporter à leur essor. Il serait temps qu'on s'y résignât et que cessât du même coup cette antinomie de l'État qui estampille encore le poncif académique, à l'École, et qui, le même jour, achète au Salon une nature morte savoureuse ou un plein air impressionniste, lumineux et sincère. La situation de l'enseignement appelle donc une réforme théorique profonde d'un caractère nettement décentralisateur. Trois points essentiels en précisent l'urgence : *l'inégalité du traitement de nos écoles nationales de beaux-arts et d'art appliqué* instituant une hiérarchie factice que commande Paris; *le régime uni-*

forme de contrainte scolaire imposé aux élèves et *l'archaïsme de la pédagogie esthétique et des programmes* dérivés de concepts abandonnés par notre époque, et qui ne sont imposés ni par le milieu ni par la vie moderne.

Il n'est pas de rénovation plus conforme aux vœux d'une démocratie que guident l'amour du progrès et le souci des destinées artistiques du pays. Tous les gens de bon sens en tomberont d'accord : une liberté compatible avec les nécessités de l'enseignement est la condition de la vitalité esthétique d'un peuple. En France, où l'individualisme est à la base de toutes les conceptions normales, cette vérité prend encore plus d'accent. C'est d'elle que s'inspirent les apôtres infatigables de la diffusion et de la décentralisation de l'art. Citons au premier rang M. Victor Prouvé, le président fondateur de l'École de Nancy, auquel la Lorraine est, en grande partie, redevable de sa renaissance artistique et des progrès faits par les industries du verre et de l'ameublement, avec MM. Gallé, Daum, Majorelle et Valin. Citons aussi M. Frantz Jourdain, l'éminent architecte, fondateur du Salon d'Automne, M. Ad. Chudant, conservateur du Musée de Besançon, fondateur de l'École comtoise et de l'Union provinciale des Arts décoratifs, dont le deuxième Congrès va tenir prochainement ses assises à l'Exposition de Munich [1].

[1] Les questions soumises à l'étude de ce Congrès ont été arrêtées comme il suit :

1° *De l'Enseignement.* L'Enseignement du dessin dans les Écoles primaires. L'apprentissage dans les industries d'art. Les Écoles professionnelles d'art appliqué.

2° *Des Expositions.* Organisation des Expositions d'art appliqué. Création d'un Comité permanent rattaché aux Beaux-Arts, mais autonome.

3° *De la Propriété artistique.* La défense des Droits d'auteur par les Syndicats professionnels fédérés de l'Union provinciale des Arts décoratifs.

III

LA PÉDAGOGIE ESTHÉTIQUE

La réforme de l'Enseignement du Dessin.

L'Enseignement à l'École des Beaux-Arts.

L'Enseignement à la Villa Médicis.

La réforme
de l'enseignement du dessin.

Reconnue nécessaire par tous les gens avertis, préconisée par les différents rapporteurs du budget des beaux-arts et par nous-même, en 1902, la réforme de l'enseignement du dessin, à laquelle il conviendrait pourtant que l'État et la pédagogie française donnassent tous leurs soins, demeure toujours en question. Les objections que nous avions élevées naguère, tant contre le principe et la méthode de l'enseignement actuel du dessin qu'à propos des suites déplorables de son application, subsistent entières. Et il n'est pas encore permis de prévoir quand il sera possible de substituer aux idées et aux programmes actuellement en vigueur et imbus de l'académisme le plus étroit, des méthodes à la fois rationnelles et conformes aussi bien à l'évolution de l'enseignement général qu'aux exigences de la nature et de l'esprit moderne.

Ce qu'est cette funeste pédagogie, en voici le résumé conforme aux conclusions de notre rapport de 1902 :

L'enseignement du dessin tel qu'il est pratiqué dans nos lycées et collèges n'a ni la valeur pédagogique, ni la valeur artistique sérieuse auxquelles il pourrait prétendre.

Suranné dans ses principes et dans ses méthodes, isolé de toutes les autres facultés d'enseignement, très mal rétribué, facultatif justement dans les classes où l'obligation porterait ses fruits, il est certainement la pièce la plus mal adaptée à la machine délicate de notre enseignement secondaire.

Son point de départ au xxᵉ siècle est encore *l'antique*; son but le plus ordinaire, la copie d'un plâtre. Quant à l'étude comparée des formes, au *croquis* des objets ou des êtres animés, à la perspective de plein air, à la science de la lumière et de la nature, à l'explication des styles artistiques et spécialement des nôtres, il n'en est jamais question ou à peu près: Huit siècles d'art français sont comme s'ils n'étaient pas. D'ailleurs, le cours est trop souvent inuet. La correction est individuelle, faite à voix basse; peu de professeurs au tableau; peu d'idées exprimées; pas de vie qui circule : un exercice machinal que les élèves considèrent comme un hors-d'œuvre, voilà, sauf quelques exceptions, le cours de dessin.

Il serait possible de le relever :

1ᵒ D'abord, en le liant étroitement à l'enseignement de l'histoire de l'art et en concevant cette histoire de telle façon qu'elle achemine l'esprit et l'élève, comme son œil et sa main, vers les temps modernes et les idées françaises;

2ᵒ En le rendant obligatoire dans tous les enseignements, à tous les degrés, et en accentuant son caractère pratique, notamment dans *l'enseignement sans latin* et dans la section *Latin-Sciences*;

3ᵒ En faisant subir une réforme profonde aux programmes du professorat du dessin, de manière à former des maîtres d'une compétence suffisante, des pédagogues capables de raisonner avec les élèves ce qu'ils leur enseignent;

4ᵒ En améliorant les traitements et la situation des professeurs de dessin des lycées et collèges et des inspecteurs qui devraient *tous* être payés, et en rattachant tout ce personnel à la direction de l'Enseignement, rue de Grenelle.

Par cette voie, et *à condition de faire inspecter les cours de dessin par de vrais éducateurs* et non par des spécialistes, on parviendrait sans doute à réaliser la double fonction pédagogique et artistique de l'enseignement de l'art :

1ᵒ *Former l'esprit* en expliquant l'évolution de l'art, et spécialement du nôtre, conjointement avec celle de l'histoire, de la littérature et des mœurs;

2ᵒ *Former l'œil et la main* en enseignant surtout « l'alphabet raisonné des formes » et la réalisation rapide, courante, d'une forme quelconque grâce à la pratique familière du *croquis* et à l'observation de la nature.

Qu'ajouter à ce réquisitoire qui résume exactement tous les griefs que nous formulions il y a sept ans contre cet enseignement? Il faudrait pourtant qu'on en vînt à une solution et que ces appels fussent sanctionnés par des réformes; car les grandes directions données voici quarante ans à l'enseignement du dessin par M. Eugène Guillaume n'ont été détournées que très timidement de leur orientation primitive.

Vraiment c'est merveille de constater comme elles ont résisté au mouvement général qui a si profondément modifié au contraire les dispositions et le sens de l'enseignement secondaire, moderne et classique en France. La raison de cette fortune imméritée tient peut-être dans l'apparente et illégitime autonomie de l'enseignement du dessin, dans ce fait qu'il constitue, en quelque sorte, une instruction à part, un complément d'éducation, et qu'il n'est pas et ne fut jamais considéré comme faisant partie intégrante de l'enseignement général.

Enfin, dans les cadres même de l'inspection et de l'enseignement du dessin subsiste toujours cette antinomie extrêmement préjudiciable au fonctionnement normal des services. Tandis que les professeurs de dessin ressortissent au Ministère de l'Instruction publique, les inspecteurs qui ont mission d'apprécier les résultats et l'esprit de leurs cours relèvent du Sous-Secrétariat des Beaux-Arts. Il y a souvent conflit d'autorité, et l'efficacité du contrôle qui devrait être exercé en est singulièrement amoindrie. Plusieurs fois, les défauts de cette organisation ont été signalés, mais on ne s'est point encore décidé à mettre un terme à cette situation. Le transfert à la rue de Grenelle des inspecteurs de l'enseignement du dessin serait pour-

tant le moyen d'assurer à ce service l'unité de direction sans laquelle il ne peut s'administrer avec quelque fermeté.

En résumé, si l'on veut saisir d'un coup la portée de la réforme de l'enseignement du dessin, plus nécessaire aujourd'hui que jamais, il sied d'envisager trois objets également importants : la réforme des programmes, le relèvement intellectuel et matériel des professeurs, la réforme administrative.

Il faudrait surtout ne pas craindre de regarder ce qui se passe autour de nous, à l'étranger et dans les congrès internationaux. Se souvient-on du congrès artistique de Berne présidé par M. Robert Contesse, président de la confédération helvétique et des vœux qui y furent émis?

« Que l'enseignement du dessin figure dans tous les programmes d'études, comme matière obligatoire et qu'il entre, au même titre, que les études générales, dans l'établissement des notes de tous les examens ou sanctions d'études qui s'y rapportent; que, dans tous les établissements d'instruction, le dessin ne soit pas seulement enseigné pour lui-même, mais encore pratiqué effectivement à l'appui de tous les devoirs ou leçons dont il peut être l'auxiliaire littéral ou esthétique, etc. »

Et terminons en recommandant instamment à l'Administration des Beaux-Arts, comme le faisait, il y a trois ans, l'honorable rapporteur du Sénat, M. Déandréis, ce vœu du congrès de Berne qui devrait être gravé en lettres d'or rue de Grenelle et rue de Valois :

« Les résultats de l'enseignement du dessin et de la culture artistique à tous les degrés dépendent de l'instruction reçue par le maître; en conséquence, il y a

lieu d'apporter en particulier le plus grand soin à l'instruction des maîtres des écoles populaires. Pour tous les établissements préparant à l'enseignement du dessin, les maîtres à former devront recevoir toutes les connaissances nécessaires, psychologiques, pédagogiques, esthétiques et autres. »

Est-il nécessaire de constater ici que les critiques formulées en 1902 tant contre la pédagogie actuelle de l'enseignement du dessin que contre l'organisation de l'inspection de cet enseignement ont été éloquemment reprises et commentées par plusieurs rapporteurs des beaux-arts.

M. Massé en 1903, M. Henry Maret en 1905 ont mis notamment en lumière, ainsi que nous nous y étions attaché, les conditions déplorables dans lesquelles est donné, au lycée, au collège, l'enseignement du dessin. De ce que, quoi qu'on en ait dit, le dessin n'est pas encore considéré « comme une étude nécessaire », de ce qu'il « conserve encore le caractère d'art d'agrément dont l'utilité pratique n'apparaît pas clairement à tous les yeux », son enseignement, en effet, n'est ni très suivi, ni très surveillé, ni modifié selon les principes qui orientent l'éducation contemporaine. Manque d'attention, d'assiduité, de compréhension et d'intérêt d'une part, manque d'autorité, d'influence, et parfois de culture artistique générale d'autre part, voilà malheureusement les caractéristiques de l'état d'esprit dans lequel se trouvent, aux classes de dessin, élèves et professeurs. Nous l'avions dit, et M. Henry Maret y est revenu judicieusement en prouvant, d'une manière péremptoire, qu'on ne peut attendre que de piètres résultats d'un tel enseignement, incertain, incomplet, mal reçu, mal donné, et auquel n'est, en fin de compte,

appliquée aucune sanction pédagogique. Dans l'enseignement secondaire notamment le dessin n'est pas, si l'on peut dire, classé parmi les épreuves que sont contraints de subir à l'issue de leurs études les élèves de nos lycées. Il ne saurait jamais être, par conséquent, la cause d'un échec, l'origine des malheurs d'un « retoqué ». Qu'importe alors qu'on s'y perfectionne ! Le dessin est et demeure en marge de l'enseignement secondaire. « La cause de cette négligence, disait fort bien un des derniers rapporteurs du budget des beaux-arts, paraît être le peu de souci qu'on a d'une matière qui n'a pas de place dans les programmes du baccalauréat ».

Les précédents rapporteurs, et M. Aynard, particulièrement, ont en outre appelé, avec raison, l'attention sur la mauvaise organisation du dessin dans les écoles normales et les écoles primaires. Dans ces derniers milieux scolaires où fréquentent, dans leur enfance, nos futurs artisans, nos ouvriers de demain, un enseignement rationnel du dessin linéaire et ornemental s'impose pour le moins autant que l'étude de la syntaxe. Le dessin n'est-il pas pour la majorité des ouvriers — et à plus forte raison pour ceux d'entre eux qui seront appelés à se spécialiser dans l'art décoratif ou dans les industries d'art appliqué — une sorte de grammaire indispensable. On l'a bien compris à l'étranger, et M. Henry Maret rappelait les progrès de l'art à l'école, en Suède, en Belgique, en Allemagne, en Angleterre. Nous sera-t-il possible bientôt de mettre en œuvre chez nous la réorganisation tant attendue d'un enseignement dont il semble qu'on apprécie enfin l'utilité pratique, à tous les échelons de la vie sociale.

Les griefs que nous avions, il y a plusieurs années, formulés contre l'inspection de l'enseignement du dessin ont paru fondés, et M. Massé, en 1904, s'est élevé contre la situation des inspecteurs du dessin qui, ressortissant à l'administration de la rue de Valois, sont actuellement démunis de tous moyens de sanction, lorsqu'ils visitent les classes de dessin des établissements universitaires. A ces critiques qui portaient tant sur la façon arbitraire dont sont groupés, dans les lycées, les élèves des classes de dessin, que sur le recrutement des inspecteurs, M. Maret a, en 1905 et en 1906, ajouté quelques observations; il a notamment fait valoir les raisons qui militent en faveur du relèvement des traitements alloués à la majorité des professeurs de dessin ; et il a émis l'opinion qu'il serait utile de créer un diplôme de professeur de dessin géométrique, cet enseignement n'étant confié jusqu'à présent qu'à des professeurs de mathématiques.

Tel est, dans ses grandes lignes, le problème de l'enseignement du dessin. Tel nous le présentâmes à la *Commission extraparlementaire* nommée en 1906, sur notre proposition, et réunie en 1907, sous la présidence de M. Briand, ministre de l'Instruction Publique et des Beaux-Arts, pour reviser les traitements et coordonner les règlements du personnel universitaire. Il apparut à cette commission qu'il fallait améliorer la situation intellectuelle, morale et matérielle des professeurs de dessin, leur accorder et leur demander plus et mieux, unifier et « naturaliser » l'enseignement du dessin, le doter de programmes modernes et rationnels, d'inspections sérieuses et directement rattachées au ministère de la rue de Grenelle, enfin le munir de sanctions efficaces et pratiques, sans lesquelles toutes

les réformes préconisées risqueront de demeurer vaines.

Ces vues générales, des professeurs réputés et des artistes notoires les avaient exposées avant nous et il a fallu toute une patiente et ardente campagne pour attirer l'attention des pouvoirs publics sur la nécessité de l'évolution sociale de la pédagogie esthétique. Citons, parmi les premiers, MM. Rocheblave et de Fourcaud, les distingués professeurs d'histoire de l'art à l'École des Beaux-Arts, M. Roger-Marx, inspecteur général des Musées, M. Édouard Pottier, inspecteur et professeur à l'École du Louvre, M. Ardaillon, recteur de l'Université de Besançon, M. Quéniuux, l'infatigable apôtre de la réforme « naturaliste » de l'enseignement du dessin dans les lycées de Paris, comme M. Guébin le fut dans les écoles municipales de la Ville. Citons aussi MM. Bayet, Gautier, Gasquet, directeurs de l'enseignement supérieur, secondaire et primaire ; Liard, recteur de l'académie de Paris et Bédorez, directeur de l'enseignement de la Seine.

Tant d'efforts ne doivent pas être perdus. Saisi de la question et en comprenant toute la gravité pour l'avenir de l'éducation publique comme pour le sort de nos industries nationales, le vice-recteur de l'Université, M. Liard a chargé récemment M. V. Langlois d'organiser au musée pédagogique une série de conférences où des délégués compétents, choisis parmi les professionnels, exposeraient leurs idées sur la méthode actuelle et les réformes à y introduire. Les conférences, confiées à MM. Guébin, Keller, Quénioux, Cathoire, Francken, viennent d'avoir lieu ; elles ont attiré une grande affluence du personnel enseignant, auquel nous avons vu se joindre ceux qui suivent avec intérêt ces

questions d'art et d'éducation : M. Henry Marcel, ancien directeur des Beaux-Arts ; M. Roger Marx M. Rosenthal, professeur et historien d'art, le peintre Lerolle et d'autres artistes. M. Bayet, directeur de l'enseignement supérieur, a présidé une des séances ; M. Ardaillon, recteur de l'Académie de Besançon, est venu exprès à Paris et a pris part à la discussion ; M. Liard a assisté à la conférence de M. Quénioux. Il est clair que l'heure est venue de passer aux actes. Que seront-ils ? De l'ensemble des conférences et des discussions se dégagent quelques idées que M. Pottier résumait ainsi, dans un remarquable article du *Temps* du 22 mars 1908 :

1° La méthode actuelle ne tient pas du tout compte de la psychologie de l'enfant. L'enfant est né observateur; dès l'âge de quatre à cinq ans il devient parfois un étonnant dessinateur; il porte son attention, beaucoup mieux que l'adulte, sur tout ce qui l'entoure; la vie extérieure et vivante est son domaine. Si on l'arrache à ce milieu qui l'attire, pour le condamner pendant plusieurs années à diviser des lignes en parties égales, à tracer des angles, à faire des dallages, à combiner des étoiles, il est certain qu'on le dégoûte d'une occupation qu'il s'habitue à considérer comme un pensum. Il faut, au contraire, utiliser l'admirable instinct qui le pousse à regarder les êtres et les choses. Au lieu de le « coller » quand il fait des bonshommes, il faut lâcher la bride à toutes ses qualités d'observation et d'imagination. Alors il prend le goût du dessin, et c'est l'essentiel;

2° L'enfant n'est pas seulement dessinateur, il est coloriste. La boîte à couleurs est un de ses jouets préférés. Par une aberration singulière, la méthode actuelle interdit à l'élève de toucher à un pinceau; le noir sur blanc est la règle fondamentale des exercices. On pousse si loin la rigueur de ce système que si l'on consent à mettre sous les yeux de l'enfant un objet usuel, seau, vase ou arrosoir, on recommande de peindre en blanc ces accessoires, pour ne

pas y introduire la notion de couleur! Les maîtres n'ont-ils pas raison de protester contre cet étrange ostracisme?

3° D'autre part, l'enfant obéit comme tout être humain à la « loi du moindre effort ». Abandonné à lui-même et à ses goûts, il se fait vite une technique particulière; il crée des formules dont il se contente rapidement : maison, arbre, personnage; il ne regarde plus, sinon des images, et il s'enferme dans sa routine. Il faut donc que le maître intervienne tout de suite, non seulement pour corriger les fautes, mais pour obliger l'enfant à bien voir. Ici les exercices de mémoire, si heureusement recommandés par Lecoq de Boisbaudran, dessins faits d'après des modèles que l'élève regarde avec la plus grande attention et qui sont ensuite soustraits à sa vue, pourraient jouer un rôle très efficace. L'action du maître et son initiative y gagneraient aussi en importance. Il y aurait lieu aussi d'épurer sévèrement la collection des plâtres, trop souvent choisis parmi des types d'antiquités romaines, sans intérêt pour l'enfant et sans valeur artistique, souvent faussés par d'abondantes restaurations;

4° Le dessin linéaire et géométrique a lui-même une grande utilité; ce serait une grave erreur que de le bannir de l'enseignement. Il faut seulement le remettre à sa place. Au lieu d'en encombrer la cervelle des tout petits, à l'âge où les formes abstraites leur sont incompréhensibles, il convient de l'introduire plus tard, quand les élèves sont amenés naturellement, par leurs études scientifiques, à s'occuper de géométrie élémentaire, de lignes, de plans et de solides. Alors ils comprendront à quels éléments simples peuvent se ramener les aspects infiniment complexes et variés de la nature. De plus, l'enfant des écoles primaires est bien souvent destiné à un métier où les levés de plans, les cotes, les épures, pour des constructions de machines ou des fabrications d'ustensiles, occuperont une place prépondérante. Le dessin scientifique se joint alors à l'école au dessin plastique, mais sans lui faire tort et sans l'annuler. L'éducation de nos ouvriers d'art exige cet accord essentiel des deux modes d'enseignement;

5° Si les méthodes scolaires sont à réformer, la préparation des maîtres et leur situation dans l'instruction publique

ne méritent pas de moins grandes améliorations. Dans les écoles primaires, les professeurs de dessin spéciaux sont en minorité : c'est l'instituteur ou l'institutrice qui ajoute ce surcroît de besogne à toutes celles qui l'accablent déjà. Aussi la plupart s'en désintéressent et ne font exécuter aux enfants que des œuvres machinales, se sentant eux-mêmes incapables d'un enseignement vivant. Il serait temps que dans les écoles normales on initiât largement les futurs instituteurs, hommes et femmes, aux méthodes nouvelles, qu'on leur apprît à faire aux enfants des leçons de choses d'où l'application du dessin naîtrait spontanément, enfin qu'on fortifiât leur éducation artistique, en même temps que leurs connaissances scientifiques et littéraires.

Dans l'enseignement secondaire, la situation du professeur de dessin est presque humiliante à côté de ses collègues des autres disciplines, car la nature de ses diplômes semble lui attribuer une culture inférieure. Il n'est presque jamais bachelier et les concours qui l'ont mis en possession de son titre n'exigent que des connaissances assez superficielles. N'y aurait-il pas lieu de renforcer les programmes d'examen, d'y donner plus de place à l'histoire de l'art, d'imposer aux candidats une courte exposition orale? On s'est même demandé s'il ne serait pas utile d'introduire dans l'enseignement supérieur, dans les facultés universitaires, un cours de pédagogie qui s'adresserait aux professeurs de dessin, appartenant à tous ordres d'enseignement, et qui leur donnerait des notions générales sur leur métier, comme on en donne aux futurs professeurs d'histoire, de lettres ou de sciences. C'est peut-être une ambition bien haute, qui entraînerait d'ailleurs des dépenses nouvelles, mais il suffit que la proposition ait été énoncée pour montrer quel esprit de curiosité intelligente, d'ardeur à s'instruire, anime tout ce personnel, et comme il a conscience de ce qui lui manque pour réaliser toute son œuvre éducatrice.

C'est là, d'ailleurs, l'impression la plus forte et, si j'ose dire, la plus émouvante que j'aie remportée de ces séances et du contact pris depuis plus d'un an avec les représentants de l'enseignement du dessin. C'est un zèle et une passion qui ne se lassent point; c'est un admirable élan

pour obtenir les améliorations indispensables à la pratique intelligente de leur métier; c'est un dévouement sans bornes à la cause de leurs élèves paralysés par de mauvaises méthodes. Qu'on les écoute enfin, ces voix qui, depuis dix ans, s'épuisent à crier leurs peines et leurs espérances. Qu'on n'enferme plus dans des tiroirs des séries de vœux présentés par des congrès dont les délégués parlent au nom de milliers de personnes. Qu'on songe surtout qu'il y va de l'éducation du pays et du sort de nos industries d'art! Il est grand temps, il n'est que temps d'agir. Mais voici que cette cause est aujourd'hui en bonnes mains. Nous connaissons trop M. le vice-recteur de l'Université, la largeur de ses vues, l'énergie de son initiative, pour penser qu'une réforme à laquelle il s'intéresse soit condamnée encore à l'avortement. Tous ceux que nous avons entendus au Musée pédagogique ont mis en lui leur espoir et leur confiance.

L'Enseignement
à l'École des Beaux-Arts

Son caractère. — Son évolution.

A côté d'éloges adressés aux grands maîtres de l'École des Beaux-Arts, le principe, la méthode et l'organisation de l'enseignement à cette école ont donné lieu à un certain nombre de critiques réitérées de la part de tous les rapporteurs du budget.

Faut-il maintenir, faut-il supprimer les ateliers? demandait M. Maret, dans son rapport de 1904, abordant ainsi l'une des institutions les plus souvent discutées de l'École. Un autre rapporteur, M. Massé, l'année d'avant, se prononçait pour la suppression des ateliers officiels et pour leur transformation en bourses d'ateliers. « Qu'on le décide ou non, disait-il, le maintien des ateliers dans l'École comporte un art officiel puisque certains maîtres ont seuls ainsi la facilité d'avoir des élèves et de les former. Le règlement intérieur des ateliers, l'indépendance des élèves, trop souvent livrés à eux-mêmes, l'attitude des professeurs à l'égard de ces derniers, des maîtres qui, loin de suivre le développement de ces jeunes inclinations, ne font qu'apprécier hâtivement, sans trop de commentaires, des « devoirs », voilà les principales

critiques adressées par M. Massé aux ateliers officiels de l'École. Que de vocations en effet, ont été faussées, désorientées, et perdues par cette pédagogie, ces habitudes!

A quoi, l'année suivante, en 1905, M. Henry Maret, se faisant l'interprète de la partie adverse, répliquait en énumérant les avantages que, au dire de leurs défenseurs, ces mêmes ateliers procurent aux élèves des Beaux-Arts : gratuité de l'enseignement, liberté de suivre le maître de son choix; indépendance entière des professeurs, et par conséquent de leur enseignement, etc. Supprimer les ateliers, il n'y faut pas songer : ce serait imposer des frais considérables et souvent inacceptables à des jeunes gens assurés de trouver à l'École aujourd'hui, gratuitement, local, modèles, séances de modèles vivants; ce serait en outre favoriser l'éclosion au dehors d'entreprises spéciales et analogues, d'académies, où seraient singulièrement méconnues ces garanties d'indépendance cependant si précieuses!

A cela les adversaires peuvent répondre :

1° Que bon nombre de jeunes gens qui pourraient fort bien entrer dans des ateliers payants encombrent aujourd'hui les ateliers de l'École au point de restreindre singulièrement la place laissée aux élèves pauvres;

2° Qu'il est moralement impossible à un élève de choisir le maître qu'il veut et de passer d'un atelier dans un autre; il lui faudrait pour cela l'adhésion du professeur qu'il quitte et celle du maître chez qui il veut entrer; or, ces maîtres ne veulent pas se déplaire l'un à l'autre, car ils sentent au-dessus d'eux l'Institut;

3° Que les ateliers coûtent environ 56 000 francs à l'État, pour les locaux, le payement des professeurs; que si l'on y ajoute les frais de modèles, de chauffage, d'éclairage, de gardiens, qui seraient plus utilement employés ailleurs, il faut évaluer la dépense totale à 125 000 francs. Or, la fréquentation d'un atelier libre ne reviendrait pas à chaque élève à plus de 200 francs par an. Vous voyez le nombre de bourses qu'on pourrait distribuer avec les 125 000 francs provenant de la suppression des ateliers. Notez que ces bourses, si elles étaient accueillies dans un esprit de suffisant désintéressement par les maîtres, développeraient singulièrement les ateliers de sculpteurs libres, de plus en plus rares, et permettraient à des sculpteurs pauvres qui ne veulent ni ne peuvent enseigner à l'École de former chez eux des élèves originaux et distingués. On peut ajouter que le professeur qui paraît deux heures par semaine dans un atelier de cent élèves ne peut donner à chacun la part d'enseignement nécessaire.

Pour ce qui est des programmes des concours, ceux de l'architecture, par exemple, ils pourraient être donnés d'année en année, non point par le même artiste, mais à tour de rôle afin de présenter un peu plus de variété. C'est le professeur de théorie qui a, dans ses attributions, la charge de les faire tous, sauf deux ou trois programmes de concours résultant de fondations et attribués au Conseil supérieur. Pourquoi priverait-on certains professeurs du soin de tracer alternativement un programme de l'école? Nous avons obtenu l'anonymat pour les travaux d'élèves dans les concours, c'est bien, mais ce n'est pas suffisant. Il faudrait, en outre, que tous les professeurs chefs d'ate-

liers disparussent des jurys. Ce serait un *tolle* général dans l'Université, si les professeurs étaient chargés d'examiner dans les concours leurs propres élèves! Pourquoi cet abus criant subsiste-t-il encore à l'École des Beaux-Arts? Il faudrait enfin que tous les concours fussent conçus selon le libre esprit du concours Chenavard.

Au point de vue du personnel, des réformes importantes seraient à réaliser. C'est ainsi que les professeurs des cours oraux, pour la plupart d'ailleurs fort remarquables, ont une retraite, tandis que les professeurs chefs d'atelier n'en ont pas. Il faudrait arriver à l'uniformité des traitements. C'est ainsi encore qu'on pourrait, sans inconvénient, exiger que tous les professeurs des cours oraux, à moins de cas de force majeure, fissent eux-mêmes leurs cours.

Dans son rapport sur le budget des Beaux-Arts de 1905, au Sénat, l'honorable M. Deandreis, qui pourtant ne passa jamais pour un révolutionnaire, parlant de la campagne dirigée depuis plusieurs années contre l'École, s'exprimait ainsi : « Ce serait aller un peu loin que de proclamer parfait tout ce qui s'accomplit à l'École des Beaux-Arts. Signalons, sans trop appuyer, comme il convient, l'insuffisance du temps consacré par certains professeurs à leur atelier : leçons clairsemées et d'une durée souvent trop courte; indications brèves et sommaires données du bout des lèvres et comme par grâce, en un clin d'œil, et en passant. Évidemment l'on peut faire mieux et l'on doit faire davantage. Nous serait-il permis de signaler ces indications, timides et audacieuses à la fois, aux maîtres de la rue Bonaparte? Nous savons, au surplus, que l'administration des Beaux-Arts a entrepris depuis quel-

ques mois l'étude des modifications d'ensemble et de détail à apporter dans le règlement de l'École de la rue Bonaparte. Ces modifications sont demandées depuis longtemps. Elles sont désirables pour répondre aux vœux des amis de l'École et aux critiques de ses adversaires.

« Il y a, sur bien des points, des abus à réformer et des lacunes à combler. Signalons, en particulier, sans préjudice des autres arts, l'architecture qui demande à être conduite dans une voie pratique. L'existence de l'École spéciale du boulevard Raspail, la création des Écoles régionales d'architecture en province, ne sauraient faire oublier à l'École des Beaux-Arts que les élèves doivent sortir de chez elle égaux, nous oserions dire supérieurs, à tous leurs camarades venant d'ailleurs. »

Ajoutons à ces vœux ceux que nous exprimions en 1902, touchant la diminution du nombre des admissions à l'École, la réduction du droit accordé aux professeurs d'admettre dans leurs ateliers officiels de l'École des élèves n'ayant pas pris part au concours; la transformation absolue du système des concours d'esquisses et de figures modelées ou peintes.

A propos de ce que nous écrivions naguère sur l'École des Beaux-Arts, l'École de Rome et les bourses de voyages, un journal de Paris eut l'idée de demander leur opinions aux maîtres de la sculpture et de la peinture françaises. On nous excusera de publier à cinq ans de distance, les appréciations de MM. Rodin,

Albert Besnard et Eugène Carrière. On voudra bien négliger la part d'éloges absolument immérités qu'elles contiennent pour ne considérer que les idées réformatrices de leurs auteurs :

« — L'entreprise du rapporteur du budget des Beaux-Arts, dit l'éminent sculpteur M. Rodin, à un rédacteur de l'*Éclair*, me surprend autant qu'elle me séduit. Elle me surprend, parce que c'est une rude tâche de vouloir s'attaquer de front à cette citadelle fortifiée, hérissée de défenses meurtrières et gardée par les sacro-saints pontifes de la tradition. Elle me séduit, parce que nul jusqu'ici n'avait osé, avec un tel détachement de sa tranquillité et de son repos, fixer un œil inquisiteur sur le cérémonial restreint de l'art officiel, et porter la lumière dans les ténèbres voulues où pompeusement officient les mages aux gestes nobles.

« Que le rapporteur prenne garde ! Il entame aujourd'hui une lutte inégale. Ces mages dont il dénonce la coupable inertie et la néfaste influence sont dangereux, parce qu'ils sont les maîtres et parce qu'ils tiennent à rester les maîtres. C'est toute une coalition d'intérêts qui, peu à peu, s'est formée, d'où l'art est systématiquement exclu, pour la bonne raison que l'art est incompatible avec ces intérêts. Intérêts complexes ! De l'élève des Beaux-Arts au professeur officiel, de ce dernier à la direction des Beaux-Arts, en passant par l'Institut, il s'entretient une atmosphère de mutuel espoir et de tacites complaisances qui rend plus inexpugnable encore la citadelle et plus âpres ses défenseurs.

« Voilà pourquoi l'audace du rapporteur me semble si étrange qu'avant d'avoir lu son rapport je n'y vou-

lais pas croire, et qu'après l'avoir lu, je tremble, pour son auteur, des colères amoncelées contre lui. Je tremble pour lui et cependant je l'approuve; et cependant je vais plus loin que lui dans mes vœux de réformes. Ce n'est pas seulement l'enseignement officiel qu'il faudrait transformer, qu'il faudrait remanier ou refondre, pour le rendre plus harmonique à notre époque, c'est l'esprit même de cet enseignement qu'il faudrait radicalement détruire et faire à jamais disparaître, parce qu'il est la négation de l'art.

« Peuvent-ils faire de l'art ces malheureux jeunes gens parqués dans les ateliers de l'École, ces infortunés et inconscients élèves qu'un maître patenté vient visiter par aventure, quand lui en laissent le temps et ses travaux personnels et les nécessités d'une vie aussi agitée qu'officielle? Peuvent-ils vraiment penser par eux-mêmes, ces néophytes qui d'année en année hypnotisés par l'espoir d'une sanction officielle : prix, médaille ou concours, dirigent tout l'effort de leur cerveau vers ce prix, cette médaille ou ce concours?

« Par quoi, me dira-t-on, remplacerez-vous ces écoles? que mettrez-vous à la place de cet enseignement officiel dont vous niez la portée et que vous accusez d'imposture? Par quoi? Mais tout simplement parce qu'il y a deux cents ans on a malheureusement détruit de fond en comble, par les maîtrises, par les corporations de métiers, par l'enseignement naturel de cet art qui sortait du peuple et en tenait son grand accent humain. L'apprenti, le compagnon, le maître, réunis dans une même pensée, consacrant à leur tâche toute une vie de labeur et d'efforts, voilà les artisans de l'art vrai; le maître travaillant devant ses apprentis, leur démontrant comme jadis les secrets du métier,

exemple constant à suivre, à imiter, à surpasser. Une perpétuelle communion de pensées, un échange ininterrompu de sensations, une confiance solide, et la foi dans un commun idéal, voilà la vraie façon pour des hommes de faire des hommes et non des pantins!

« Et l'École de Rome? Et l'antique? C'est la grande question et le sujet des éternelles disputes! Loin de moi la pensée de nier les chefs-d'œuvre de l'antique! Mais cette beauté-là on ne la comprend pas à vingt ans : elle ennuie, parce qu'elle est trop haute, et on ne la comprend bien que plus tard. Et puis enfin, Rome et ses chefs-d'œuvre sont battus et rebattus depuis des siècles. Nos jeunes gens ne voient plus ni Rome, ni l'Italie, avec des yeux neufs, et ils sont condamnés par la force des choses à faire du déjà vu. Que ne leur donne-t-on à fouiller un terrain inexploré, un immense champ d'expériences pour ainsi dire ignoré, méconnu, et que ne remplace-t-on la plus grande partie de ce séjour à Rome par des voyages à travers ce terrain merveilleux d'études et d'enseignement, qui s'appelle tout bonnement la France! Mais oui! la France, qui a pour elle cet incomparable art gothique, non plus académique, mais humain, cet art gothique, né de la foi, traité partout en Allemagne, en Angleterre, mais jamais et nulle part ailleurs qu'en France avec le même génie, le même goût, la même grâce.

« Foin des héros et des dieux de l'Olympe suranné! la *nature* qui parle d'elle-même par sa manifestation la plus complète et la plus sincère, par sa création la plus divine et la plus belle, par l'humanité. Car chaque être et chaque minute de chaque être, c'est de l'art! Mais, c'est une révolution que je vous expose là; et je crains bien de n'y assister jamais. Il faudrait plus

qu'un ministre pour en décréter l'expérience et plus d'un rapport comme celui de cette année pour en hâter la venue. Car voyez-vous, dans mon système, il n'y aurait plus ni prix, ni médailles, ni concours; ce serait plutôt le règne de la conscience dans l'art et de la sincérité, et cette conscience et cette sincérité, l'amour du galon nous les interdit à jamais! »

M. *Albert Besnard*, ancien élève de l'École des Beaux-Arts et Grand Prix de Rome, le peintre à qui l'on pourrait appliquer ce jugement porté par Baudelaire sur Delacroix : « Lui, aimait tout, savait tout peindre », formula, ainsi qu'il suit, son opinion :

« — Mes idées sur l'École des Beaux-Arts, les voici :

« L'École n'a pas d'enseignement à proprement parler ; et je me demande si, dans le désarroi des idées modernes, on trouverait des jeunes pour subir un enseignement véritable. Il faut dire aussi qu'il n'y a pas d'élèves, parce qu'il n'y a plus de maîtres au véritable sens du mot. Telle qu'elle est cependant, l'École, à défaut d'enseignement, offre des facilités d'étude précieuses à la jeunesse travailleuse et peu fortunée. Notre démocratie se doit de la conserver en éliminant ce qui en constitue le mauvais esprit, à savoir les concours qui abîment le cerveau des jeunes gens et gâchent leurs facultés en les portant à travailler dans le dessein de plaire à des maîtres dont ils espèrent des récompenses, bien plus qu'ils n'en goûtent les enseignements. *Supprimons les concours et d'un coup nous éloignons de l'École une foule de médiocres qui ne recherchent de l'art que les consécrations.* Prétendre que la jeunesse est obsédée par l'étude de l'antique, n'est malheureu-

sement pas assez juste. Si j'ai un regret à exprimer, c'est qu'au contraire l'étude de la nature et de l'antique, qui en est la plus haute et la plus divine traduction, ne remplisse pas toutes les heures de la vie d'un jeune artiste.

« Je me préoccupe peu de la question du plein air. Un artiste arrivé à la maîtrise, quelles que soient ses études premières peindra également bien l'atmosphère du dehors et celle de l'atelier. Il n'y a pas de peinture de plein air : il y a les lumières, les ombres et les reflets ; il y a ce que chaque peintre comprendra, l'effet, la forme et l'expression. C'est toute la peinture. La composition ne s'enseigne pas. L'image et la signification des drames, des mirages de la nature repose au fond du cœur et du cerveau de tout artiste digne de ce nom. Que l'École cesse de s'occuper de ce qui touche à cet intime tréfonds de l'art, et se contente de laisser paisiblement acquérir les connaissances techniques à cette jeunesse nombreuse qui se confie à elle.

« Puis, que notre beau palais de Rome devienne un lieu de repos et de contemplation à ceux d'entre les jeunes artistes qui auront témoigné de la hauteur de leurs aspirations, et cela sans concours. Il serait à désirer qu'on les laissât s'imprégner en paix de l'atmosphère des grandes époques d'art, sans leur demander aucun envoi, qu'on leur facilitât les voyages, et, en ce qui touche aux sculpteurs et aux architectes, des séjours dans nos provinces françaises, semées de si beaux édifices et de sculptures d'une beauté si rare et si somptueuse. J'émets le vœu que nos gouvernants améliorent et ne changent pas ; le progrès est à ce prix. Tout changement fructueux doit venir des foules, et c'est à nous de nous agglomérer en corporations, sans

nous préoccuper des sanctions officielles. Le progrès ne se décrète pas. »

M. *Eugène Carrière*, l'illustre maître dont la France artiste déplorera longtemps la perte, n'était pas moins affirmatif dans les critiques qu'il dirigeait à l'endroit des salons, de l'École des Beaux-Arts et de l'Enseignement officiel. Il estimait que les salons actuels ne sont que des bazars ouverts à la surproduction continuelle et au snobisme mondain, mais en réalité inaccessibles au bon sens et au goût du grand public qu'ils dédaignaient, faute d'en comprendre les aspirations.

Et nous ignorions sans doute aujourd'hui ce qu'il pensa sur l'accord nécessaire de l'artiste avec la nation, si l'affection presque filiale de M. Jean Delvové n'avait réuni ses notes, rapporté ses conversations, publié ses lettres, dans un livre qu'on ne peut lire sans émotion et qui devrait être le bréviaire de tous les artistes de notre temps.

Eugène Carrière souffrit de cette aristocratie acquise de l'artiste; il n'y voyait pour ce dernier aucun avantage. Se retranchant de l'humanité, ne vivant ni avec ses semblables, ni avec les passions, les idées de son époque, l'artiste était, selon lui, irrémédiablement condamné à la médiocrité et au dessèchement. D'ailleurs, à en croire M. Jean Delvové cité par Jean Frollo dans un remarquable article du *Petit Parisien*, il suffit de voir la manière dont l'art est enseigné dans nos écoles officielles, pour se rendre compte de la justesse des critiques de Carrière. C'est d'abord notre École des Beaux-Arts, dont le seul nom irritait le peintre. Il n'y avait pas de beaux arts, tous les arts se valant. « On effraie l'esprit, écrit-il, ou crée la superstition artistique comme la superstition religieuse, au bénéfice d'un

clergé et d'une caste qui bénificiera de ce mystère artificiel. » Quant à l'enseignement, il est donné par des professeurs que l'on aperçoit deux à trois heures par semaine et qui, pressés par leurs propres travaux, jettent des regards hâtifs sur leurs élèves. Et, depuis des siècles, ce sont les mêmes études, les dessins d'après l'antique et tous les sujets sont puisés dans une mythologie fabuleuse, à laquelle personne ne croit plus. Le couronnement de tous ces travaux est l'École de Rome, et Carrière, qui fut logiste, nous dit combien le rôle de la villa Médicis est mesquin dans la formation d'une véritable personnalité.

« Mais Eugène Carrière, comme tous les créateurs, connaissait la vanité de toute critique si elle n'a pas comme postulat la volonté de reconstruire. A cet enseignement officiel, si froid, si éloigné de la vie, il rêvait d'en substituer un autre où la fraternité régnant entre le maître et les élèves se propagerait au dehors, s'étendrait à tous les métiers, à tous les hommes, et, s'élargissant toujours, se mêlerait à la vie même de l'humanité. Il a laissé des notes sur cette Académie universelle et populaire des Beaux-Arts qu'il voulait mixte; il avait même choisi par avance un emplacement pour l'édifier; c'était sur les terrains dominant les Buttes-Chaumont. Tout d'abord Carrière veut qu'il règne entre les élèves une fraternité d'esprit, un juste sentiment des convenances qui exclue toutes les brimades. Il y en a de mémorables et de séculaires, dans notre École officielle; cela ne la rend pas plus attrayante. Les modèles doivent être traités avec respect et trouver dans l'Académie un élément moral et supérieur, en raison du noble but auquel ils contribuent. Pour les cours, Eugène Carrière a tracé un vaste programme, où

l'histoire naturelle et l'histoire de l'évolution humaine tiennent une place importante ; il pense qu'un artiste ne doit rien ignorer du passé et du présent et que la condition économique des hommes doit l'intéresser autant que leur structure physique.

« Et ce n'est pas simplement l'étude du nu que doit se proposer l'artiste, mais l'étude de l'homme dans son costume habituel. De la vérité et de la sincérité en tout, telle est, semble-t-il, la maxime de Carrière. Mais ce qui caractérise, avant tout, cette Académie, ce sont les cours communs qui devaient y être institués. Carrière pensait que l'enseignement de l'art ne pouvait, sans risquer de s'étioler et de mourir, se confiner entre les murs d'une école. Tous les élèves, plusieurs fois par mois, devaient être invités à parcourir ensemble ou isolément les différents lieux de l'activité humaine, à y relever des observations d'ensemble, d'effets et de mouvements. Ainsi l'apprentissage se ferait aussi bien en plein air, dans la rue populeuse ou la cour d'une usine. Il voulait que les peintres, les sculpteurs, les graveurs, les architectes de son école fussent liés avec les mouleurs, les praticiens, les fondeurs et toutes les industries ayant quelque rapport avec leur art.

« Enfin, et c'est là une originalité véritable, une pensée digne de cet homme de génie, il souhaitait que les élèves d'aujourd'hui, les créateurs de demain, fissent de nombreuses visites dans les ateliers, les fabriques et les usines pour assister au labeur humain. « Les élèves, écrit-il dans ses notes, se mettront ainsi en rapport avec tous les hommes dont ils auront à exprimer les sentiments et les aspirations. » Comme nous voilà loin de ces aristocrates de la pensée qui vivent reclus dans leurs salons, sans jeter un regard sur la

vie qui fourmille autour d'eux. Ils doivent nécessairement se dessécher, exprimer des sentiments rares, peindre des personnages d'exception. Comme l'on comprend que le peuple s'éloigne de leurs œuvres. »

Au contraire, l'artiste selon Carrière, vivant avec les idées de son temps, se mêlant aux artisans, aux ouvriers, s'efforcera de rendre les sentiments humains, profonds, éternels. Il travaillera pour le bonheur du monde ; son œuvre reflètera son cœur et sera belle comme une action morale. Souhaitons que cet artiste naisse bientôt, et si jamais l'Académie populaire des arts vient à être édifiée, inscrivons sur son fronton le nom glorieux et fraternel d'Eugène Carrière.

L'Enseignement à la villa Médicis.

Il n'est pas, dans le domaine artistique, d'institution plus discutée que l'Académie de France à Rome ; force est bien de reconnaître aussi qu'il n'en est guère qui ait mieux résisté jusqu'ici aux attaques dont elle a été l'objet. C'est que, en regard des adversaires irréductibles qui veulent sa perte, elle compte des protagonistes fervents et zélés, recrutés dans les rangs assagis des artistes épris de la tradition académique. La question, vraiment, devrait être vidée, car, depuis tant d'années qu'on dispute, tout a été dit ; il n'est point d'arguments qu'on n'ait fait valoir. Détracteurs et partisans se sont épuisés en philippiques, et les plus véhéments réquisitoires comme les plus chaleureux plaidoyers ont été prononcés à la barre de l'opinion. Pourtant, l'Académie de Rome subsiste, intacte ; et les modifications qu'ont subies ses règlements ne sont qu'un écho affaibli des querelles et des protestations qu'elle a soulevées.

Ce n'est point ici le lieu de reprendre des controverses si copieuses ; il suffira, pour préciser l'état actuel du problème, de grouper et de présenter brièvement les raisons catégoriques et nettement contradictoires sur quoi l'on s'appuie pour demander la suppression ou le maintien de l'Académie de Rome. De l'examen de ces raisons, il semble résulter que les solutions

opposées auxquelles elles aboutissent sont inacceptables, au moins présentement, parce que trop absolues; c'est, à notre sens, dans une réforme de l'institution et non dans sa suppression brutale que réside provisoirement la réponse tant cherchée. Mais, voyons les arguments des parties.

« L'École de Rome doit être supprimée, affirment, avec une conviction unanime, la plupart des artistes indépendants et des hommes éclairés que choque l'anachronisme de son objet. Elle doit être supprimée purement et simplement parce qu'elle n'est qu'un prolongement, une aggravation de l'académisme d'État qui sévit déjà, d'une manière si funeste, à notre École nationale des Beaux-Arts. En admettant, à la rigueur, que son institution ait pu, en d'autre temps, paraître plausible, il n'en va plus de même aujourd'hui. Les jeunes gens qui se rendent à la Villa Médicis en quittant la rue Bonaparte passent d'une férule sous une autre, alors qu'ils devraient, à l'issue de leurs études académiques, voyager, au moyen de bourses nationales, au hasard du pays et des villes d'art, éprouver la vie contemporaine et réaliser, à son contact, des virtualités encore engourdies. Tandis qu'ils pourraient, par l'observation immédiate des êtres, des mœurs, des sites, accorder leur sensibilité naissante à l'univers et découvrir en eux le don si rare d'une vision et d'une interprétation personnelles, ils vont à Rome, au cœur même d'un passé dont on les obséda; ils vont à Rome pour y retrouver, accentuée par de grands exemples, cette discipline académique qu'ils rêvent d'éluder. Peintres, sculpteurs, musiciens, architectes, sont contraints, à l'aube du xxᵉ siècle, d'assagir leurs enthousiasmes, de tempérer leurs ardeurs au spectacle trop

prolongé des merveilles de l'antique dont la Ville éternelle est parée. N'est-ce pas un non sens que cette « saison » imposée à de jeunes artistes au sein d'un horizon dont les plus beaux reliefs sont des ruines ?

« Et pourquoi Rome ? Parce que Rome est, assure-t-on, le palladium impérissable de la perfection classique. Singulière proposition. La perfection classique est-elle donc un criterium intangible sans lequel tout effort n'est qu'un geste misérable et perdu ? Plus encore, la perfection de l'art romain a-t-elle donc, de par la grâce toute-puissante des académiques, le pas sur ce que l'on pourrait appeler le « classique vénitien », le « classique flamand », le « classique espagnol » ? Au reste, les défenseurs de la Villa Médicis apprécient si bien la valeur de ces objections que loin d'imposer le séjour de Rome pour toute la durée de la pension, ils rendent obligatoires des stages dans quelques-unes des plus fameuses villes d'art de l'Italie, et insèrent au règlement des dispositions nouvelles qui accordent aux pensionnaires qui souhaitent voyager, des facilités inespérées.

« Qui soutiendra de bonne foi qu'il n'est, en art, qu'une sorte de perfection classique immuable et que cette perfection classique habite Rome ? Le gothique, le sarrazin, sont-ils des styles transitoires qui ne valent point d'inspirer les méditations des jeunes artistes ? Enfin, l'enseignement des musées et des œuvres d'art ne sert-il pas, à merveille, par de prestigieux exemples cette « perfection classique » dont l'harmonie éclaira naguère tous les genres. La fréquentation de tous les maîtres est la seule expérience d'où puisse résulter pour un tempérament libre, le

sentiment profond de la grandeur classique. Au reste on ne s'inquiète pas de savoir et de connaître si Rembrandt, Jordaens, Rubens, Velasquez, Tintoret sont plus ou moins classiques que Léonard. Ne le sont-ils pas les uns et les autres, incomparablement, sous l'angle de leur génie? En ce cas Amsterdam, Bruxelles, Anvers, Madrid, Venise excitent, au même titre que Rome, à l'indicible émotion que produisent les chefs-d'œuvre, lorsqu'ils sont placés dans les sites mêmes, dans les milieux humains où vécurent et pensèrent leurs auteurs.

Et à supposer, par exemple, — continuent les ennemis de la Villa — que le séjour de Rome favorise le développement de la complexion artistique chez les sculpteurs, ce même séjour n'est-il pas insuffisant pour les peintres, pernicieux pour les architectes qui ne s'y familiarisent qu'avec un passé et des mœurs abolis, inutile enfin aux musiciens qui, égarés dans ce sanctuaire de la plastique ancienne, ne peuvent guère y développer que leur culture musicale historique? C'est évidemment pour remédier à ces insuffisances que l'on a, il y a plusieurs années déjà, imposé aux sculpteurs et aux architectes un voyage en Grèce, aux musiciens un séjour en Allemagne ou en Autriche. Il demeure entendu, en outre, que tous ces pensionnaires peuvent être exceptionnellement autorisés — bénéfice précieux — à parcourir, tant en Europe qu'en Asie-Mineure et dans le nord de l'Afrique, certains pays qu'il leur est loisible de choisir. Ces licences nouvelles, il faut en convenir, atténuent notablement la partie des reproches faits à la Villa, tout au moins en ce qui concerne les effets du séjour à Rome. Sont-ce là des facilités suffisantes? Nous ne le pensons pas.

« L'académie de France, déclare-t-on encore, exerce sur l'esprit et le talent naissant des jeunes artistes, une influence tantôt négligeable et par conséquent vaine, tantôt oppressive et du même coup dangereuse. Destinée à fournir des servants soumis et sages à l'art académique, l'École de Rome remplit son office; grâce au prestige de son décor, à la grandeur du patrimoine dont elle s'est instituée la gardienne, elle séduit et subjugue; elle entrave l'essor des tempéraments vigoureux, mais elle façonne les incertains, les timides les faibles. A ceux-là elle donne une vision, une manière, des mœurs artistiques, la notion de l'art officiel et de son utile suprématie. De la sorte, l'École de Rome ressemble assez à une pépinière qu'entretiendrait avec une vigilance jalouse l'Institut.

« Pépinière peu fertile en tout cas, si l'on en prend pour preuves les toiles, les bas-reliefs, les compositions que sont tenus d'envoyer annuellement les pensionnaires de la Villa. Les envois de Rome, dus à de jeunes artistes qui, la plupart du temps, se morfondent dans le milieu solennel et engourdi où on les transplanta en manière de récompense, les envois de Rome sont vraiment la condamnation même de l'institution. Ils prouvent, hélas! surabondamment, par leur indigence, leur sécheresse, leur grandiloquence conventionnelle, qu'on ne peut plus rien attendre d'une œuvre dont le maintien, dans les circonstances présentes et après de si fâcheuses expériences, est inconcevable. »

Tous les esprits indépendants, il faut bien le reconnaître, sont d'accord sur ce point : les envois de Rome sont généralement d'une insuffisance déconcertante; mais ce n'est point l'apanage de notre époque. Voilà

nombre d'années déjà que toiles et marbres ont à peu près perdu tout accent. Ce n'est pas d'aujourd'hui qu'on se lamente sur cette infériorité et la correspondance des directeurs de la Villa recèle, sur ce point, des aveux fort édifiants. A part quelques exceptions mémorables, la « production » artistique de l'École demeure singulièrement terne. On déduit de l'examen impartial qu'on en fait, la certitude peu consolante que les pensionnaires n'apprennent pas grand'chose à Rome, qu'ils n'y développent guère — et encore ! — que cette froide virtuosité qu'on prône tant à l'école, et qu'enfin, selon l'expression toujours juste de Colbert, ils reviennent de là-bas « pas plus sçavans qu'ils n'y sont entrés. »

« En revanche, au long de ce séjour, ils demeurent, dit-on, sous l'emprise d'une mentalité funeste dont il leur est malaisé, plus tard, de se libérer. L'esprit même de l'institution, la nature des privilèges qu'elle accorde, les conditions qu'elle met à sa protection, les fins qu'elle poursuit concourent à mater, chez les jeunes artistes, toute velléité d'indépendance audacieuse et de fierté. A cet égard, la lecture du nouveau règlement est fort probante. Jamais les travaux des pensionnaires n'ont été plus rigoureusement gradués, surveillés, contrôlés. Aveuglés et gâtés, ces jeunes gens inclinent aisément à penser qu'ils appartiennent à une compagnie d'élite dont l'État et le pays ne doivent jamais se désintéresser. C'est l'opinion que professaient leurs devanciers, dans le temps que les artistes étaient rentés par le prince qui les conviait à exalter les fastes de son règne et de sa maison.

« De là à conclure qu'on leur doit des commandes et un concours suivi, il n'y a qu'un pas : on le franchit

ément. Au lieu de se fortifier par un labeur que n'inspire encore nul appétit de lucre ou de prompte renommée, au lieu de s'exciter à la liberté, à la vaillance qui sont pourtant aussi nécessaires à un jeune artiste que les meilleurs dons, les pensionnaires de la Villa s'accoutument à la discipline et aux sollicitations. « Loin d'apprendre à lutter, assurent les critiques, loin de se préparer au combat périlleux, ardent, héroïque que peut être une belle vie d'artiste, ils n'aspirent plus qu'au succès facile et d'ailleurs éphémère où parviennent les médiocres et les habiles. C'est du protectorat de l'État qu'ils attendent, en secret, la fortune et la gloire. Conception étrangement fausse, funeste à ceux qu'elle séduit, et si peu conforme à la vérité ! »

Voilà bien des griefs contre l'Académie de France, à Rome. On en pourrait, d'ailleurs, énumérer d'autres, d'ordre pratique et d'ordre inférieur, que nous signalerons plus loin et qui viennent renforcer le réquisitoire des partisans de la suppression de la Villa Médicis. « L'institution, disent-ils, en manière de conclusion, ne saurait être réformée ; il faut l'abolir. La lettre ne vaut pas mieux que l'esprit. Au programme, qui est d'un autre âge, répond une charte désuète. Fondée en un temps où Rome était le foyer artistique de la vieille Europe, tant par les merveilles plastiques qu'on y admirait que par le nombre et la qualité des hommes d'élite qui venaient y vivre, l'Académie de France a pu, alors, affermir quelques vocations et servir utilement le prestige de nos arts nationaux. Ce temps n'est plus. Rome a cessé d'être la capitale artistique du monde ; voici longtemps déjà qu'au point de vue esthétique, cette grande cité ne donne que de

preuves peu éloquentes de sa vitalité. Sous quelqu'angle qu'on se place, à quelque considération qu'on s'attache, l'Académie de France à Rome ne se justifie plus. Qu'on la supprime ! »

*
* *

Ainsi parlent les adversaires de la Villa Médicis. Toutefois ils ont affaire en l'occurence à des partisans résolus, pour qui la suppression de l'Académie de France à Rome ne serait ni plus ni moins qu'une entreprise sacrilège. Ces derniers donnent leurs raisons qui valent d'être retenues [1]. « Quels griefs sérieux peut-on formuler, disent-ils en substance, contre une institution qui, en somme, permet à de jeunes artistes de vivre plusieurs années presque librement, dans un beau pays, où toutes facilités leur sont données d'admirer des chefs-d'œuvre. Est-il un sort plus enviable ? Au surplus, les pensionnaires ne sont nullement accablés par cette discipline dont on parle tant. Sans doute, ils sont tenus d'envoyer des travaux déterminés, mais il leur est loisible d'y donner leurs soins à peu près à leur guise. Enfin, pourquoi s'étonner de ce que l'on ait groupé sous le même toit, à Rome, des peintres, des sculpteurs, des architectes, des graveurs, des musiciens ? Est-ce que la réunion même de ces jeunes gens, au sein de la ville la plus noble du monde, n'est pas tout ensemble heureuse et utile ? Rapprocher des tempéraments différemment épris,

[1]. Signalons plus particulièrement : *Mélanges sur l'Art Français*, par Henri Lapauze, et les articles du même auteur, sur l'Académie de France à Rome, dans la *Revue des Deux-Mondes*.

créer un foyer esthétique, n'est-ce pas élargir l'entendement de chacun, préparer le fertile accord de la plastique avec la musique; n'est-ce pas éveiller des affinités, enrichir la sensibilité, servir l'intelligence, et susciter un commerce d'idées dont l'art ne peut manquer de se rehausser? »

« Au reste, expliquent encore les défenseurs de la Villa Médicis, que nous parle-t-on de l'influence oppressive de Rome et des entraves qu'elle apporte à l'éclosion du talent et du génie? A qui fera-t-on croire qu'un séjour à l'Académie de France compromet ou simplement retarde l'essor d'un vrai tempérament? Les prestiges qu'il fait sentir sollicitent plus ou moins tel ou tel artiste, voilà tout. Rome n'a jamais empêché qui que ce soit de se réaliser. Tous ceux auxquels une forte complexion artistique et un ardent génie présageaient un grand avenir ont eu, après Rome, le glorieux destin qu'ils pouvaient escompter, et sans doute ils n'en avaient eux-mêmes jamais douté. Que de noms illustres, de Fragonard à Berlioz, pourraient être cités en témoignage! Et, de nos jours, cette certitude est la même. Parmi les gens de goût qui suivent passionnément le mouvement d'art de notre pays, qui n'apprécie à leur valeur les œuvres si neuves, si ferventes et d'un si profond lyrisme de M. Gustave Charpentier, ancien pensionnaire de la Villa Médicis; qui n'a subi le charme païen, ardent et souple, la grâce à la fois plastique et mélodieuse de la musique de M. Claude Debussy, qui médita aussi au faîte du Pincio? »

Sur ce point, il est vrai, justice est faite. Rome ne donne peut-être pas de talent, mais à coup sûr elle n'en enlève point à ceux qui en ont déjà, ou qui vont en

avoir. En ce dernier cas, au contraire, elle aide souvent à l'éclosion, et bien des confessions pourraient en apporter la preuve. Cependant la question n'est pas réglée ainsi. Si le séjour à Rome est, somme toute, plutôt profitable aux artistes vraiment doués et déjà personnels, en ira-t-il de même pour tous les autres, pour la généralité des pensionnaires qui sont avant tout de bons élèves, appliqués, nourris d'académisme et dont quelques-uns ne manquent ni d'ingéniosité ni de savoir-faire ?

L'interrogation ne laisse pas d'être embarrassante. Quelle peut bien être, en effet, sinon une action tyrannique, une obsession constante et débilitante, cette influence de l'académisme plastique et intellectuel de la Villa Médicis sur des tempéraments malléables, impersonnels, incertains et précocement asservis par l'étroite discipline de l'école et des concours ? Si malaisé qu'il soit de sortir de cette impasse, c'est pourtant ici qu'intervient à point une réponse extrêmement ingénieuse et que les défenseurs de la Villa Médicis semblent vouloir déduire d'une observation critique, impartiale, de l'histoire de l'art français.

« Non seulement l'Académie de France à Rome déclarent-ils à peu près, ne gêne pas les forts qui peuvent se libérer aisément de sa contrainte ou s'y complaire ; mais pour ce qui est des faibles, des moyens, de ceux qui ne sont que des habiles, des suiveurs, des médiocres, elle les discipline, les retient, les forme. En leur inculquant un idéal qu'ils n'avaient pas, des mœurs artistiques et le respect de la belle tradition académique, en les orientant impérieusement dans une direction déterminée, la Villa leur rend un service signalé, et sa domination ici est en tous points salu-

taire. Abandonnés à un isolement stérile et vainement méditatif, ces jeunes artistes sans personnalité ni tendances arrêtées se fussent infailliblement perdus. Ils eussent donné, au hasard d'influences contradictoires, des efforts incohérents voués à l'incertitude. Dirigés, surveillés, tenus par l'Académie, ils collaborent au contraire au maintien des prestiges du beau style ; ils forment un essaim de bons artisans auxquels la tâche est désormais confiée de faire valoir avec conscience et habileté les mérites de la tradition académique. S'ils n'occupent pas les premières places, faute d'avoir reçu de la nature des dons éclatants et du génie, du moins figureront-ils derrière les maîtres. L'art leur devra non d'impérissables chefs-d'œuvre, des merveilles uniques ; mais, grâce à eux, il pourra s'enrichir d'excellents et nombreux ouvrages où ne manqueront pas de paraître des reflets du goût et des qualités des grands artistes.

Ainsi se justifie donc sur des jeunes gens qui, inconsciemment peut-être, sollicitent une direction esthétique qu'ils ne peuvent trouver eux-mêmes, l'impérieuse influence de l'idéal académique en honneur à Rome. C'est, en quelque sorte, l'utilisation, au profit de l'art, des mœurs et du pays, des natures de second plan pour qui l'indépendance et les libres tentatives sont des expériences dangereuses et le plus souvent funestes[1]. Conception incomparablement féconde, si l'on en juge par les effets que lui imputa M. Maurice Denis, au cours d'une réponse fort éloquente à l'en-

1. Voir sur ce sujet ou plus exactement autour de ce sujet une brochure de M. André Gide sur « l'influence en art » et sur le rapport philosophique de ceux qui exercent l'influence à ceux qui la subissent, et les *Fins de l'art contemporain* de Paul-Louis Garnier.

quête qu'instituèrent, en 1904, quelques écrivains sur l'opportunité d'une séparation des Beaux-Arts et de l'État. « C'est à ce système-là, disait-il, faisant allusion « à la discipline corporative » imposée à ces artistes médiocres, c'est à ce système-là que nous devons au-dessous d'un Poussin, d'un Lebrun, d'un Watteau, d'un Chardin, cette excellente « moyenne d'art » du xvii° et du xviii° siècles ». Et à l'appui de cette affirmation, afin de bien montrer qu'il s'agissait là d'un résultat escompté, concerté, et non de hasard, il citait cette phrase curieuse de Colbert à Le Nôtre qui se trouvait alors en Italie : « Vous avez raison de dire que le génie et le bon goût viennent de Dieu et qu'il est très difficile de les donner aux hommes; mais quoique nous ne tirions pas de grands sujets de ces académies, elles ne laissent pas de servir à perfectionner les ouvriers, et à nous en donner de meilleurs qu'il n'y en ait jamais eu en France. » Toute la thèse tient, en effet, dans ce court extrait d'une épître.

Reste à présent la thèse elle-même. Historiquement, sans doute, elle est vraie, et l'on pourrait montrer, à l'aide de maints exemples, que le goût français, aux siècles passés, est bien, en effet, la remarquable résultante de cette constante moyenne d'art. Théoriquement elle est donc défendable, mais il semble bien qu'elle soit inapplicable aux temps présents. Tout observateur impartial en conviendra. Si on l'admettait, ne serait-ce pas, pour le cas particulier de la Villa Médicis, dire en somme que les pensionnaires de l'Académie reviennent de Rome prêts à contribuer au relèvement de la tradition classique en France? Rien n'est moins exact. Peut-on dire d'ailleurs, en un temps où l'art français est si remarquablement individualiste,

où tant de personnalités, de tendances, d'efforts divers s'y affirment, peut-on dire qu'il y ait, dans notre pays, une « tradition classique »? Et s'il en existe une, qui la représente? L'Institut? En ce cas, ce n'est, tout au plus, qu'une tradition académique. Pourquoi s'efforce-t-on d'y ramener de jeunes artistes? Ne vaut-il pas mieux qu'ils se trompent en se cherchant, plutôt que de se mettre dévotement au service d'un art éteint qui ne répond pas plus à nos mœurs qu'à la vie, au style et à l'esprit de notre temps?

Mais il faut conclure, doit-on supprimer la Villa Médicis, doit-on la conserver telle qu'elle est? Il nous paraît qu'une solution intermédiaire est la seule plausible, la seule efficace. Nul ne voudrait, même convaincu du bien fondé des reproches qu'elle s'attire, supprimer d'un trait de plume une institution à laquelle l'État n'a cessé de donner les marques sensibles d'une sollicitude pourtant si disputée. Au reste, l'Académie de France à Rome n'est pas si désuète, si honnie, si archaïque qu'on ne puisse espérer y voir renaître la vitalité qui en est trop souvent absente, et ce n'est certes pas dans le moment même où des nations voisines, l'Espagne, l'Allemagne, songent à lui susciter, dans Rome même, des rivales, qu'il sied de s'en désintéresser et de l'abandonner à ses destinées.

A la Villa Médicis comme ailleurs, il faut des réformes, mais plus qu'ailleurs il convient que ces réformes soient vraiment libérales, courageuses, généreusement consenties. L' « esprit » de l'institution n'a pas moins besoin d'être rénové que la « lettre », et l'on ne saurait s'en tenir, en l'espèce, aux dispositions assurément appréciables dont s'est allégé, récemment, le règlement de l'Académie de France.

Tout d'abord — mais ce n'est guère ici le moment de s'y arrêter — il y aurait beaucoup à dire sur le mode de recrutement des pensionnaires et sur certaines limitations peu justifiées. Qu'il nous suffise de faire connaître que, actuellement, les lithographes, les graveurs sur bois et les graveurs à l'eau-forte ne sont pas admis à concourir pour le prix de Rome, à l'encontre des graveurs en taille-douce, en médailles et en pierres fines. Il y a là, une différence de traitement d'autant moins explicable qu'il existe depuis peu à l'École des Beaux-Arts des cours de lithographie, de gravures à l'eau forte et sur bois. Rien ne serait donc plus juste que de rehausser cet enseignement aujourd'hui reconnu de la sanction du concours de Rome. L'art si expressif et si vigoureux de la gravure sur bois et de l'eau-forte, et l'art infiniment souple et pénétrant de la lithographie ont, actuellement en France, trop d'éclat et de maîtrise pour qu'on néglige plus longtemps d'étendre à ceux qui comptent s'y adonner le bénéfice des dispositions dont profitent leurs camarades des autres sections des Beaux-Arts.

Quant aux réformes introduites à la Villa Médicis, sous l'impulsion d'une direction avisée et sous la pression de l'opinion publique, le plus qu'on en puisse dire est qu'elles présagent une heureuse évolution dans les mœurs rigoureuses et dans les habitudes singulièrement anciennes encore en vigueur à l'Académie de France. Il y faut plutôt voir, en effet, des promesses de rénovation que leur réalisation; et pour s'en convaincre, il n'est besoin que de se reporter à ce nouveau règlement, qui s'en tient sur bon nombre de points encore aux dispositions de la charte primitive. On remarquera que satisfaction a été donnée dans une cer-

taine mesure à ceux qui, au nom du seul intérêt de l'art, demandaient que de plus larges facilités fussent accordées aux pensionnaires désireux d'entreprendre des voyages d'études en dehors de Rome et de l'Italie.

En outre de la beauté plastique, qui impressionne parfois davantage peintres et sculpteurs — encore qu'elle inspire à merveille bien souvent les musiciens — il est, en effet, dans chacune des grandes villes d'art du monde, maints spectacles prestigieux, humains ou terrestres, ciel, mœurs, races, vie, qui subjuguent et ravissent, à quelque forme d'idéal qu'elle s'attache, une âme d'artiste. Il semble qu'on l'ait compris, à lire le texte du règlement publié l'an dernier par les soins de l'Institut. Tous les pensionnaires peuvent désormais solliciter et obtenir l'autorisation de quitter Rome pour aller s'établir, durant un temps donné, en un pays dont le choix a obtenu la ratification préalable du directeur de l'Académie. Sauf pour les architectes et les sculpteurs, tenus d'accomplir un voyage en Grèce, et les musiciens qui doivent séjourner une année en Allemagne ou en Autriche-Hongrie, c'est une licence, ce n'est pas encore une obligation. Au reste, certaines dispositions, rigoureusement maintenues, du règlement atténuent le bénéfice des facilités nouvelles. Alors, par exemple, qu'architectes et sculpteurs reçoivent, lors du voyage obligatoire qu'ils accomplissent en Grèce, une allocation supplémentaire, destinée à couvrir les frais inhérents à toute expédition de même nature, nulle indemnité n'est consentie à ces mêmes pensionnaires ou à leurs camarades peintres, musiciens, graveurs, dès l'instant qu'ils se proposent de suivre un itinéraire choisi par eux et accepté. La

distinction semble un peu spécieuse et ne se justifie guère.

Il importerait d'ailleurs que, plus particulièrement en ce qui concerne les voyages d'études dont nous ne nous attarderons pas à souligner la nécessité, il importerait que des articles catégoriques du règlement fixassent, sur ces points, les droits des pensionnaires, droits qui semblent aujourd'hui insuffisamment délimités et protégés, précisément en ce qu'ils tombent sous le contrôle d'une discipline trop étroite. En admettant tout d'abord la réduction à trois années du séjour des pensionnaires à la Villa — modification reconnue possible et même désirable — on pourrait arrêter l'obligation pour tous les pensionnaires de séjourner à Rome durant la première année et d'y accomplir, en proportion du nouveau délai de séjour consenti, des travaux analogues à ceux actuellement répartis sur plusieurs années. Dès la seconde année, comme nous le demandions déjà en 1902, ils seraient invités à accomplir individuellement des voyages dont ils traceraient eux-mêmes l'itinéraire et ils seraient exonérés, du même coup, de l'obligation de parfaire et d'envoyer à Paris un ou plusieurs ouvrages qu'on exige d'eux aujourd'hui.

Car — et cette rapide digression n'est pas inutile — c'est une conception singulièrement fausse et malhabile que celle où l'on s'appuie pour demander des exercices et des œuvres nécessairement incomplets, et partant peu précieux, à des jeunes gens que l'on envoie à Rome pour s'y reposer et s'y instruire ensuite au spectacle des beautés de l'antique. De l'école à la production indépendante et personnelle, il y a tout l'espace d'une éducation de l'intelligence, du talent et

de la sensibilité dont l'école de Rome ne se soucie guère et à laquelle elle doit précisément répondre. Ce que l'on veut, en effet, c'est instruire, armer de jeunes artistes, aider à la formation de leur goût et de leur vision, c'est, en quelque sorte, « accoucher » leur talent.

Le régime en vigueur à l'Académie de France n'est point institué en vue de ces fins; des principes pédagogiques y maintiennent résolument le droit du maître sur l'élève, de la direction sur l'inspiration, de la sanction sur la liberté. Et les pensionnaires sont, encore à Rome, des élèves! Corroboré par l'article 21 qui édicte « le caractère rigoureusement obligatoire des épreuves », l'article 14 du règlement de 1906 déclare expressément : « Les autorisations de voyager ne pourront être données que dans des conditions de temps selon que l'exécution des travaux obligatoires demeure assurée. » Est-ce là, vraiment, une règle inéluctable, et ne vaudrait-il pas mieux que tel musicien fît un oratorio de moins, que tel architecte laissât de côté une restauration, et qu'ils eussent, l'un et l'autre, des méditations plus réfléchies, qu'ils prissent une conscience plus nette de ce que fut, ici et là, le passé, de ce que doit être le présent et de la beauté qu'ils peuvent y apporter?

L'Académie de France gagnerait à ce que des dispositions très libérales se substituassent dans ce sens au règlement serré, formel, autoritaire qui régit la « production » des pensionnaires élèves. Le prestige de la Villa Médicis décroîtrait-il par exemple si ceux-ci n'étaient plus « tenus de faire connaître et accepter par le directeur de l'Académie les sujets de tous leurs travaux »? Les exercices imposés sont gradués savam-

ment, trop savamment peut-être. Un peu moins d'ordre et de progression, un peu plus de facilité, d'indépendance allégeraient la « contrainte » qu'exercent les programmes et libéreraient plus vite de jeunes tempéraments. Pourquoi faut-il que l'Académie des Beaux-Arts (section musicale) se réserve d'approuver ou de rejeter les sujets, les poèmes, les livrets, anciens ou modernes, que présentent, avant de les mettre en musique, les pensionnaires compositeurs? Sont-ce donc toujours des morceaux de concours, des devoirs qu'on attend d'eux?

Pourquoi faut-il que tout l'effort, tous les travaux des pensionnaires architectes n'aient d'autre fin qu'une restauration sur des données de l'antique? Est-ce qu'il ne conviendrait pas d'inviter ces jeunes gens, retour d'Orient ou d'Égypte, de Grèce ou d'Italie, d'Espagne ou de Flandre, à visiter, vers la fin de leur séjour, quelques-unes des grandes cités industrielles et des capitales les plus exactement représentatives des besoins, de l'esprit et de l'évolution de la société et de la civilisation contemporaines? Que nous importe l'étude minutieuse, après tant d'autres, d'un détail de l'Erechthéion ou des Propylées, et ne sied-il pas davantage de contraindre les jeunes gens qui docilement la fournissent, à observer la vie du temps présent et, simultanément, à comprendre l'économie, le style et le rationalisme des réalisations architectoniques que les besoins et l'activité du monde moderne ont suscitées? Ce n'est pas trop s'avancer que d'affirmer que nos jeunes architectes tireraient de ce voyage « expérimental » un bénéfice moral et intellectuel précieux; ce serait la plus éloquente des leçons des choses. Le spectacle et l'étude des constructions industrielles ou privées, har-

diment modernes, dont se rehaussent aujourd'hui quelques-unes des grandes capitales européennes ne peuvent, en effet, que donner confiance dans les ressources esthétiques de notre époque. Et cette confiance manque singulièrement à bon nombre d'architectes français.

Tant en ce qui concerne la direction donnée aux travaux des pensionnaires qu'en ce qui a trait aux conditions pratiquement imposées pour l'élaboration de ces travaux, bien des modifications s'imposent, qui ne sauraient avoir d'autre but que d'assurer aux jeunes « Romains » une indépendance, une dignité, une responsabilité où se fortifieront leurs tempéraments. Et ceci nous amène à envisager les réformes d'ordre pratique qui doivent rénover la Villa Médicis. Tout de suite, c'est la question du mariage, celle de l'accès des femmes à la Villa qui se posent et autour desquelles on a tant disputé. Qu'il nous soit, à ce propos, permis de rappeler, en guise de conclusion, ce que nous en écrivions l'an dernier. Il nous paraît, en effet, que, loin de perdre de leurs forces, nos arguments n'ont fait que s'assurer davantage.

Les artistes mariés! Voilà deux mots qui font horreur à l'Académie. En réponse à de légitimes pétitions, le Comité du règlement a cru devoir maintenir envers et contre tous le vieil article 7 ainsi conçu : « Les artistes mariés ne pouvant être admis au concours pour les prix de Rome, ni par conséquent devenir pensionnaires, le pensionnaire qui se marierait pendant la durée de sa pension perdrait le bénéfice de sa pension! » Que dites-vous de cette réserve monacale imposée, en plein vingtième siècle, par l'institution officielle d'un État qui expulsa les congréganistes céliba-

taires, à des jeunes gens de vingt-cinq à trente ans, dans toute la vigueur de l'âge? Qu'en pense l'excellent sénateur, M. Piot, dont le Gouvernement, par une contradiction flagrante, encourageait naguère les théories généreuses? Mariage en deçà des Alpes. Célibat au delà! Qu'en pensent, à un autre point de vue, les admirateurs du noble artiste, le grand et regretté Eugène Carrière, peintre émouvant du « cercle de famille » et de la sublime Maternité? Nos jeunes « Romains » accepteront-ils toujours d'être chartrés? Il n'y paraît guère si l'on en croit les pétitions et les récits d'incidents survenus il y a trois ans à la Villa Médicis! Une fois de plus, la nature a pris sa revanche sur le règlement. Il fallait s'y attendre.

En quoi, je le demande, la présence d'une jeune femme offusquerait-elle les marbres du Pincio? Aussi bien — et c'est un premier pas que je veux signaler — à la suite d'une campagne où nous avons eu de notre côté le sympathique sous-secrétaire d'État aux Beaux-Arts, M. Dujardin-Beaumetz, n'a-t-on pas, enfin, en 1903, permis aux jeunes filles de prendre part au concours de Rome? Pourquoi, dès lors, interdire à la jeune femme ce qu'on permet à la jeune fille? La vie spéciale des artistes, leur ataraxie habituelle en face des « modèles » ne les défendent-elles pas suffisamment contre ces craintes pudibondes, si voisines de l'hypocrisie? C'est le mouchoir de Tartuffe que l'Académie impose à ces jeunes gens! Ne sentez-vous pas, au contraire, que la présence des artistes mariés ou mariées à la Villa Médicis serait pour tous et pour toutes une garantie nouvelle de bonne tenue? Et puis, il y a une raison supérieure. Dès l'instant que la carrière artistique est une des rares où la femme puisse prétendre, je

supplie nos maîtres de ne lui en point fermer les portes.

Il y aurait, sans doute, beaucoup d'autres réformes à faire à l'Académie de France à Rome. Je m'en tiens aux principales. L'opinion publique les réclame. Les artistes les espèrent. L'Académie et le Gouvernement qui la subventionne et la contrôle se doivent de les réaliser.

IV

L'ART DÉCORATIF

L'Art décoratif
à l'Étranger et en France

Son évolution. — Ses tendances.

Avant d'examiner en détail la situation matérielle faite par l'État français à l'art décoratif dans ses écoles nationales, il n'est pas sans intérêt de signaler la renaissance de cet art en Europe, en Amérique et ensuite dans notre pays. On verra que si la France ne se résout à consentir les sacrifices nécessaires pour la réforme de son enseignement, la réfection de ses écoles — dont la principale est dans un état lamentable — et la multiplication des bourses de voyages à ses écoliers, elle sera bientôt distancée, et de loin, par l'Allemagne, les Pays-Bas, l'Italie et les États-Unis.

Si, plus tard, les esthéticiens et les artistes étudient rétrospectivement cette renaissance de l'art décoratif et des industries qui a commencé à poindre à la fin du XIXe siècle, ils s'efforceront — comme l'ont fait nos contemporains pour les grands mouvements artistiques qui nous ont précédés — d'en expliquer les origines et la finalité à grand renfort d'idéologie. Cette recherche des déterminations philosophiques est un exercice passionnant à quoi résistent bien peu de théoriciens. En l'espèce, s'il est appliqué, 'l inclinera ceux qui s'y

seront attachés vers des déductions séduisantes, abstraites, mais peu conformes aux réalités qu'il nous est facile de démêler, à l'heure présente.

Dans son ensemble — ainsi que plusieurs exemples tendent à le prouver — cette rénovation de l'art décoratif, en effet, est une résultante de l'évolution moderne de l'esprit et des mœurs. Il serait téméraire d'avancer que le mérite de l'avoir préparée revient, pour une bonne part, aux protestations éloquentes et à l'idéalisme renaissant de Ruskin. Ce qui peut être vrai pour la partie, en l'espèce l'élite britannique, ne l'est plus pour le tout. Or, l'essor du mouvement décoratif en Angleterre ne commande point, certes, et n'entraîne point à sa suite les mouvements analogues où s'atteste, avec une fécondité remarquable et une entente profonde de la vie moderne, la vitalité artistique de la Hollande, de la Belgique, de l'Allemagne, de l'Autriche, de l'Italie, des États-Unis.

Ces élans simultanés de plusieurs nations — élans qui gardent, comme nous le verrons plus loin, une orientation et un rythme bien distincts — font péremptoirement connaître par leur spontanéité et leur diversité qu'ils résultent non d'une théorie généralisée, mais d'un besoin. C'est, en effet, à notre sens, le « besoin » de simplicité pratique, d'aisance, de logique et de clarté, le « besoin » de rapidité, de confort et d'équilibre, si caractérisé à notre époque, qui a, un peu partout, provoqué cette transformation et cette refonte des arts appliqués à la vie. L'idéologie, on le voit, n'y a nulle part, sauf peut-être en France où le mouvement, entaché d'un idéalisme précieux, n'a qu'un fort médiocre éclat. A rebours des artistes qui, chez nous, se croyaient tenus de créer « un style » et

s'efforçaient par là vers une originalité expressive, les artisans et les constructeurs, dans les pays voisins, ne souhaitaient guère qu'approprier aux besoins pratiques comme au caractère de la vie actuelle le décor extérieur et le cadre intime où se déroulait l'existence affairée de leurs contemporains. Tout comme au xviii° siècle français, au temps de Diderot où nos styles répondaient si heureusement aux besoins de l'époque, c'est l'intelligence des nécessités présentes, l'intelligence de la meilleure adaptation aux conditions et aux vœux de la vie contemporaine qui a guidé et inspiré jusqu'en leurs moindres réalisations les décorateurs allemands et hollandais.

Ceux-ci ne se sont point posés en novateurs, en prophètes ; ils ont compris leur temps et leur milieu, simplement. Comme ils ne s'étaient embarrassés d'aucun formulaire esthétique rigoureux, d'aucune conception volontairement nouvelle, ils ont pu, sans la moindre gêne, tenir compte des exigences, des particularités les plus prosaïques ou les plus expressives, inhérentes au milieu, à la société, au peuple dont ils interprétaient le cadre. Ainsi ils se sont trouvés d'accord avec le bon sens, la logique et le libre goût. En reflétant leur temps, en collaborant pratiquement à l'œuvre qu'il poursuit, ils ont bien vite gagné, si l'on peut dire, sa « confiance », et c'est là qu'il faut chercher la raison de la vogue qui s'attache à leurs multiples réalisations. » Vit-on jamais rien de plus opposé, de plus dissemblable, de plus inconciliable, à première vue, que ces « buildings » titaniques qui érigent leurs colossales architectures métalliques, à New-York et à Chicago, et ces modernes villas d'Amsterdam et de Berlin, intimes, accueillantes, dont l'ordonnancement intérieur égale en

précision et en grâce les dispositions de la façade? Et pourtant, de telles constructions, que le goût français ne peut se résoudre à tenir pour vraiment harmonieuses, sont les unes comme les autres également logiques, également saines, également adéquates au milieu et à l'époque. A des yeux inhabitués comme les nôtres, les premières sembleront démesurées et froides, les secondes, frustes et trop familières peut-être, car tel est notre attachement aux manières et aux fastes du passé, naguère logiques, qu'il nous est à peu près impossible de concevoir qu'un édifice ait la seule prétention de répondre strictement à sa destination, celle-ci fût-elle la plus ordinaire du monde.

La beauté, l'aisance et le succès des plus récentes réalisations architecturales à l'étranger — et la formule vaut pour toute la série des arts décoratifs — tiennent donc en ce qu'elles servent parfaitement les fins en vue desquelles on les avait imaginées. Le building de vingt-cinq étages, armé de fer, sobre, hardi, mathématiquement divisé, rehaussé d'ornementations simples et neuves, est bien l'édifice spacieux où seront à l'aise et dans un rapport précis les multiples services de telle banque, de telle maison de commission. L'harmonieux cottage que ce Berlinois a fait aménager sous les belles frondaisons de Charlottenbourg unit au confort la quiétude et la simplicité reposante. C'est alors merveille de voir comme, sous des latitudes différentes, pour des besoins divers, prévaut enfin ce rationalisme hors duquel toute construction moderne et tout art décoratif sont condamnés à l'erreur et au non sens. Pour avoir compris que les arts de la vie évoluent avec les aspirations et les activités de chaque époque et de chaque peuple, pour les avoir adaptés à ces

objets et pratiquement orientés vers ces fins, les promoteurs de la renaissance décorative à l'étranger ont libéré les centres sociaux où s'exercent leur activité créatrice de l'obsession des œuvres antiques et des grands styles français de naguère.

Grâce à leur observation et à leurs initiatives rationnelles, à leur prédilection pour la logique et l'ordre, ils ont fait œuvre esthétique, bien qu'avant tout occupés à l'élaboration d'une œuvre utilitaire. L'entente et la mise en scène harmonieuse des nécessités inhérentes à telle ou telle transformation d'activité du monde moderne les ont naturellement, et sans qu'ils s'en fussent par-dessus tout souciés, conduits à la beauté. Tandis qu'en France on persiste encore à rehausser d'entablements classiques, de colonnades, de portiques, de frontons allégoriques, tels édifices à destination d'entreprises commerciales, nos voisins se sont mis d'accord avec leur temps, et, ce faisant, ils sont revenus à la vraie tradition, celle de la raison. Par leurs soins, l'art de l'architecte, principe et raison d'être de la plupart des autres arts appliqués, tend à redevenir, suivant la belle formule qu'en donna un jour M. Charles Plumet, « l'expression des besoins de l'individu dans la société ». S'il nous était permis à notre tour de synthétiser en une brève définition l'orientation de cette renaissance décorative, nous dirions, comme les transformistes, qu'elle marque une appropriation de plus en plus étroite des objets à leur fonction.

Cette logique fait d'ailleurs sa force et donne la raison de son succès. Les déductions pratiques qu'on en peut tirer valent, suivant les milieux, pour tous les arts appliqués, et c'est ce qui a permis qu'un même esprit animât la rénovation du meuble, du décor

intime, des objets usuels les plus familiers, et celle de l'architecture industrielle monumentale. L'art décoratif a effectivement, au sein de plusieurs pays étrangers, un éclat exceptionnel, dans l'heure présente. Rationnellement poussé, il impose aujourd'hui une égale précision et une même sincérité originale aux plans d'un immeuble, au motif d'une décoration intérieure, au dessin d'une pièce d'orfèvrerie. Loin que la personnalité de ses réalisations innombrables soit composite, elle se peut ramener à des données simples, à des vues solidaires d'une conception générale précise des besoins. Certains seraient tentés de la croire hétéroclite; si l'on considère ce qu'on lui doit de meilleur jusqu'ici, elle est au contraire fortement homogène.

Il n'est pas téméraire de dire qu'il y a depuis plusieurs années déjà, résultant des exigences propres du milieu, de la destination, du peuple et du climat, une tradition décorative spéciale à l'Allemagne, une autre aux Pays-Bas, une autre aux États-Unis, une autre à l'Italie. Le *home* hollandais moderne, par exemple, si sobre, si frais, où l'accord des tonalités et l'entente des belles lignes amples et simples sont si justement concertés, le *home* hollandais enchante et séduit par un charme qui diffère étrangement du prestige plus fort, plus composé, plus hautain, dont se targue la nouvelle maison allemande. Et ces différences spécifiques, ces différences nées des prédilections propres au goût de l'une et de l'autre race vont se retrouver tant à l'intérieur de la demeure qu'au front; elles caractériseront nettement deux objets modernes, à destination identique. Ce lustre hollandais, d'un cuivre si clair, d'une courbe si calme et si pleine sera moins expressif peut-

être, moins rehaussé, moins interprété que cet autre dont s'ornera orgueilleusement le hall de la maison allemande. Mais les deux objets n'en seront que davantage d'accord avec l'esprit et le style des décors où ils sont placés. Et ils seront également « représentatifs » des besoins pratiques comme de la mentalité qui les ont inspirés.

S'il fallait établir des distinctions dans l'ordre des transformations que l'art décoratif moderne a fait subir chez nos voisins au cadre de la vie, c'est à l'étude de l'architecture industrielle, selon qu'on la voit différemment réalisée à Amsterdam, à New-York, à Berlin et à Vienne, qu'il siérait de donner les premiers soins. De toutes les réformes accomplies, de toutes les rénovations entreprises, elle est la plus forte, la plus rationnelle, la plus expressive — et aussi la plus pittoresque. Il n'en est point qui donne mieux la mesure des besoins, de l'activité des peuples comme de leur vitalité et de leur santé morale.

EN ALLEMAGNE

A Vienne et surtout à Berlin s'érigent à présent, en témoignage de l'intelligence logique qui caractérise l'art des architectes modernes de ces capitales, de grands édifices harmonieux, simples, vastes. L'avenir s'en servira sans doute pour étayer d'exemples éloquents l'histoire de la renaissance de la construction industrielle dans le siècle présent. Magasins, banques ou fabriques, ces édifices sont également hardis, nets et rationnels; certains même laissent une impression de grâce et de vigueur accordées qu'on n'oublie pas.

Non loin de la Potsdamerbahnhof, l'un des centres berlinois les plus industrieux, les plus affairés, un magasin de nouveautés propose aujourd'hui à l'admiration des gens de goût l'inattendue merveille de son eurythmie. Sous une ossature harmonieuse de métal, c'est comme une volière géante, un hall immense inondé de lumière. Point de fenêtres, de corniches, de rebords ouvragés à l'antique! Point de statues, d'allégories épaisses, pompeuses; pas de surcharges ni de maçonnerie; rien que des baies vitrées, dont les lignes sveltes, audacieuses, légères composent, sous le revêtement métallique qu'elles épousent une arabesque hardie. Sur quelque détail de l'édifice qu'il s'arrête, le regard ne découvre que des harmonies simples, fondamentales, que des accords de proportions et de perspectives, calculés en vue d'obtenir la meilleure adaptation à la fonction. Aussi, nulle erreur, nulle partie sacrifiée, laissée dans l'ombre; point de façade prétentieuse, empiétant dans son faste inutile sur des dispositions nécessaires à l'agencement normal de l'intérieur. Tout au contraire, c'est une entente harmonieuse et sobre, une entente « loyale » de toutes les valeurs, de tous les rôles, de toutes les nécessités qui assure le parfait équilibre et le strict rapport des services de ce magasin modèle. Aux quatre coins, de grands fûts de pierre, dont l'ornementation a été empruntée d'un peu trop près au gothique, flanquent l'édifice et rehaussent de l'éclat de leur matière l'armature qu'ils semblent étayer. Le porche enfin est vaste, aisé à franchir; tout en glaces, il est cerclé d'une décoration de cuivre massif, neuve et sobre, qui le pare de luxe et ne l'obscurcit point. Le jour pénètre par ces portes comme il passe dans les verrières étagées sur toute la hauteur.

Et l'ensemble de cette gigantesque construction que la lumière du ciel habite, de la base aux combles, donne vraiment la mesure de la grandeur où peuvent atteindre la logique, la hardiesse et la raison mises au service des besoins de la vie moderne.

Cet exemple, d'ailleurs, n'est à Berlin que l'un de ceux qui apparaissent comme des plus significatifs. Tels quartiers nouveaux, à l'ouest du Thiergarten et de Charlottenbourg, en fourniraient bien d'autres, en des genres divers. Et l'on prendrait d'ailleurs à les commenter d'autant plus d'intérêt qu'ils attestent, avec une force singulière, une renaissance de la construction industrielle et privée, au sein d'une capitale qu'écrasent d'affreux monuments à l'antique et maintes bâtisses officielles, lourdement copiées, qui visent à la grandeur et à l'apparat et n'atteignent qu'à la morgue.

AUX PAYS-BAS

Aux Pays-Bas, l'art des décorateurs et des constructeurs modernes n'est pas moins éloquent. Et les preuves de leur originalité si féconde et de leur maîtrise libérée foisonnent à Amsterdam. Il n'est rien de tel aujourd'hui pour s'en convaincre qu'une promenade au long du Damrak, l'artère principale de la cité. Sous le ciel limpide et frais se profilent hardiment les cimes de maints prestigieux édifices où sont installés tous les négoces divers; importations, banques, tabacs, cafés.... Le goût le plus sûr et le mieux équilibré à la fois, le souci de l'harmonie du détail et de l'ensemble, l'entente des aises qu'il faut à l'individu comme aux entreprises

qu'il mène, président avec précision à l'aménagement des intérieurs de magasins ou d'appartements, à l'ordonnancement des façades. Celles-ci frappent, non par de mièvres enjolivements ou de flatteuses décorations, mais par l'ampleur des lignes, la robuste sveltesse des contours et surtout par la beauté des matériaux qu'elles combinent, sans « placages » superflus. Ici c'est un marbre gris qui vaut par sa seule densité, son éclat sourd; nul « motif » inutile, nul rinceau de style ne déparent sa masse; de belles lignes seulement, des courbes pleines, une eurythmie savoureuse; et sur les surfaces de marbre, de sobres appliques de bronze ou de cuivre clair, dont l'arabesque heureuse ne fait qu'aviver la beauté des plans de la pierre.

La diversité de la matière et l'aisance des formes qu'on lui donne garantissent la richesse et la variété de l'exécution. C'est assez dire que parmi tous ces hôtels, tous ces immeubles, tous ces magasins, édifiés sur le Damrak, bâtis les uns en marbre, les autres en pierre ocrée (du ton des pierres de Lorraine), d'autres enfin en briques, on n'en trouverait point deux qui fussent identiques. Et la personnalité du décorateur moderne qu'est l'architecte hollandais se révèle aussi bien dans ce détail que dans la conception de l'ensemble. S'il est artiste, l'encadrement d'une porte, l'amortissement d'un groupe de lignes ne le céderont en grâce ni en expression à l'affleurement d'une terrasse ou au jet de la façade.

Si de la plastique des édifices modernes on passe à l'examen de leurs agencements intérieurs, on est amené à conclure que ceux-ci s'accordent à merveille avec leur cadre. Le meuble, si récent fût-il, si neuves et si savoureuses que soient ses lignes, n'a rien perdu des

belles qualités de logique, de netteté et d'équilibre qui ont fondé le renom de la vieille tradition décorative hollandaise. Visitez un magasin de la Kalverstraat. On vous montrera des mobiliers sobres, simples, commodes, qui l'emporteront en grâce, en esprit, en raison comme en beauté sur toutes les copies hâtives ou somptueuses qu'écoulent avec complaisance nos commerçants si fortement entichés de « styles ». Les artisans et les décorateurs auxquels on doit les dessins de ces meubles si beaux et si modernes n'ont point davantage visé à la singularité qu'à l'apparat. De même que, d'accord en cela avec l'époque dont ils synthétisent plastiquement les prédilections et les tendances, ils ont allégé leurs modèles de tous ces ressouvenirs obsédants du passé, de même que, pratiquement, ils ont « oublié » baldaquins et ciels de lit, moulures et médaillons, toute cette pacotille fastueuse ou spirituelle qui rehaussait avec tant d'accent et de vérité naguère les mœurs et les costumes, au temps de Henri II et de Louis XV ; de même ils n'ont pas voulu, par une sorte d'individualisme, dont il faut trop souvent faire grief à nos décorateurs, se distinguer les uns des autres par l'originalité propre à chacune de leurs compositions. Nulle virtuosité tendancieuse ne vient contourner et déformer leurs dessins. La recherche de la personnalité y est tempérée par la nécessité de « faire simple et pratique », et cette conscience, cette loyauté dans la volonté d'approprier l'objet à sa destination sont l'un des plus beaux exemples de probité esthétique qui se puissent voir.

Les œuvres presque anonymes qu'ont produites une pareille sensibilité et une pareille intelligence de la vie moderne, exercent sur un esprit cultivé une rare

séduction, faite d'ordre, de simplicité vraie, d'harmonie. En ce pays fertile où les esprits sont si vivaces, si féconds et si mesurés, on sait un gré infini aux décorateurs de n'avoir pas voulu, par des dispositions excessives et singulières, trop interprétées, « mettre leur signature » sur tel meuble ou tel objet. Ce désintéressement de l'artiste qui consent à n'être qu'un artisan, plus soucieux d'atteindre à la fin pratique qu'à l'originalité outrancière des moyens, est une très haute et très belle inclination, génératrice de beauté. On y retrouve cet effort fervent d'une combativité pour un idéal unique; n'est-ce pas la loi qui, de tous temps, a commandé l'éclosion d'une nouvelle époque dans l'art d'un peuple?

Voici quelques pièces d'un mobilier hollandais moderne : il s'agit là de meubles destinés à un intérieur de gens de condition moyenne; leur beauté n'est donc pas dans la variété subtile des essences, dans la qualité des assemblages ou des ornementations appliquées. On n'employa qu'un seul bois : l'acajou verni. Du détail à l'ensemble, cependant, tout est harmonieux et parfait, et d'une allure dont la valeur ne se peut commercialement estimer. Le lit enchante, tant il a de pureté, de grâce et d'aisance; il anime de son essor harmonieux l'abstraite beauté des lignes où s'inspira celui qui l'a créé. Les plans unis et sobres, leur douceur, leur accord calme, la plénitude et la conduite si neuves des courbes elliptiques qui corrigent les angles, la tonalité profonde, unique, apaisée du bois, sont autant de préparations à la quiétude, au repos des yeux et de l'esprit. Les autres pièces, les sièges témoignent d'une intelligence de la vie intime et du charme rare qu'y peut dispenser l'entente eurythmique des moin-

dres objets. Mis en place, installés dans un décor d'où la simplicité n'exclut jamais la délicatesse, tous ces meubles, variantes différemment expressives d'un beau thème décoratif initial, vont s'accorder, s'équilibrer; et de ce mystérieux concert de leurs lignes, de leurs tons, de leurs caractères naîtra le charme pénétrant d'une ambiance harmonieuse et juste, l'un des plus célèbres prestiges de l'intimité hollandaise.

En regard de notre culte archaïque pour l'ornementation, pour la « floriture », dût celle-ci être tournée en hâte à la machine, la prédilection que l'on marque aux Pays-Bas pour les belles lignes, pour la couleur nue et les ensembles purs, est le signe où l'on reconnaît l'excellence et la sûreté du goût. Nulle influence étrangère n'a fait dévier jusqu'ici le cours de cette inspiration. Tous les arts industriels, tous les arts appliqués y puisent, en même temps, une vitalité, une saveur, un ordre incomparable. Et, de même qu'au sein d'une antique maison d'Amsterdam, engourdie dans son passé, on s'émerveille encore de la grâce du foyer, de son éclat vigilant et minutieux, de la délicatesse pathétique d'un Delft ou d'un Chine qu'une main âgée plaça sur l'angle d'une console, de même aujourd'hui l'âme et l'arabesque d'un intérieur hollandais moderne enchantent, tant il s'y découvre d'accords heureux, d'harmonies concertées. Qu'un vase mince ou pansu rehausse de sa clarté, de son jet, la masse adoucie d'un meuble, qu'une frise égaie de sa fresque ingénue le décor, que tel autre objet accentue ou rompe la ligne de l'ensemble, l'intimité, le charme, et si l'on peut dire « l'accent » de la pièce, loin d'en être altérés, ne feront qu'y gagner en nouveauté, en relief, et même en unité. Voilà qui nous change des inclina-

tions du goût français contemporain, pour qui, au contraire, c'est l'habitude d'assembler, au gré de l'occasion ou de la fantaisie, des styles de naguère et d'aujourd'hui!

La matière mise au service de la beauté des lignes, la recherche de l'appropriation stricte des objets à leur fonction, le culte de l'interprétation la plus simple, la plus libre, la plus saine, l'intelligence du milieu, de son idéal de raison et d'ordre, de ses affections traditionnelles pour le home et pour la qualité des joies que son cadre fait naître, telles sont donc les conditions dont la résultante représente l'orientation de l'art décoratif moderne aux Pays-Bas. Et il faut bien se garder d'en conclure que, pour s'inspirer à des sources si pures et si profondes, cet art décoratif représente inévitablement le privilège d'une élite, d'une catégorie d'aristocrates ou de gens de goût fortunés. Rien ne serait moins fondé qu'une telle déduction, par ailleurs si justifiée sitôt qu'on quitte la Hollande pour l'Allemagne, la France ou l'Italie. Au Pays-Bas, en effet, c'est la matière seule qui, selon qu'elle est précieuse ou d'un usage courant, force ou baisse les prix. On peut dire que la forme, la ligne, cette plastique si rare du meuble, n'entre pour presque rien dans l'évaluation. Le « rythme » moderne qui donne à un mobilier en sycomore ou en citronnier tant de galbe et de plénitude rehaussera tout aussi bien le dessin d'un meuble d'une fort modeste chambre en chêne. Et tel artisan que la modicité de ses ressources condamne chez nous à l'achat d'un précaire « pitchpin » pourra, s'il vit aux Pays-Bas, se rendre acquéreur, pour le même débours, d'un mobilier aussi élancé, aussi gracieux que pratique et logique.

De toutes les remarques auxquelles donne lieu cette sommaire étude des conditions qui caractérisent l'évolution de l'art appliqué hollandais, celle-ci comporte un enseignement précieux et double. D'une part, elle atteste le soin qu'ont pris les rénovateurs de la tradition décorative de généraliser leurs réformes et d'en étendre effectivement le prestige aux objets les plus simples et les moins coûteux. C'était donc intéresser toutes les classes de la société hollandaise et toutes les formes de la vie hollandaise à cette renaissance dont la variété, l'invention féconde et le charme civilisé s'avèrent aujourd'hui chez le bourgeois aisé comme chez l'artisan. Voilà bien, semble-t-il, l'une des meilleures formules de « l'art pour tous ».

Enfin l'aisance avec laquelle se répandent aujourd'hui dans les milieux moyens hollandais les multiples et coûteuses réalisations de cet art décoratif, n'est pas moins significative. Marquer, en effet, une faveur si générale pour ce qui, après tout, constitue la « nouveauté », implique une grande indépendance d'inclinations sans doute, mais prouve plus nettement encore combien éduqué et combien sûr et libéré est le goût populaire aux Pays-Bas. Loin de montrer une défiance qui rend tout effort stérile, loin de se rebeller contre une entente vraiment moderne des nécessités de la vie contemporaine, il retient dans les innombrables applications de l'art décoratif tout ce qui est clair et simple, tout ce qui se réclame d'une belle ligne et satisfait à ses prédilections rationalistes. Ce sont là ses seuls partis pris; le mouvement actuel d'esthétique appliquée doit à la salutaire discipline qu'il exerce de conserver intactes sa logique et sa pureté. Il ne faut pas chercher ailleurs que dans le triple accord du public, du

producteur et de l'artisan, la raison de la vogue d'un art « usuel » qui, aux Pays-Bas comme en Allemagne, en Autriche et en Angleterre, s'efforce d'embellir la vie telle qu'elle est, telle que la façonnent et la caractérisent les aspirations, les besoins et les obligations que l'époque impose aux hommes.

EN ITALIE

S'il est vrai qu'un patrimoine glorieux, qu'un prestigieux passé d'art peuvent parfois, à raison de la sujétion où leur éclat tient l'esprit, tarir pour longtemps les sources de l'originalité esthétique d'un peuple, l'Italie, avant toute autre nation de l'Europe occidentale, eût pu se désintéresser de cette grande renaissance décorative dont nous esquissons sommairement l'essor. La splendeur, le lyrisme ardent ou délicat, le caractère propre aux plus fameuses villes d'art de la péninsule ont institué partout, en effet, d'obsédantes merveilles. Et l'on ne peut vivre impunément dans un pareil décor. Aussi bien les styles décoratifs italiens, au siècle dernier, s'inspiraient-ils encore des fastueux et éloquents modèles du passé, qu'ils interprétaient avec cette virtuosité et cette éclatante perfection dont l'Italie contemporaine offre tant de témoignages. Il n'en va plus de même aujourd'hui. Un mouvement d'art décoratif moderne, personnel, vivace et cependant encore très italien, au beau sens, se dessine; des artisans, doués du sentiment des réalités qui encadrent la vie actuelle, en précisent et en corrigent très heureusement l'orientation. Dans de grandes cités du nord et de l'ouest s'élèvent depuis peu des édifices dont

l'ensemble et le détail valent par une harmonieuse élégance alliée à la nouveauté.

C'est notamment à Milan qu'on a pu, récemment, apprécier les meilleurs résultats de la renaissance décorative italienne : tant dans la ville qu'à l'intérieur de l'Exposition, des hôtels, des palais, des bâtiments appropriés aux destinations les plus différentes ont forcé l'admiration des visiteurs avertis; on est tombé d'accord pour en louer à la fois la structure logique et le luxe. La sveltesse déliée et le galbe des façades n'ont pas plus séduit les gens de goût que telles ornementations, tel détail infiniment pittoresque de la décoration intérieure. Une certaine légèreté, un coloris chaleureux et une interprétation vive, lyrique des lignes de l'ensemble, toutes qualités proprement italiennes, ont accordé ces édifices non sans bonheur au décor et au ciel de la péninsule; c'est assez dire qu'il s'agit aujourd'hui, en Italie, non point d'une « importation » des styles décoratifs en vogue dans les pays voisins, mais bien d'un mouvement autochtone, sincère, dont les premières réalisations présagent l'ampleur et l'originalité.

AUX ÉTATS-UNIS

Contestée au point de vue esthétique par les latins que nous sommes, reconnue au contraire par plusieurs autres démocraties libres, la suprématie des États-Unis, dans l'ordre de la construction industrielle, est trop notoire pour qu'il y ait quelque efficacité à s'étendre sur les controverses qu'elle a suscitées. Au reste, voici longtemps déjà qu'en dépit des criailleries de ces pitoyables esthéticiens qui tiennent pour logique

qu'un temple grec abrite les négoces de bourse, voici longtemps que l'architecture utilitaire et pratique des Américains a gagné son procès devant l'opinion. S'il était de bon ton, il y a quelques années, en Europe de railler la rigueur systématique et la simplicité sûre des fameuses maisons de vingt-cinq étages édifiées à New-York et à Chicago, on s'est aperçu depuis lors qu'un rapport étroit, mathématique, appropriait ces monuments spacieux aux fonctions qui leur sont dévolues; on a compris qu'une grande maison de commerce, une banque, une puissante entreprise industrielle pouvaient simultanément s'installer à l'aise dans ces titaniques « tours carrées » où l'invention hardie des architectes de l'Union a prodigué l'air, la netteté, les facilités, la logique et l'équilibre.

Cette incomparable entente des exigences de la vie active, de la limpidité, de la vitesse, de l'espace et des multiples commodités qu'il faut aux actuelles transactions fut la raison d'être d'une architecture et d'un art décoratif dont on se plaît aujourd'hui à reconnaître la beauté. Là encore, si l'on prétend décomposer l'impression d'audace, de grandeur et d'ordre que font naître l'aspect et la visite de ces gigantesques immeubles, on éprouve qu'elle résulte de la simplicité des perfections, de la hardiesse presque téméraire des lignes, de leur sobre et parfaite harmonie, autant que de la beauté des matières employées et de la sécheresse voulue de l'ornementation décorative.

En un volume récent[1] où il a condensé des observations d'une pénétrante lucidité, au retour de son voyage aux États-Unis, M. Paul Adam résume et

(1) *Vues d'Amérique.*

apprécie en ces termes l'effort des constructions américaines :

« Je crois volontiers, dit il, après avoir décrit par le détail les dispositions de certains édifices choisis parmi les plus topiques, que les Américains ont découvert un type d'architecture nouveau que leur art prochain saura mener assez vite à l'excellence. Et cet art leur appartient en propre! Dès maintenant, ils ont atteint ou presque la perfection dans la structure intérieure. A Pittsburg, le Fricks'Building procure aux visiteurs quelques perceptions de grandeur simple, digne des meilleures beautés dues à l'antique. Depuis le sous-sol jusqu'à la cime du 23ᵉ étage, un marbre blanc poli, et dont les plaques sont méticuleusement ajustées, recouvre le sol, les murs, les plafonds, les marches d'escaliers. Aucun ornement superflu ne corrompt la pureté de ces parois; le luxe consiste dans la limpidité et le très exact assemblage des points; ni moulure, ni rainure, ni lignes ne déparent cette netteté. Seul, le calcul des proportions grandioses provoque l'idée d'apparat. Au rez-de-chaussée, une grille noire à plusieurs portes étale du sol au plafond les admirables rinceaux de sa ferronnerie.... Emprunté aux formes des plantes, le motif de ces ferrures ne le cède en rien à ceux créés pendant la Renaissance par nos modeleurs de métal. »

Et M. Paul Adam exalte utilement ces recherches décoratives par quoi se rehausse de beauté neuve tout l'édifice. S'il admire la plénitude et le relief ouvragé des grilles de fer ou de cuivre massif qui entourent certains bureaux d'agents, il ne s'émerveille pas moins de l'eurythmie des meubles, de la splendeur nue des pierres et des matériaux qu'assemble l'édifice. Le

culte des lignes, écrit-il, est la dévotion exclusive des architectes. Sauf les ferronneries des ascenseurs répétées à tous les étages, rien ne vise à rappeler le souvenir des plantes, des bêtes, des eaux. A la mathématique des angles et des parallèles, les maçons confient le soin d'étonner savamment l'admirateur un peu délicat.... Le long des couloirs de marbre blanc, sonores et frais, les cloisons d'acajou sortissent des impostes en verre craquelé.... »

De ces « buildings » aux perspectives limpides et lumineuses, mille industries rayonnent. Pour que l'aise de tous ceux qu'elles font vivre soit parfaite, pour qu'enfin ces derniers soient placés dans un cadre tel qu'il leur soit aisé de fournir un labeur rapide et constant, les ultimes perfectionnements, les applications mécaniques les plus neuves assurent un jeu prompt, rationnel et harmonieux à l'organisme de l'édifice. Loin d'en souffrir, l'intelligente hardiesse du « building » n'en paraît que plus accentuée, plus expressive. Et cet accord, cette harmonie des énergies en mouvement, de la dynamique avec la statique grandiose et incomparablement rationnelle de l'immeuble tout de marbre, de métal, de perspectives hardies, sont parmi les plus magnifiques spectacles qu'offrent la volonté et l'activité humaines luttant de concert, au sein même de ces palais ou s'attestent leur intelligence de la vie comme de la beauté ardente et claire de notre époque.

« Ces merveilleux artistes, dit encore M. Paul Adam, s'évertuent à doter leurs bâtisses du pouvoir de la suggestion. Ils ont bien compris que c'était là le principal de leur tâche. Jusqu'à présent, notre ignorance aimait soutenir que les Yankees ne possédaient pas

d'art personnel. Voilà le démenti. L'art des grands buildings marque le début d'une architecture incomparable et digne des éloges décernés à toutes les anciennes. »

On ne saurait être plus formel et, venant d'un Français, un tel aveu n'est que plus explicite. La beauté décorative dont nous avons si longtemps placé le critérium dans la richesse des motifs et de l'ornementation naît au contraire, chez les Américains, de l'ampleur, de l'ordre et de l'harmonie des lignes, de la logique des proportions et d'une appropriation rationnelle. Voilà qui dénonce une fois de plus l'antagonisme qu'ont trop souvent feint de découvrir les constructeurs français entre l'art et l'utilité. A la formule : « L'utilité ne peut égaler l'art; elle s'y soumet », qui fut trop longtemps la nôtre, les Américains répondent par cette autre conviction : « L'art et l'utilité se confondent; et un rapport harmonieux des moyens aux fins, c'est déjà de la beauté. » Et, superbement ils le prouvent. C'est une belle revanche de la raison et de l'individualisme.

Si incomplètes que soient ces hâtives indications sur les progrès de l'art décoratif contemporain à l'étranger, n'en peut-on déduire une formule qui, tenant compte des analogies constatées ici et là, donne à peu près le sens de cette évolution générale? Sans doute, la construction moderne et l'art appliqué en Allemagne, aux Pays-Bas et aux États-Unis diffèrent, on le sait, de manière et d'interprétation, mais certaines tendances, et non des moindres, leur sont communes. Un égal souci de l'adaptation aux fins et aux

moyens s'atteste dans leurs réalisations ; de même voit-on leur génie décoratif s'inspirer d'une prédilection profonde pour le caractère et la beauté des lignes nues. L'unité décorative, l'entente des tons, des motifs, des perspectives ne sont pas des préoccupations moins générales, et l'on peut dire aussi que, hormis quelques exceptions, un parti pris fort heureux d'accord assure l'équilibre du décor. On cherche communément en somme, et c'est un grand progrès, à faire non des objets d'art, des meubles de musée, infiniment précieux et recélant chacun des « idées très personnelles », mais à grouper des meubles heureux, pratiques, qui ne seront point des pièces disparates, ne se targueront point d'une individualité obsédante, et dont l'ensemble accueillant rehaussera d'une harmonie délicate et naturelle l'intimité du foyer.

Aussi bien dans la construction industrielle moderne que dans la construction extérieure et intérieure, on s'efforce donc assez généralement vers la simplicité, vers la franchise, vers la vérité de la vie contemporaine. Enfin, la Hollande nous le prouve et, encore une fois, c'est là une constatation des plus intéressantes, l'art décoratif gagne en popularité ce qu'il perd en dilettantisme ; il devient « bon marché », il étend aux objets usuels, à l'ornementation intime, au décor, à tout ce qui trouve place dans le cadre de la vie simple, sa rénovation. Par lui le « home » d'un artisan peu fortuné d'Amsterdam ou de Rotterdam s'allège et s'éclaire. Assuré d'écouler ses produits, puisqu'il commence à compter dans sa clientèle un contingent important de la classe ouvrière, le fabricant édite les modèles nouveaux à de très nombreux exemplaires qu'il cède à des prix raisonnables.

L'esprit moderne et le goût, le caractère de l'époque et l'expression plastique de son idéal et de ses besoins cessent d'être un privilège de l'élite pour échoir normalement à la collectivité. Aux plus belles périodes de l'art ancien, il en fut ainsi, et ce n'est point trop s'avancer que de tenir la participation de la masse pour une des conditions essentielles de la grandeur et de la vitalité de ces courants esthétiques qui, le plus souvent, ne sont qu'une traduction plastique d'aspirations sentimentales collectives. On l'a dit et redit : ce n'est point parce que Ictinus en arrêta les lignes sereines, en dessina le radieux essor, que nous admirons le Parthénon, mais pour la seule raison qu'il est le plus beau, le plus mélodieux, le plus pathétique poème de l'idéal réalisé par le peuple grec. C'est par ce qu'il reflète, retient et signifie, par le passé de volontés, d'ardeurs, de clartés que sa plastique évoque, qu'il nous émeut. Et l'âme des vieilles foules helléniques embaume encore ses ruines, autant qu'elle rajeunit une ode de Pindare.

Ainsi l'art décoratif comme l'architecture n'a d'éloquence, dans le présent et dans l'avenir, que s'il immortalise la seule vérité de son époque, que s'il enveloppe l'esprit et le cœur de la foule contemporaine qui se retrouvait en lui. Il n'est point de latitudes où cette nécessité ne se puisse lire sur la muraille écroulée des temples où flotte le rêve éteint des races. Angkor et l'Égypte n'expliquent pas qu'un idéal et qu'une foi, mais rappellent aussi les besoins, les prédilections, les commodités chères à une ancienne humanité. Et le gothique? Qui ne peut, à Strasbourg, à Chartres, à Rouen, à Bruxelles, démêler l'incomparable accord qu'il révèle entre les lignes et l'esprit; qui ne voit

combien fut harmonieuse et forte cette ressemblance qu'il sut réaliser, entre les façades de ses monuments et celles de la vie? Mais on ne saurait consacrer à ces sublimes ententes de l'art, des pays et des temps, de commentaires plus longs. Le moins qu'on en puisse dire est qu'elles divulguent un secret commun à toutes les belles époques, et qui tient tout entier dans une parole pathétique et infinie de Taine : l'*Art résume la vie*.

La renaissance décorative en Europe, aux débuts du xx⁰ siècle, marque le retour de l'art appliqué à l'idéal et aux besoins, c'est-à-dire à la vie de l'époque. C'est en cela qu'elle se justifie, par cela qu'elle s'apparente aux grands mouvements décoratifs du passé qui retracent, au long du temps, l'histoire des idées et des mœurs. Puisque l'art décoratif n'est logique, expressif et utile que s'il reflète, s'il interprète l'âme contemporaine, que s'il satisfait aux exigences spirituelles et contingentes de l'époque, force est bien d'en déduire que, en vérité, c'est l'époque qui crée son style. Les artistes recueillent et traduisent plastiquement les données que dégagent les faits, les idées et l'ambiance; et c'est l'instant de répéter, en la modifiant, la formule : « Un siècle n'a que l'art qu'il mérite. » Pour ce qui est du nôtre, il apparaît que son rationalisme, son énergie, son besoin de clarté, d'aise pratique et de force, commencent à se transposer enfin dans l'art décoratif et dans la construction moderne. C'est l'utilitarisme de notre époque qui a déterminé la véritable fonction sociale des arts appliqués.

L'Art décoratif en France.

Dans cette évolution remarquable de l'art décoratif au sein de l'Europe occidentale, la France occupe-t-elle une place prépondérante, comme pourraient le laisser supposer la fécondité traditionnelle de son goût artistique et l'institution de ses écoles d'art décoratif subventionnées? Il n'est malheureusement pas possible, après examen, de répondre par une affirmative absolue. Tout au contraire, l'analyse et l'étude des efforts accomplis, des réalisations obtenues amènent tout esprit impartial à conclure qu'une crise profonde arrête et compromet en France le libre développement de l'art moderne. Surpassés par nos voisins, il ne semble point que nous en éprouvions du dépit, et l'atteinte portée à notre privilège par l'éclat de tout ce qui se fait au delà des frontières ne stimule guère nos activités.

Ce marasme, ce mauvais vouloir à l'égard d'un mouvement que la France eût pu diriger s'expliquent d'ailleurs aisément. Il y faut voir le résultat d'une éducation et d'une mentalité particulières, qu'on fera connaître d'un coup en disant qu'elles font de nous les propres victimes des prestiges de notre passé. La ferveur qu'on refuse généralement en effet aux essais modernes d'art décoratif entoure au contraire, en France, les grands styles d'autrefois. Ceux-ci furent naguère si glorieux, si élégants, si honorés, qu'au juge-

ment des classes fortunées et des classes moyennes ils représentent encore les seules formes acceptables. Et cette prédilection assez générale pour des arts qui ne cadrent plus avec notre époque est l'origine de tout le mal. Si singulier que cela soit, il n'en est pas moins vrai que le Louis XIV, le Louis XV, le Louis XVI, fastueux ou graciles, obsèdent encore, au point de l'asservir, l'art de la décoration française; et cela est malheureusement aussi vrai pour les industries d'art que pour l'architecture. Au rinceau et à la moulure Louis XV, aux encorbellements anciens dont on aime à parer les façades des plus récents immeubles répondent les tentures, le décor intérieur et les mobiliers. Les papiers à bouquets, les plafonds peints, les « petits carreaux » sont autant de signes indélébiles de cette déformation du goût. Et l'on ne sait généralement point à quelles difficultés se heurte, chez nous, celui qui prétend se passer à peu de frais de cette ornementation de style, devenue immuable et classique.

La reconstitution d'une habitation ou d'un intérieur d'il y a deux siècles représente pour la généralité de nos compatriotes le meilleur goût, et il ne manque point de gens raisonnables et fortunés pour faire édifier de temps à autre, à seule fin d'y installer leur home, maintes variantes des Trianons[1]. Au reste, cette habitude de vivre au xx^e siècle dans les lignes et dans un décor mécaniquement copiés sur ceux de naguère est si bien reçue, que fabricants et acheteurs s'entendent à merveille pour écouler, à tous les prix, les innombrables mobiliers de style que recèlent les moin-

(1) Exposition de Saint-Louis.

dres magasins. L'industriel, le décorateur, le marchand de papier « font » du Louis XV et du Louis XVI, parce que l'acheteur ne veut point autre chose que ces mobiliers là, classés, prétentieux et qui « valent leur prix ».

Cette dévotion de l'industrie du meuble au « style » ne signifie point seulement la routine des marchands, mais surtout celle du goût public. Reconnaissons-le ; les industriels n'ont pas manqué, qui, ces temps-ci, se sont efforcés de redresser ces tendances, en éditant au mieux des mobiliers nouveaux, gracieux et sobres, tout à la fois logiques et modernes. L'expérience, généralement, n'a pas réussi ; et la responsabilité des insuccès est imputable pour une bonne part au public, que ses prédilections ont détourné de la nouveauté. Les producteurs, quelques-uns fort satisfaits de l'aventure, sont revenus en hâte au « style », et des stocks considérables de mobiliers anachroniques sortent à nouveau des manufactures.

L'habitude fait loi dans les industries d'art en France, entretenue qu'elle est par le public, par les producteurs et par les artisans ; car, il faut bien l'avouer, ces derniers, si habiles et si versés qu'ils soient dans la technique d'un art appliqué, témoignent généralement d'une certaine répugnance à l'égard de toute nouveauté. Accoutumés qu'ils sont pour la plupart à répéter sur les matières qu'ils travaillent une même série d'ornements de style, des motifs toujours pareils, empruntés au passé, ils n'admettent point facilement, par suite de la diminution de gain corrélative qu'on leur impose, des recherches, des dessins nouveaux, exigeant une appropriation de leur métier différente de celle qui leur est familière. Les plus

consciencieux d'entre eux et les plus experts poussent parfois le souci jusqu'à refuser nettement l'exécution d'un travail où se rencontre une interprétation décorative inédite. Un architecte citait récemment à ce propos un fait topique et qu'il n'est pas sans intérêt de divulguer ici : la décoration d'un dôme métallique, destiné à couronner le faîte d'un édifice industriel, entraînait la pose d'un certain nombre de motifs de ferronnerie, d'une ligne et d'un modelé nullement compliqués encore qu'assez nouveaux. On en confia l'exécution aux meilleurs ouvriers d'une entreprise de serrurerie. Après quelques heures d'essai, ceux-ci rendirent l'ouvrage et l'un d'eux demanda son compte, sous le prétexte qu'il préférait s'en aller plutôt que d'avoir à exécuter des travaux auxquels « il n'avait pas été habitué et que d'ailleurs il ne comprenait pas ». C'est là un exemple isolé. On pourrait en citer bien d'autres non moins caractéristiques de l'indifférence qu'inspire aux artisans l'imprévu d'une interprétation moderne.

Au reste, cet esprit réfractaire à toute innovation décorative est malheureusement représentatif du goût français moyen dont nous déplorions tout à l'heure la routine et la médiocrité. Faussé par le seul spectacle des monuments modernes, des styles et des façades copiées qui encombrent aujourd'hui nos grandes villes, le sentiment plastique de la plupart des Français est hostile *a priori* à tout effort indépendant. Par une aberration singulière, on se préoccupe avant toute autre chose ici non du rapport et de la logique, de l'harmonie et de l'utilité, mais de l'aspect et de l'éclat. Combien d'édifices modernes construits à Paris en ce siècle semblent n'avoir été conçus et bâtis qu'à seule fin

d'ériger une façade pompeuse! De l'appropriation de l'immeuble à sa fonction on ne s'est pas autant soucié, et la liste est longue des palais inhabitables, des hôtels de ville fastueux et mal compris, des théâtres sans profondeur ni dégagements, des salles où l'on ne voit rien, des musées qu'il faudrait éclairer.

En revanche, que de façades altières et saugrenues, que de portiques, que de colonnades, que de péristyles, de perrons, de frontons! Telle avenue, bordée d'immeubles et de bâtiments neufs, réunit tous les ordres grecs, tous les styles français, propose à l'admiration du passant toutes les ornementations de l'antique à nos jours, hormis celles de nos décorateurs modernes. C'est un fait dont on a déjà mis en lumière les funestes conséquences : le Français, en général, aime l'apparat, le faste; c'est par la façade, par la richesse extérieure qu'un édifice le séduit et ce n'est qu'ultérieurement qu'il se préoccupe de savoir si le bâtiment répond à sa fonction. Ce qu'il goûte, au fond, dans les immeubles modernes, érigés en hâte, ce ne sont point tant l'air, la clarté, la propreté salubres qu'y font régner les architectes, mais bien plutôt les sculptures, la façade, les glaces, les moulures, les rosaces, les vitraux, tout le clinquant ou le cossu qui constituent non l'utilité, mais, si l'on veut, le « style » de la maison.

Si de l'architecture on passe à l'art appliqué, force est de convenir que les inclinations sont les mêmes; qu'il s'agisse d'orfèvrerie, de meubles, d'étoffes, c'est à l'objet précieux, enrichi, ouvragé, surchargé, à l'objet de style que l'on accorde la plus vive prédilection; les gens peu fortunés préféreront en acquérir une reproduction vulgaire et imparfaite plutôt que de se rési-

gner à acheter un modèle trop simple et de lignes neuves. Le goût français moyen est ainsi fait qu'il répudie de prime abord tout ce qui ne flatte point son amour de l'interprétation noble et des styles consacrés. Pour l'instant, on ne peut rien là contre; la logique, la simplicité, l'appropriation rigoureuse n'apparaissent pas encore comme des nécessités.

Cette mentalité, ces habitudes, cette routine ont institué en France une situation infiniment préjudiciable au développement de l'art décoratif moderne. On ne peut donc s'étonner outre mesure que des défaillances en aient souvent compromis l'essor. Sous l'influence du goût général, les architectes et les décorateurs français, soucieux de fonder rapidement le renom et la vogue de « l'art nouveau », ont perdu de vue les fins utilitaires et rationnelles par où se justifiait leur réforme et ils se sont, en général, appliqués à « créer » un style. Au lieu de songer seulement au décor moderne, aux aises, aux commodités, aux besoins nouveaux que l'époque suggère à l'esprit — ce que l'on a fait, en somme, en Hollande, en Allemagne, en Angleterre, — ils ont, eux aussi, sacrifié l'utilité à la façade. La recherche de l'originalité à tout prix, de l'originalité, impérieuse condition d'un nouveau style, l'obsession du pittoresque, du non-vu, et le désir, commun à tous les artistes français, même aux moins doués, de faire « quelque chose de personnel et d'unique », voilà les déplorables mobiles auxquels il faut imputer la responsabilité des erreurs de l'art décoratif moderne en France.

C'est à de telles tendances que nous sommes redevables des constructions bizarres et compliquées, des

bâtisses biscornues, tantôt lourdes, tantôt graciles, qu'on édifie de temps à autre à Paris. Leur fantaisie excessive, la virtuosité inquiétante des motifs décoratifs dont elles sont armées, le non-sens absolu des recherches incohérentes et volontairement audacieuses qu'elles assemblent tant bien que mal ne font que les rendre davantage impropres à leur destination. Un tel résultat n'est pas autre chose que la négation même des postulats sur lesquels est fondée la renaissance décorative. Là encore, ce qui est vrai pour l'architecture ne l'est pas moins pour les industries d'art : aux immeubles prétentieux, enrichis d'interprétations subtiles et outrancières répondent d'insupportables décors, criards ou fades, des mobiliers disparates et incommodes, que nul souci d'aise et d'équilibre ne corrigea. Hormis plusieurs exceptions où la simplicité harmonieuse et pratique conclut à la beauté, c'est le besoin de l'originalité qui résume toutes les tendances et synthétise toutes les fins.

Le décorateur français moderne n'aspire point à créer de beaux modèles simples, rationnels, usuels, susceptibles d'être multipliés aisément et répandus dans les classes moyennes; il veut « signer », il veut dessiner, selon des thèmes personnels, des meubles précieux, imprévus et rares dont la nouveauté et la signification généralement compliquées lui paraissent devoir accroître son renom d'artiste. Et pour arriver à ce résultat, il ne néglige rien; hanté par l'obligation inéluctable de faire du nouveau et de l'inédit et d'en retirer un grand lustre, il imagine et compose à perte de vue. Démuni des connaissances pratiques et techniques, indispensables pourtant à qui ne peut réaliser qu'à l'aide de la matière, il n'en invente et n'en conçoit

pas moins tout à la fois le dessin d'un meuble et d'un tapis, d'une pièce d'argenterie et d'un grès; sous l'influence d'un individualisme qu'il ne croit pas pouvoir abandonner sans déchoir, il prétend marquer à tout prix du sceau de sa personnalité intransigeante ce qu'il imagine. Bien dessiner une pièce simple, pratique vraie, absolument anonyme et pourtant neuve ne serait, à ses yeux, guère moins qu'une défaillance. Aussi, par besoin de nouveauté, d'éclat et de succès, cherche-t-il sans trêve le merveilleux et l'original qui confinent bien souvent à l'étrange et à l'incohérent.

Comme le fait très justement remarquer M. Gabriel Mourey, le décorateur artiste ne sait rien, la plupart du temps, ou à peu près, du métier de l'artisan qu'il veut inspirer. Il choisit et combine des tonalités précieuses, mêle des bois rares, des essences coûteuses, prodigue à tort et à raison des ornementations compliquées auxquelles il confie le soin de rehausser encore la valeur de son œuvre. Ce faisant, il méconnaît les fins de l'art moderne de la décoration qui, détourné de ses voies, n'est plus de la sorte qu'un nouveau privilège de l'élite fortunée. Enfin, l'œuvre ainsi conçue et exécutée ne répond plus au besoin pratique qui en fut le prétexte; elle le dépasse et ne le satisfait point. L'artisan, éduqué, averti par une expérience quotidienne pratique, eût pu faire, à la place, un objet *usuel*, commode et rationnel où l'artiste, imaginatif et personnel, n'a réalisé — ce qui est bien, pour peu qu'on y réfléchisse, le pire des non-sens — qu'une pièce d'art, une pièce de musée.

Cette crise de l'art décoratif moderne en France, crise préjudiciable aux véritables intérêts artistiques

et matériels du pays, peut-elle être promptement conjurée? La diversité des causes qui l'ont provoquée rend la réponse fort malaisée. C'est que, en effet, les artistes dont nous avons cru devoir critiquer les tendances ne sont pas les seuls responsables des erreurs où se traîne le mouvement. Si l'art décoratif moderne n'a point chez nous la santé, la vitalité, la simplicité rationnelle, la logique et la vogue qui en caractérisent l'allure chez nos voisins, la faute en est surtout à nos mœurs. Nous l'avons dit : l'inclination à peu près générale, vers le luxe où la pacotille brillante n'a que trop perverti le goût moyen, n'a que trop facilité la production de toute cette marchandise bizarre et équivoque dont on couvre l'outrageante vulgarité du beau nom « d'art nouveau »! Ainsi l'art décoratif moderne en France — cet art décoratif dont la foule ne connaît qu'une contrefaçon dérisoire — appartient tout ensemble aux artistes, qui n'y veulent rien voir qu'un prestigieux moyen d'expression personnelle, et aux commerçants avides qui écoulent, sous son égide, les pires productions. Ces deux emprises sont également déplorables.

Pour libérer de leur contrainte l'art décoratif moderne, il faudrait qu'une éducation logique corrigeât le goût populaire; il faudrait encore que, du même coup, les décorateurs, renonçant à leurs privilèges d'artistes, s'imposassent une discipline anonyme fondée sur l'intelligence de l'époque et sur la compréhension des besoins légitimes de la collectivité. Enfin et surtout, il importerait que les ouvriers, les artisans, fussent mis, par le progrès et l'étude, en mesure de reprendre, au moins dans les métiers d'art appliqué, ce rôle de novateurs, de créateurs où se sont illustrés

naguère leurs devanciers. C'est de l'artisan, de l'ouvrier d'art, instruit à la fois des exigences pratiques de son métier et des vrais besoins de sa classe et de son temps, qu'il faut attendre la seule rénovation des arts industriels et appliqués; il semble vraiment, en raison de l'état d'esprit de la bourgeoisie contemporaine flottant entre toutes les anciennes formules, qu'il soit seul qualifié pour donner à l'art décoratif le tour utilitaire et l'harmonie logique que réclame l'évolution contemporaine. Encore est-il besoin qu'une éducation artistique et pratique solide et une longue expérience professionnelle l'en rendent capable; cela c'est affaire à nos écoles d'art décoratif, dont la mission tient strictement dans l'obligation de pourvoir le pays d'une élite d'ouvriers d'art, d'artisans ingénieux, probes et inspirés, et non d'un essaim de jeunes artistes incertains.

Cette nécessité, à l'intelligence de laquelle nous devons donner tous nos soins, apparaît de jour en jour plus urgente. Véritables interprètes de leur temps et de leur milieu, les ouvriers d'art peuvent être, s'ils le veulent, les rénovateurs de la traditionnelle décoration française; s'ils savent concilier la simplicité, l'utilité et la beauté, ainsi qu'on s'efforce à présent de les y amener dans certains de nos établissements spéciaux, ils auront réalisé un accord qui résume à peu de choses près la formule de la décoration moderne. Mieux que d'autres, ils y sont naturellement aptes, et l'enseignement qu'on leur donne doit accentuer encore cette propension instinctive qu'a tout homme de métier pour la logique, l'équilibre et l'appropriation. Ainsi, c'est donc à l'ébéniste qu'il faudra, d'ici peu, nous l'espérons, demander le dessin d'un meuble nouveau,

au serrurier l'arabesque d'une grille, au dessinateur industriel le carton d'un tapis ou le pochoir d'une frise. Sous son apparente naïveté, cette entente est capitale; la solution économique et sociale du problème, c'est-à-dire la mise à la portée de toutes les classes de la beauté décorative, dépend de sa réalisation. Une démocratie telle que la nôtre, consciente du droit de tous à la beauté, se doit d'y coopérer.

Une Exposition internationale d'Art décoratif et une École nationale du Mobilier.

Ainsi, comme on vient de le voir, nous sommes fortement battus en brèche dans les pays du Nord et en Italie, au point de vue du progrès de l'art décoratif. L'État a le très grave tort de ne pas se renseigner :

1° Sur les expositions étrangères;

2° Sur les tendances et la personnalité des artistes par rapport aux tendances et à la personnalité de nos producteurs nationaux;

3° Sur les conditions normales de la production, du marché, etc.;

4° Sur ce qu'on pense à l'étranger des Français et de l'art français.

Nous nous présentons souvent aux expositions du dehors avec une étonnante ignorance des terrains. Il arrive à certaines de nos manifestations d'être à peu près exactement le contraire de ce qu'il faudrait. Ajoutons que de regrettables conflits peuvent se produire entre le Commerce et les Beaux-Arts en matière d'expo-

sition hors frontières. Tout s'en ressent. Ni l'exposition de Turin, naguère, ni celles de Liège, de Saint-Louis et de Milan n'ont été des succès complets pour nous.

En conséquence, et en présence du mouvement qui ramène tous les arts à leur destination première, celle du décor, devant le développement remarquable de l'art appliqué à l'étranger, et en vue d'encourager nos architectes et quelques-uns de nos décorateurs à la création d'un style vraiment moderne en rapport avec nos goûts et avec les conquêtes les plus récentes de la science et de l'hygiène, il paraît utile soit de préparer officiellement une exposition internationale d'architecture et d'art décoratif, soit d'encourager l'initiative privée en vue d'une organisation de ce genre.

L'architecture, le mobilier, les objets usuels dans leur expression décorative reflètent manifestement les arts et les goûts de leur époque. Aujourd'hui la maison d'habitation, bâtisse à loyers, petit hôtel ou villa, est devenue la principale préoccupation des constructeurs. Autour de nous, on s'efforce d'en agrémenter les aspects, d'y rendre la vie plus commode, plus saine, plus agréable. Partout s'élèvent des essais de maisons populaires, de maisons ouvrières, de maisons à bon marché. Partout la nécessité se fait sentir d'un ameublement à la fois esthétique et peu coûteux. Le développement des notions d'hygiène a contribué à répandre à tous les degrés de la population des besoins nouveaux auxquels la science et le machinisme devraient répondre par des créations simples, mais harmonieuses, à la portée des bourses modiques. Il faut montrer au peuple comment on peut décorer à peu de frais le logis, quel qu'il soit, et inciter les fabricants

à produire des mobiliers harmonieux dont le prix de revient ne soit pas supérieur à celui des horreurs que l'on rencontre dans tant de logis ouvriers et bourgeois. Les meubles peuvent être en bois commun; cela ne doit pas empêcher leur forme d'être pratique et équilibrée, c'est-à-dire belle. Le papier des murailles peut coûter quatre sous le rouleau et n'en être pas moins agréable. Le vilain « chromo » pendu dans maints logis peut être remplacé par des estampes murales dont le prix n'est pas plus élevé.

Il faut encourager nos artistes dans cette voie du décor pratique et populaire. A dire toute la vérité, nous sommes encore les premiers, au milieu de la concurrence mondiale, lorsqu'il s'agit de la création des objets de luxe. Nul pays ne saurait nous opposer un Majorelle ou un Lalique, par exemple; mais il faut avouer que les étrangers commercialisent nos modèles de haut prix avec une activité qui nous menace de plus en plus. Pourquoi l'initiative de nos commerçants et de nos décorateurs, si ingénieuse lorsqu'il s'agit de l'invention et de la fabrication d'une pièce unique, ne se porterait-elle pas vers une rénovation des modèles de vente courante répandus à un nombre d'exemplaires illimité? Une exposition internationale d'art décoratif bien préparée serait pleine d'enseignements à cet égard. Elle mettrait en valeur les ressources d'imagination, de goût, de conscience dans le travail et l'habileté, dans le savoir de nos artistes et de nos ouvriers, et l'annonce même du projet déterminerait dans certains milieux une féconde ardeur et une émulation certainement riches en résultats. En outre, il importe de créer une école nationale du mobilier dans une ville où les influences artistiques extérieures viennent se greffer sur

un tempérament de race originale et créatrice; et parmi d'autres, il est un centre d'art qui semble tout désigné à l'attention de l'État : c'est la patrie de Jean Lamour et de Gallé, c'est Nancy.

École nationale des Arts décoratifs.

Nous avons fait il y a quelques années l'historique de l'École des arts décoratifs et nous n'y reviendrons pas. Rappelons cependant qu'elle fut créée, il y a un siècle et demi, en vue de donner l'enseignement artistique aux ouvriers et artisans.

La mission de cette école est non pas de produire des peintres et des sculpteurs concuremment avec l'École des Beaux-Arts, mais de former des dessinateurs pour nos industries artistiques et des artisans instruits, qui feront entrer la plus grande somme d'art possible dans tous les objets de la vie. Le décor de la maison comme son mobilier, le vêtement et la parure, l'objet le plus usuel, enfin tout ce qui est susceptible de revêtir une forme ou un décor est du domaine de son enseignement. La grande majorité des artistes célèbres aujourd'hui dans l'art décoratif furent les élèves de cette école, dont la méthode et les programmes furent empruntés par les nations étrangères, qui créent à grand frais des écoles rivales sur leur territoire et qui menacent de nous dépasser. Si notre École des arts décoratifs a de la peine à se maintenir à son rang, la faute en est moins à la qualité de son enseignement qu'aux conditions déplorables de son installation!

Il faut avoir vu les locaux obscurs et malsains dans lesquels s'entassent chaque jour 600 à 700 jeunes gens et environ 100 jeunes filles pour comprendre que cette question de la reconstruction de l'École des arts décoratifs, qui se représente avec régularité devant les Chambres depuis plus de trente ans, réclame une solution immédiate. Comme nous le disions au début de ce chapitre, cette École est dans un état lamentable. C'est presque une écurie. Il faut pénétrer dans ces salles de dessin de la rue de l'École-de-Médecine, éclairées au gaz en plein jour, ne donnant à respirer aux malheureux élèves que 2 mètres cubes et demi d'un air empesté par le voisinage de lieux d'aisances béants au-dessus de fosses perdues dans le sol, et ensuite visiter le local affecté rue de Seine à la section des jeunes filles, sans air ni ventilation, d'accès obscur et sordide, et l'on reconnaîtra que le tableau qui en a été fait maintes fois par les rapporteurs du budget des Beaux-Arts n'a jamais dépassé en horreur la réalité.

Et cependant tous nos établissements d'instruction se reconstruisent à grands frais. Des sommes importantes vont être dépensées en faveur du lycée Saint-Louis, voisin de l'École des arts décoratifs. Seule cette dernière lutte contre la mort dans des locaux empestés. Ce qu'il convient aujourd'hui, c'est soit d'envisager pour elle une fermeture à bref délai, gravement préjudiciable à nos ouvriers d'art, humiliante pour le pays, soit de jeter le cri d'alarme décisif, à la suite duquel les solutions devront être rapidement prises. Si les ressources nécessaires manquent, que l'on réduise les projets ; l'école dont il s'agit est avant tout un lieu de travail et non un musée. Que l'on construise

des ateliers vastes et éclairés, installés au mieux des dernières règles de l'hygiène, entourés de cours et de jardins d'étude, que l'on renonce surtout à l'édifice somptueux, nouveau et inutile palais dont il a été parlé et pour lequel les millions n'existeront jamais — ou trop tard.

L'emplacement, avec de la bonne volonté, sera facilement trouvé. Celui de l'annexe de l'Hôtel-Dieu, dont il a été longtemps question, semble à présent devoir être abandonné. Le prix demandé par la Ville de Paris et l'Assistance publique, qui en sont propriétaires, le long délai imposé avant sa livraison à l'État, obligent à rechercher d'autres solutions. Un terrain est actuellement en vue, faisant partie de l'Établissement des sourds-muets, rue Denfert-Rochereau, à l'angle du boulevard Saint-Michel. On lui emprunterait dans une bien faible proportion des jardins et principalement des bâtiments sans emploi. Le domaine des sourds-muets occupant près de 20 000 mètres de surface, notamment en cours et jardins, peu en proportion avec l'importance des bâtiments, le prélèvement des 3.900 mètres strictement nécessaires à la reconstruction de l'École des arts décoratifs ne pourrait lui porter un préjudice appréciable.

Le terrain appartient à l'État. Il suffit qu'un accord s'établisse entre les ministres intéressés pour que le changement d'affectation en soit proposé au Parlement. Les dépenses de construction doivent être équilibrées en partie par les sommes à revenir de la Ville de Paris pour reprise de terrains, notamment celui de l'école actuelle, rue de l'École-de-Médecine, reprise nécessitée par l'élargissement de la rue et l'achèvement de l'École de médecine, pour le surplus, par la

disposition du capital représentant le loyer payé actuellement pour la section des jeunes filles, 10, rue de Seine. Ainsi serait tranchée, sans dépenses pour l'État, une question dont la solution intéresse au plus haut point nos industries artistiques et aussi la responsabilité morale et la dignité de notre pays.

V

LES ÉCOLES RÉGIONALES
D'ART DÉCORATIF

La première Exposition
des Écoles départementales des Beaux-Arts et d'Art appliqué à l'Industrie.

A l'occasion de la première Exposition des écoles départementales des beaux-arts et d'art appliqué à l'industrie, organisée par le Sous-Secrétariat d'État aux Beaux-Arts, du 15 novembre au 12 décembre 1905, une notice illustrée fut publiée, qui contenait, sous la signature de MM. Paul Colin, inspecteur général de l'enseignement du dessin, Paul Steck, J.-J. Pillet, Victor Champier, des remarques extrêmement intéressantes sur les conditions dans lesquelles est donné et contrôlé l'enseignement du dessin, des beaux-arts et des arts décoratifs dans nos écoles départementales. Ces remarques valent qu'on s'y arrête, ne serait-ce que pour prendre acte des essais de réforme, encore timides, qu'on a tenté d'introduire depuis cinq ans dans cet enseignement.

En tête de ce fascicule, M. Paul Colin appela fort utilement l'attention sur la sélection des envois présentés qui, dans le moment où leurs auteurs les parachevaient, n'étaient nullement destinés à figurer dans une exposition. D'où l'intérêt tout spécial que ne pouvait manquer d'offrir l'ensemble de ces exercices auxquels on dut, en effet, de pouvoir se faire une idée tout à fait sincère du travail journalier de ces ruches

laborieuses ». En quelques traits M. Paul Colin exposait, un peu plus loin, l'essentiel de la pédagogie du dessin, telle que la fit appliquer à nos élèves, dès 1870, M. Eugène Guillaume. « L'élève, écrivait-il, est amené successivement à tracer des lignes, à en évaluer les grandeurs et les directions et par gradation insensible, en passant par le géométral et grâce à la connaissance des éléments de la perspective d'observation, à mettre en place correctement n'importe quel objet, à le représenter vu dans son apparence. » Comme on le voit, il n'est pas question ici de manière d'interpréter, il ne s'agit que de correction et de justesse. Cette méthode consiste surtout à mettre l'élève le plus vite possible en face du relief.

Cette discipline, tout d'abord mise en vigueur dans l'Université, a été étendue aux écoles départementales, et c'est la raison pour laquelle on s'est trouvé dans l'obligation de réorganiser le corps des professeurs auxquels on va enfin demander les connaissances de l'artiste aussi bien que celles du pédagogue. L'enseignement du dessin sera donc modifié. Est-ce un tort? M. Paul Colin ne le croit pas, considérant que les premiers principes, que les premières notions ne sauraient être différemment interprétés. « Le dessin, dit-il, dans son unité, dans sa science certaine, reste au début comme dans son ensemble, *un exercice de l'œil et de la main* ». Naturellement! Plus tard seulement, une fois cette technique acquise, les influences du milieu, de la province, les aptitudes personnelles, les prédilections de l'artiste ou de l'artisan peuvent légitimement intervenir. M. Paul Colin souhaite aussi que tout l'effort des pédagogues tende à développer la notion du goût aussi bien dans le public que chez les artisans

et les chefs d'industrie ; il en démontre aisément l'intérêt essentiel, et pour finir il rend hommage « aux municipalités dont la sollicitude fait prospérer les écoles, et aux inspecteurs de l'enseignement du dessin, qui remplissent une mission très lourde avec autant de clairvoyance que de dévouement ».

Sur cette méthode préconisée par M. Colin, nous nous permettrons de faire quelques réflexions. Le début géométrique de l'enseignement du dessin peut et doit être fort bref. Il s'agit de mettre l'élève en état de se servir de son crayon. Il convient de le placer le plus vite possible en présence, non pas seulement du relief-plâtre, mais *de la nature même*, sous la forme de tous les objets qui s'offrent aux yeux. *Le dessin est, essentiellement, l'écriture de la forme.* Le plus pressé, c'est que le professeur apprenne à son disciple à saisir cette forme surtout et à la transcrire graphiquement. De même qu'on ne s'attarde pas, dans l'enseignement de l'écriture, aux exercices préliminaires et qu'on fait, dès qu'on le peut, tracer par les écoliers des mots et des phrases, il y a avantage à imposer très rapidement aux jeunes dessinateurs la reproduction de ce qu'ils voient. Les leçons esthétiques de nature à former le goût n'auront d'efficacité que pour les élèves sachant déjà dessiner assez librement. C'est, par conséquent, à cette liberté qu'on doit s'attacher à les conduire. Leurs vrais progrès ne commenceront qu'alors ; et plus tard viendra le dessin de mémoire, jusqu'ici absolument négligé.

C'est ce qu'a très bien senti M. Paul Steck, inspecteur de l'enseignement du dessin, lorsqu'il expose, dans cette brochure, la progression nécessaire et rationnelle que doit suivre, au sein des écoles départe-

mentales, l'enseignement des beaux-arts. Aux exercices du début, qui forment la main et éduquent l'œil, tout en mettant les jeunes élèves en mesure d'apprécier et de rendre les variations de *valeur*, succèdent des études plus poussées. On devra s'efforcer, très judicieusement, au moyen d'épreuves graduées, à développer la pratique du *dessin de mémoire*, qui met les élèves « en possession d'un sens d'analyse » plus perspicace. Progressivement s'imposeront alors les études d'anatomie, « l'étude partielle des extrémités et de la tête humaine sur des moulages ». Aux modèles en plâtre pris dans l'antique, viennent enfin (!) s'ajouter fort utilement certaines reproductions fragmentaires des plus beaux vestiges du roman, du gothique, de la Renaissance. Parallèlement, l'élève poussera plus avant l'étude de la tête et du torse. Souhaitons qu'il soit bientôt en mesure de comprendre et de tenter de rendre le modèle vivant! On l'y exercera alors, et le maître, s'il est soucieux de ne rien laisser dans l'ombre et d'éveiller l'intelligence, le goût et la sensibilité de ceux qui l'écoutent, dira et montrera comment on fait, dans l'étude de la nature humaine, la part de l'*exactitude*, celle de l'*exécution*, celle du *caractère*. Au musée de la ville, les œuvres notoires, représentatives, seront un prétexte à d'utiles commentaires techniques, psychologiques, à des digressions sur l'art, sur ses fins dans le passé. On ne négligera point, dit M. Steck, et je l'espère avec lui, l'étude de la nature *extérieure*, que caractériseront des observations, des croquis des types, des foules, des paysages. Ainsi pourront se préciser des inclinations naissantes, que marquera l'empreinte consciencieusement ressentie du milieu. Cette éducation de l'intelligence et de la sensibilité, à la fois ra-

tionnelle et souple, permettra de discerner de précoces vocations et d'encourager dans leurs intentions et leurs espoirs les élèves désireux d'achever leurs études artistiques, non point à l'École des beaux-arts de Paris, comme le souhaite M. Steck, mais dans leur ville et dans leur province, où leur rôle décentralisateur sera nécessaire.

De M. J.-J. Pillet, professeur à l'École des Beaux-Arts, on lit également dans cette notice une étude très documentée et très précise sur l'organisation générale de l'enseignement des arts industriels en France. Des renseignements statistiques qui la complètent, il y a lieu de retenir quelques données caractéristiques des plus intéressantes.

Des 300 écoles départementales de beaux-arts, de dessin et d'art appliqué, bon nombre sont fort importantes et comptent de 400 à 500 élèves. L'École de Roubaix est fréquentée par 1200 élèves. Pour se rendre un compte exact de l'importance et du rôle de cet enseignement, on ne peut mieux faire que reproduire les chiffres suivants qui s'appliquent à 39 villes et se rapportent à un régime répondant à la moyenne du pays.

Ouvriers. — Industries d'art : sur 5.771 ouvriers, 285 fréquentent les écoles, soit 49 0/00. Industries du bâtiment : sur 3.905 ouvriers, 408 suivent les cours, soit 127 0/00. Industries diverses et mécanique : sur 19.061 ouvriers, 335 viennent aux écoles, soit 18 0/00.

Non ouvriers. — Instituteurs et institutrices, 35. Employés et divers 443. Écoliers et enfants, 778, soit 32 0/0 du nombre total des élèves, proportion que l'on regarde comme trop forte par rapport au nombre des adultes, qui sont ceux auxquels les écoles de dessin sont plus spécialement destinées. Sur les 2.874 élèves ainsi recensés, on comptait 302 jeunes

filles soit 13 0/0. Aujourd'hui, la proportion est beaucoup plus considérable.

Plus de la moitié des élèves des écoles départementales, poursuit M. Pillet, suivent presque exclusivement les cours d'art industriels et l'enseignement du dessin géométrique, qui en est le vestibule commun. Beaucoup d'entre eux, surtout ceux de la 2ᵉ catégorie, et particulièrement les écoliers, ne vont pas au delà des premières applications du dessin géométrique et ne reçoivent pas un enseignement technique visant une profession déterminée.

D'ailleurs, cet enseignement technique ne peut se donner sérieusement que dans les écoles un peu importantes et par des professeurs plus ou moins spéciaux.

On remarquera la forte proportion des ouvriers du bâtiment, ce qui s'explique par ce fait qu'il n'y a pas de ville, si petite soit-elle, qui n'en possède, tandis que les autres industries se spécialisent plutôt dans les villes populeuses et que ces villes sont assez rares.

M. Pillet donne ensuite sur la progression et les dispositions particulières à l'enseignement des arts industriels en France de précieux renseignements, que corroborent maintes remarques fort judicieuses. A tous les élèves sans distinction de profession, on apprend le dessin géométrique. Il n'est point, en effet, de spécialisation industrielle, si particulière qu'elle soit, qui puisse s'en passer. Cette étude rationnelle plus ou moins poussée fournit donc à l'élève et à l'artisan une base définitive et invariable sur laquelle il peut fonder les exercices spéciaux auxquels il va désormais s'adonner. Selon qu'il aura décidé de se spécialiser dans la connaissance de telle industrie d'art, de telle industrie mécanique, de tel art industriel, voire de telle partie du bâtiment, l'élève, versé dans la science du dessin géométrique, n'aura plus qu'à recevoir l'enseignement technique et pratique approprié.

A l'issue de ces études spéciales, les élèves se trouvent, pour ainsi dire, à nouveau groupés pour recevoir l'enseignement de l'architecture qui est, selon l'expression de M. Pillet, le « couronnement des cours d'arts industriels ». C'est là une méthode excellente : tous les artisans, en effet, doivent acquérir des notions précises de l'ensemble architectural, à la réalisation duquel ils peuvent être appelés à collaborer. C'est la connaissance du style, de la destination, du caractère particulier de tel ou tel édifice qui seule peut rationnellement déterminer, rénover, rendre harmonieuse et logique la réalisation de la tâche qu'on leur confie. C'est grâce à eux qu'un ouvrier d'art juge s'il peut accorder ou non son inspiration décorative aux exigences pratiques, à la composition de l'ensemble. Il suivra donc, avec profit, les cours de construction, de stéréotomie, les études d'après les relevés et les restaurations, tels qu'on les professe actuellement dans les écoles d'arts industriels et décoratifs.

Le chapitre que M. Victor Champier, directeur de l'École nationale des arts industriels de Roubaix, consacre aux arts décoratifs, est une très remarquable étude des particularités ethniques, psychologiques, utilitaires et des nécessités, tant pratiques qu'esthétiques, dont tout enseignement d'art appliqué doit tenir compte, s'il veut être rationnel et fécond. Il semble bien, en effet, que la synthèse du beau et de l'utile constitue la base même de cette pédagogie. « De là, dit excellemment M. Champier, nécessité de donner aux élèves une direction tout autre (que celle donnée aux artistes), d'imprimer à l'éducation une part plus large faite à l'habitude de raisonner, d'approprier le décor à la forme, et la forme aux matériaux de con-

struction ». C'est assez dire aussi toute l'attention réfléchie que les jeunes décorateurs devront apporter à l'étude pratique et technique des procédés industriels, à la compréhension et à l'observation des lois de la matière multiforme, de la composition, de l'assemblage, de la résistance des métaux ou des bois mis en œuvre. C'est l'intelligence de ces rapports et de ces nécessités qui peut seule donner à l'inspiration décorative l'interprétation concrète, harmonieuse et pratiquement réalisable, sans laquelle elle n'existe pour ainsi dire qu'à l'état de plastique abstraite.

En quelques traits essentiels, M. Victor Champier esquisse l'évolution des industries d'art depuis 1780 jusqu'à nos jours. D'abord, il rappelle que c'est à l'autonomie des vieilles corporations, aux aptitudes générales, au goût sûr, inné, infiniment délicat, au sentiment des nécessités nouvelles et des appropriations exactes, à toute cette « modestie » incomparable des compagnons et des artisans des corporations qu'il faut attribuer le prestigieux éclat des industries d'art au moyen âge et à la Renaissance. « Mais la Révolution survient, et cette tradition, l'une des plus belles de notre passé, est brusquement abandonnée; les corporations disparaissent, et avec elles les ouvriers artistes qui les illustraient. Naguère, le décorateur imaginait son modèle, puis le traduisait plastiquement; il n'en ira plus de même, car il y a rupture, dissociation entre le créateur et l'interprète, jusqu'alors indivisibles. C'est l'entrée, dans l'industrie d'art, du praticien, au service des artistes. La fabrication, la rapidité, l'habileté vont remplacer la grâce, la raison et cette ligne harmonieuse, souple, équilibrée, qu'on appelle le style. En 1851, des critiques, Mérimée, de Laborde, dénon-

cent les périls de cette évolution funeste; ardemment, ils parlent de la beauté de l'appropriation des formes, des lois de la matière et de la destination; ils rappellent le merveilleux « rationalisme » de l'art appliqué, aux siècles passés. A leur instigation, se constitue dès lors, en France, et d'après ces principes, l'enseignement des arts décoratifs sur lequel on fonde tant d'espoirs. L'exposition des travaux des écoles départementales, actuellement ouverte, permet d'apprécier dans quelle mesure cette attente est justifiée. »

M. Champier nous permettra sans doute d'exprimer quelques réserves à propos de cette esquisse historique. Nous trouvons un véritable danger à passer aussi brusquement et sans plus d'explications de la grandeur des corporations du moyen âge à leur suppression dès l'époque révolutionnaire. Si les jurandes eussent été au xviii° siècle ce qu'elles étaient au xv°, imagine-t-on de bonne foi que la Révolution les eût supprimées? — La vérité est que l'organisation corporative s'était, comme presque tout ce qui venait du grand moyen âge incompris depuis la Renaissance, fort corrompue et dénaturée sous le régime bourbonnien ou *ancien régime*. — La Révolution n'a pas plus détruit les jurandes qu'un chirurgien, ôtant du corps d'un malade un organe en décomposition, ne détruit cet organe. Les jurandes, sous des influences qu'il serait trop long d'indiquer ici, s'étaient, pour ainsi dire, perdues elles-mêmes. On aurait pu les reconstituer utilement sous Louis XIV; mais, à l'endroit des arts, on a aimé mieux les achever dans l'intérêt d'un idéal d'orgueil monarchique. Sous ce rapport, l'histoire de la fondation de l'Académie royale de peinture et de sculpture, et de ses luttes avec la corporation de Saint-Luc

est singulièrement instructive. Les écrivains qui se plaignent de leur disparition et en font peser la responsabilité sur la Révolution française tiennent vraiment trop peu de compte de l'action dissolvante des idées et des actes de la royauté classique. D'ailleurs, aucun d'eux n'a jamais dit comment, à une époque pleine de commotions terribles, on eût pu conduire utilement les réformes indispensables !...

Ces prétendues « grandes vues à vol d'oiseau » sont bien trompeuses. Au surplus, il y a lieu de noter que le goût de la production décorative ne périt nullement pendant la Terreur... Le style dit de l'Empire avec Percier et Fontaine, les Jacob, les Odiot, etc., prouve assez nettement que tout n'était pas mort. La vraie décadence ne commence guère que sous la Restauration, et elle est due à bien d'autres causes que la destruction des jurandes.

En une brève étude qui figure à la fin de ce fascicule, M. Louis Lumet, traitant du *rôle social des écoles d'art décoratif*, formule des réflexions sensiblement analogues à celles qu'exprime plus haut M. Victor Champier. Toutefois il insiste utilement sur l'obligation de « spécialiser selon les contrées l'enseignement du dessin, dès qu'il a pour objet immédiat une interprétation dans la matière ». Ces inclinations entraînent aussi une entente, une collaboration qui ne peuvent manquer d'être fécondes entre « les industriels et fabricants d'une ville ou d'une région et les professeurs des écoles ». Plus que jamais, les écoles d'art décoratif se doivent de former, rationnellement, des interprètes de la vie contemporaine, telle que nous la font connaître ses besoins et les fins qu'elle poursuit. « Attentives à suivre les phases de l'évolution extérieure, elles seront les

laboratoires où s'élaboreront les formes adéquates aux besoins modernes... et créeront des formes nouvelles pour des forces nouvelles. « Il leur appartiendra de susciter des générations d'artisans auxquelles le foyer le plus simple, rehaussé d'objets harmonieux encore qu'usuels, de belles teintes, d'heureuses couleurs, et l'édifice public le plus magnifique, devront tout ensemble leur signification, leur éloquence et leur beauté.

C'est entendu! Mais toutes les écoles imaginables ont *un rôle social;* toutes les écoles doivent avoir en vue de former des hommes *pour la vie* et, par conséquent, s'ils sont artistes, *pour l'interprétation de la vie qu'ils vivent et qu'on vit autour d'eux.* — Ce que dit M. Lumet est juste, mais d'une vérité qui se spécialise trop. Si l'éducation publique ne s'applique pas, à *tous ses degrés*, à faire sentir à la jeunesse le devoir de chacun envers son temps, les décorateurs ne sortiront pas des formules. Tout se tient. Il y a lieu de crier aux jeunes gens : « Soyez de votre temps en tout, pour tout, toujours! Vivez pour votre temps et avec lui! Et vous ferez alors, naturellement, des œuvres vivantes et significatives, parce que vous aurez en vous la pleine compréhension de la vie moderne. » Avons-nous donc à nous étonner de voir si souvent chez nous, même aux expositions de dessin, de mauvais aboutissements, quand nous voyons si souvent de mauvais départs ?

VI

L'ART A L'ÉCOLE

L'Art à l'École.

Ce n'est point seulement à l'École de la rue Bonaparte, à la Villa Médicis et dans les Écoles régionales d'art décoratif qu'il faut introduire le sens des réformes esthétiques; c'est à l'école primaire elle-même, au collège et au lycée que l'on doit initier les enfants à l'intelligence de la Nature et au sentiment du Beau.

Le 14 février 1907, aidé de quelques amis, dont le critique d'art Léon Riotor, nous convoquions trente artistes, pédagogues, hommes de lettres, hauts fonctionnaires de l'instruction publique et des beaux-arts, à l'hôtel de la Société des gens de lettres, à Paris, pour y fonder une *Société nationale de l'Art à l'école*, à l'exemple de celles qui florissent en divers pays voisins.

L'idée qui nous réunissait n'était pas neuve. Elle avait tenté, cinquante ans auparavant, Victor Duruy, alors ministre de l'Instruction publique, puis successivement d'autres hommes d'État, Jules Ferry, Paul Bert, René Goblet.

En 1870, l'architecte Viollet-le-Duc adressait au Conseil municipal de Paris un rapport dont un passage au moins vaut d'être cité, car il semble avoir été écrit pour dépeindre la préoccupation initiale du nouveau groupement :

« On se plaint, non sans motif, disait-il, que des

images malsaines, barbares, soient livrées sans cesse à nos enfants. C'est à nous de leur montrer, dès le moment où ils commencent à apprécier ce qu'ils voient, des œuvres de valeur. Nous voudrions, dans les écoles, des représentations très simplement traitées des divers travaux des champs et des métiers, des actes importants de la vie civile avec légendes sommaires. Ces sujets ne devraient guère donner que des silhouettes avec une coloration élémentaire sans modelé. Ces sortes d'imageries, traitées d'une façon primitive, sont beaucoup mieux comprises des enfants que ne peuvent l'être des œuvres d'art d'une exécution plus complète et plus raffinée. Les enfants préfèrent à une gravure d'après un maître une image d'Épinal, non parce que cette image est grossière, mais parce que le procédé est simple, le sujet sommairement expliqué. Faisons qu'à la place de ces productions déplorables, les enfants aient devant les yeux des œuvres dues à des artistes de talent, mais traitées suivant les procédés primitifs, et nous habituerons leurs yeux aux bonnes choses, nous élèverons leur jugement au lieu de le laisser fausser par la vue des productions ridicules ou sauvages qu'on met inconsciemment entre leurs mains. »

Durant les séances suivantes, les statuts, élaborés sur le modèle, déposé au Conseil d'État, des sociétés d'utilité publique, furent déclarés conformément à la loi, le 11 juillet, et la fondation publiée au *Journal officiel* le 11 août suivant. Le président de la République, président d'honneur de la Société, promit son concours effectif et moral. Le ministre de l'Instruction publique la patronna près du personnel du corps enseignant. Un appel fut lancé disant : « Si l'intelligence de la nature et le premier travail de l'esprit imposent à l'être

humain, dès l'entrée dans la vie, un laborieux effort, la société moderne, loin d'y demeurer insensible, doit s'attacher, par tous les moyens, à en atténuer la rigueur. Comment y parvenir plus sûrement qu'en conviant l'art à accueillir l'enfance ! Il apporte avec lui, partout, la joie de la beauté; en même temps, sa valeur éducative est telle qu'il concourt de la façon la plus efficace à la formation morale du citoyen et au développement intégral de ses facultés. »

Parallèlement à l'œuvre jadis entreprise par la Ligue de l'enseignement, la Société de l'Art à l'école désire préparer à la Nation un avenir meilleur en plaçant les générations nouvelles dans un milieu propre à influer salutairement sur l'hygiène, l'esprit et le goût de l'enfance. Elle veut l'école saine, aérée, rationnellement construite et meublée, attrayante et ornée; son champ d'action s'étendra assez loin pour que l'art vienne embellir de son charme tout ce qui, à l'école, est mis entre les mains de l'enfant ou proposé à son regard; elle entend que les distractions mêmes de l'enfance se trouvent ennoblies par le caractère artistique qu'elles sauront revêtir. En s'imposant cette mission, la Société de l'Art à l'école espère favoriser chez l'individu une plus haute conscience de la nature et de lui-même, et contribuer ainsi à une éducation civique mieux entendue, plus conforme à l'esprit d'une civilisation en marche vers des destinées meilleures. Elle fait appel aux éducateurs, aux artistes, aux amis de la jeunesse française, à tous les esprits éclairés, à tous ceux qui s'intéressent à l'art, à l'enfance, à l'école.

Elle leur apporte la puissance d'action de l'association, les avis d'une sollicitude avertie, le concours des pouvoirs publics. Elle réclame l'adhésion morale et

matérielle non seulement des jeunes gens et des jeunes filles, des ateliers, des sociétés d'art, des individualités et des collectivités, des conseils généraux et des conseils municipaux, mais encore des universités, des écoles, de tous ceux qui façonnent et dirigent la pensée de la nation en travail. Tous tiendront à honneur de se joindre à elle. Quel plus noble but, en effet, que celui que la Société de l'Art à l'École propose à tous ses collaborateurs à savoir de faire aimer à l'enfant la nature et l'art, de rendre l'école plus attrayante, d'aider à la formation du goût et au développement de l'éducation morale et sociale de la jeunesse? Les moyens d'action sont : l'embellissement, extérieur ou intérieur, des locaux scolaires, la décoration permanente ou mobile de l'école, la diffusion de l'imagerie scolaire appropriée à l'âge et aux facultés de l'enfant, et l'initiation de la jeunesse à la beauté des lignes, des couleurs, des formes, des mouvements et des sons.

L'Association se compose de membres bienfaiteurs, fondateurs, titulaires et adhérents. Elle est administrée par un Conseil composé de 45 membres élus pour trois ans par l'Assemblée générale et choisis dans les catégories de membres dont se compose cette Assemblée[1]. Aussitôt élu, le Conseil commença ses travaux.

[1]. Voici la composition du Bureau :
Président : Ch.-M. Couyba. Vice-présidents : MM. Ferd. Buisson, député, ancien président de la Ligue française de l'enseignement ; A. Gasquet, directeur de l'enseignement primaire ; Frantz Jourdain, architecte, président du Syndicat de la Presse artistique ; Roger Marx, critique d'art, inspecteur général au ministère des Beaux-Arts ; Henri Turot, homme de lettres, conseiller municipal de Paris. Secrétaire général : M. Léon Riotor, homme de lettres. Secrétaires adjoints : MM. Paul-Louis Garnier, Jacques Teutsch, Louis Vauxcelles, hommes de lettres. Trésorier général : M. Victor Dupré, directeur de l'Imprimerie nationale, rue Vieille-du-Temple, 87, à Paris (IIIe). Archivistes : MM. Victor Langlois, professeur à la Sorbonne, directeur du Musée pédagogique, et Dr Gaitier-Boissière, conservateur des collections au Musée pédagogique.

Il rassembla les bonnes volontés éparses, encouragea les efforts individuels, les coordonna en groupements autour de chaque école, en sections communales et régionales, et leur envoya des instructions longuement élaborées. Ces instructions peuvent brièvement se résumer ainsi : « La section se réunit chaque fois que l'on construit, agrandit, ou modifie des bâtiments à usage scolaire, discute la disposition rationnelle et l'aspect esthétique de ces locaux, présente des avis motivés à la municipalité, aux architectes, à ceux qui participent à l'édification des locaux. Elle intervient de la même façon en ce qui concerne la décoration intérieure et extérieure des locaux : cour, jardin vert, fleurs aux fenêtres, peinture claire et attrayante des murailles, frises, pochoirs, estampes décoratives, ornementation florale intérieure, transformation ou amélioration pour un aspect plus riant ; soins à apporter dans le choix de la petite imagerie scolaire, bons points, témoignages de satisfaction, cahiers, de telle sorte qu'elle offre un aspect d'art ; affiches et estampes artistiques modelées ; dégagement des murs : retrait dans un placard des tableaux muraux pédagogiques, anti-alcooliques ou économiques, qui seront seulement exposés durant la leçon, à la meilleure place, et le temps nécessaire à l'impression morale.... »

Le conseil, pour aider à la réalisation de ces desiderata, fit appel aux compétences techniques, établit des spécimens et des devis de peintures gaies et hygiéniques, des pochoirs de frises, rechercha dans les estampes déjà publiées celles qui pouvaient être recommandées, fit confectionner des encadrements pour les imageries murales, des tablettes porte-fleurs,

dressa des plans-types pour les écoles à construire, établit des devis d'« embellissement » pour les écoles existantes. La Société, subventionnée dès son origine, tant elle répondait à un besoin, par le Ministère de l'Instruction publique, la Ville de Paris, le département de la Seine, et une dizaine de conseils généraux, ne s'en tiendra pas là. Elle organisera des expositions et des congrès qui exciteront une louable émulation dans tout le pays. Elle procède par actions locales. Pour fonder une section locale, en conformité des statuts, il suffit de réunir dix membres. Ce groupement nomme aussitôt son bureau et demande sa reconnaissance au Conseil d'administration de la Société.

Les sections, tout en conservant une complète liberté d'initiative et d'action, se conforment aux statuts de la Société et au règlement intérieur. Pour garder l'unité de direction de la Société, toute décision relative à des questions artistiques n'est prise qu'en accord avec le Conseil d'administration. Une fois par an un compte rendu financier, et au moins deux fois par an un compte rendu moral de la section sont envoyés au Conseil d'administration. Plus de trente sections régionales de l'Art à l'École sont déjà formées ou en voie de formation. Toulouse, Lyon, Lille, Nancy, Angoulême ont réuni des groupements d'élite, actifs et puissants, pour appliquer le programme. Chacun y ajoute des idées particulières qui ne sont incorporées qu'après étude. Des sociétés existantes, des communes même ont demandé leur affiliation pour faire servir cette force nouvelle à l'amélioration du domaine général.

La Société, persuadée de l'efficacité de l'imagerie, s'occupa aussitôt du tri et du classement des gravures existantes, de l'obtention de prix de faveur, pour ses

adhérents (jusqu'à 90 pour 100 de remises), de l'établissement de cadres passe-partout en bois naturel à bas prix et de l'édition de cartes-récompenses à conserver. L'étude de l'application du programme à diverses écoles en construction à Paris l'occupa ensuite. Dans une visite d'un de ces groupes scolaires en construction, la délégation de la Société émettait les vœux suivants, qui peuvent être cités comme les plus généralement exprimés : 1° que les préaux soient peints de couleurs claires et ornés de frises florales avec panneaux réservés pour des compositions ou des estampes en couleurs; 2° que les lavabos et portemanteaux soient en harmonie avec le décor général; 3° qu'un essai de petit musée quotidien sous verre soit tenté dans un des vestibules ou couloirs; 4° que des arbres et des verdures garnissent les cours et les murailles.

Ayant divisé Paris et le département de la Seine en six secteurs, elle institua un corps de visiteurs délégués avec l'assentiment du directeur de l'Enseignement et des inspecteurs. Chaque secteur comprend un service de secrétariat organisé, qui centralise les rapports au point de vue spécial de l'hygiène et de la décoration de l'école. Les rapports font l'objet de communications à la Direction de l'Enseignement et aux intéressés. La Société a encouragé les remarquables tentatives de son collaborateur, M. Gaston Quénioux, pour la réforme de l'enseignement du dessin, et la curieuse exposition de dessins d'enfants qui eut lieu en 1907 à la mairie du IV° arrondissement. Elle a présidé à la construction et à l'exposition au Salon d'automne d'une classe d'école avec mobilier scolaire nouveau (architectes MM. Sauvage et Sarrazin), admis au Musée pédagogique. De nouveaux essais sont en préparation, avec

les conseils des inspectrices des écoles maternelles, Mmes S. Brès et Jeanne Girard, du docteur Galtier-Boissière, conservateur du Musée pédagogique. MM. Sauvage et Sarrazin étudient maintenant l'école « maternelle ». M. Mathieu Gallerey, à qui l'on doit les cadres harmonieux mis en usage par la Société, s'ingénie à créer les meubles nouveaux, chaires, placards, tableaux noirs, tablettes porte-fleurs. M. Henri Simmen prépare des maquettes au dixième des diverses salles, préaux, vestibules, contenant et contenu.

Sur l'initiative de M. Louis Guébin, inspecteur principal de l'enseignement du dessin, la Société, à peine créée, fut appelée à présider à la Sorbonne, le 24 novembre 1907, la distribution solennelle des prix aux élèves des cours de la Ville et du Département de la Seine.

Au cours de cette cérémonie nous eûmes l'occasion de prononcer le discours suivant :

Mesdames, Messieurs, Chers élèves,

C'est un grand honneur et une grande joie pour moi de présider cette fête de l'art et de la jeunesse et je vous demande la permission d'en exprimer tout d'abord mes respectueux remerciements à M. de Selves, l'éminent préfet de la Seine, et à M. Bédorez, le distingué directeur de l'Enseignement de la Ville de Paris. Alors que tant de représentants de la Municipalité parisienne s'intéressent avec un sens averti aux choses de l'art et méritent plus que moi cette place d'honneur, pourquoi l'a-t-on confiée à votre très humble président occasionnel, c'est ce que je me réserve de vous dire à la fin de cette causerie.

Pour l'instant, je veux m'acquitter de mes devoirs envers la brillante assemblée qui m'entoure, envers ceux et celles surtout pour lesquels cette fête est instituée et sans lesquels elle n'existerait pas. J'ai nommé les maîtres, les maîtresses, les lauréats et les lauréates des cours de dessin municipaux ou subventionnés. Au premier rang, qu'il me soit per-

mis de féliciter l'homme auquel, avec l'appui du Conseil municipal et de M. Bédorez, nous devons l'organisation rationnelle et vivante de ces cours et de ces expositions annuelles ou périodiques qui en consacrent les progrès. Vous avez tous et toutes deviné qu'il s'agit de l'Inspecteur principal du dessin, du sympathique et infatigable M. Guébin.

Hier, en examinant avec lui et avec un illustre peintre, M. Albert Besnard, les œuvres exposées à la salle Saint-Jean, je ne pouvais m'empêcher de lui exprimer ma surprise d'abord, et ensuite mon admiration. Mais, de ces éloges mérités, la modestie de M. Guébin ne voulut accepter que la plus petite part et il me pria de conserver la plus grande pour ses patrons de l'Hôtel de Ville, pour son directeur, pour ses collaborateurs et collaboratrices, MM. les inspecteurs et Mmes les inspectrices du dessin, Mmes et MM. les professeurs, et pour cette pléiade d'élèves, enfants, jeunes gens et jeunes filles, que nous nous apprêtons à applaudir et à couronner aujourd'hui, comme les applaudirait demain tout Paris, si le tout-Paris des fabricants et des industries d'art se rendait à l'Hôtel de Ville et à la salle Saint-Jean, devenue pour quelques jours le Musée de la jeunesse artiste! Honneur donc à l'auteur, à tous les auteurs de cette manifestation d'intelligence et de beauté!

J'ai dit « ma surprise d'abord! » Et, en effet, je ne vous cacherai point que j'étais venu à votre exposition avec l'idée préconçue de la trouver puérile, au mauvais sens du mot, dans le sens des anciennes expositions auxquelles il me fut donné jadis de participer ou d'assister, dans quelques préaux de collèges, de lycées, voire d'écoles des beaux-arts. Ah! les « académies romaines » au fusain et au crayon Conté de ma jeunesse, selon les modèles stéréotypés des anciens programmes, quel triste souvenir j'en ai conservé! Que de fois je me suis surpris à maugréer contre la méthode géométrique de M. Guillaume succédant à la méthode soi-disant intuitive de M. Ravaisson! Et que de mies de pain j'aurais voulu transformer en boulettes pour en bombarder le casque en stuc de la « Minerve » ou le nez en plâtre de la « Junon! »

Et cette rancune d'écolier déçu fut si tenace contre les poncifs du « Grand Art » que je ne pus m'empêcher de la

traduire, comme député, dans quelques rapports des budgets de l'Instruction publique et des Beaux-Arts. Bousculons, disais-je, avec mon maître M. Rocheblave, bousculons résolument les anciens programmes! Rayons provisoirement ces listes de modèles auxquels on a fait un sort spécial, et donnons liberté de choix au maître! Surtout avisons-nous, dans les programmes très sobres qu'il faudra tracer à nouveau, que notre élève est un Français, nullement destiné à continuer Périclès au xx° siècle! Faisons-le souvenir que, depuis le xi° ou le xii° siècle, la France, célèbre entre toutes les nations par sa littérature, ne l'a pas moins été par son art; que l'art ogival, le plus grand qu'ait connu le monde après l'art antique, est tout entier son œuvre; que la Renaissance, qui s'opérait sagement et nationalement dans son sein, a été corrompue, gâtée par l'afflux des modes italiennes, et que nous avons souffert deux siècles, que nous souffrons encore, après la Révolution, après le romantisme, après le réalisme, des survivances d'un art académique, c'est-à-dire faux et étranger!

Montrons à l'élève, disais-je encore avec mon maître, la liberté s'établissant peu à peu dans l'art moderne par la reprise successive de tout ce que l'académisme et « l'esprit Louis XIV » avaient étouffé chez nous : observation stricte, naïve, discrète de la nature; formes appropriées aux usages; respect des mœurs, du costume et de la coutume; goût des choses nationales; utilisation, non seulement du type de la figure ordinaire (et non esthétique!) ainsi que de la flore et de la faune ordinaires; mais utilisation générale de toutes les matières naturelles ou industrielles, bois, fer, étain, verre, étoffes, dentelle, etc.

Qu'il sache enfin où nous en sommes du dessin d'ornement actuel, de la décoration actuelle, et qu'il nous laisse une fois pour toutes les acanthes, les volutes et les trois ordres grecs, flanqués du toscan et du composite! Bref, que l'élève devienne de son pays et de son temps par le dessin, comme il le devient par les lettres et les sciences, par les lettres françaises et par les sciences nationales et internationales!

Je me répétais tout ce réquisitoire en visitant à l'étranger les écoles de dessin manifestement supérieures à celles des nôtres que j'avais autrefois connues. Je me le répétais hier

encore, avant d'entrer dans la salle Saint-Jean. Et voici que tout d'un coup cette prévention s'évanouit devant la spontanéité naturelle et vivante de vos dessins, Messieurs, devant la délicate et moderne ingéniosité de vos travaux d'art appliqué, Mesdemoiselles ; et je crois aujourd'hui que vos œuvres ne feront point du tout mauvaise figure en comparaison de celles des écoliers anglais, à la prochaine exposition de l'Entente cordiale à Londres.

Avec l'heureuse application des nouveaux programmes de la Ville de Paris, avec ce doux et hardi réformateur qui s'appelle M. Guébin, vous avez compris que le dessin n'est la probité de l'art qu'à la condition d'être la transcription sincère de la réalité. Aidés de disciples tels que vous, vos maîtres et vos maîtresses parviendront sans nul doute à réaliser cette double fonction artistique et pédagogique de l'art: 1° former l'œil et la main en enseignant surtout « l'alphabet raisonné des formes » et la réalisation rapide, courante, d'une forme et d'une couleur quelconques, grâce à la pratique familière du croquis et à l'observation de la nature; 2° former l'esprit en expliquant l'évolution de l'art et spécialement du nôtre, conjointement avec celle de l'histoire, de la littérature et des mœurs.

Ainsi, au sortir de vos cours d'adultes, vous deviendrez, mes chers petits amis, non pas des artistes, au sens « académique » du mot, mais des artisans avertis, des ouvriers d'élite, et vous, Mesdemoiselles, non pas des pédantes, mais des jeunes filles, des jeunes femmes douées d'un goût assez affiné et assez pratique pour créer à peu de frais, sur vous, chez vous et autour de vous, la simplicité saine de l'ornementation et l'attrait familial de la beauté. Et comme la joie ne doit jamais être égoïste, quand vous aurez fait votre chemin les uns et les autres, quand vous vous serez acquis une situation et un foyer agréables, je vous demanderai de songer à ceux et à celles qui viendront après vous, comme je vais le demander tout de suite pour vous à vos parents, à vos maîtres et à vos maîtresses.

C'est ici qu'intervient l'explication, la raison d'être de ma présence à cette cérémonie. Ce n'est pas au titre d'homme politique, ni d'ancien professeur, mais de président de la Société nationale de l'Art à l'École que je dois la faveur d'être

au milieu de vous ; et c'est à ce titre que je veux, en terminant, faire appel à votre esprit d'initiative, de propagande et à vos efforts généreux d'amis de l'école laïque.

Fondée il y a neuf mois, sous le haut patronage de M. le président de la République, du ministre de l'Instruction publique, du sous-secrétaire d'État des Beaux-Arts, du Conseil municipal de Paris et du Conseil général de la Seine, qui vient de l'honorer d'une subvention dont nous le remercions vivement, la « Société de l'Art à l'École » se propose de créer dans chaque école une atmosphère de goût, d'harmonie et de beauté ; d'orner, d'embellir, de fleurir les locaux scolaires ; de les égayer par des chants ; de donner aux enfants le sentiment de la nature et des belles choses, en décorant les murs de couleurs claires, d'images lumineuses et fréquemment renouvelées ; en glorifiant sous leurs yeux et à leurs oreilles l'histoire illustrée de leur pays, de ses héros, de ses monuments, de ses sites, de ses costumes, et surtout de ses métiers !

Depuis la création de sociétés analogues en Belgique, en Hollande, en Angleterre, en Allemagne, en Suisse, les écoles primaires sont pour ainsi dire des conservatoires et de petits musées, grâce aux contributions volontaires des municipalités, des groupements d'anciens élèves et de leurs parents, devenus les bienfaiteurs de l'école qui fut leur bienfaitrice.

Sans aller jusqu'à peindre à fresques les murs de nos écoles communales, comme Anvers, ni éditer des séries de planches en couleurs des artistes locaux, comme Bruxelles, pourquoi nos grandes cités, et Paris la première, ne feraient-elles pas ce que firent d'abord Bruxelles et Anvers : prélever chaque année une portion, si infime soit-elle, sur le crédit pour achat d'œuvres d'art, et l'employer à la décoration intérieure d'une école ? Les toiles s'entassent parfois dans les greniers des villes, les plâtres et les marbres encombrent les squares trop exigus, et les écoles où se forme la nation de demain demeurent çà et là maussades et désolées.

Nous connaissons assez le goût, le zèle, la compétence artistique de M. le directeur de l'Enseignement et des représentants de la Ville Lumière, pour être assurés que Paris prendra bientôt la tête de ce mouvement, qui entraîne la France tout entière vers l'Art à l'École, depuis Lyon, Tou-

louse, Besançon, Lille, jusqu'aux plus petits villages des provinces les plus éloignées.

Mais le concours des municipalités ne suffit pas. Il faut intéresser à la vie et à la beauté de chaque école les citoyens et les citoyennes qu'elle a gratuitement élevés et qui lui doivent le tribut de leur fervente gratitude. Mesdames, messieurs, vous qui connaissez les bienfaits et les récompenses de l'instruction, une fois retournés dans vos quartiers, autour de chacune de vos écoles, unissez-vous aux maîtres et aux maîtresses qui les dirigent et qui, sous la haute impulsion de M. Bédorez, vous donneront les indications nécessaires et les statuts de notre Société. Une cotisation de deux francs par an, ce n'est rien pour une famille. Multipliée par plusieurs familles, c'est beaucoup pour l'embellissement de la maison commune de vos enfants. Formez donc autant de sections de « l'Art à l'École » qu'il y a d'écoles existantes !

Contribuez, chacun selon ses moyens, tous avec une égale bonne volonté, à ce but idéal de l'éducation d'un peuple libre : faire aimer à l'enfant son école par le beau répandu en elle et autour d'elle, par la vision ou l'audition de belles œuvres comme celles que l'excellent inspecteur du chant, M. Chapuis, et ses collaborateurs viennent de nous faire entendre ; par les fêtes scolaires et civiques dont rêvaient nos grands ancêtres de la Révolution ; par l'éclosion de véritables travaux comme ceux que nous allons couronner et qui affirmeront chaque année davantage la renommée artistique de Paris et la gloire la plus pure de la France et de la République ! »

A la suite de cette cérémonie, la Société nationale de l'Art à l'École eut la joie de voir le Conseil municipal de Paris entrer dans ses vues, et décider notamment que certaines œuvres d'art inutilisées dans les réserves de la Ville seraient employées à la décoration des écoles après examen sérieux de leur qualité artistique et de leur appropriation possible aux milieux scolaires.

D'autres manifestations suivirent. Les statuts et premiers documents de la Société nationale ont trouvé

place à l'Exposition franco-britannique de Londres (1908), dans la section de l'Instruction publique et des Beaux-Arts. Enfin la Société vient de tenir le premier Congrès national de l'Art à l'École, à Lille, du 5 au 8 juin 1908 (fêtes de la Pentecôte) pour y traiter des questions suivantes : l'architecture scolaire et la décoration extérieure de l'école. Rapports de l'art à l'école avec l'hygiène. Décoration intérieure de l'école. Les jardins à l'école. Organisation de l'enseignement de l'histoire de l'art dans les établissements de l'enseignement secondaire. Organisation de l'enseignement de l'histoire de l'art dans les écoles normales d'instituteurs. Formation du goût musical chez les enfants. Organisation de l'enseignement du chant dans les écoles primaires. Prononciation et déclamation. La question de l'art à l'école et l'avenir de l'art dans les démocraties modernes. Propagande générale, etc.

Il importe, en effet, de s'éclairer sur les nouveaux moyens de former l'éducation du goût pour maintenir la suprématie de l'industrie française. Comparer, juger, discuter ces moyens, propager les meilleurs est une œuvre de véritable éducation nationale à laquelle participeront tous les amis de l'enfance et de l'école. La nécessité de cette manifestation n'était pas douteuse. La nation entière se forme aujourd'hui par l'école qui s'améliore chaque année au triple point de vue du programme esthétique, de la construction et du décor. Les travaux et les vœux du Congrès, réunis et résumés, serviront à établir les premiers « Cahiers de l'Art à l'École » que réclament de toutes parts les éducateurs et les éducatrices de la jeunesse française.

VII

LE CONSERVATOIRE

Les réformes au Conservatoire.

Un décret et un arrêté organiques en date du 8 octobre 1905 ont réorganisé le fonctionnement du Conservatoire national de musique et de déclamation. Diverses mesures ont été prises depuis cette date pour compléter ou perfectionner cette organisation:

1° Par décret du 3 novembre 1905, il a été créé deux emplois de professeurs supplémentaires de chant sans traitement. Ces professeurs remplacent de droit, suivant l'ordre de nomination, les professeurs titulaires avec traitement dont le poste deviendrait vacant.

A notre avis la nomination de professeurs supplémentaires sans traitement, mais avec garantie de succession à la prochaine vacance, ne paraît pas être, en principe, un procédé bien recommandable. Ce sera, par la suite, ou tout au moins il est à craindre que ce ne soit un moyen de faciliter l'entrée au Conservatoire de personnalités secondaires et favorisées. Administrativement, il faut voir là un expédient, peut-être légitimé par des circonstances particulières; il serait bon qu'on se gardât d'en faire une règle. L'abus est toujours proche de l'expédient prolongé.

2° Par arrêté du 3 novembre 1905 le nombre des classes de vocalisation et de chant a été porté de huit à dix.

3° Une instruction en date du 5 novembre 1905 a pour objet de préciser la méthode à suivre pour l'enseigne-

ment du chant. Elle modifie les conditions générales de cet enseignement sur quelques points essentiels : la première année d'études sera consacrée entièrement à des exercices et vocalises, et il est recommandé d'étudier quelques morceaux italiens, avec vocalises, choisis parmi les meilleurs auteurs du XVII° siècle particulièrement, car la facilité que donne la prononciation de la langue italienne pour l'émission vocale doit être considérée comme un excellent procédé gymnastique dans l'enseignement du chant.

Dès lors qu'on prescrivait le chant vocalisé sur des paroles italiennes « comme un excellent procédé de gymnastique vocale », on aurait bien fait d'ajouter du même coup, le chant sur des paroles allemandes. Personne ne conteste « la facilité que donne la prononciation de la langue italienne pour l'émission vocale » ; mais on admettra que la langue allemande, avec la force de son accentuation, oblige le chanteur à une fermeté d'attaque et à une pureté de déclamation plus nécessaire aujourd'hui que jamais. Il suffit d'entendre les mélodies de Schubert et de Schumann et les parties vocales de Wagner en allemand et en français, pour s'apercevoir de la différence des accents. Sous prétexte que notre langue n'est pas accentuée (affirmation courante, mais sur laquelle il y aurait à discuter), on laisse les chanteurs prononcer à peine. Chose plus fâcheuse encore, plusieurs compositeurs apportent la plus regrettable négligence à l'observation musicale de la prosodie.

Voici une excellente mesure : L'obligation de choisir les morceaux de concours dans les ouvrages dont la première audition remonte à plus de trente ans ou à plus de dix ans est supprimée. Les maîtres et les élèves ont la plus grande latitude dans le choix des morceaux

d'étude sous la seule condition, dont le Directeur du Conservatoire est juge, que ces morceaux présenteront quelque intérêt au point de vue musical.

4° Par arrêté du 8 novembre 1905, le nombre maximum des élèves est porté de 10 à 12 dans les classes de violon (supérieures et préparatoires) et la prescription qui limitait à 4 au maximum le nombre des élèves femmes dans les classes d'instruments à archet, est rapportée.

5° Par arrêté du 30 novembre 1902, le nombre maximum des élèves est porté de 10 à 12 dans les classes préparatoires de piano, les classes de harpe, alto, violoncelle, contrebasse et instruments à vent.

6° Le décret du 3 février 1906 crée une 6° catégorie de professeurs, les professeurs supplémentaires sans traitement, nommés par le Ministre dans les mêmes conditions que les professeurs titulaires, c'est-à-dire sur une liste de candidats comprenant deux noms au moins et trois au plus présentée par la Section compétente du Conseil supérieur d'enseignement. Aux deux professeurs supplémentaires de chant qui existent déjà, il ajoute un professeur supplémentaire d'une classe d'ensemble de diction lyrique. Un professeur de diction lyrique pour les chanteurs, c'est fort bien. Mais il serait bon de penser aussi à un professeur de prosodie appliquée à la musique pour les compositeurs. Plusieurs de nos musiciens croient prosodier correctement, et l'on ne voit que trop en lisant leurs partitions, qu'ils se doutent à peine de la qualité du système verbal, de l'accent fixe et de l'accent mobile, de l'accent périodique, des valeurs égales et des valeurs inégales dans une phrase française, par rapport à la notation musicale et au développement méthodique. Les Allemands se

moquent volontiers de la manière des Français de prosodier *contre la musique* et malheureusement ils n'ont pas tort. Il faut trouver le professeur en état de faire ce cours ? Toute cette partie du culte de notre langue a été trop négligée. Raison de plus pour qu'on y pense !

7° Un arrêté en date du même jour crée cette classe et la rend obligatoire pour tous les élèves des classes de déclamation lyrique (opéra et opéra-comique).

8° Un arrêté en date du 30 mars 1906 apporte quelques modifications au règlement organique.

Voici les principales :

a) Le nombre maximum des élèves a été fixé à 15 dans les classes de contrepoint. Étaient seuls admis dans ces classes les élèves qui se destinaient à la composition et qui avaient déjà fait une année d'études dans une classe d'harmonie. On a ajouté que les aspirants qui ne rempliraient pas cette condition pourraient être admis s'ils possédaient les connaissances nécessaires et une aptitude suffisante pour justifier une exception.

b) Les aspirants aux classes de déclamation dramatique en âge d'être incorporés dans l'année justifieront qu'ils ont terminé leur service militaire actif ou qu'ils ont été ajournés ou réformés.

c) Les aspirants désignés par un vote spécial du jury pourront être appelés, par ordre de mérite, à remplacer non seulement les élèves qui viendraient à démissionner avant le 31 décembre, mais aussi ceux qui seraient rayés à l'examen de janvier par application des dispositions réglementaires.

d) Les élèves de nationalité étrangère des classes de solfège (instrumentistes) et des classes préparatoires de piano et de violon sont autorisés à concourir après leur première année d'études.

LES RÉFORMES AU CONSERVATOIRE. 175

e) Les élèves qui ont moins de six mois d'études dans l'année ne peuvent être admis à concourir.

f) Les élèves qui sont entrés dans une classe de solfège après l'âge de treize ans, par suite de leur admission dans une classe d'instruments, seront rayés du solfège lorsqu'ils cesseront de faire partie de leur classe d'instruments, à moins qu'ils n'aient obtenu une mention à leur dernier concours de solfège.

9° Par décret du 3 avril 1906, voix *délibérative* est conférée au secrétaire général du Conservatoire national dans les séances du Conseil supérieur d'enseignement, des Jurys d'admission, des Comités d'examen des classes et des Jurys de concours.

10° Enfin, par un arrêté en date du 9 juillet 1906, la limite d'âge maximum pour l'admission dans les classes de déclamation est portée, pour les femmes, de 20 à 21 ans.

Les concours de l'Enseignement du chant au Conservatoire.

A propos de ces réformes et des concours du Conservatoire de 1906, l'érudit critique musical du *Temps*, M. Pierre Lalo, s'est exprimé ainsi, rendant un hommage mérité au directeur, sans ménager ses justes critiques à l'enseignement du chant proprement dit :

« Les concours de cette année sont les premiers auxquels préside M. Gabriel Fauré. Maintes personnes, les unes bienveillantes et les autres moins, attendaient curieusement cette occasion de juger la réforme accomplie au Conservatoire, depuis qu'avec un nouveau directeur une pensée nouvelle habite la maison. Mais le Conservatoire es une machine trop vaste et trop lourde, l'enseignement de la musique une discipline où la patience et la longueur de

temps ont trop de part, pour qu'on les puisse métamorphoser en moins d'un an. La réforme ne s'y doit point traduire par un changement à vue, où il ne pourrait y avoir rien que de factice et de superficiel; elle doit s'exécuter lentement au fond des esprits et des méthodes : ses effets se manifesteront peu à peu. On aurait donc tort de compter dès aujourd'hui sur les concours pour révéler une transformation du Conservatoire. Mais on peut y discerner des indices et des promesses de progrès.

« ... Il y a longtemps déjà que l'enseignement du chant est la partie la plus faible du Conservatoire. L'objet d'un bon enseignement du chant est d'abord de poser, de développer et d'assouplir la voix; puis, de donner aux élèves la diction et le style. Je ne parle point de la sensibilité, de l'émotion, du pathétique, qui sont des dons individuels : un professeur ne saurait les faire naître; il ne peut que leur préparer par l'éducation technique les moyens de se manifester. C'est précisément cette éducation technique qu'à notre époque le Conservatoire a paru incapable d'assurer aux jeunes artistes. Non seulement la plupart de ceux qu'il a depuis quinze ans présentés dans les concours avaient un style artificiel et faux, une diction sans fermeté et sans art; non seulement la souplesse et la virtuosité manquaient à leur chant; non seulement leurs vocalises étaient inégales, irrégulières ou « savonnées », mais les qualités matérielles les plus nécessaires leur faisaient défaut. Leurs voix n'avaient reçu aucun développement; on eût dit au contraire qu'elles étaient amoindries et appauvries : elles apparaissaient irrémédiablement petites, étroites, destituées d'ampleur et d'expansion. Enfin, ces voix mal développées étaient plus mal posées encore : elles tremblaient, elles chevrotaient déplorablement; incertaines, chancelantes, fragiles, elles semblaient à vingt ans, usées et fatiguées. En ces derniers temps, si l'on excepte quelques aimables talents d'opéra comique, les classes de chant du Conservatoire n'ont produit aucun élève véritablement remarquable, dans l'avenir de qui l'on puisse avoir foi. Les rares grands chanteurs que nous possédons aujourd'hui n'ont pas d'héritiers désignés : on ne voit paraître personne pour tenir leur place. Par qui seront interprétées plus tard les œuvres des maîtres? Il est temps d'aviser; sinon, un jour prochain

viendra où elles n'auront plus d'interprètes du tout. Quelles sont les causes de cette décadence? Le changement qui depuis un quart de siècle s'est accompli dans l'art musical a-t-il eu pour conséquence de troubler l'enseignement du chant, d'en rendre la méthode incertaine et les principes indécis? Les professeurs ont-ils été déconcertés par la ruine de l'opéra meyerbeerien, qui fut l'éducateur de la plupart d'entre eux, et par l'avènement du wagnérisme, avec lequel ils n'avaient pas de familiarité! Ont-ils pensé, bien à tort, qu'à une musique nouvelle il fallait une nouvelle manière de chanter, et ne savent-ils plus ce qu'ils doivent enseigner! Oublieux de la tradition vocale des Italiens d'autrefois, qui formait des chanteurs parfaits; impuissants à créer une autre discipline pour la remplacer, sont-ils réduits par ignorance ou par désarroi à des expédients hasardeux! Chacune de ces raisons sans doute agit pour sa part; et toutes vont s'ajoutant l'une à l'autre, et l'une l'autre s'aggravant.

Oui, l'une des faiblesses de notre Conservatoire est l'éducation vocale. Pourquoi n'y a-t-il pas aujourd'hui un aussi grand nombre de chanteurs érudits qu'autrefois? D'abord le recrutement ne se fait guère par les directeurs des succursales de province et ne se fait plus par les inspecteurs des Beaux-Arts. Ceux-ci autrefois avaient pour mission non seulement de visiter les conservatoires des départements, mais encore d'aller au cœur même du peuple, dans les orphéons, écouter les jeunes chanteurs; s'ils découvraient une belle voix, ils engageaient le chanteur à entrer au Conservatoire de sa ville et celle-ci lui donnait les moyens d'existence pour lui permettre de travailler son art. Les Conservatoires de province, succursales du Conservatoire de Paris, ont maintenu des subventions aux chanteurs jusqu'au jour où le Conservatoire a supprimé le pensionnat qui les recueillait. Les municipalités se sont dit alors avec raison : « Puisque Paris ne peut plus

entretenir les artistes que nous avons élevés avec nos deniers, il est inutile de continuer des subsides que nous donnions jusqu'ici aux enfants du peuple. »

Ce crédit de bourses de pensionnat aux chanteurs a été divisé en une telle poussière d'allocations destinées à tant d'artistes, violonistes, clarinettistes, violoncellistes, etc., qu'il ne reste pour ainsi dire plus rien pour les chanteurs; et alors ceux-ci, ne pouvant plus se suffire, vont chanter quelquefois dans des cafés-concerts et gagnent leur vie comme ils peuvent au moment où ils ne devraient que s'instruire.

La suppression du pensionnat du Conservatoire, telle est donc la première raison de la décadence des études du chant. La seconde réside dans le nouveau règlement concernant l'entrée des élèves. Un élève chanteur homme ou femme ne peut pas entrer au Conservatoire s'il n'est âgé de dix-huit ans révolus. Autrefois, il n'existait pas de limite d'âge. Généralement les chanteurs qui ont parcouru une brillante carrière ont commencé très jeunes; il nous suffira de rappeler que MM. Lassalle, Maurel, Gailhard, Capoul sont entrés au Conservatoire à dix-sept ans tout au plus. Ces artistes avaient déjà débuté au théâtre avant que la loi militaire ne les appelât; et c'est aujourd'hui que tout le monde est soldat, qu'on vient d'édicter ce fameux règlement. Si un élève qui ne peut entrer qu'à dix-huit ans est obligé deux ans après d'aller faire son service militaire, voilà ses études interrompues à peine commencées. Quand il revient pour les reprendre, il est trop tard; le larynx est trop vieux. Et encore autrefois y avait-il les maîtrises aujourd'hui supprimées, qui pouvaient former les enfants et d'où sont sortis presque tous nos grands chanteurs. Ainsi donc il est

indispensable que l'on remanie à ce point de vue le règlement du Conservatoire et que l'on abaisse la limite d'entrée.

La même observation pourrait être faite au sujet de la limite d'âge pour les élèves du cours de déclamation : 16 ans pour les jeunes filles, 18 ans pour les hommes. Si Mmes Bartet, Samary, Reichemberg, qui fut sociétaire à 16 ans, n'avaient pu entrer au Conservatoire qu'à 16 ans comme aujourd'hui, où seraient-elles? Où seraient aussi les Coquelin? Parmi les réformes oubliées dans les nouveaux règlements, il en est une à notre avis, indispensable, ce serait de rétablir comme autrefois pour les élèves l'apprentissage de la représentation des ouvrages en costume. Voilà une maison d'éducation théâtrale! Un artiste en sort et il ne sait ni comment on marche en maillot, ni comment on marche en manteau romain. Vous me direz qu'il apprend plus tard ces attitudes sur les planches. C'est du temps perdu qu'on aurait pu économiser dès le Conservatoire!

En terminant ce chapitre, nous voudrions appeler toute l'attention du public et de l'administration compétente sur deux très importantes observations présentées par M. Maret, dans son rapport de 1906.

C'est d'abord la nécessité absolue où devraient à l'avenir se trouver les élèves du Conservatoire « de ne plus esquiver les obligations, pourtant égales pour tous, de *la loi sur l'instruction obligatoire* ». Qui, en effet, n'a été frappé du défaut de culture générale et de culture artistique, de l'ignorance dont se targuent bon nombre de jeunes musiciens du Conservatoire, soucieux seulement d'acquérir une maîtrise technique à nulle autre comparable, de devenir tout uniment de

prestigieux exécutants, des virtuoses merveilleux? Il
est à peine besoin d'indiquer les déplorables effets
d'une telle mentalité; n'explique-t-elle pas suffisamment l'étroitesse d'esprit et la médiocrité conventionnelle des conceptions de ces jeunes gens, leurs erreurs, leurs méprises, [l'incertitude de leurs essais?
Nul brevet, nul parchemin, nul certificat, voire le
plus anodin, n'est exigé à l'entrée du Conservatoire.
Mais, dira-t-on, au Conservatoire même, on se préoccupe de remédier à cette insuffisance de culture par
des enseignements spéciaux? A part deux ou trois cours
peu suivis, il n'en est rien. Les compositeurs ignorent
et continueront d'ignorer la littérature générale, l'art,
l'histoire, le théâtre et la mise en scène, etc.; pour les
autres catégories d'élèves, c'est le même abandon. Une
technique constamment faussée, ressassée, spécialisée,
et c'est tout. On ne s'avise point d'instituer, à côté
des enseignements pratiques, un enseignement esthétique que l'absence à peu près générale d'instruction
sérieuse rend pourtant indispensable.

En attendant que ces réformes nécessaires se réalisent, et que l'on distingue dans le Conservatoire les
trois fins précises que M. Maret y démêle : une école
pratique de hautes études musicales, une école de
déclamation dramatique et de déclamation lyrique,
une école destinée à former des compositeurs, des
chefs d'orchestre, des professeurs, n'y aurait-il pas
lieu, au moins en ce qui concerne le recrutement des
élèves, d'instaurer une réglementation qui sauvegarderait les droits — par trop méconnus — de la loi sur
l'instruction obligatoire? Il suffirait d'arrêter qu'à
l'avenir les candidats, à quelque catégorie qu'ils appartinssent, ne pourraient être admis au Conservatoire

que s'ils possèdent le certificat d'études primaires. Cela n'est rien, pensera-t-on, et qui donc n'a pas aujourd'hui cette anodine garantie d'instruction? Gageons au contraire qu'une telle mesure loin d'être inutile, contraindrait bon nombre d'enfants trop pressés à fréquenter un peu plus assidûment ces écoles primaires que, par une inconcevable fatuité, ils prétendent ignorer.

La reconstruction du Conservatoire.

Depuis que j'appartiens au Parlement, il ne s'est passé aucune discussion du budget des Beaux-Arts sans que les rapporteurs vinssent demander au Ministre compétent la démolition du Conservatoire et sa reconstruction sur l'emplacement de la caserne de la Nouvelle-France. Chaque fois le Ministre a promis son bienveillant concours, sauf à s'entendre avec son « excellent collègue » de la Guerre, détenteur de la caserne nationale. Nous avons attendu dix ans le résultat de cette conversation difficile entre civils et militaires. Aujourd'hui, — les deux Sous-Secrétaires d'État étant des civils, — espérons que l'entente sera tout à fait cordiale. Sinon, « il faudrait regretter que le Gouvernement ne fît pas au Conservatoire de musique une visite collective. Cette excursion serait moins lointaine que les voyages d'Algérie et elle amènerait d'utiles résultats. La reconstruction du Conservatoire s'impose ». L'invitation ainsi libellée date de 1899. Elle porte la signature de M. Dujardin-Beaumetz. M. Chéron, le sympathique Sous-Secrétaire d'État de la Guerre, doit cette visite à son aimable collègue des Beaux-Arts.

En attendant, allons-y voir nous-mêmes! C'est,

comme vous savez, à deux pas, en plein cœur de Paris, faubourg Poissonnière, à proximité des théâtres auxquels se destinent nos jolies fauvettes. Entrons au Conservatoire! Voici le très aimable et très érudit sous-chef du Secrétariat, M. Constant Pierre, qui s'offre à nous conduire à travers les couloirs et les salles de cette vieille bâtisse. C'est là, dans l'ancien hôtel des Menus-Plaisirs du Roi, qu'après une appropriation sommaire on ouvrit, en 1784, l'École Royale de Chant; elle comprenait une douzaine de classes pour quinze élèves, alors qu'aujourd'hui, sur ce même espace, on doit tenir plus de 80 classes et recevoir environ 700 élèves! Cédant aux longues et persistantes démarches du commissaire Bernard Sarrette, la Convention décréta l'installation, dans cet immeuble, de l'Institut national de musique, le 18 brumaire an II (8 novembre 1793), définitivement organisé le 16 thermidor an III (3 août 1795), sous le nom de Conservatoire, et inauguré solennellement le 1ᵉʳ brumaire an V (22 octobre 1796).

Le discours prononcé en cette circonstance par Bernard Sarrette est assez curieux : « La Convention nationale, disait-il, a voulu, par ce *grand établissement*, donner à la musique *l'asile honorable et l'existence politique* dont une ignorance barbare l'avait trop longtemps privée. Elle a voulu créer un foyer reproducteur pour toutes les parties dont se compose cette science. Elle a voulu que, centre de l'étude de l'art, il renfermât *des moyens assez étendus et assez complets* pour former les artistes nécessaires *à la solennité des fêtes républicaines, au service militaire des nombreuses légions de la patrie* et surtout *aux théâtres*, dont l'influence est si importante au progrès et à la direction du bon goût »—

M. Dujardin-Beaumetz, après avoir cité ce discours, dans son rapport de 1899, concluait : « Nous devons nous efforcer de réaliser la conception de nos anciens, *adapter le Conservatoire aux besoins modernes et lui donner un bâtiment indispensable.* » Les expressions de Bernard Sarrette et de M. Dujardin-Beaumetz, que je me suis permis de souligner, sont autant d'arguments à faire valoir pour la reconstruction du Conservatoire, auprès des pouvoirs publics.

Tout de même, en 1900, M. Georges Berger dénonçait « l'humiliation patriotique de montrer pareilles ruines aux professeurs et artistes étrangers que l'Exposition avait attirés à Paris ». Le mot *ruines* n'est pas trop fort. En effet, si, vers deux heures de l'après-midi, vous y voyez clair parmi les couloirs, c'est que vous avez de bons yeux. A tout événement, munissez-vous d'une lanterne, car l'éclairage au gaz est interdit, à cause des risques d'incendie. En moins d'un quart d'heure, ces boiseries vermoulues et ces minces cloisons seraient vite flambées? Vous me direz qu'ici la vue importe peu. C'est l'oreille qui doit jouer le principal rôle. En ce cas, je vous plains encore! Même en quittant les bruyants couloirs, si vous passez dans la cour intérieure du Conservatoire, ce n'est pas une harmonie, mais une véritable cacophonie que vous entendrez : des voix d'hommes et de femmes, ténors, barytons, basses, dominées par un concert tintamarresque de flûtes, de clarinettes, de bassons, de cors, de trompettes, de cornets à pistons; toute la foire de Montmartre! Et cependant, là-haut, les professeurs de fugue et d'harmonie, les élèves des classes dites « silencieuses » sont obligés de travailler. Pauvres martyrs!

Ne croyez pas que j'exagère. Je trouve aux archives

du Conservatoire une note de 1897 qui en dit long sur les inconvénients de cette installation. Les classes, nous assure M. Pierre, sont en nombre absolument insuffisant. Qu'on en juge ! Telle salle sert à la fois : 1° pour les examens semestriels; 2° pour les concours d'admission; 3° pour les concours à huis clos; 4° pour la classe d'orgue; 5° pour les cours d'histoire et de littérature dramatiques ; 6° pour le cours d'histoire de la musique; 7° pour la classe d'ensemble vocal; 8° pour les classes de maintien théâtral ; 9° pour les classes de déclamation dramatique, etc. Ajoutez que le défaut de salles spéciales ne permet pas d'exiger de certains professeurs les trois leçons par semaine imposées par le règlement. Enfin, les chambres pour les classes de solfège et d'instruments sont si exiguës que les élèves, au nombre de quinze à vingt-cinq, s'y trouvent entassés, manquant d'air respirable et de lumière. Et cette boîte à musique coûte à l'État près de 200.000 francs par an!

Mêmes inconvénients pour la bibliothèque. Elle renferme d'admirables collections; c'est une très belle salle, mais absolument insuffisante. Les œuvres des maîtres modernes n'ont pu trouver place sur les rayons encombrés de volumes. Le patient bibliothécaire, M. Weckerlin, a dû, faute d'espace libre, ranger sur le plancher les bustes des compositeurs et transporter leurs partitions jusque dans les combles. Malgré les efforts ingénieux de l'Administration, c'est bien pis encore pour le fameux musée. Ce musée, où s'amoncellent dans un étroit espace les instruments les plus divers et les plus riches, donne plutôt l'impression d'un magasin de curiosités que d'une exposition permanente. « Comment, nous dit avec regret M. Pierre,

distinguer et admirer, dans un amas tel qu'on peut à peine passer entre les vitrines, les merveilleuses incrustations des instruments à cordes de la Renaissance, la finesse des sculptures de certains chefs-d'œuvre en bois et en ivoire, entre autres la table du magnifique orphéoréon du XVI° siècle, les curieuses peintures de Téniers sur d'anciens clavecins, les harpes royales si artistiquement décorées, les beaux violons de Stradivarius, dont la valeur dépasse aujourd'hui 25.000 francs, et enfin la collection d'instruments indiens offerts par les rajahs ? »

Donc, à tous égards, il n'est que temps, pour l'honneur et le progrès de notre Conservatoire national, de démolir cette antique prison et de construire ailleurs une école plus conforme aux exigences modernes et aux desseins de la Convention. Deux solutions sont à l'ordre du jour : l'une, coûteuse et lointaine ; l'autre, plus pratique et immédiatement réalisable. La première consisterait à transférer le Conservatoire près du bois de Boulogne, sur les terrains que laissera libres le démantèlement des fortifications. Ce serait une solution élégante et luxueuse, mais excentrique et compliquée, malgré les facilités d'accès fournies par le Métropolitain. Ce n'est pas sans inconvénients que l'on transporterait hors de Paris, loin des théâtres et des artistes professeurs, une institution essentiellement parisienne. Je ne ferais pas toutefois d'objections systématiques à ce projet, si j'avais la certitude que le Service des Domaines voulût accorder sans retard et gratuitement les terrains. Mais je conserve des doutes !

Combien serait plus rationnel le projet que tous les rapporteurs parlementaires défendent depuis dix ans ! A quelques pas du Conservatoire, s'effrite une caserne

insalubre, qui fut jadis celle des gardes-françaises, et dont la cantine servit, dit-on, de chambre au sergent Bernadotte, futur roi de Suède. C'est la Nouvelle-France, dont nous avons parlé plus haut. Il y a là 9.000 mètres carrés qui appartiennent à l'État et sur lesquels on pourrait construire un Conservatoire spacieux. La vente des terrains occupés par le Conservatoire actuel, qui ont acquis une très grande valeur par suite de leur situation centrale — 5.650 mètres à 1.000 francs — payerait largement la reconstruction de l'établissement, avec toutes ses galeries et dépendances. Le devis de l'architecte, M. Blavette, tel qu'il a été soumis au Conseil des bâtiments, se monte à 3.127.160 francs. Il y aurait donc tout bénéfice, pour l'État et pour les artistes, à réaliser le plus tôt possible cette seconde combinaison.

Je sais bien que les solutions les plus simples ne sont pas toujours les mieux vues des administrations rivales. Si nous en croyons, en effet, le rapport de M. Symian pour 1902, « le Ministère de la Guerre, qui n'utilisait pas la caserne avant les premiers pourparlers, s'est empressé d'y envoyer une compagnie, dès qu'il a su qu'il pouvait être question d'un accord entre son Département et celui des Beaux-Arts ». Il faudra bien pourtant que cette petite guerre cesse! Et si vraiment, comme je le crois, le gouvernement tout ensemble a le goût des arts et le souci de l'intérêt public, il ne privera pas plus longtemps la France d'un Conservatoire digne d'elle et de sa renommée.

VIII

LES THÉATRES POPULAIRES

et les

THÉATRES SUBVENTIONNÉS

La question du théâtre populaire et les théâtres subventionnés

Il doit y avoir un budget des Beaux-Arts, s'il profite à la démocratie. C'est à la mise en œuvre de cette condition, trop imparfaitement réalisée jusqu'ici, que doivent concourir tous les efforts éclairés. Et, dans ce sens, il y a fort à faire, car un rapide examen de l'organisation actuelle des théâtres dans l'État fait connaître que, loin de servir intégralement les intérêts moraux de la collectivité qui l'alimente, ledit budget crée des privilèges dont profitent seules certaines classes de la société française.

Or, peut-on admettre qu'il en soit ainsi? Les millions que centralise chaque année le budget des Beaux-Arts, à qui les demande-t-on, sinon à la collectivité? La province ne paye-t-elle pas au même titre que Paris, principal bénéficiaire des libéralités que l'État consent à l'art dramatique et lyrique? Et dans Paris même, est-ce que l'impôt ne frappe pas tout ensemble les gens fortunés et ceux de condition moyenne? Les apanages qu'institua et que maintient encore l'État, — pour l'Opéra, par exemple, — ne favorisent cependant qu'une minorité déjà privilégiée, l'aristocratie de la richesse tout entière. La démocratie contribue à pourvoir aux dotations de l'État : elle a donc droit à l'éducation par la beauté, à ces jouissances de l'esprit et du cœur

qui, dans l'état actuel, lui sont encore, pour la plupart, refusées.

L'État français protège l'art, soit, mais il le protège parfois de telle manière que jamais influence tutélaire ne fut plus rigoureuse et plus oppressive. Les dispositions qui caractérisent le régime actuel de l'Opéra ne cadrent nullement avec les exigences de l'esprit et de la démocratie modernes. Aux époques anciennes, alors que l'Opéra ressemblait assez à une fastueuse dépendance de la Cour, elles se justifiaient par la conception de l'État monarchique. Il n'en va plus de même aujourd'hui, dans notre Paris transformé. Conçoit-on dès lors, se demandent beaucoup de bons esprits, que l'État dote annuellement d'une subvention de 800 000 francs versée par l'ensemble des contribuables, tant de province que de Paris, une institution, un monopole qui neutralise toute concurrence et qui, au surplus, ne profite jamais qu'à une infime minorité de Français fortunés et d'étrangers? Une telle situation est intolérable; on ne saurait la prolonger davantage. « Nous voulons, disent les protestataires, *la musique libre dans l'État libre*, et comme il faut à cette formule abstraite, une première sanction pratique, nous demandons la séparation de l'Opéra et de l'État. »

Voilà la thèse. Il y a quelque temps M. Harduin, dont les lecteurs du *Matin* connaissent l'humour et le bon sens, l'a brillamment soutenue. Sans doute, plusieurs de ces arguments sont frappés au coin de la logique; la situation actuelle est extrêmement préjudiciable aux intérêts de l'art lyrique et ne l'est pas moins d'ailleurs aux intérêts artistiques des Français en général. Et tout d'abord — car on ne saurait trop y revenir — n'est-il pas incompréhensible que tous les départements

soient mis dans l'obligation de garantir un monopole qui ne règne qu'à Paris, de payer les frais d'un théâtre aristocratique dont une seule ville, la capitale, peut apprécier l'éclat? Pour peu qu'on veuille pousser les choses à l'extrême rigueur dans ce sens, n'observe-t-on pas que Paris, une des rares capitales qui ne subventionnait jusqu'en 1907 aucun théâtre, non seulement profite des théâtres, mais encore du million du *droit des pauvres*, prélevé sur les recettes d'une entreprise subventionnée par la France entière? Et n'en faut-il pas conclure que, là aussi, la province est frustrée? Mais nous n'en aurions point fini s'il nous fallait énumérer les griefs, excellemment résumés dans le rapport de M. Millevoye sur les théâtres subventionnés, et que formulent contre l'organisation actuelle, tous les ennemis de la centralisation artistique instituée à Paris. Au jugement de tout observateur impartial, on aurait cent fois raison de préconiser la suppression immédiate de la subvention accordée à l'Opéra, si la situation présente devait se prolonger.

Donc, sur la question de droit, nous sommes tous d'accord. En démocratie, tout privilège doit disparaître ou payer sa rançon. Le budget des Beaux-Arts n'a d'excuse que s'il met l'art — l'art dramatique comme les autres — à la portée de tous. C'est la question de fait qui contrecarre la thèse de l'Art libre dans l'État libre. En fait, la France, comme la plupart des nations et des grandes villes, consent un budget des Beaux-Arts, y compris l'entretien de quatre grands théâtres. Ces théâtres existent et sont la propriété de l'État. Allez-vous les démolir? Mieux vaudrait, semble-t-il, les bien réglementer et en tirer le meilleur parti. Il faut demander à ces privilégiés, à l'Opéra tout d'abord, une contri-

bution obligatoire à la cause de l'art pour tous. De quelle façon? C'est ce que nous allons examiner.

L'Opéra, théâtre d'État, théâtre d'apparat, salle de fêtes princières, salon diplomatique idéal, l'Opéra, comment peut-il se « populariser »? Va-t-il — solution simpliste — mettre le prix de ses places au niveau de toutes les bourses? La logique dit : oui. L'expérience dit : non. Elle fut tentée naguère, cette expérience, et l'Opéra faillit y sombrer. L'ancien directeur, M. Bertrand, de par son cahier des charges, avait accepté de donner, en plus des 155 soirées de l'abonnement, 32 représentations d'un nouvel abonnement à prix réduits et 40 représentations populaires, les dimanches. A qui ces abonnements réduits profitèrent-ils? Au peuple? Nullement. Ils furent presque tous retenus par... les hauts abonnés de la veille. Rien ne fait plus plaisir aux riches que le plaisir à bon marché! Résultat des tarifs populaires : 550 000 francs de perte pour M. Bertrand, en quinze mois. L'État dut faire appeler un nouveau directeur, M. Gailhard, avec un cahier des charges moins lourd et moins « popularisé ».

A qui la faute? Moins à l'Administration, peut-être, qu'à l'architecture. Vu de dehors, l'Opéra est un monument somptueux. Soit! Vu en dedans, c'est un monstre colossal et terrible — *quærens quem devoret*. — M. le sénateur Gérard le disait naguère dans son rapport. Il suffit, pour s'en convaincre, de visiter l'Opéra, de gravir, du sous-sol à la coupole, ses vingt étages, de traverser ses dédales de salles, ses ateliers de machines, ses forêts de décors, de poutres, de mâts et de cordages, de regarder et d'y voir clair! Sur la scène toute seule — qui n'est qu'une petite partie de

l'édifice — le théâtre de l'Opéra-Comique tiendrait presque tout entier. Une seule pièce exigea 8000 mètres de décors; une seule représentation 7000 lampes électriques; un seul drame lyrique, *Polyeucte*, coûta 268000 francs au directeur, rien que pour les toiles peintes, les accessoires et les costumes. Et puis, il y a l'armée du monstre : 2000 personnes, que l'Opéra fait vivre! « Chaque fois, dit M. Gérard, que le rideau se lève sur un spectacle de l'Opéra, c'est une moyenne de 21 000 francs. La subvention officielle étant de 4225 francs par soirée, c'est donc une recette moyenne de 16 800 francs qu'il faut à l'exploitation pour équilibrer son bilan! » Allez donc, après cela, faire de l'Opéra un théâtre populaire ou un théâtre d'essai pour les jeunes?

Et pourtant, ces artistes jeunes, ces anciens boursiers du Conservatoire de l'École de Rome, que l'État prit sous sa tutelle, il leur faut du pain... sur les planches. Or, ils n'ont que deux débouchés : l'Opéra et l'Opéra-Comique. Et ils sont légion! D'autre part, allez-vous fermer notre Académie nationale de musique aux chefs-d'œuvre de l'art ancien et moderne, qui attirent à Paris tant de gloire et tant d'argent? Autant vaudrait fermer le Louvre! Là gît le malentendu touchant la question de l'Opéra. D'une part, on ignore ou l'on oublie ce qu'est l'Opéra de Charles Garnier. D'autre part, on voudrait qu'il fût à la fois théâtre d'essai et théâtre de consécration. Ayons le courage de le dire : l'Opéra, tel qu'il existe, devrait être avant tout un théâtre de consécration.

« Il faut donc, écrivions-nous en 1906, il faut instituer un théâtre d'essai, un théâtre lyrique populaire, à côté de l'Académie nationale de musique, avec l'aide de la Ville de Paris. *Puisque le peuple ne peut aller*

à l'Opéra, il faut que l'Opéra aille au peuple. Il faut que l'article premier du futur cahier des charges *oblige* le directeur, quel qu'il soit, à prêter une partie de sa troupe et de son matériel aux théâtres populaires dont profiteront Paris et la province. Les quatre théâtres subventionnés seront soumis à cette loi, que les directeurs accepteront volontiers. Voilà une première rançon des privilèges. »

Cet appel a été en partie entendu. En 1907, grâce à une nouvelle rédaction du cahier des charges de l'Opéra, grâce au concours moral et matériel du Conseil municipal de Paris, à l'obligeance de MM. Albert Carré, Messager et Broussan, et à l'active initiative de MM. Isola frères, a été fondé le Théâtre-Lyrique municipal de Paris, avec l'aide du personnel et du matériel de l'Opéra-Comique et de l'Opéra. C'est un essai fort heureux de théâtre populaire. Mais ce n'est pas tout le théâtre populaire tel que l'État se doit de l'organiser, conformément aux vœux de la nation et de la Commission extra-parlementaire de 1905-1907.

* *

On sait, en effet, qu'à la suite d'une interpellation de M. Millevoye, député de Paris, une Commission consultative fut instituée au Sous-Secrétariat d'État des Beaux-Arts, par arrêté en date du 7 juin 1905, en vue d'examiner les mesures à prendre pour favoriser les intérêts de l'art dramatique et lyrique et le développement des théâtres populaires.

Cette Commission, présidée par M. Dujardin-Beaumetz, Sous-Secrétaire d'État des Beaux-Arts, comprit dans son sein les rapporteurs du budget des Beaux-

Arts au Sénat et à la Chambre des Députés, des membres du Parlement, du Conseil d'État, des fonctionnaires du Sous-Secrétariat d'État des Beaux-Arts, les directeurs des théâtres nationaux, des auteurs dramatiques, des publicistes et, d'une manière générale, tous ceux dont l'avis pouvait être demandé utilement sur la question du théâtre populaire.

Dès sa première séance cette Commission se divisa en deux Sous-Commissions : l'une chargée de l'examen des différents projets de création de théâtres populaires à Paris; l'autre de l'organisation des représentations populaires à Paris et dans les départements.

Après des études très approfondies, après des séances nombreuses au cours desquelles toutes les questions se rattachant au théâtre populaire furent examinées, ces Sous-Commissions désignèrent deux rapporteurs qui furent : M. Turot pour la première Sous-Commission et M. Millevoye pour la deuxième. A la suite d'une réunion plénière où les deux rapports très intéressants furent analysés et discutés, la Commission adopta les résolutions suivantes :

1° Quatre théâtres populaires seront créés à Paris, l'un au centre et trois à la périphérie, au cœur des quartiers ouvriers;

2° L'Œuvre des théâtres populaires aura sa troupe autonome;

3° Il sera pourvu aux ressources financières par une loterie ou une émission de bons à lots;

4° Une subvention considérable sera réservée sur le produit de la loterie pour de grandes représentations populaires et des créations de pièces nouvelles dans les départements.

Dans la séance du 15 février 1906, le Sous-Secrétaire d'État des Beaux-Arts porta ses conclusions à la connaissance de la Chambre des Députés et s'exprima ainsi : « Si vous adoptez la solution que la Commission des théâtres vous propose, j'étudierai de nouveau la question. Je réunirai une commission particulièrement compétente. J'aborderai, dans un projet de loi, la question avec toute l'ampleur et la précision qu'elle comporte ; et alors la Chambre prononcera. »

La Chambre des Députés adopta l'ordre du jour proposé par MM. Couyba, Marcel Sembat, Simyan, François Carnot, Berteaux, Guyot-Dessaigne, Massé, Aristide Briand et Millevoye, ainsi conçu :

« La Chambre, approuvant les déclarations du Gouvernement, l'invite, en s'inspirant des conclusions de la Commission des théâtres populaires, à déposer un projet de loi organisant les théâtres populaires à Paris et dans les départements et passe à l'ordre du jour. »

Pour répondre au vœu de la Chambre et arriver à l'élaboration d'un projet de loi, trois Commissions consultatives ont été instituées auprès du Sous-Secrétariat d'État des Beaux-Arts par arrêté en date du 14 juin 1906 :

1° L'une chargée d'examiner toutes les questions financières se rapportant à l'administration des théâtres populaires ;

2° L'autre d'étudier toutes les questions financières se rapportant à la création de ces théâtres ;

3° La troisième d'examiner toutes les questions architecturales.

Souhaitons que ces commissions hâtent leurs travaux et que M. Dujardin-Beaumetz réalise le plus tôt possible, selon sa promesse, le vœu contenu dans l'ordre du jour

voté par la Chambre. Il serait vraiment douloureux de voir avorter cette grande œuvre du Théâtre Populaire, étudiée avec tant de science et de conscience par la commission extra-parlementaire, ainsi qu'en témoignent les remarquables rapports de ses membres les plus distingués, celui de M. Henri Turot en particulier, que nous tenons à publier ici, à raison de l'ampleur et de la précision avec lesquelles il traite cette importante question :

RAPPORT GÉNÉRAL

Présenté au nom de la première Sous-Commission à M. le Sous-Secrétaire d'État des Beaux-Arts et à la Commission consultative des théâtres par M. Henri Turot, conseiller municipal de Paris.

Vous me permettrez avant tout, Messieurs, de remercier mes collègues de la première Sous-Commission pour la confiance dont ils ont honoré leur rapporteur général. Je ne puis me soustraire encore au souvenir de nos bonnes heures de discussion et d'étude où il a été une fois de plus démontré combien une question administrative peut gagner à être débattue par des intelligences libres et artistes. D'un sujet qui pouvait devenir aride, leur concours a su dégager un plaisir littéraire, substantiel et fécond; mais je manquerais à toute logique si je ne faisais large part dans cet hommage à M. le Sous-Secrétaire d'État. En son bon sens et sa finesse, il avait bien prévu que, pour atteindre au résultat voulu, par cette voie si souvent vaine et stérile des Commissions consultatives, le moyen le meilleur serait d'y convoquer un choix de personnalités moins désignées par leurs attaches officielles que par leur intellectualité militante, leur sûre expérience professionnelle, leur dévouement éprouvé aux grandes causes de l'art pur et de l'éducation populaire.

Nul ici n'ignore quelles pressantes injonctions de nos élites pensantes et quelles poussées de l'opinion publique

ont fini par transformer triomphalement cette apparente utopie du Théâtre Populaire en une des plus impérieuses nécessités du moment. Il y a cinq mois une interpellation de M. Lucien Millevoye se reliant aux récentes délibérations municipales, à une précédente proposition parlementaire de M. Marcel Sembat et à un remarquable rapport de M. Couyba, précipitait le débat ouvert sur l'urgence de combattre par une attrayante concurrence d'art, dans nos grands centres ouvriers, l'action dégradante de certaines industries de bas music-halls et d'assurer au public populaire le contrepoison moral de beaux spectacles mis à sa portée par un tarif de places le moins cher possible. L'heure n'était plus aux tâtonnements; et c'est en vue d'un aboutissement prompt et sérieux que M. le Sous-Secrétaire d'État, usant de toute son autorité de haut représentant porté par la volonté parlementaire à la tête de l'Administration des Beaux-Arts, opposa aux routines, aux obstructions et aux inerties cette Commission d'études chargée d'aller de l'avant et de produire une documentation complète et des solutions fermes.

Dès l'ouverture de nos travaux, une discussion initiale posa les points d'interrogation élémentaires de notre consultation. « La création d'un ou plusieurs théâtres populaires se présenterait-elle comme un problème soluble et comme un besoin pressant? » — « Devions-nous fournir nous-mêmes la solution ou la chercher parmi les divers projets présentés? » — « Comment assurerait-on à l'œuvre son caractère souverainement national en y associant les intérêts de la capitale et les intérêts de la province? » — Quelle serait la part contributive des quatre grands subventionnés nationaux? »

Nous nous scindâmes aussitôt en deux Sous-Commissions. L'une se chargea des deux premières questions; la seconde se conserva tout ce qui concernait le fonctionnement en province, et la contribution possible de l'Opéra, de l'Opéra-Comique, de la Comédie française et de l'Odéon. L'ensemble des études de cette deuxième Sous-Commission, présidée par M. Sarraut, nous sera présenté par notre distingué collègue M. Lucien Millevoye. En même temps et parallèlement votre première Sous-Commission présidée

par M. Chéramy suivit son plan de conduite personnelle et définit, dans ses grandes lignes, la conception type qui, après longue et mûre discussion, s'imposa comme la réponse la plus complète au problème posé :

A. — Constitution d'un capital qui, tout en gardant un caractère national, permit les grosses dépenses nécessaires sans charger les budgets de l'État, ni de la Ville, sans rien devoir à des spéculations financières, ni à des tyrannies humiliantes de mécènes intéressés ou capricieux;

B. — Organisation décentralisatrice portant les spectacles populaires en pleins quartiers ouvriers, dans des locaux dignes d'une grande œuvre populaire;

C. — Établissement d'un double programme de théâtre lyrique et de théâtre dramatique permettant de faire alterner de belles représentations de répertoire avec des créations de pièces nouvelles;

D. — Prévisions de ressources supplémentaires affectables aux représentations en province.

La question ainsi représentée sur ces bases solides et complètes, nous n'avions plus qu'à examiner les divers projets venus de l'extérieur et constitués en dossiers par M. d'Estournelles, chef du bureau des théâtres, puis à retenir, après analyse, ceux ou parties de ceux qui concorderaient avec les points du problème.

Les membres de notre première Sous-Commission se partagèrent les rapports à rédiger; en un temps relativement très bref, l'enquête fut achevée; et laissez-moi le plaisir de vous dire tout de suite que c'est ce bon ordre de travail qui nous autorise aujourd'hui à répondre victorieusement aux méfiances plus ou moins légitimement formulées sur la possibilité d'une solution pratique.

Permettez-moi maintenant, Messieurs, de vous présenter le tableau sommaire des analyses de chacun de nos rapporteurs.

1° *Proposition de MM. Gastinel et Pfeiffer* demandant qu'en cas de création d'un grand théâtre populaire on aide cette entreprise à devenir théâtre lyrique en autorisant l'Opéra et l'Opéra-Comique à lui prêter leurs répertoires inutilisés et les fractions inemployées de leurs troupes. M. Camille Le Senne, rapporteur expérimenté et perspicace, a rendu hom-

mage à l'intéressante documentation historique et aux éloquentes considérations morales de cette proposition.

2° *Communication* d'un travail de statistique de M. Berny, directeur d'un théâtre de quartier. M. Adolphe Brisson, rapporteur, commente utilement les renseignements fournis par cet actif directeur qui rajeunit son répertoire populaire en y acclimatant fructueusement des œuvres modernes et littéraires créées, récemment pour la plupart, sur d'importantes scènes centrales. La Sous-Commission joint ses remerciements à ceux de son rapporteur pour cette communication spontanée. En 40 semaines de 312 représentations, M. Berny a pu donner 40 spectacles différents de 70 auteurs et de 6 compositeurs, représentés par 65 artistes-hommes et 46 artistes-femmes devant un défilé de 160 000 spectateurs payants.

3° *Projet Debruyère*, avec un programme de grande entreprise éclectique et un plan de ressources supposant les frais de création payés par une société financière qu'un pourcentage sur les bénéfices rembourserait en 50 ans. — M. de la Charlotterie, rapporteur, fait excellemment observer que le programme de l'ancien directeur de la Gaîté n'est pas celui d'un théâtre populaire proprement dit. En outre, ses indications de moyens financiers n'apparaissent que comme une déformation du système antérieurement présenté au Conseil municipal par M. Albert Carré.

4° *Proposition de M. René de Chavagnes*. — Avec autorité, M. Joubert, rapporteur, se refuse à voir un projet de théâtre populaire dans une simple série d'articles de journaux où l'on trouve des critiques aisées sur les mœurs théâtrales contemporaines, sans sérieuses considérations architecturales ni financières.

5° *Projet Mariette*. — Construction d'une grande salle en amphithéâtre dont les frais d'établissements seraient payés par un emprunt public, en 1 800 actions de 1 000 francs. L'unique contribution demandée à l'État serait l'abandon des décors anciens et des costumes défraîchis mis en réserve par l'Opéra, la Comédie française et l'Odéon. — M. Georges Ohnet, rapporteur, appelle bienveillamment l'attention de la Commission sur la bonne tenue du devis architectural et l'établissement consciencieux du plan administratif. On nous

permettra de remarquer toutefois que nous n'entendons point réaliser le théâtre populaire avec des décors malpropres et des costumes défraîchis.

6° *Projet Catulle Mendès*. — Théâtre démontable et transportable. — M. Adolphe Aderer, rapporteur, dans une étude fort précise et bien détaillée, apprécie le caractère pittoresque de cette conception. Construction légère, gracieuse d'aspect, avec un tarif de places fort sage. Transport facile d'un point de la capitale à l'autre en choisissant pour emplacements les grands carrefours et les grands squares des quartiers populaires. Troupe autonome avec un minimum d'administration et un comité d'artistes participant aux bénéfices. Répertoire dramatique de chefs-d'œuvre anciens ou contemporains, français ou étrangers. Selon M. Aderer, le projet de M. Catulle Mendès marque une étape originale de l'idée. C'est une entreprise libre, que l'État favoriserait en autorisant l'abonnement des lycées et des écoles et que les grands subventionnés aideraient par des prêts d'artistes. Même en tenant compte des critiques de M. le Commissaire du Gouvernement Bernheim, qui combattit ce projet en 1902, et tout en considérant que le théâtre démontable ne saurait, selon l'expression du rapporteur, résoudre la question d'un théâtre populaire national, nous nous associerons volontiers au juste hommage que M. Aderer lui décerne d'autre part pour ce qu'il y a trouvé de séduisant et d'ingénieux.

7° *Projet Grosset*. — Construction d'une grande salle sur l'emplacement du Temple. — M. Paul Dislère a exercé sa haute compétence sur cette sérieuse conception architecturale. Notre éminent collègue a fait clairement ressortir ce qui pourrait être retenu de ce projet pour l'élaboration d'un programme à proposer à un concours d'architectes, si la Commission entrait dans cette voie.

8° *Projet Feine et Herscher*. — Le rapport de M. Alfred Bruneau présente cette conception avec toute son éloquence et sa foi d'artiste. C'est, en effet, une originale et noble idée. Il s'agit d'ouvrir, en contre-bas des jardins du Carrousel, un amphithéâtre de 6 000 places à ciel ouvert, avec plafond mobile et transparent, et d'y donner de somptueuses fêtes civiques, dans un décor grandiose avec un

concours dramatique et lyrique de grande mise en scène comportant de colossales masses architecturales et chorales. Les frais d'établissement seraient de 7.500.000 francs environ. Tout en souhaitant le succès d'une telle création qui ne peut que grandement impressionner par sa beauté, par sa nouveauté, par son caractère de monument durable, il nous semble que l'idée de théâtre national populaire proprement dit doit se restreindre à des exigences plus spéciales et plus quotidiennement pratiques. Le somptueux projet de MM. Feine et Herscher nous semblerait plutôt à réserver en prévision d'un de ces moments exceptionnels où la capitale se doit de présenter quelque merveille architecturale aux affluences étrangères et provinciales attirées par l'éclat de quelque manifestation insolite, une commémoration mondiale, une exposition universelle.

9° *Projet Camille de Sainte-Croix*. Proposition de M. Albert Carré. — En me choisissant pour examiner les propositions de M. Albert Carré, la première Sous-Commission a bien voulu se rappeler que j'étais déjà, avec mon éminent collègue M. Deville, leur rapporteur devant le Conseil municipal. En les joignant au projet de Camille de Sainte-Croix déjà déposé devant le Parlement par M. Marcel Sembat, j'ai pu établir un premier rapport dont la Sous-Commission, en marque d'approbation, a bien voulu voter l'impression et la distribution. Je n'y insisterai pas à cette place, car cette analyse ferait maintenant double emploi. En effet, l'exposé du plan de conception-type discuté et adopté par mes collègues établit qu'il y a, en quelque sorte, identité entre les principes du projet Camille de Sainte-Croix et les conclusions votées à l'unanimité.

C'est donc de ces conclusions que je veux parler ici même.

1° Le Théâtre Populaire doit être à la fois dramatique et lyrique.

Sur ses scènes, les représentations d'œuvres classiques du grand répertoire dramatique et musical doivent alterner avec des créations d'œuvres nouvelles : grands tableaux de reconstitution évoquant les grandes époques de l'histoire nationale et internationale, glorifiant des actes de civisme, de génie, de splendeur morale, brillantes féeries symbo-

liques avec des mises en scènes ingénieuses, légères fantaisies lyriques et satiriques dont le bon goût n'exclura pas la verve pittoresque, spectacles d'art et de fêtes joyeuses où, sous les attraits de musiques captivantes, de décors enchanteurs, de chorégraphies élégantes, se glissera toujours l'expression moralisatrice de quelque noble idée générale, de quelque grand enseignement scientifique ou social.

A ces soirées de répertoire, à ces représentations d'œuvres inédites s'ajouteront des spectacles coupés de danses, de pantomimes, de chansons, aussi attrayants que des spectacles de cafés-concerts, mais exempts de ce langage vénéneux et de ces impudeurs avilissantes qui sont la tare contagieuse des bas music-halls.

2° En réservant les questions relatives à la collaboration des grands subventionnés, il faut assurer au Théâtre Populaire son autonomie et sa vie propre en lui attribuant des corps de troupes personnelles et spéciales. Notre président de Sous-Commission, M. Chéramy, nous disait qu'il se ferait fort de former une double troupe brillante et dans des conditions d'appointements raisonnables rien qu'en utilisant les excellents artistes dramatiques ou lyriques qu'un mauvais commencement de saison laisse chaque année sans emploi, jusqu'à la saison suivante. Sans doute, et c'est une affirmation dont il faut prendre très bonne note. En outre, pour alterner avec les éléments fournis par les subventionnés, il convient d'étudier les moyens de former un fond de personnel avec les élèves du Conservatoire de deuxième année auxquels on adjoindrait d'autres artistes de valeur éprouvée engagés pour des créations particulières.

3° Le principe étant admis que, pour gagner le public populaire aux spectacles qu'on lui réserve, il faut aller solliciter ce public, peu mobile, dans sa propre zone, il convient de prévoir au moins trois théâtres à construire à distances égales sur trois points de la périphérie parisienne.

4° On doit tenir compte du public populaire des arrondissements centraux et prévoir également un théâtre central à aménager. Le point central serait aux environs de la place du Châtelet. Par le métropolitain, par les nombreuses lignes de tramways et d'omnibus qui s'y croisent, elle est

en communication rapide avec tout Paris. En outre, elle est à proximité du quartier Latin et du public éminemment intéressant de la jeunesse des écoles, à proximité également de certains quartiers les plus entamés par la contagion des music-halls.

Pour occuper chaque soir les quatre théâtres avec un jour de repos par semaine et deux mois de vacances par an, il faudra étudier un système de charlotage hebdomadaire ou quotidien et un roulement régulier qui permettraient de varier constamment l'affiche en donnant aux spectateurs de chaque théâtre de quartier la facilité de connaître à tour de rôle les spectacles donnés dans les autres quartiers : spectacles de répertoire, spectacles de pièces nouvelles et spectacles coupés.

4° Le moyen financier à adopter pour créer le gros capital nécessaire, sans charger les budgets municipaux et nationaux, sans recourir aux apports de mécènes ou de spéculateurs, sera celui de la loterie ou mieux des bons à lots.

En préconisant la loterie, nous avons tenu compte de ce que le capital affecté à la création devait être un capital en quelque sorte sacrifié, ne devant rien à personne et n'engageant personne dans la réussite ou dans la non-réussite, ni l'État, ni la Ville, ni une société, ni un particulier.

Cette conception financière permet d'envisager le cas où le succès des recettes ne permettrait pas tout de suite à l'œuvre de se suffire par elle-même. Dans ce cas, la Sous-Commission a fort bien accueilli l'idée d'un concours original et peu onéreux qui pourrait être à la fois très honorablement national et municipal.

D'abord, la ville de Paris pourrait contribuer utilement à l'œuvre rien qu'en s'abstenant de percevoir le loyer d'un de ses théâtres qui deviendrait le Théâtre Populaire central, soit à fin de bail, soit d'accord avec le locataire actuel.

En ce qui concerne l'État, c'est là que pourrait intervenir la proposition faite jadis à la Ville par M. Albert Carré. En effet, par suite de la loterie, l'Œuvre des théâtres populaires se trouverait immédiatement propriétaire de trois nouveaux théâtres d'une valeur approximative de 4 millions de francs. L'État pourrait alors, au moyen d'une annuité

de 200.000 francs acquérir en vingt ans l'absolue propriété de ces terrains et de ces édifices.

Ce même État, qui pourrait reculer devant la charge d'une subvention de 200 000 francs, pourrait-il reculer devant cette spéculation dont le double avantage serait d'être généreusement utile au succès de l'œuvre d'une part, et d'autre part d'acquérir, dans des conditions extraordinairement avantageuses et commodes, trois propriétés monumentales?

Ici s'arrête, Messieurs, notre fonction consultative. Les suites de la décision appartiennent à M. le Sous-Secrétaire d'État. Qu'il nous permette toutefois de lui communiquer quelques notes sur ce point délicat des organisations de loteries! L'autorisation nécessaire ne peut être donnée ni à un particulier, ni à une société commerciale, ni à l'État lui-même. Mais elle peut être donnée à l'*Association populaire d'art dramatique et lyrique* dans le comité de laquelle l'État pourra se faire représenter par des délégués de l'Instruction publique, des Beaux-Arts, de l'Intérieur, des Finances du Conseil d'État.

Ce comité peut recevoir l'argent de la loterie demandée au nom de l'Association à laquelle ont déjà adhéré plusieurs membres de la Commission consultative et qui reste ouverte à des adhésions nouvelles. Le capital déposé à la Caisse des dépôts et consignations sera ainsi nationalement géré et surveillé par un comité faisant office de Cour des comptes.

Telles sont les grandes lignes qui ont paru devoir présider à la création du Théâtre Populaire à Paris, selon l'avis de la Sous-Commission. Nous avons dit que, sur le capital réalisable, il conviendrait de réserver une somme importante pour la province. Mais ce point de la question appartient à la deuxième Sous-Commission. Quand M. Millevoye nous aura fait connaître les vues de son rapport, nous n'aurons qu'à y joindre les nôtres.

Quant aux détails concernant le plan architectural, les programmes de spectacles, les formations de troupes, le prix des places, etc., ils ne sauraient être discutés, semble-t-il, qu'après une première résolution sur le principe. Il conviendra toutefois, — et c'est une observation de notre éru-

dit président M. Chéramy, sur laquelle nous ne saurions trop insister, — d'exiger du projet adopté qu'il se conforme aux plus récentes découvertes garantissant les édifices contre les dangers d'incendie. Il faut d'ailleurs que le théâtre populaire soit un modèle, non de luxe, mais d'élégance simple, de confort, d'hygiène et de sécurité.

Aussi bien, — je le répète, — il est un certain nombre de questions architecturales, financières et administratives, notamment les dépenses de construction, d'installation et le chiffre de la loterie, qui ne sauraient être utilement examinées ici. Cette revision des détails ne peut être le travail d'une Commission consultative et préparatoire, ce sera celui d'une collaboration de M. le Sous-Secrétaire d'État avec une sorte de Commission d'exécution, dont la composition serait facile à régler suivant les indications données par les résultats mêmes de nos travaux.

Le projet adopté en principe ne reviendrait devant la Commission qu'après ces vérifications de détail.

Je ne saurais mieux conclure, mes chers collègues, qu'en rappelant à M. le Sous-Secrétaire d'État avec quel zèle et quelle célérité peu commune vous avez accompli chacun votre part de la tâche commune, en donnant un précieux exemple de courtoisie dans les conflits d'opinions et de hauteur d'esprit dans les critiques d'idées et de documents.

Quant à notre grande Commission plénière, elle est ici toute à son poste pour donner le plus efficace démenti à certaines rumeurs du dehors qui ont voulu insinuer que nous avions été assemblés uniquement pour endormir une fois encore et étouffer à jamais cette question du Théâtre Populaire, si souvent écartée par d'opiniâtres résistances, mais toujours renaissante et toujours impérieuse. Concevoir cela, c'était mal connaître l'esprit d'initiative et de décision, le caractère énergique et bienveillant dont M. le Sous-Secrétaire d'État a déjà donné des marques si sûres.

Nous étions certains, au contraire, qu'en abordant à son tour si crânement cette question passionnante, il n'y toucherait que pour s'appliquer de toute son activité et de toute sa volonté à l'approfondir, à l'élucider et surtout à la faire aboutir dans un sens généreux, brillant et pratique.

Vœu émis par la 2e Sous-Commission des Théâtres Populaires dans sa séance du 22 décembre 1905.

Considérant qu'il est du devoir de la Ville de Paris de s'intéresser au développement des représentations populaires dans les théâtres de Paris et notamment dans les théâtres subventionnés;

Considérant en outre que le Conseil municipal s'est déjà occupé de la question en 1884, émet le vœu :

1° Que le Conseil municipal inscrive la question à l'ordre du jour de ses délibérations;

2° Qu'une subvention soit votée par la Ville de Paris pour l'organisation des représentations populaires;

3° Donne mandat à M. Quentin-Bauchart de porter ce vœu devant le Conseil municipal de Paris.

IX

LES
MANUFACTURES NATIONALES

La Manufacture nationale de Sèvres.

Le Conseil supérieur des beaux-arts chargé, en 1890, de procéder à une enquête sur le mouvement de la céramique en France et de déterminer la nature des services que l'industrie était en droit de réclamer à la Manufacture nationale de Sèvres, faisait appel tant aux représentants de l'industrie qu'aux amateurs et aux artistes les plus désignés pour l'éclairer de leurs avis. Il posait ensuite les bases d'une organisation que devait définir et consacrer le décret du 15 décembre 1891.

A la fois établissement artistique, centre de recherches scientifiques et école supérieure, la Manufacture nationale de Sèvres devait être soumise à un nouveau régime qui répondît à ce triple caractère.

D'un côté, la réunion des services scientifiques et de la fabrication devait, par des recherches incessantes et des essais continus, conduire à de nouvelles applications venant ouvrir un champ plus vaste à l'activité de l'industrie française. D'autre part, il ne fallait pas perdre de vue que, dans notre Manufacture nationale, la direction d'art devait toujours marcher de front avec la direction technique, par l'étude de motifs de décoration bien appropriés aux formes et par la création de modèles bien conçus par la matière employée. Afin de réaliser ce double dessein, on recommandait l'association plus intime aux artistes de l'établissement des artistes libres que la nature et la souplesse de leur

talent désignait plus particulièrement pour les applications décoratives.

Cette association devait s'étendre aussi aux sculpteurs de notre époque, car ils avaient les mêmes titres que leurs devanciers aux honneurs de la reproduction de leurs œuvres. Qui pourrait prétendre que l'emploi du biscuit, cette matière fine et délicate, convienne seulement à des œuvres mignardes, alors que, dès 1770, les sculpteurs de Sèvres composaient des modèles, sans se croire astreints à ne pas dépasser certaines limites dans les proportions à leur donner? Qui oserait dire que les auteurs de la *Baigneuse*, du *Pygmalion* et du *Prométhée*, Falconet et Boizot, s'égaraient lorsque, après les petits sujets, groupes et figurines, de la première époque du biscuit, ils osaient créer ces œuvres de plus haute envolée, avec lesquelles peuvent marcher de pair les modèles des maîtres de la statuaire moderne, Carpeaux, Paul Dubois, Falguière, Boucher, Carlès, Frémiet, Gardet, Larche, Léonard, Marquesto, Michel, Mercié, Rivière, Saint-Marceaux, Bottée, Chaplain, Roty, Vernon, etc., etc.? Toutes les œuvres modernes éditées à Sèvres ne sont sans doute pas d'égale valeur. Mais c'est surtout à propos de celles qui ont été spécialement commandées pour la reproduction en biscuit de porcelaine qu'on a éprouvé le plus de mécomptes. Sans aller jusqu'à condamner le système des commandes, on peut dire que le choix à exercer parmi des œuvres connues et appréciées est encore le mode d'action le meilleur, parce qu'on connaît d'avance le résultat. C'est ainsi que, depuis six ans, plus de 500 modèles ont été reproduits et qu'à côté du bénéfice d'un droit d'édition de 25 pour 100, les auteurs ont recueilli les avantages d'une

publicité qui porte au loin le renom de la sculpture française.

Les gracieux modèles du xviiie siècle n'ont pas été pour cela abandonnés. On a pu en juger il y a peu de temps au Salon de la Société des artistes français, où 125 groupes et statuettes étaient exposés. Cette rénovation des œuvres d'autrefois a été blâmée par les uns, comme un retour en arrière, louée par les autres, comme une évocation d'une page charmante de l'histoire de l'art français.

Le programme élaboré d'après les indications du Conseil supérieur des Beaux-Arts a-t-il été bien compris et bien interprété? Voilà ce qu'il importe d'établir.

Les expositions de Sèvres, en 1900, à Paris et, en 1904, à Saint-Louis, ont déjà donné la réponse. Ce que nous avons à examiner aujourd'hui, c'est la suite de ce mouvement. Or, nous constatons que l'impulsion donnée n'a pas été ralentie; les recherches des laboratoires pour fournir à la fabrication, comme à la décoration, de nouveaux éléments, ont été poursuivies avec le même entrain. Sans qu'il soit besoin de raviver les souvenirs laissés par les deux grandes expositions que nous venons de rappeler, nous n'avons qu'à jeter les yeux autour de nous : au musée des Arts décoratifs, au musée municipal des Beaux-Arts, au musée Galliera, à Sèvres même, nous pouvons apprécier et juger, par les résultats obtenus, quels progrès ont été réalisés dans la décoration de la porcelaine dure, dans les perfectionnements apportés à la composition de cette nouvelle porcelaine, qui a permis à Sèvres de rivaliser avec les meilleurs produits de la Chine et du Japon, enfin par la création d'une pâte tendre n'ayant de commun avec l'ancienne que le nom, et qui sem-

ble appelée, d'après les premiers essais, à un bel avenir.

Déférant à des vœux maintes fois exprimés de rester en contact permanent avec le public et de ne pas attendre les expositions universelles pour montrer les résultats de ses travaux, la Manufacture nationale présentait en 1905, au Salon des Artistes français, une collection de 125 œuvres de choix. Encouragée par l'impression produite, elle apportait au Salon de 1906 une série de plus de 200 pièces. A côté des grands vases d'ornement décorés à l'aide de la nouvelle palette des couleurs de grand feu, les flammés aux lueurs rutilantes et les cristallisations aux reflets soyeux venaient jeter leurs notes de pierres précieuses au milieu des pâtes tendres aux colorations brillantes tempérées par la matité des grès et des biscuits.

Il suffisait d'étudier dans le détail cette collection d'œuvres variées pour se rendre compte qu'à divers points de vue notre Manufacture nationale ne s'immobilisait pas.

La faveur publique qui lui était revenue n'a pas cessé de la suivre dans sa nouvelle orientation. Nous en trouvons la preuve dans la marche ascendante des recettes, car le produit des ventes annuelles qui était tombé au-dessous de 55 000 francs, dépasse aujourd'hui 200 000 francs.

En résumé, la Manufacture nationale de Sèvres n'a guère cessé de progresser. Les explications que voici sur les travaux de la direction technique et de la direction d'art en fourniront, au besoin, la démonstration.

I. — Direction des travaux techniques

Dans ces derniers temps, en dehors des travaux

courants ayant pour but d'assurer la fabrication en général, c'est-à-dire la préparation des pâtes, des couvertes et des matières colorantes de grand feu et de moufle employées dans les divers ateliers, travaux qui, pour être menés sûrement à bien, exigent de nombreuses analyses, le chimiste de la manufacture a étudié, à la demande du directeur technique, la préparation de nouvelles pâtes colorées et couleurs sous couvertes pouvant être utilisées aussi bien par la manufacture de Sèvres que par l'industrie porcelainière, dont les procédés de cuisson sont très différents.

Jusqu'ici la plupart des pâtes colorées et les couleurs qu'on employait à Sèvres contenaient des oxydes métalliques facilement réductibles, tels que les oxydes de zinc ou d'urane ; pour développer par la cuisson, sur les pièces décorées, ces matières, en leur gardant leur couleur et leur éclat, il fallait, afin d'éviter toute réduction, les cuire dans une atmosphère riche en oxygène, allure de cuisson précisément inverse de celle que les porcelainiers sont forcés de suivre dans leurs fours, pour obtenir une porcelaine bien blanche, de sorte que ceux-ci ne pouvaient utiliser la plupart des pâtes colorées qui étaient employées à Sèvres. Il fallait donc exclure de la préparation des pâtes colorées, et cela sans changer leurs tons, les oxydes réductibles, car ces oxydes ne peuvent supporter, sans se dénaturer, l'atmosphère nécessaire aux industriels porcelainiers. Après de nombreux essais, on est arrivé à constituer une palette de pâtes et de couleurs de grand feu ne contenant plus d'oxydes réductibles, palette qui donnera satisfaction tout à la fois aux artistes de Sèvres et à ceux de l'industrie.

D'autre part, le directeur des travaux techniques et

scientifiques est parvenu à composer une pâte tendre ayant tout à la fois une plasticité presque égale à celle de la pâte dure et la faculté d'être décorée des mêmes émaux limpides et des mêmes couleurs brillantes qui étaient employés sur l'ancienne porcelaine tendre. Si celle-ci avait sur la porcelaine dure l'avantage incontestable de lui être supérieure par l'éclat de sa couverte et la richesse des couleurs et émaux qui servaient à sa décoration, elle lui était très inférieure au point de vue de la facilité du façonnage. On ne pouvait obtenir avec cette pâte que des pièces de dimensions restreintes; la cuisson était très délicate à conduire, et les déchets nombreux.

Ce sont sans doute ces difficultés qui ont dû amener Brongniart à prendre la décision (qu'on lui reproche si souvent) de supprimer, en 1804, la fabrication de la porcelaine tendre sans tenir compte de l'éclat et de la beauté de ses décors, ni du grand succès qu'elle avait eu.

Était-il cependant possible de faire une porcelaine tendre aussi facilement façonnable que la pâte dure et aussi apte à recevoir la même décoration que l'ancienne porcelaine tendre? Cette question, posée depuis longtemps, avait préoccupé divers céramistes; de nombreux essais avaient été tentés et leurs résultats peu satisfaisants semblaient conduire à la conclusion qu'elle ne pouvait recevoir de solution.

Malgré ces tentatives infructueuses, le directeur technique de Sèvres, entraîné par l'intérêt que présente ce problème pour les arts céramiques, a entrepris de nouvelles recherches sur ce sujet. Après une série d'essais méthodiques, il est arrivé à composer une pâte tendre d'un travail facile et capable de rece-

voir en décoration les vifs émaux et les belles couvertes qu'on employait autrefois sur l'ancienne pâte tendre et qui ont tant contribué à la renommée de cette porcelaine.

Les premiers spécimens de cette pâte tendre nouvelle sortis des ateliers et des fours de Sèvres ont montré qu'elle répondait bien au but que l'on s'était proposé : elle est facile à façonner et peut s'émailler avec des couvertes identiques à celles du xviii° siècle. Il ne reste plus, pour que cette pâte entre en fabrication suivie dans les ateliers de Sèvres, qu'à familiariser des artisans et des artistes avec les procédés de décoration spéciaux à la porcelaine tendre, procédés qui diffèrent un peu de ceux de la porcelaine dure et dont la pratique, oubliée aujourd'hui, demande à être étudiée à nouveau pour produire, avec toute chance de succès, cette nouvelle pâte tendre dont l'éclat ne le cédera en rien à celui de sa devancière.

II. — Direction des travaux d'art.

Depuis deux ans, tout en s'efforçant de rester moderne et de son époque, la Manufacture a cherché à se pénétrer davantage de l'esprit du xviii° siècle. Sèvres a repris dans ses magasins nombre de moules anciens d'où l'on a tiré des groupes et des figures qui n'avaient pas été reproduits depuis de longues années. 128 de ces modèles figuraient au Salon de la Société des Artistes français, au mois de mai 1900, et sont venus s'ajouter à ceux de la même série qui n'avaient jamais cessé d'être mis à la disposition des amateurs sur

commandes spéciales. Les plus importants parmi les premiers étaient :

Pygmalion et Galathée, groupe exposé au Salon de 1761, par Falconet;

L'Homme formé du limon par Prométhée élève ses regards vers la divinité, groupe exposé au Salon de 1775, par Bizot;

La Joueuse d'Osselets, par Pigalle;
Le Mercure, du même;
La Naissance de Bacchus;
Le Triomphe de Bacchus;
L'Offrande à l'Amour, etc.

L'examen de ces anciens modèles permettait de suivre facilement les trois périodes bien marquées de la fabrication des biscuits de Sèvres au xviiie siècle. On distinguait d'abord les sujets pastoraux empruntés aux dessins de Boucher, puis les groupes et les gracieuses figures exécutés sous l'inspiration de Falconet et enfin la période pendant laquelle Boizot dirigeait les ateliers de sculpture. Alors on voit les formes gracieuses et légères des années précédentes devenir peu à peu plus « classiques » et arriver insensiblement à la raideur romaine de l'Empire.

Une nouvelle série de ces œuvres anciennes est en fabrication pour le prochain Salon. Elle comprendra plusieurs groupes importants, tels que :

Alexandre chez Apelle,
Borée enlevant Orithye,
Pluton enlevant Proserpine,
Le Sacrifice d'Iphigénie,

Les trois Grâces à la corbeille,
L'Éducation de l'Amour, etc.

Ce retour vers le passé n'empêche pas Sèvres de s'occuper des vivants. Autour des biscuits du xviii° siècle, se trouvaient au Salon vingt-huit sujets modernes, parmi lesquels on peut citer :

Enfants et Grenouilles, de M. Max Blondot;
Poète et Sirène, de M. Hannaux;
Dionysos, de M. Carlès;
Les Quatre Saisons, de M. Daillion;
Le buste d'une *Parisienne*, de M. Verlet;
Le médaillon de *Waldeck-Rousseau*, de M. Vernon; etc.

Ces pièces ne souffraient pas du voisinage des œuvres des vieux maîtres et prouvaient que nos sculpteurs modernes laisseront aussi à Sèvres une trace remarquable de leur collaboration et marqueront dans l'avenir l'esprit et le goût de notre temps.

Une vitrine consacrée aux objets de petites dimensions montrait les efforts de Sèvres pour rester dans les formes et les décors simples que demande la porcelaine. De grands vases propres à la décoration des palais et des jardins complétaient cette exposition.

Malgré cette importante exposition, la Manufacture a pu renouveler au Musée Galliera les objets qui garnissent la vitrine et la salle qu'elle y occupe d'une façon permanente. Là encore, nos sculpteurs modernes ont des œuvres intéressantes :

Le *Socrate*, de M. Cordier;
Chevrette, de M. Gardet;
Chats, de M. Riche;

Floréal, de M. Convers;

Poésie héroïque, de Falguière;

Des esquisses de Dalou reproduites en grès.

Les médaillons de *Gérome* et de *Meissonier*, de M. Chaplain.

III. — Musée céramique.

Le conservateur actuel a entrepris et mené à bonne fin la transformation complète de ce musée dont la classification chronologique permet de faire l'étude avec la plus grande facilité, en suivant les progrès de la céramique dans tous les pays, depuis les temps les plus reculés jusqu'à nos jours. Tout visiteur peut s'orienter désormais, chaque pièce étant accompagnée d'une fiche établissant son état civil. Ce classement méthodique n'a pas empêché d'ailleurs la publication d'un guide dans lequel se trouve indiqué, vitrine par vitrine, l'histoire de chaque fabrication, avec référence aux pièces les plus importantes que possèdent les collections de ce riche musée.

Un assez grand nombre d'objets de second ordre, qui ne sont pas sans intérêt, se trouvent relégués dans les salles du 2ᵉ étage, où sont conservées les collections de modèles. Il suffirait d'augmenter le nombre des vitrines au 1ᵉʳ étage pour permettre de mettre sous les yeux du public tous ces objets. Un modeste crédit devrait être ouvert à cet effet au chapitre du matériel qui ne comprend pour toutes les dépenses du Musée, de la bibliothèque et des archives que la faible somme de 5000 francs. Avec une aussi minime allocation, le conservateur ne peut guère qu'assister en simple spec-

tateur aux ventes publiques, attristé de voir partir à l'étranger des pièces de céramique dont la place serait tout indiquée au Musée de Sèvres qui, du premier rang qu'il occupait incontestablement par un ensemble incomparable, est menacé de descendre au second et au troisième rang. La dotation annuelle de ce musée ne devrait pas être inférieure à 25 000 francs.

IV. — École de Céramique.

Dans sa forme actuelle, l'École de Céramique se recrute par voie de concours. Elle a pour but de donner aux jeunes gens une éducation céramique complète, but que seule peut atteindre la Manufacture de Sèvres, avec les ressources matérielles et l'installation dont elle dispose.

L'enseignement dure quatre ans; d'une façon générale il comprend les cours suivants :

Mathématiques : Géométrie, Algèbre, Problèmes de physique et de chimie; Descriptive, Perspective, Dessin géométrique, Étude des machines employées en céramique.

Dessin d'imitation : Bosse, Nature, Plantes et Aquarelles.

Modelage;

Anatomie;

Histoire de l'Art et de la Céramique;

Chimie et Technologie.

Travaux de laboratoire; Analyses, fabrication des Pâtes, Émaux, Couleurs;

Composition décorative;

Travaux pratiques : Tournage, Moulage, Émail-

lage; Peinture céramique, Pâtes, Émaux Sous-Couverte, etc.

A part certains cours, comme le Dessin, le Modelage et la Composition décorative, qui ont lieu pendant les quatre années d'études, la durée de l'enseignement est partagée en deux périodes bien distinctes de deux ans chacune.

Pendant la première période, les cours ont pour but de développer les connaissances générales des élèves, en vue des applications qui peuvent être faites en céramique. En même temps, les exercices pratiques, tournage, moulage du plâtre et des différentes pâtes, émaillage, réparage, cuisson et conduite des fours, forment la matière de l'enseignement technique, comprenant tout ce qui a trait au métier.

A la fin de cette première période, les élèves doivent avoir reçu une éducation céramique théorique et pratique qui leur permette d'aborder les programmes des deux dernières années.

Ces programmes comprennent principalement :

1° Des projets techniques ayant pour but de faire étudier et rechercher les meilleures conditions de fonctionnement d'appareils se rapportant à la céramique, tels que machines à assiettes, à briques; fours au bois ou au charbon; en quatrième et dernière année, les projets comportent des études d'ensemble : moulin, porcelaine, faïencerie, etc.

Chaque projet comprend une étude théorique et pratique de la question et les épreuves nécessaires.

2° L'exécution complète d'un certain nombre de pièces céramiques qui sont la consécration des études pratiques.

Les élèves doivent déterminer la forme de ces pièces,

les fabriquer, en chercher la décoration et exécuter cette décoration en pâtes, en émaux, en sous-couverte, etc.; de plus ils doivent créer une pièce de sculpture destinée à être moulée, cette pièce étant toujours un objet usuel.

Le programme de l'année courante comprend : 1° un service à déjeuner, composé de tasse grand modèle, sucrier, pot à lait, pot à café, plateau; 2° un objet sculpté au choix de l'élève.

3° Des travaux de laboratoire : Analyses, recherches sur les pâtes, les émaux, les couvertes, etc.

Un élève sortant dans de bonnes conditions doit pouvoir analyser les matières premières, composer une pâte, ébaucher et tourner ou mouler une pièce dont il a trouvé la forme, chercher une décoration qu'il exécute, après avoir fabriqué ses couleurs ou ses émaux; enfin cuire cette pièce, les exigences de la vie ou ses aptitudes personnelles pouvant plus tard faire prédominer dans ses travaux soit l'élément technique, soit l'élément décoratif. C'est donc un céramiste que l'École de Sèvres met à la disposition de l'industrie.

Tous les travaux donnent lieu à des examens. A la fin de la quatrième année, le diplôme de l'École de Céramique est délivré aux élèves qui en sont jugés dignes par un jury spécial, nommé chaque année par décision ministérielle. Une exposition publique des études, projets, pièces fabriquées et décorées est ouverte à Sèvres pendant quinze jours.

En résumé, la nature essentiellement pratique des travaux est la caractéristique de l'École, qui ne pourrait répondre au but poursuivi sans les ressources de toutes sortes (personnel dirigeant et matériel industriel) que lui offre la Manufacture de Sèvres, ce qui en

fait une École professionnelle unique en son genre, qui n'est ni École d'art décoratif, ni École des Beaux-Arts, mais bien École de Céramique.

Dans son rapport pour l'exercice 1906, M. Henry Maret a fait valoir lui aussi avec beaucoup de raison l'insuffisance des crédits affectés au Musée céramique de Sèvres, qui ne peut, faute d'argent, acquérir les pièces anciennes précieuses dont pourraient se rehausser ses admirables collections. De même, les 5000 francs affectés aux Missions — 5000 francs sur lesquels sont prélevées les sommes nécessaires pour l'inventaire et le classement des archives — sont notoirement insuffisants. Il faudrait pourtant qu'à l'instar des étrangers qui viennent chez nous nos céramistes de Sèvres pussent à leur tour visiter en Hollande, en Danemark, en Russie, en Allemagne, les manufactures dont les produits font aux leurs une si redoutable concurrence. De tels voyages d'études semblent indispensables, si l'on ne veut pas voir renaître à Sèvres, au lieu d'un esprit novateur, le règne du procédé et de la routine.

A la tribune de la Chambre, M. Gauthier de Clagny a défendu, lors de la discussion du budget, ces légitimes desiderata; avec non moins d'à-propos, il a fait, en outre, valoir la nécessité de réorganiser dans le plus bref délai les locaux affectés à l'École d'application de Sèvres. On sait, en effet, quels services cette institution rend aujourd'hui à la manufacture, qu'elle dote d'artisans avertis et habiles, et à l'industrie, qu'elle fournit de techniciens consommés, versés dans la pratique et la connaissance de tous les progrès et de toutes les variétés de l'art de la céramique. Or l'École de

Sèvres est installée dans des conditions fort défectueuses. D'autre part, au cours de son intervention, M. Gauthier de Clagny, se faisant l'interprète des vœux du Syndicat industriel céramiste français, a demandé qu'un laboratoire industriel d'essais, susceptible de rendre à l'industrie céramique française des services analogues à ceux qu'une création, en tous points pareille, à la manufacture de Berlin, rend à nos voisins, fût installé à Sèvres. L'idée est excellente et d'une incontestable utilité pratique; sa réalisation n'est pas si malaisée qu'on le pourrait croire, puisque le Syndicat offre de participer dans une large mesure aux dépenses qu'elle entraînera. Les sacrifices demandés à l'État seraient donc de peu d'importance.

La Manufacture des Gobelins.

La manufacture atteignait, en 1901, le troisième centenaire de sa fondation. Il n'existe pas au monde d'établissement similaire aussi vénérable par son ancienneté. On peut ajouter qu'il n'en est pas qui jouisse d'une réputation égale à celle de notre manufacture de tapisseries. Les étrangers le savent mieux que les Français, car ils connaissent bien nos gloires que nous oublions trop parfois; les visites que la manufacture reçoit chaque semaine pendant les quatre heures où le public est librement admis atteignent le chiffre de 40 000 par an et davantage.

Ce troisième centenaire, qui tombait au lendemain de notre Exposition universelle, fut célébré naguère dans une exhibition rétrospective réunissant les plus beaux spécimens de l'art du xviie et du xviiie siècle, et cette exhibition, encore que modeste, a laissé d'inoubliables souvenirs aux artistes et aux amateurs. En outre, la médaille, de M. Alphée Dubois, une des dernières productions de cet artiste consciencieux et distingué, a consacré la date de la fondation trois fois séculaire de notre atelier national en dotant l'Administration d'un souvenir durable à offrir aux visiteurs de marque.

Quelques changements se sont produits, ces dernières années, dans le personnel. Les tapissiers décédés ou retraités sont remplacés, à la suite d'un concours, par de jeunes apprentis, et le nombre des travailleurs de la haute lisse reste le même : il est de 49; l'atelier des

tapis ou de la Savonnerie compte aujourd'hui 11 tapissiers, en tout 60 travailleurs, y compris les chefs et les sous-chefs. L'atelier de tapisserie est dirigé par un chef unique, ayant 5 sous-chefs sous ses ordres; pour le tapis, un sous-chef a été reconnu suffisant. L'économie provenant de la suppression du chef de la Savonnerie permettra de relever, dans une mesure encore bien réduite, les traitements des artistes des Gobelins dont maints rapports antérieurs ont constaté et déploré la médiocrité.

Le traitement du chef d'atelier est de 5 000 francs, au maximum, moins que celui d'un sous-chef de bureau. Les sous-chefs sont payés de 2 900 à 3 500 francs; ils ont tous de 20 à 30 ans d'excellents services. Deux tapissiers seulement, âgés de 50 ans et davantage, atteignent des traitements de 3 510 et 3 500 francs. Les traitements des tapissiers variant de 2 500 à 3 000 francs sont au nombre de 8 seulement; il y en a 19 de 2 000 à 2 500 francs et 22 de 1 200 à 2 000 francs; la moyenne ne dépasse pas 2 000 francs environ : c'est peu pour des travailleurs qui sont, pour la plupart de fort habiles artistes.

Les ouvrières employées à la réparation des tapisseries sont payées 40, 45 et 50 centimes l'heure. Elles travaillent 8 heures en été et 7 heures en hiver.

Deux professeurs chargés du cours supérieur de l'École reçoivent 2 400 francs par an.

Le personnel administratif se compose d'un administrateur à 8 000 francs, d'un administrateur adjoint ayant remplacé le secrétaire agent comptable retraité, aux appointements de 5 000 francs, 2 commis aux écritures, avec un traitement annuel de 2 300 francs.

L'atelier de teinture, chargé de fournir les laines et

les soies teintes des Gobelins et pour celui de la manufacture de Beauvais est ainsi constitué : 1 chef du laboratoire et de l'atelier de teinture, 4 000 fr. ; 1 sous-chef, 3 800 francs; 1 préparateur, 2 100 francs; 2 compagnons teinturiers, 2550 et 2350 francs.

Les gagistes ou hommes de service sont au nombre de 8, savoir : 1 surveillant-chef à 2000 francs; 1 menuisier, 1 800 francs; 6 gagistes recevant de 1 300 à 1500 francs et 2 auxiliaires non titularisés avec le même traitement que les précédents. Le concierge est un ancien sous-officier de la garde municipale.

3 femmes ou veuves de tapissiers sont employées, à titre auxiliaire, à tenir le magasin des laines et des soies, à dévider les écheveaux et à entretenir le linge de la manufacture.

Quand nous aurons rappelé le garde-magasin (3 400 fr. d'appointements), assisté d'un garde-magasin adjoint (2300), chargés de la surveillance et de la responsabilité des deux magasins des laines et des soies, du magasin des tapisseries et du magasin des modèles, nous aurons passé en revue tout le personnel de la maison.

Travaux des bâtiments.

Depuis une douzaine d'années, des travaux de réfection ont remis en état une bonne partie des constructions de la Manufacture. Les ateliers, les murs de clôture, le pavage des cours, les toitures ont été successivement l'objet de la sollicitude des architectes. Mais d'importantes réparations restent à entreprendre, et elles exigeront un crédit spécial. Les magasins sont encombrés de poteaux et d'étais fort gênants, inter-

ceptant la lumière. Il faut les faire disparaître en substituant des planchers en fer aux poutres vermoulues qu'on a été obligé d'étayer. Ce travail s'impose à brève échéance.

Depuis longtemps il a été question de remplacer les salles du musée provisoire érigé à l'occasion de l'Exposition de 1878, salles misérables, obscures, à moitié ruinées, par une longue galerie de 85 mètres de long, réunissant les spécimens les plus remarquables de l'art textile, tapisseries et étoffes, à côté d'un certain nombre de modèles anciens. Un pareil musée rendrait les plus signalés services aux artistes décorateurs qui viennent demander, à notre Manufacture, des modèles, et qu'on est obligé d'installer, faute de place et de locaux convenables, dans les plus déplorables conditions.

Dans un quartier peuplé d'artistes et d'ouvriers d'art comme celui des Gobelins, une pareille exposition permanente offrirait des ressources inestimables aux travailleurs. Elle rehausserait singulièrement aux yeux des visiteurs étrangers l'éclat et la réputation de notre vieille Manufacture nationale. Ce serait un véritable bienfait pour le quartier de Paris auquel les Gobelins ont donné leur nom.

De toutes les administrations ressortissant aux Beaux-Arts, celle des Gobelins est d'ailleurs, nous l'avons prouvé plus haut, la plus mal dotée, tant sous le rapport du crédit qu'à raison du petit nombre des employés.

* * *

Parlant de la place qui devait échoir dans l'évolution sociale et industrielle contemporaine aux manufactures

nationales, M. Massé disait il y a quelques années de la manfacture des Gobelins qu'il fallait « qu'elle devînt beaucoup moins une manufacture qu'un conservatoire où, à côté des modèles anciens, seront conservés tous les procédés de fabrication de teinture et de tissage..., qu'elle devînt une sorte d'école professionnelle où viendront se former et se perfectionner d'habiles ouvriers qui, au sortir de la Manufacture, mettront au service de l'industrie privée les connaissances qu'ils auront acquises, de façon à maintenir à la production de notre pays son caractère et sa suprématie ». Tel doit être, en effet, désormais le rôle des Gobelins et de Beauvais. Nos manufactures nationales assument, dans notre régime démocratique, des obligations et des fonctions essentiellement différentes de celles qui leur incombaient au temps où elles n'étaient guère que les ateliers magnifiques du prince. Sans doute, on l'a dit et rien n'est plus juste : les manufactures nationales laissent beaucoup à désirer. S'ensuit-il que l'État peut s'en désintéresser aujourd'hui, alors que, héritières d'un passé glorieux, elles gardent et propagent les secrets d'un art auquel notre pays doit tant de fastueuses et d'éclatantes merveilles? On ne peut ici hésiter à répondre.

Toutefois il y a lieu de faire des distinctions, précisément en ce qui concerne les Gobelins. Si l'on admet en principe que, pour justifier leur existence dans le temps présent et les sacrifices que l'État s'impose pour elles, nos manufactures nationales doivent aider, précéder, guider les industries d'art en France et non leur faire concurrence, force est bien tout aussitôt de s'arrêter à des problèmes issus de cette conception même. La question est, en effet, infiniment plus complexe

qu'on ne l'imagine; il est difficile, pour ne pas dire impossible, de prétendre à modifier l'orientation propre à chacune de nos manufactures. Ce qui vaut pour Sèvres ne saurait s'appliquer aux Gobelins. Expliquons-nous.

Dans ce grand mouvement de l'art décoratif moderne, qui est né un peu partout d'un besoin général de style, d'interprétation esthétique et pratique de la vie contemporaine, la céramique tient une place considérable. De remarquables artistes, hardis novateurs, ont rompu avec les traditions anciennes, instauré, au gré de leurs recherches, des procédés inconnus; ils ont recréé un art qui s'éternisait dans des formules ressassées, et la Manufacture de Sèvres, stimulée par ces hautes initiatives, s'est alors efforcée de suivre cette renaissance moderne qu'elle eût dût précéder. Les plus récentes collections exposées par Sèvres témoignent, cependant, d'un réel effort; les tonalités dures, d'ailleurs célèbres, qui rehaussaient les pièces, ont fait place à des colorations irisées, délicates, et d'une matière riche en lueurs; une recherche de sveltesse et de simplicité s'atteste aussi dans la forme et l'entente des lignes. Une certaine modération dans la composition tempère enfin ce que les essais peuvent avoir d'un peu trop imprévu. Et ce que l'on dit des porcelaines s'applique aux grès flammés, à propos desquels on se livre à des expériences heureuses. On pense, d'autre part, à installer, non loin de l'école d'application, un laboratoire d'essais où certaines recherches, utiles à la céramique industrielle française, pourraient être entreprises. Bref, Sèvres, quoi qu'on en puisse dire, évolue normalement à la vie et à l'art contemporains. La Manufacture, sans renoncer à ses anciennes et glorieuses méthodes, sanctionne

aujourd'hui par une collaboration appréciable ce mouvement moderne ; les jeunes gens que groupe son école peuvent donc s'y familiariser avec l'esprit dont procède l'actuelle renaissance de la céramique.

En est-il, en peut-il être de même aux Gobelins ? La tapisserie de haute lisse, cet art opulent et magnifique, naguère si noble et si expressif, peut-elle, doit-elle se rénover ? Est-ce enfin là une industrie susceptible d'évoluer, de se perfectionner, de se moderniser ? C'est, hélas ! pour l'avoir cru que notre illustre manufacture à failli déchoir. La science, qui est parfois si utile à l'art décoratif — il n'en manque pas d'exemples à Sèvres — a exercé, indirectement, une influence déplorable sur les procédés de fabrication des Gobelins. On s'en souvient, Chevreul, le grand chimiste, avait trouvé d'infinies variétés de nuances pour la teinture des soies et des laines. Au lieu des belles couleurs élémentaires, vaillantes et franches, qu'on employait jusqu'alors, on crut devoir, en guise de progrès et de perfectionnement, traduire les sujets à l'aide de ces tonalités innombrables et savamment dégradées. Première erreur, qui eut pour résultat de fondre, d'assouplir, d'affadir composition et coloration ; au surplus, ces demi-teintes passaient vite.

En possession de ces nuances fugaces, les tapissiers, méconnaissant cette tradition robuste et simple qui est le fondement même de leur art, s'asservirent complètement à la peinture, dont ils voulurent rendre les moindres intentions, les moindres finesses, comme si la tapisserie ne devait être que la copie d'une toile peinte ! Sous prétexte aussi de perfection, les peintres, chargés des cartons, s'avisèrent de donner des compositions saturées de demi-teintes, de tonalités incer-

taines, et leur collaboration ne contribua pas peu à faire perdre à la tapisserie de haute lisse cet éclat somptueux, cette forte originalité par quoi elle se distinguait naguère. On crut cependant très sincèrement qu'on allait de l'avant, que les Gobelins étaient en progrès. Par une sorte d'émulation saugrenue et dangereuse, les artistes peintres auxquels on demandait des cartons et les artistes tapissiers qui recevaient mission de les exécuter, rivalisaient de virtuosité, les uns dans le mélange doux et brillant de motifs délicats, de tonalités claires ou atténuées, les autres dans la réalisation prestigieuse des plus ténues de ces multiples indications. A beaucoup, il parut que ces travaux-là dépassaient les vieilles merveilles des Gobelins de toute la distance qui sépare la perfection de l'ingénuité maladroite. Autant vaut dédaigner Giotto ou Ghirlandajo au nom de Raphaël ! Et l'on put craindre vraiment la faillite des Gobelins.

Par bonheur, ces années dernières, des esprits éclairés ont pu dénoncer à temps les périls de la virtuosité, le danger de ce que l'on pourrait appeler le progrès moderne aux Gobelins. On s'est aperçu que, gardienne des anciens prestiges, des us et des procédés d'antan, notre vieille Manufacture devait, pour vivre et justifier son œuvre, s'en tenir aux enseignements de son admirable passé, renoncer aux compromis où la science voudrait, sous couleur de perfection, l'induire, renoncer enfin à guider l'industrie. Il faut, en effet, avoir désormais le courage de le dire hautement : si, à Sèvres, c'est une nécessité de suivre étroitement la rénovation internationale de la céramique, si, à Sèvres, il faut faire du nouveau, du moderne; aux Gobelins, c'est tout le contraire qui semble s'imposer.

La force, nous dirions presque la rareté, des Gobelins réside précisément en ce qu'ils sont le refuge intangible des procédés et de la technique loyale, simple, que l'industrie moderne du tapis a depuis de longues années déjà négligés. Les Gobelins ne sauraient donc imiter les procédés de l'industrie moderne; ils échappent et doivent échapper à son action mercantile. C'est un musée vivant d'un bel art qui a donné toute sa mesure et peut se prolonger à condition de ne rien céder de sa puissance et de son originalité primitives. L'art textile y est merveilleux et la beauté des teintures vraiment unique. S'y tenir, c'est sauver de l'oubli, c'est éterniser, sans l'amoindrir, une belle renommée française.

Les Gobelins sont donc, si l'on nous permet cette expression, un conservatoire en action de la tapisserie de haute lisse. Parce qu'ils ont tout loisir, toutes facilités de travailler selon d'antiques et d'incomparables recettes qui rendent le labeur assez onéreux, parce qu'ils sont « Manufacture nationale subventionnée par l'État », ils peuvent seuls, ils doivent remplir des obligations, maintenir une tradition superbe et coûteuse, que ne peut suivre l'industrie actuelle, soumise à la concurrence, aux sollicitations du goût et de la mode, aux exigences de la décoration moderne, à la nécessité de faire vite et bon marché. (On sait quelle singulière disproportion il y a entre le prix de revient d'un mètre carré de tapisserie des Gobelins et celui d'un mètre carré de tapisserie, calculé sur les moyennes de l'industrie privée.) Il leur appartient donc, non point de flatter les inclinations actuelles commerciales, mais de garder au contraire, dans toute leur saveur, tout leur éclat et leur plénitude de naguère, les procédés francs,

fermes et hardis — mais lents et dispendieux — d'un art princier et national dont les réalisations ne se négocient plus guère dans notre démocratie.

On l'a compris enfin, depuis plusieurs années, et les Gobelins ont utilement réagi contre le « modernisme » qui menaçait leur prestige. On est revenu aux classifications, aux distinctions élémentaires des vieux tapissiers; on a fait bon marché des inventions trop souples de la science, et les peintres eux-mêmes ont, dans leurs cartons, respecté et préparé l'interprétation, les riches oppositions de couleurs propres à la tapisserie. Et nous assistons désormais à une renaissance de la franchise, de l'ampleur, de la netteté, de la noblesse, qui donnaient autrefois tant d'accent et de splendeur aux grandes œuvres allégoriques des Gobelins. Artisans merveilleux des présents que la République offre aux souverains étrangers, héritiers d'un passé de gloire dont ils possèdent les secrets merveilleux, les Gobelins sont un des luxes de l'État français. Certains déplorent qu'ils ne soient pas mieux organisés en vue d'un commerce qui pourrait être fort lucratif. Ce commerce serait-il vraiment lucratif? Il est permis d'en douter. Au surplus, il ne nous paraît pas que la possession à peu près exclusive des Gobelins par l'État soit si fâcheuse. Ne sied-il pas au contraire que la République se garde d'admirables apanages qui ne peuvent que contribuer à maintenir son renom de protectrice des arts?

X

LES MUSÉES DE PROVINCE

Les Musées de province.

On l'a dit à plusieurs reprises, et jamais cette affirmation ne fut plus exacte : les musées, et plus spécialement les musées de province, prolongent véritablement l'école ; ils concourent, au premier chef, à l'enseignement de la jeunesse, du peuple, comme de l'élite intellectuelle ; ils jouent donc un rôle social dont il faut exalter le caractère et grandir la portée. En même temps qu'ils exercent une influence moralisatrice, bienfaisante, et qu'ils éveillent dans l'esprit et la sensibilité de ceux qui les fréquentent des affinités profondes, ils constituent encore l'un des meilleurs et des plus éloquents modes de décentralisation artistique. En produisant les vestiges expressifs et les beaux spécimens de l'art ancien qui fleurissait dans la province, en les présentant sous le ciel même qui les vit éclore, le musée suggère l'autonomie artistique propre au pays, évoque sa personnalité, ses tendances, sa tradition, son idéal.

S'il groupe des reproductions d'œuvres étrangères, des moulages d'après des fragments architectoniques ou des bas-reliefs anciens, divers d'origine, d'époque et de signification, s'il offre ainsi en raccourci une vue d'ensemble de l'évolution artistique multiforme des siècles passés, il ne manquera point de provoquer chez tout visiteur attentif et désireux de s'instruire une étude comparative extrêmement féconde et très rationnelle. En ce cas, le musée vaudra toutes les bibliothèques d'art du monde.

Pourquoi veut-on enfin qu'un musée soit tout uniment rétrospectif, « historique », pour tout dire? Ne conviendrait-il pas, au contraire, qu'à côté du passé, il réservât une place au présent dont c'est, semble-t-il, le droit strict de prétendre à s'y voir représenter? Précisément, en raison des prérogatives éducatrices que lui accorde l'évolution contemporaine, tout grand musée de province devrait, parallèlement aux galeries consacrées au passé, offrir une sélection de copies des meilleures œuvres modernes, et surtout installer des salles réservées aux reproductions des réalisations les plus caractéristiques de l'art industriel et de l'art décoratif tant en France qu'à l'étranger.

Un musée n'est qu'un établissement inutile, s'il se contente de grouper quelques peintures médiocres recueillies au hasard de la répartition peu méthodique que fait annuellement l'État des œuvres dont il se rend acquéreur. Et c'est malheureusement le cas de bon nombre de ces édifices. Tout au contraire, le musée d'une de nos grandes villes doit répondre aux besoins généraux de la population qui veut s'y instruire, y développer une culture générale insuffisante, comme il doit répondre aux besoins particuliers, aux exigences spéciales, aux tendances, aux « aptitudes », pour ainsi dire, de la province où il est bâti. Il lui appartient, si l'on passe cette expression quelque peu orgueilleuse, de représenter, dans la mesure de ses moyens, l'art du passé, l'art du milieu.

C'est là sans doute un idéal singulièrement difficile à atteindre, et dont la poursuite demande de grands sacrifices. Jusqu'ici, on a trop constitué des collections, des musées, sans y apporter la moindre préoccupation de logique, le moindre souci de l'appropria-

tion des envois. Il en est résulté bien des incohérences, bien des accidents, et l'on connaît aujourd'hui tels musées de petites villes qu'il vaudrait mieux supprimer plutôt que d'en laisser subsister la dérisoire indigence. A cet empirisme, il faut opposer désormais une méthode rationnelle, un plan défini en rapport avec la véritable destination actuelle des musées de province. Sur quelles bases, d'après quels principes, ces établissements doivent-ils ou devraient-ils être réorganisés ? A cette question qui n'a jamais eu plus d'intérêt qu'à notre époque, maints critiques érudits, maints psychologues se sont chargé de répondre. Et de toutes les études auxquelles cette recherche a donné lieu, l'une des meilleures, après les travaux de M. Louis Gonse, est assurément celle à laquelle le docteur Leblond, président de la Société académique de l'Oise, s'est livré, il y a quelques années, au cours d'une conférence qui portait sur l'édification, alors en projet, d'un nouveau musée de Beauvais.

Avant d'entrer dans le vif du sujet, avant de préciser les données sur lesquelles il fallait selon lui construire et organiser, M. le docteur Leblond s'est judicieusement avisé de passer en revue et de classer nos plus notoires musées de province ; certaines de ces constatations mettent remarquablement en valeur les qualités de quelques-uns de ces établissements, et l'insuffisance ou tout au moins l'incohérence du plus grand nombre.

« Que sont *les Musées de province* ? dit-il ; comment les diviser ? En deux catégories : ceux des grandes villes, les capitales régionales ; — ceux des petites villes, de modeste importance, qui ont su garder une part de leur originalité.

Nous avons dit que les musées sont nés à la suite des conquêtes de la Révolution et de l'Empire : ils ont grandi peu à peu selon les hasards des achats aux Salons, des envois de l'État ou des legs des collectionneurs. « Ces musées, véritables dépôts de tableaux, créés par le Premier Consul en l'an VIII, devaient donner aux habitants des départements une part dans la distribution du fruit de nos conquêtes et dans l'héritage des œuvres des artistes français[1].

« Plus tard, en 1811, un grand nombre de toiles étrangères fut encore réparti entre ces grands musées; et sous Napoléon III l'acquisition de la collection Campana vint encore s'y ajouter. Dès lors, on acheta « à tort et à travers » de la peinture et de la sculpture, sans distinction d'écoles ou de régions, avec l'espoir d'un envoi de l'État ou d'un legs de Sociétés artistiques locales. Le programme de quelques directeurs des Beaux-Arts fut pendant longtemps : distribuer des œuvres d'art à toute ville de France pour y attirer des visiteurs[2]. »

Pourtant quelques-unes de ces musées ont su garder une certaine originalité qui les rend très dignes d'attention : notamment le *Musée de Picardie* à Amiens, le *Musée Lorrain* à Nancy, le *Museon Arlaten* ou Musée ethnographique d'*Arles*. Ils symbolisent l'esprit de nos provinces du nord, de l'est et du midi. Ce que ces villes (trop rares) ont essayé de faire, un critique d'art, *M. Girodie*, voulait récemment le généraliser, en conseillant de créer, dans un dessein essentiellement pédagogique, les musées spéciaux. Selon lui, on devrait

1. Louis Gonse : *Les Chefs-d'œuvre des Musées de province*, 1900.
2. *Les Musées d'artistes français dans leurs provinces.*

classer toutes les œuvres d'art qui sont en France en quatre catégories officiellement distinctes : l'Art ancien étranger qui serait collectionné au Louvre; l'Art moderne étranger, au Luxembourg; l'Art français, ancien ou moderne, dont une partie serait rassemblée au Petit-Palais, à Paris, et une partie confiée au musée de chaque ville de province, suivant l'origine et les affinités, suivant les traditions de chaque artiste.

Ainsi au Petit-Palais seraient recueillies toutes les œuvres d'artistes nés à Paris et celles d'artistes provinciaux dont les œuvres intéressent Paris. Le Louvre céderait à tel ou tel musée de province les œuvres des maîtres français qu'il possède; et il recevrait en échange tous les chefs-d'œuvre étrangers disséminés en province (les Rembrandt, les Van Dyck, Rubens, Titien, Véronèse, Holbein, Murillo, etc.). De même le Luxembourg garderait les œuvres d'art étranger moderne : il donnerait aux musées de province toutes les œuvres d'artistes français nés en province et celles dont les auteurs ont étudié telle ou telle région de France. Nous aurions ainsi une série de musées originaux : flamands, picards, normands, champenois, lorrains, bourguignons, lyonnais, provençaux, gascons, bretons, etc.

« Déjà n'a-t-on pas vu se créer, en province, les musées Carpeaux à Valenciennes; La Tour à Saint-Quentin[1]; David d'Angers à Angers; Ingres à Montauban; etc.? Les envois de l'État, les achats des différentes sociétés artistiques provinciales ne s'attachent-ils pas davantage aujourd'hui à encourager ce mouve-

1. Voir l'admirable édition des pastels de La Tour par M. Bulloz et précédée d'une étude de M. Lapauze.

ment régional ? Il serait intéressant de généraliser, autant que possible, ces tentatives originales et d'introduire le musée d'artistes locaux dans tout musée municipal. Cette conception de M. Girodie, déclare M. Leblond, est fort originale, mais c'est une utopie, il faut l'avouer. Pourtant un tel musée serait possible en quelques villes. »

Nos Musées de province.

Étudiant ensuite l'organisation de quelques-uns de nos meilleurs musées de province, M. Leblond porte sur le très beau musée de Picardie, à Amiens, où l'on admire l'une des plus nobles et des plus harmonieuses compositions de Puvis de Chavannes, le jugement intéressant que voici :

« *Amiens.* — A Amiens, ancienne capitale, centre d'une région où l'originalité des mœurs, des costumes, du dialecte même, n'a pas trop souffert encore de l'attraction parisienne, ni de communications trop faciles, le musée de Picardie paraît le plus complet et le moins fermé aux manifestations qui ne sont pas seulement archéologiques. Ce superbe monument a été construit à frais énormes au moyen de quatre loteries successives dont la première était d'un million. Le visiteur peut dire, en montant le grand escalier d'honneur : « *Ave, Picardia Nutrix,* » car il y trouvera tout ce qui fait l'histoire d'une région, tout ce qu'a produit la Picardie : Archéologie, Beaux-Arts, Histoire naturelle sous toutes ses formes, Ethnographie.

« Pourtant, si l'on peut y admirer les tableaux de l'ancienne confrérie *Notre-Dame du Puy d'Amiens*,

usage curieux qui montre une association poétique encourageant les Beaux-Arts du xv° au xvii° siècle ; si les artistes de la région y sont dignement représentés, il faut dire que la plupart des peintures du musée de Picardie appartiennent à toutes les écoles françaises et étrangères ; il y a là des chefs-d'œuvre dignes du musée du Louvre : ce n'est plus une section d'un musée original. »

Les observations que contient en dernier lieu l'appréciation de M. Leblond sont d'ailleurs corroborées par une note administrative, en date du 12 février 1906, dans laquelle l'inspecteur des musées préconise un nouveau classement et le groupement des œuvres des artistes régionaux. L'administration municipale et la conservation seraient, paraît-il, disposées à créer une section d'art décoratif qui rendrait évidemment de grands services.

Le musée lorrain, à *Nancy*, à l'encontre de la majorité des autres établissements de province, est plus particulièrement un musée régional d'art et d'industrie. De même que le musée des Vosges, à *Épinal*, qui, à côté de richesses d'un intérêt artistique général, présente de belles collections d'antiquités vosgiennes et nombre d'œuvres caractéristiques d'artistes lorrains, le musée de Nancy évoque d'une manière pittoresque et très exactement le passé d'art de la province et de la race lorraine. « Avec les collections, écrit M. Leblond (reliques de l'antiquité, monuments anciens, personnages illustres et série complète des monnaies de la Lorraine), il y a de merveilleuses collections de mobiliers et de faïences locales ; mais on n'y trouve aucun spécimen de la bijouterie moderne, ni de la céramique et de la verrerie artistiques qui ont fait à

cette ville, en ces dernières années, une réputation si méritée. »

On est amené à conclure que nos grands musées de province sont quelque peu spécialisés. C'est assurément le cas du plus grand nombre; il en est, cependant, dans la quantité, qui constituent de remarquables exceptions, et présentent, tant en archéologie et en beaux-arts qu'en art décoratif et industriel, des collections fort bien composées. Les meilleurs dans ce sens sont assurément ceux de Saint-Étienne et de Roubaix; il faut les mettre hors de pair et les considérer l'un et l'autre comme des musées-types qu'il convient de proposer en exemple.

A *Roubaix*, le musée national est annexé à l'École nationale des Arts industriels de Roubaix dont on connaît l'importance et la prospérité; c'est un établissement, rationnellement compris, et dont on peut dire qu'il répond pleinement aux exigences de la culture générale artistique et aux besoins particuliers très précis de cette région, l'une des plus industrieuses et des plus actives de France. Divisé, pour ainsi dire, en quatre sections distinctes, ce musée, complètement réorganisé par les soins érudits et incessants de M. Victor Champier, contient un musée de peinture, un musée de tissus, un musée de sculpture, un musée d'histoire de l'art et de l'art décoratif.

Sur les cimaises du Salon de peinture, les toiles s'offrent à la vue, soigneusement classées par époques et par écoles. Ici, c'est Annibal Carrache, là-bas, c'est Dehodencq. Dans le musée des tissus, à l'importance et à l'intérêt duquel nous ne nous arrêterons pas, 2500 pièces anciennes ou modernes, significatives, classées, sont présentées dans des vitrines. Des œuvres

modernes, dues à d'excellents artistes, voisinent, dans la galerie de sculptures, avec les meilleurs moulages classiques. Enfin, la section de *l'histoire de l'art et art décoratif*, récemment constituée, comprend plus de 300 dessins, aquarelles et photographies de toutes les écoles; on y voit, en outre, des « galvanos », des médailles et des bijoux, des collections de Sèvres, des grès flammés, etc., etc. Tel est ce musée. Tout éloge est vraiment superflu. Et l'on imagine aisément toute l'efficacité de l'influence qu'il peut exercer tant sur le goût et la culture professionnelle des artisans du pays que sur la qualité de la production décorative elle-même.

Le musée municipal d'art et d'industrie, à *Saint-Étienne*, n'est pas moins remarquable. Un égal souci de logique, d'ordre et d'utilité a présidé à sa constitution comme à son ordonnancement. Les salles consacrées à la peinture sont fort riches en œuvres de premier ordre dont quelques-unes sont signées Delacroix, Fragonard, Greuze, Raffet, Decamps, Oudry, Géricault. Il y a des Porbus, des Terburg, des toiles attribuées aux Van Eyck, à Breughel, à Lippi, à Albert Dürer. D'autre part on a groupé dans une section spéciale toutes les œuvres des artistes de la région et les industries d'art du pays : armurerie, rubannerie, ameublement, serrurerie d'art, ont permis de constituer une très importante et très pittoresque collection de l'art décoratif autochtone.

Plusieurs musées de province possèdent d'ailleurs maintenant une section d'art décoratif, insuffisante souvent, au demeurant toujours utile. Au musée d'*Arras*, on peut admirer, à côté de la section des beaux-arts, dans les galeries du « musée industriel », de merveil-

leux modèles de dentelles anciennes. Les œuvres d'art appliqué tiennent également une place importante au musée de *Besançon*, au musée de *Vire*, au musée de *Nice*, au musée de *Marseille*. Des collections rétrospectives d'art régional et d'archéologie locale figurent dans un certain nombre de musées de province, notamment à *Grenoble*, à *Pau*, à *Mont-de-Marsan*, à *Montbéliard*, à *Douai*, à *Gray*.

Le plus souvent, c'est fortuitement, ou à la suite de dons, de legs et d'initiatives heureuses, que la plupart de ces établissements héritent des richesses qui en sont le plus bel attrait. Si l'on en excepte certains, dont l'inoubliable musée de La Tour, à *Saint-Quentin*, le musée Ingres, à *Montauban*, et quelques autres, sait-on d'ailleurs que plusieurs de nos musées de province peu connus sont riches en chefs-d'œuvre et en morceaux remarquables? La « Belle Zélie », cette merveille, est à *Rouen*; Van Loo, Philippe de Champaigne, le Caravage, Boucher, Rude et David d'Angers rehaussent l'éclat du musée d'*Angers*. Pérugin, Rubens, Véronèse sont sur la cimaise au musée de *Bordeaux*. A *Périgueux*, le musée, qui a d'admirables collections préhistoriques et lapidaires, laisse admirer un Isabey, un Decamps, un Tiepolo; on voit un Murillo, un Greco, un Ribera, à *Pau*; un Jean Jouvenet, d'ailleurs mal restauré, à Mont-de-Marsan.

C'est chose notoire et significative, d'ailleurs, qu'à côté de toiles médiocres ou sans valeur aucune, recrutées de ci de là, au hasard des donations, des recommandations, des envois, les cimaises de bon nombre de nos musées de province offrent brusquement des pièces d'une valeur insoupçonnée. Certaines vitrines recèlent d'incomparables collections lapidaires, telles

celles des musées de Beauvais, de *Saint-Omer*, de *Saintes*, d'antiquités gallo-romaines et d'objets préhistoriques, comme celles du musée de Dax, du musée de Périgueux. De fort beaux bijoux antiques sont exposés au musée de *Péronne*. Au musée de *Saint-Lô*, s'offrent à la vue de fort belles tapisseries, mal exposées, et un Jordaens; le musée du *Havre* contient une remarquable sélection des œuvres du peintre vigoureux et sensible que fut Boudin. Isabey, Joseph Vernet sont au musée de *Carpentras*. Au musée de *Bourg-en-Bresse*, on découvre soudain neuf beaux dessins de Puvis de Chavannes; au musée de Dinan, un Dehodencq.

En revanche, de l'avis même des inspecteurs des musées, certains autres de ces établissements sont vraiment « comme s'ils n'étaient pas ». L'insuffisance de l'installation, précaire ou hasardeuse, il n'y a d'égale que l'indigence des « collections », si l'on peut se servir, en l'espèce, du terme singulièrement prétentieux de « collections ». C'est dans cette catégorie peu recommandable qu'il faut classer notamment les musées d'Avesnes, dans le Nord; de Saint-Pol, dans le Pas-de-Calais; de Mortagne, dans l'Orne (peut-on dire, d'ailleurs, de cette dernière ville qu'elle a un musée?); de Saint-Servan, dans l'Ille-et-Vilaine; d'Auxonne, dans la Côte-d'Or; de Poligny, dans le Jura; etc. La liste, malheureusement, pourrait être allongée à loisir. Cette indigence, d'ailleurs, loin de désoler les intéressés, leur semble indifférente, et une telle liberté d'esprit ne va pas quelquefois sans une certaine ironie. Nous n'en voulons pour témoignage que cette note textuelle d'un inspecteur, sur l'ordonnancement d'un musée situé dans une ville de province, dont, par politesse,

nous tairons le nom : « Au premier étage d'un bâtiment transformé, on trouve une salle. Au-dessus de la porte d'entrée, il y a l'inscription : « Musée ». Il n'y a rien dans cette salle; les quelques tableaux appartenant soit à l'État, soit à la ville, sont dans la salle des mariages et dans la salle du conseil municipal. Ces œuvres sont disposées pour orner les salles et non pour être étudiées par le public. En résumé, il n'existe pas de musée. » Voilà qui se passe de commentaires.

Au regard des musées où figurent des pièces intéressantes, combien d'autres sont mal dotés! Combien d'autres surtout sont installés dans des conditions si précaires, que c'est miracle vraiment de les voir échapper aux risques qui les menacent! Les inspecteurs des musées ont signalé, cette année même, que de graves dangers d'incendie, résultant d'une insécurité manifeste, menaçaient, parmi tant d'autres, les musées de Saint-Lô, de Saint-Calais, de Dax et d'Auch. Ce dernier est particulièrement exposé : « C'est un escalier du musée, dit l'inspecteur, qui sert de foyer au théâtre; il arrive que le public y fume malgré la défense ». Cette brève citation suffit et nous dispense d'énumérer d'autres risques : elle a, par elle-même, quelque éloquence. Le péril est signalé, malheureusement en pure perte; il semble qu'on ne puisse se résoudre à le combattre quand il en est temps.

Le Musée populaire régional.

Les grands musées de province que nous venons de signaler font singulièrement ressortir, pour peu qu'on les compare, la fâcheuse multiplicité des directions

qu'ont suivies ceux qui avaient été chargés de les organiser ou de les compléter. Certains de ces établissements gardent d'admirables œuvres, des ouvrages rares et de premier ordre, sans pour cela remplir, en aucune sorte, le rôle qu'on voudrait leur faire jouer. D'autres musées, au contraire, moins bien pourvus, répondent cependant davantage aux besoins de la population. C'est l'éternelle question de l'appropriation, souvent posée, trop souvent mal résolue.

A part les quelques exceptions remarquables sur lesquelle nous venons d'insister, nos grands musées sont surtout historiques; ils présentent des collections de hasard, groupent des œuvres qui appartiennent aux époques les plus diverses. Pêle-mêle, des peintures du xve, du xviie, du xviiie, du xixe siècle, les unes intéressantes, les autres inférieures, d'origine, d'inspiration, de facture absolument dissemblables, s'offrent à la vue. L'archéologie, les objets d'art y occupent parfois une place importante, mais leur classement est défectueux. Sont-ce là vraiment des établissements qui «continuent l'école»? Peut-on s'en reposer sur eux du soin de contribuer à l'éducation populaire? Ne demandent-ils pas, tels qu'ils se présentent, à ceux qui les visitent, un sens critique affiné, nécessaire pour faire le départ du bon et du médiocre, de l'intéressant et de l'inutile?

Une réforme s'impose donc, quant à l'organisation et au fonctionnement des musées de nos plus importantes villes de province. Dans les petits centres régionaux, il n'y a pas moins à faire. Certains musées de nos petites villes sont d'une lamentable indigence; des documents administratifs récents le prouvent, hélas!

surabondamment. Leurs cimaises ne présentent que quelques « morceaux » à peu près sans valeur, dont l'assemblage, poursuivi sans goût ni méthode, est parfaitement saugrenu. L'influence, l'action, l'intérêt de ces établissements sont nuls, et il n'est point étonnant que les municipalités s'en désintéressent rapidement.

Au lieu de chercher à constituer, ici et là, des collections coûteuses et nécessairement inférieures d'œuvres modernes, ne vaudrait-il pas mieux instituer, à la place, des musées populaires régionaux, dont l'établissement, fort peu dispendieux, apporterait enfin au pays où ils seraient placés les éléments d'études générales dont il est actuellement dépourvu. M. Leblond a traité cette question fort intéressante et donné d'utiles précisions sur les modes de fractionnement du musée populaire régional.

Son principe, dit-il, est de recueillir, outre des souvenirs d'histoire locale, un certain nombre de représentations de belles choses : moulages pour remplacer les chefs-d'œuvre de la statuaire et de l'architecture, gravures pour reproduire les tableaux des grands maîtres; enfin collections de géologie, minéralogie, zoologie, botanique, formant un véritable livre d'histoire naturelle régionale.

Déjà un musée d'étude-type a été créé au *Trocadéro*, le *Musée de Sculpture comparée*, où toute la sculpture monumentale française (du xi° au xviii° siècle) est représentée dans ses chefs-d'œuvre : on peut y admirer notamment les moulages des portes de plusieurs cathédrales.

A ce musée est adjoint un atelier de moulages identiques à ceux qui peuplent les salles et que leur perfection égale aux originaux.

A peu de frais, on peut acquérir toutes ces merveilles : portes de cathédrales, tombeaux, statues, cheminées monumentales, etc.

Les villes peuvent même recevoir ces moulages en pur don de l'État : il leur suffit d'en payer les frais d'envoi.

De pareils ateliers fonctionnent d'ailleurs à côté de tous les grands musées d'Europe et livrent à très bas prix des moulages fort réussis.

Dans ce musée populaire, on offrirait à l'admiration des visiteurs, par exemple des fragments du Parthénon, la Victoire de Samothrace, la Vénus de Milo, Laocoon, Antinoüs, des portails de cathédrales, les portes du Baptistère de Florence, la Fontaine des Innocents, de Jean Goujon; le Milon, de Puget; le Voltaire, de Houdon; la Marseillaise, de Rude; la Danse, de Carpeaux; le Victor Hugo, de Rodin; etc.

Dans un tel musée, les tableaux qui ne seraient pas des chefs-d'œuvre devraient être remplacés par une collection de belles gravures représentant les toiles célèbres; mais on y conserverait les œuvres des peintres locaux qui ont une valeur artistique ou un intérêt local (Thibaudet).

Telle est, pour quelques critiques d'art, la façon de comprendre un musée régional, populaire, vraiment démocratique, qui doit avoir à la fois un rôle esthétique et une valeur documentaire.

Depuis quelque temps déjà, on a compris à l'étranger — il nous plaît d'ailleurs de reconnaître qu'on y est venu également, en France — on a compris qu'à côté de la mission éducatrice qu'assume, que doit assumer le musée, il en était une autre, plus spéciale, moderne, tout ensemble utilitaire et esthétique à laquelle il ne pouvait se soustraire. Et c'est la raison pour laquelle bon nombre de musées provinciaux à l'étranger présentent, parallèlement aux collections historiques, dont le rôle est moins amoindri, des collections excellemment composées des reproductions les plus intéressantes et des spécimens les meilleurs de l'art industriel et de l'art décoratif contemporains. Les conservateurs de ces établissements ne s'en tiennent d'ailleurs pas là, et donnent de jour en jour plus d'importance à cette partie vivante du musée. L'État envoie régulièrement, échange, prête ou donne de nouvelles pièces décoratives, encore

ignorées ; et, de la sorte, la population intelligente et industrieuse d'un centre provincial, si éloigné qu'il soit, se tient, par l'intermédiaire du musée, au courant du mouvement d'art industriel décoratif moderne, auquel elle peut ainsi collaborer. L'incessante circulation de modèles inédits, d'exemplaires récents, à travers les musées provinciaux à l'étranger, donne à cet établissement une influence, une action qui sont en raison directe de leur vitalité. Dès lors, on va au musée, non par désœuvrement, mais par besoin, par nécessité, par plaisir, assuré que l'on est d'y voir des objets imprévus, d'y découvrir, plastiquement réalisées, des idées, des applications nouvelles, et surtout d'y retrouver une mise en œuvre, non du passé, mais de la vie moderne.

Les musées d'art décoratif, dont on devine toute l'importance dans un certain nombre de nos régions où furent et sont encore si prospères les industries d'art, sont enfin fondés en France. A *Paris*, à *Lyon*, à *Saint-Étienne*, à *Roubaix*, à *Aubusson*, *Lille*, *Limoges*, *Besançon*, *Troyes*, constitués d'une manière à peu près rationnelle, ils rendent déjà de grands services aux industriels, aux artisans, aux jeunes gens. En même temps qu'ils font admirer les modèles prestigieux de naguère, dont l'assemblage fait saisir la belle tradition, la grâce, le style de la spécialité décorative de la province, ils présentent des collections d'œuvres d'art appliqué, choisies parmi les meilleures de celles qu'ont récemment produites l'effort industriel et décoratif du pays et l'effort des nations voisines. On y trouve encore des bibliothèques, des estampes et de multiples reproductions photographiques. C'est ainsi que ces musées, pratiques et esthétiques, suscitent des initiatives, ins-

truisent et guident des artisans intelligents, qu'ils parachèvent vraiment l'œuvre de nos écoles d'art décoratif et qu'ils concourent au développement et au relèvement de ces industries d'art dont la France se targue à bon droit.

Conclusion.

En résumé, que sont actuellement, vus de haut, nos musées de province? Le plus souvent, des collections d'œuvres modernes ou anciennes, groupées au hasard des dons et des circonstances, ou bien des musées archéologiques, ou bien des musées régionaux, ou bien encore des musées d'art décoratif. Rarement, il leur arrive de cumuler ces diverses fonctions; tantôt ils n'ont pas d'unité, tantôt ils en ont trop, ils sont trop spécialisés. Autant de lacunes. Que devraient-ils être?

Pour répondre à cette question, il n'est besoin que d'étudier d'un peu plus près les véritables destinations des musées de province à notre époque. Et l'on en déduira les caractéristiques de ce que l'on pourrait appeler le « musée-type ». Ce musée idéal — dont peuvent actuellement s'enorgueillir quelques-unes de nos grandes cités provinciales — doit répondre à trois fins, à trois nécessités distinctes; il doit être à la fois, historique, esthétique, pratique.

Historique. — Il appartient, en effet, à ceux qui le constituent d'y « rassembler avec soin, écrit M. Leblond, tous les vestiges du passé trouvés dans la province, conserver les souvenirs des hommes et des

monuments disparus (vitraux, tableaux, dessins, gravures), et les spécimens bien choisis de l'histoire naturelle régionale ».

Esthétique. — Cela signifie qu'à ce premier musée archéologique il sied de joindre « un musée des Beaux-Arts où les œuvres auraient les unes une valeur esthétique, classique, générale, les autres une valeur documentaire et d'intérêt local ».

Sans doute, il est fort bien, dira-t-on, de préconiser une telle réforme, encore faut-il qu'elle soit possible. Et comment rassemblera-t-on dans tous les musées de province des œuvres significatives, remarquables? Les ressources actuelles fussent-elles, décuplées, n'y pourraient suffire. On peut tourner cette objection, et voici comme M. Leblond s'y prend : « S'il n'est guère possible de rassembler, dit-il, en un musée de petite ville des types de chefs-d'œuvre en peinture et en sculpture, ne peut-on pas du moins en exposer aux visiteurs de fidèles moulages et de parfaites gravures? » L'idée est excellente, elle contient en principe un vrai programme d'éducation et, du même coup, condamne les procédés employés jusqu'ici pour constituer des collections. Un musée de province — ceci s'entend plus spécialement pour les petites villes — ne doit pas être une « attraction » pour les visiteurs étrangers. Il n'a que faire en somme de tel ou tel morceau isolé dont rien, bien souvent, n'explique la présence inattendue. Il importe, au contraire, qu'il soit avant tout un établissement de libre instruction artistique. Et voilà pourquoi, au lieu de lui envoyer de-ci, de-là, quelques paysages acquis aux Salons et destinés à voisiner avec de copieux panneaux brossés par d'obscurs élèves de

David ou de Guérin, il vaudrait mieux les doter de belles reproductions des chefs-d'œuvre des maîtres français et étrangers, anciens et modernes. Tous y gagneraient : l'État, à qui de tels envois coûteraient peu, les visiteurs, dont l'esprit et la sensibilité s'enrichiraient autant que la culture, et par surcroît les maîtres dont l'œuvre, ainsi propagée, grouperait des admirateurs nouveaux et sincères.

Pratique. — C'est l'évolution même de l'art et de la société moderne qui le veut ainsi. Tout musée de province doit réserver une place au présent, à l'art tel qu'on l'applique, de toutes parts et sous toutes les formes, à la vie. D'où la nécessité d'installer une galerie d'art décoratif « où, dit encore M. Leblond, se trouveront en une série de comparaisons documentaires, les différentes manifestations artistiques du pays ».

Mais, pour donner aux musées de province la vie et l'action bienfaisante qu'on doit attendre d'eux, il faudrait que l'État aidât plus sérieusement les villes qu'il ne le fait. Ce n'est pas 15 000 francs, mais 100 000 francs qu'on devrait leur accorder annuellement. Les écoles, les bibliothèques sont subventionnées par l'État. Les musées, centres merveilleux d'éducation populaire, ne le sont pas. Ils n'ont pour la plupart ni les cours naturels ni les catalogues qu'ils méritent. Un musée doit conserver, exposer, instruire. Avec M. Roger Marx, l'érudit inspecteur général, nous réclamons un budget des musées.

Telles sont les fins qu'il convient, à notre sens, de poursuivre, si l'on veut organiser rationnellement les musées de province et leur garantir les moyens

d'exercer cette féconde action morale dont notre démocratie leur confie le privilège.

M. Engerand a déposé à la date du 16 mars 1905, sur le bureau de la Chambre, le projet de résolution suivant qui a été renvoyé à la Commission de l'Enseignement et des Beaux-Arts.

La Chambre invite le Gouvernement à nommer une Commission extraparlementaire qui sera chargée de reconnaître la situation actuelle des musées de province, l'état des richesses d'art qui s'y trouvent, et les moyens de mettre en valeur ces collections avec le concours de l'État et des municipalités intéressées.

M. Engerand fondait avec raison ce projet sur plusieurs ordres de considérations très intéressantes. Il s'inspirait tout d'abord de l'idée féconde de décentralisation que le Ministre de l'Intérieur Chaptal, au 14 fructidor an VII (1ᵉʳ septembre 1800), préconisait déjà dans son rapport au Premier Consul, sur l'état des collections artistiques de la France : « Paris, disait Chaptal, doit se réserver les œuvres qui tiennent le plus essentiellement à l'histoire de l'art, mais l'habitant des départements a droit aussi à une part sacrée dans l'héritage des œuvres des artistes français. Cette considération qui naît d'un sentiment de justice — tous les contribuables alimentent le budget des Beaux-Arts comme les autres budgets — doit encore se fortifier de l'idée qu'elle est conforme aux intérêts de l'art. Certaines œuvres réparties dans le pays qui les vit naître, y prendront un nouvel attrait par les traditions régionales. »

Bonaparte souscrivit aux conclusions du rapport de Chaptal, en envoyant, surtout en 1811, après la campagne de Prusse, un certain nombre des tableaux et objets d'art au Louvre, déjà encombré, et aux musées des principales villes de province.

Après Napoléon, de semblables envois se succédèrent sous les différents régimes. En 1895, la République accorda même aux musées de province la personnalité civile et la faculté de capitaliser. Mais on oublia de préciser l'état exact de leurs richesses et de codifier les droits et devoirs respectifs de l'État et des municipalités. Sans doute, et M. Engerand a le tort de sembler l'oublier, divers décrets et circulaires ont établi la responsabilité des villes et des conservateurs de musées et stipulé certaines sanctions répressives; mais, d'une manière générale, on peut dire que, faute d'une législation précise, malgré la loi du 9 fructidor an III, le décret du 25 mars 1852 et la circulaire du 25 avril 1886, malgré les rapports des inspecteurs des Beaux-Arts et à part quelques rares exceptions, la province et l'État vivent dans l'ignorance de leurs richesses artistiques et de leurs obligations réciproques.

C'est à combler ces deux lacunes que M. Engerand voulait voir s'appliquer les efforts d'une Commission extraparlementaire par où seraient mises en œuvre, sous la direction autorisée de M. le Sous-Secrétaire d'État aux Beaux-Arts, toutes les sources d'information et toutes les ressources de codification.

Parmi les sources d'information, il en est une que M. Engerand signalait avec d'autant plus de justice que, malgré tous les services rendus par elle, elle risquerait, si l'on n'y prend garde, de se tarir faute de crédits suffisants. C'est la publication admirable entre-

prise sur l'initiative de l'éminent directeur des Beaux-Arts, M. de Chennevières, sous le nom d'*Inventaire des richesses d'art de la France*.

Malgré de sourdes oppositions, malgré la raréfaction des crédits ou une inertie plus dangereuse encore, la Commission chargée de ce travail, bien diminué depuis trente ans, a continué son œuvre, modestement, obscurément, sans jamais se rebuter. Grâce à quelques collaborateurs dévoués, la collection de l'inventaire compte aujourd'hui vingt volumes, comprenant des études très documentées.

Comme le remarque fort justement M. Engerand, l'œuvre de la Commission ne devait pas seulement se borner à un travail de découverte et de statistique, mais encore, selon la parole de Chaptal, aboutir à un échange judicieux de tableaux entre les musées qui, dans le Midi, par exemple, sont peuplés d'œuvres de peintres du Nord et dépourvus souvent de productions de leurs artistes régionaux.

En même temps, pour donner satisfaction à la troisième réclamation de M. Engerand, il fallait appeler, dans cette Commission, des jurisconsultes plus spécialement chargés de codifier les divers décrets et circulaires et d'établir les obligations réciproques. On sait, en effet, et ce n'est pas là la moindre bizarrerie de la situation actuelle, que les municipalités, malgré les circulaires, s'attribuent la propriété des œuvres exposées dans leurs musées. Elles en classent quelques-unes sous ce titre : « Don de l'État ».

L'État, de son côté, déclare avec raison que ce sont non des cadeaux mais de simples prêts mis à la disposition des communes sous réserve d'un entretien convenable. Jouant sur les mots, certains conservateurs,

heureusement fort rares, sous prétexte d'entretenir et de conserver les œuvres qui leur sont confiées, s'ingénient à les retoucher selon leur fantaisie, et ces retouches, pour la plupart, aboutissent à des transformations ou plutôt à des déformations grossières que les soupentes des fameux greniers dissimulent aux inspecteurs des Beaux-Arts.

Enfin certaines salles de musées de province, toujours faute d'espace et de crédits, sont avoisinées de locaux destinés à de tous autres usages, qui constituent pour leurs expositions de perpétuels dangers d'incendie ou de destruction. Telle municipalité, par exemple, avait jugé à propos de louer le rez-de-chaussée de son musée à un chiffonnier pour s'y loger et y déposer sa marchandise. Tel autre musée est situé au-dessus des salles d'écoles et d'un bureau de police, et sillonné dans tout son développement par un réseau de conduites de gaz. Un troisième, lors d'une visite présidentielle, devint l'annexe d'une vaste cuisine, et c'est miracle si les tableaux ne furent pas brûlés ou détériorés par la fumée et la vapeur des fourneaux!

Pour remédier à ce déplorable état de choses, M. Engerand proposait à la Commission de confirmer par une loi très nette, aux envois de l'État, le caractère de « dépôts », de décréter, comme cause de retrait le défaut d'entretien des tableaux, le refus persistant de les exposer et l'insécurité manifeste des locaux.

Pour mettre au point toutes les questions intéressant l'organisation et le fonctionnement des musées de province, la Commission dont M. Engerand avait proposé la nomination a été instituée par M. le Sous-Secrétaire d'État; on s'est appliqué à y faire figurer

tous les éléments susceptibles de prêter en la circonstance un concours éclairé et actif. Le rapport général de cette commission a été confié à M. Henry Lapauze, dont on pourra consulter avec fruit les conclusions corroborées par des décrets officiels qui régissent la législation et la réorganisation des musées de province, sous la tutelle de l'État.

XI

LE SERVICE
DES MONUMENTS HISTORIQUES

Le service des Monuments historiques.

Le transfert au Sous-Secrétariat d'État des Beaux-Arts (Service des monuments historiques) des crédits qui, jusqu'en 1906, se trouvaient inscrits au budget de l'ancienne Direction générale des Cultes, fut une mesure qui s'imposait depuis longtemps. Il paraissait inexplicable, en effet, que les cathédrales qui constituent, pour quelques-unes d'entre elles, tout au moins, les joyaux les plus importants de la parure monumentale de la France, fussent placées sous un régime spécial, alors que, par ailleurs, il existe un Service des monuments historiques qui, aux termes de la loi de 1887, avait seul qualité pour en diriger les travaux, sur l'avis de la Commission des monuments historiques.

Le résultat de cette heureuse décision a donc été, en groupant sous l'autorité d'un même Ministre tous les monuments qui présentent, au point de vue de l'histoire ou de l'art, un intérêt national, depuis la plus petite chapelle de campagne jusqu'à la cathédrale célèbre, et en les plaçant sous le contrôle unique de la Commission des Monuments historiques, d'imprimer à un service agrandi une plus complète unité de vues et d'obliger tous les architectes à s'inspirer d'une même doctrine.

Cette mesure devait avoir aussi pour conséquence d'amener des simplifications dans les rouages admi-

nistratifs et d'apporter dans les frais généraux du service de notables économies, économies tout naturellement applicables aux dépenses nécessitées par les besoins des monuments mêmes, monuments de jour en jour plus nombreux, puisqu'en vertu de la loi du 9 décembre 1905, il devait être procédé à des classements complémentaires.

Mais une réforme de cette importance, ou plutôt cette refonte complète d'un service dans lequel se trouvait englobé un autre service, ne pouvait s'accomplir d'un jour à l'autre. Et le Parlement l'a si bien compris qu'il s'est borné, au moment du vote du budget de 1906, à inscrire à la suite des crédits des Monuments historiques les crédits d'architecture gérés, jusqu'à ce jour, par l'ancienne Direction générale des Cultes, en laissant au Ministre des Beaux-Arts un délai pour prescrire l'examen des moyens à employer en vue d'organiser la fusion dont il s'agit.

Fonctionnement du Service technique d'architecture des Monuments historiques.

C'est seulement en 1897 que le Ministre des Beaux-Arts, en présence du nombre déjà considérable des édifices classés répartis sur toute la surface de la France et situés, pour la plupart, dans des communes rurales dont l'accès n'était pas facile, décida, pour en assurer plus efficacement la conservation, de rejeter l'ancien système employé jusqu'alors, et qui consistait à procéder par unités, c'est-à-dire à désigner nommément les édifices pour les confier à tel ou tel architecte, sans tenir compte des divisions territoriales. Il

répartit les 86 départements en une trentaine de circonscriptions plus ou moins étendues, suivant qu'elles paraissaient plus ou moins riches en monuments, et il confia chaque circonscription à un architecte en chef.

Ces architectes avaient et ont encore pour mission de veiller sur tous les monuments de leur ressort, de les visiter périodiquement, de rendre compte de leur état au Ministre, d'établir les projets et devis des travaux de restauration reconnus nécessaires, de négocier avec les administrations locales et avec l'Administration centrale la réunion des ressources que ces restaurations exigent, de diriger l'exécution des travaux, d'arrêter et de présenter les comptes, etc., etc. Les architectes en chef ont, en outre, pour office d'instruire les propositions de classement ainsi que toutes les affaires administratives qui se rapportent aux édifices; enfin, ils exécutent les plans et dessins qui leur sont demandés pour les archives du Ministère. Ils sont recrutés au concours, car les mesures de conservation, et surtout les travaux qui intéressent les édifices d'autrefois, réclament une connaissance toute spéciale, tant des anciens procédés de construction que des styles et de la partie décorative (vitraux, sculpture, etc.) Pour émoluments, ils reçoivent des honoraires fixés à 5 pour 100 du montant des travaux qu'ils dirigent. L'Administration leur rembourse, d'autre part, leurs frais de déplacement.

Mais la majeure partie des architectes en chef résident à Paris, car il n'est pas facile de trouver en province des artistes ayant consacré plusieurs années de leur vie à l'étude du roman ou du gothique. Cette situation et les demandes instantes des administrations

locales ont entraîné la création d'un cadre spécial d'agents choisis sur place, dans les départements, pour seconder dans leur travail les architectes en chef. Ces agents, qui portent le titre d'architectes ordinaires[1], sont principalement chargés de la conduite des chantiers de restauration et de la comptabilité des travaux. Ils font, en outre, exécuter sous le contrôle des architectes en chef, les travaux d'entretien, c'est-à-dire les menues réparations qui ne touchent pas aux parties essentielles des édifices. Ils sont au nombre d'environ 130. On leur alloue, pour rétribution, 5 pour 100 sur les travaux d'entretien et 2,50 pour 100 sur les travaux de restauration.

Enfin, les inspecteurs généraux, membres de droit de la Commission des monuments historiques, ont pour fonction la haute surveillance du service d'architecture. Ils parcourent les circonscriptions, visitent les chantiers, conseillent les architectes, traitent les affaires importantes avec les Préfectures et les Administrations locales. Tous les projets de travaux, toutes les questions qui doivent être soumises à la Commission des monuments historiques, sont examinés préalablement par eux. Ils en sont les rapporteurs. Les inspecteurs généraux sont choisis parmi les architectes les plus réputés du service. Ils jouissent d'un traitement fixe. Pour la commodité du travail, ils se partagent la France en trois régions.

[1]. Quelques-uns de ces architectes ordinaires sont également surveillants des travaux des édifices cultuels et, à ce dernier titre, reçoivent une indemnité annuelle fixe variant, selon l'importance de l'édifice, de 250 à 400 francs. Les deux services étant aujourd'hui réunis, il a paru nécessaire, chaque fois que les circonstances doivent le permettre, de charger un même architecte de cette double fonction.

Telle quelle, cette organisation, qui fonctionne depuis neuf ans, a donné des résultats excellents. Toutefois, certaines modifications devaient y être apportées. En effet, le nombre des édifices classés qui, en 1897, était de 2 250 environ, s'élève aujourd'hui à plus de 5000 et, d'après les rapports déjà fournis par les architectes en vue des classements complémentaires exigés par la loi du 9 décembre 1905, il y a lieu de croire que le nombre sera, dans un délai prochain, doublé, si ce n'est triplé. Or, il est clair que les architectes en chef, actuellement chargés de plusieurs départements (certains d'entre eux en ont jusqu'à 10), n'auront plus, malgré la meilleure bonne volonté du monde et tout le zèle professionnel possible, le temps matériel (étant donné qu'ils sont tous ou presque tous occupés également par des travaux particuliers et plus rémunérateurs) de connaître et de suivre de façon régulière tous les édifices de leur circonscription. Ils iront donc au plus pressé, c'est-à-dire à la restauration importante ou à l'édifice immédiatement menacé. Par suite, l'Administration sera suffisamment renseignée sur l'état général sanitaire, si l'on peut dire, des monuments dont elle a la charge. Ce sera souvent, comme le cas s'est déjà présenté ces derniers temps, par les journaux, par le Touring-Club ou par la municipalité qu'elle apprendra qu'un danger est imminent, et ce danger qu'on conjure à grands frais aurait pu, grâce à un examen fait en temps voulu, être évité peut-être avec de simples mesures d'entretien.

On sera tenté, sans doute, d'ajouter que si l'architecte en chef ne peut plus voir tous les édifices de sa circonscription, l'architecte ordinaire est là pour le renseigner et le remplacer au besoin. Mais il ne faut pas perdre

de vue que si l'architecte ordinaire est nommé par le ministre, il doit, au préalable, avoir été agréé par le préfet. Ce sont là, souvent, des nominations faites sans enthousiasme. Au reste la rémunération de ces fonctions est fort modeste. Les candidats ne se présentent, en général, que pour le prestige que doit leur conférer un titre officiel et il est difficile à l'architecte en chef d'exiger d'eux un travail constant.

Or, l'entrée dans le service élargi des Monuments historiques des anciens architectes diocésains[1], entrée coïncidant avec le dernier concours d'architectes en chef des Monuments historiques à la suite duquel 10 candidats ont été nommés architectes stagiaires pour prendre rang jusqu'au moment où des places seraient vacantes, vient à point pour permettre au ministre, en scindant les circonscriptions actuelles, circonscriptions grossies d'un plus grand nombre d'édifices classés, d'utiliser tout un nouveau personnel technique, comme aussi de soulager les architectes déjà en fonctions, en limitant l'étendue de leur champ d'investigation.

N'est-il pas hors de doute que la constitution du service des Monuments historiques deviendrait presque parfaite le jour où l'architecte en chef n'aurait plus sous sa direction que deux ou trois départements? Cet architecte tiendrait ainsi réunis sous sa main tous les édifices classés, civils, militaires et religieux, y compris la cathédrale, dont la garde lui serait confiée. Il deviendrait en quelque sorte, en même temps que l'architecte, le conservateur des monuments de son département.

1. Les architectes diocésains étant, comme ceux des Monuments historiques, nommés au concours, concours dont le niveau est à peu près égal à celui des Monuments historiques, ils entrent dans ce service avec des droits égaux à ceux de leurs collègues déjà en fonctions.

Les inspections, plus fréquentes, lui prendraient moins de temps. Il pourrait adresser, chaque année et même deux fois l'an, au ministre un rapport détaillé sur tous ces édifices, en distinguant des travaux de restauration, dont les projets seraient soumis à la Commission des Monuments historiques, les travaux d'entretien pour lesquels l'Administration ferait immédiatement le nécessaire. On éviterait ainsi les inconvénients qui résultent du retard apporté trop souvent dans ces mêmes réparations, faute d'un examen périodique de l'édifice, retard qui double ou triple la dépense ; et, par là, se trouverait résolue, sans dotation spéciale, sans organisation spéciale même, cette question si délicate, et si importante à la fois, de l'entretien dans les édifices classés.

Mais cette organisation parfaite vers laquelle il convient de tendre et de se rapprocher chaque jour, ne pourra toutefois être réalisée rapidement. Il importe, en effet, de tenir compte des situations acquises et des intérêts personnels. Peut-on, d'une minute à l'autre, même en vue d'une simplification administrative et d'une amélioration dans les rouages techniques d'un service, enlever à un artiste un monument auquel il travaille depuis de longues années, qu'il connaît, dont il a étudié tout particulièrement la structure et à la restauration duquel il espère attacher son nom ? A tout instant, dans l'établissement de cette nouvelle carte des Monuments historiques de la France, une gêne, un retard s'imposeront par le fait des questions de personnes. Mais une réforme de cette importance n'a pas besoin d'être faite vite. Il suffit qu'on la sache en marche. De jour en jour, grâce aux circonstances, avec l'aide des bonnes volontés de chacun, par des échanges bénévolement consentis, des remaniements partiels

s'opéreront et s'opèrent déjà dans le sens indiqué.

Si le nombre de plus en plus considérable des édifices classés doit entraîner une réforme dans les cadres du service technique d'architecture des Monuments historiques, il doit également nécessiter un nouvel apport de ressources pour qu'il soit possible de faire face aux charges de plus en plus lourdes qui pèsent sur son budget. Jusqu'à l'heure actuelle et sans même vouloir tenir compte encore des dépenses applicables aux nouveaux monuments à classer dans un avenir prochain, on peut affirmer que les crédits du bureau des Monuments historiques sont à peine suffisants. Et cette situation ne résulte pas seulement de la multiplicité des édifices dont la conservation lui est confiée, mais encore de la diminution des concours locaux sur lesquels il pouvait compter naguère. En effet, l'administration des Beaux-Arts, pourvoit à l'entretien et à la restauration des monuments classés à l'aide de deux sortes de ressources, d'abord, au moyen des crédits annuels ouverts par la loi de finances, puis au moyen des sommes que les propriétaires ou affectataires des monuments classés mettent à sa disposition, sous forme de fonds de concours ou de subventions.

Il y a une quinzaine d'années encore, ces ressources extra-budgétaires atteignaient un chiffre très élevé — en général elles dépassaient un million par exercice. — Or, depuis ces dernières années, elles n'ont pas dépassé le chiffre de 350 000 francs environ. Certes les départements, communes, établissements publics, etc., etc., s'intéressent à leurs édifices, mais ils s'y intéressent surtout pour solliciter des subventions, car l'état général de leurs finances ne leur permet plus de consentir les mêmes sacrifices qu'autrefois. Et comme l'admi-

nistration a, avant tout, le devoir de sauver le monument qui périclite, c'est elle qui presque entièrement doit faire les frais nécessaires. Et, cependant, à mesure que diminuait le montant des concours locaux, le coût des travaux de restauration et d'entretien dans les édifices classés subissait une hausse d'au moins 10 pour 100 amenée par une cherté plus grande de la main-d'œuvre, du prix des matériaux, enfin par la répercussion inévitable des lois protectrices du travail sur les frais généraux des entreprises.

Une autre cause de dépenses, également récente, doit être signalée. C'est celle qui regarde les édifices militaires classés. Ces édifices, que le Département de la Guerre utilisait encore voici quelques années, ne répondent plus maintenant aux besoins de l'autorité militaire, soit au point de vue de la défense, s'il s'agit d'anciennes places fortes, soit au point de vue de l'hygiène, s'il s'agit de casernements, et elle les cède purement et simplement aux domaines, à mesure qu'elle les remplace par des bâtiments neufs mieux appropriés aux exigences modernes.

Afin d'empêcher que ces constructions qui, le plus souvent, présentent un intérêt considérable au point de vue de l'histoire ou de l'art, ne soient, par suite de leur aliénation, vouées à la ruine, l'Administration des Beaux-Arts, chaque fois que les circonstances s'y prêtent, négocie avec la municipalité en vue de leur utilisation pour des services publics. Mais trop souvent, aucune administration ne veut en assumer la charge, même partielle, et c'est alors le service des Monuments historiques qui, non seulement doit faire tout seul tous les frais de leur restauration, mais encore s'en rendre lui-même affectataire. Voilà par suite, toute

une série de monuments, dont plusieurs couvrent des surfaces considérables qui, jusqu'ici, ne prélevaient rien sur le budget des Monuments historiques et qui tout à coup tombent à sa charge!!

Objets mobiliers

En même temps que, par des dispositions impératives, elle garantissait l'existence et l'intégralité artistique des édifices classés, la loi de 1887 étendait pour la première fois à des objets mobiliers la qualification de « Monuments historiques » jusqu'alors réservée aux seuls immeubles. Suivant en cela les principes d'une esthétique nouvelle et élargie, qui recherche l'unité de l'art sous la variété de ses formes multiples, le Parlement jugea, en effet, que l'intérêt qui s'attache aux souvenirs du passé ne devait pas se limiter aux productions immobilières de l'architecture; que les représentants des arts dits secondaires qualifiés à tort de mineurs n'étaient pas des documents moins caractéristiques de l'évolution artistique d'un pays et que, par suite, ils n'avaient pas de moindres droits à la protection de l'État. Il entendit, en conséquence, frapper certains d'entre eux d'une servitude de conservation.

Si la liste des immeubles sur laquelle pouvaient s'étendre la tutelle et par suite les libéralités de l'État, liste ouverte depuis 1832 et annuellement augmentée, était déjà longue, par contre celle des objets mobiliers n'existait pas encore. A vrai dire, antérieurement à la loi de 1887, quelques objets mobiliers, tels que les tapisseries de Bayeux et d'Angers figuraient déjà sur la liste de classement; mais leur nombre en était réduit,

à quelques unités, et l'on a peine à s'expliquer la raison de ces désignations spéciales alors qu'elles devaient rester aussi limitées.

On comprendra que l'établissement de la liste prévue par la loi de 1887 ne fut pas sans présenter de grandes difficultés, si l'on considère moins encore l'abondance des objets sur lesquels devait porter l'enquête que la variété de leur nature et l'étendue du territoire sur lequel ils sont répartis, si l'on songe à la diversité des connaissances que leur examen requiert, si l'on se rend compte que à l'encontre d'autres grands services administratifs de l'État, l'Administration des Beaux-Arts ne possède pas dans les départements un cadre de fonctionnaires régulièrement constitués et hiérarchisés, permettant le fonctionnement des recherches et la centralisation de leurs résultats. Vis-à-vis de correspondants qui n'étaient pas fonctionnaires et échappaient à son action impérative, l'Administration des Beaux-Arts restait désarmée; elle l'était aussi à l'égard des Sociétés savantes départementales auxquelles il était naturel qu'elle songeât tout d'abord à s'adresser et qui répondirent à ses demandes par des promesses trop irrégulièrement suivies de réalisations. Aussi, en ces dernières années, en raison du peu de fond qu'il y avait à faire sur le concours de collectivités ou d'individualités bénévoles, dût-elle, dans certains cas, avoir recours à des missions rétribuées.

Quoi qu'il en soit des difficultés qui durent être surmontées, la liste de classement des objets mobiliers, à l'heure actuelle, n'en compte pas moins six mille numéros, au nombre desquels l'on peut dire que se trouve déjà réunie la grande majorité des œuvres de premier ordre conservées en France.

La loi du 9 décembre 1905, par son article 16, et le décret du 16 mars 1906, par son article 29, sont venus créer à l'Administration des obligations nouvelles d'ordre différent. Elle lui impose, en effet, d'une part, le devoir de procéder dans un délai limité au recrutement des objets susceptibles d'être ajoutés définitivement à la liste établie en application de la loi de 1887 et, d'autre part, celui d'assurer la conservation des objets dont le classement aura été maintenu.

En ce qui concerne le recrutement des objets, il convient tout d'abord de considérer que la loi de 1887 laissait toujours ouverte, sans limite de temps, la liste de classement; la loi de 1905, au contraire, clôt cette liste dans un délai de trois années, délai, remarquons-le, déjà sensiblement réduit à l'heure actuelle. D'autre part, le classement prévu par la loi de 1887 était le résultat d'une sélection dont le critérium devait se trouver « dans l'intérêt national au point de vue de l'histoire ou de l'art ». Les objets qui, en raison de leur intérêt soit plus secondaire, soit plus local, étaient restés en dehors du classement ou n'y figuraient pas encore, n'en continuaient pas moins à être sauvegardés par la tutelle que leur imposait l'Administration des cultes dont les règlements les garantissaient contre tout risque d'aliénation irrégulière. L'Administration des cultes venant à être supprimée, et cette garantie tombant avec elle, l'Administration des Beaux-Arts se trouve hériter des devoirs qui lui incombaient et ne peut plus assurer la protection des objets que par leur inscription sur la liste des monuments historiques. De là découle pour l'Administration la nécessité non seulement de compléter la liste, mais encore de l'élargir et, à cet effet, de mettre sans retard en œuvre les moyens d'ac-

tion qui sont à sa disposition, c'est-à-dire les Commissions départementales, les correspondants locaux et les correspondants que nous appellerons missionnaires.

Au moment où se discutait devant la Chambre la loi de Séparation, le Ministre, considérant que les départements étaient les premiers intéressés au maintien des œuvres d'art dans leur lieu d'origine, prescrivit aux Préfets, par circulaire du 8 juin 1905, la nomination de Commissions départementales, ayant un caractère officiel, chargées de désigner les objets qu'elles jugeraient mériter d'être ajoutés à la liste déjà établie par l'Etat. Depuis cette époque presque toutes ces Commissions ont répondu à l'appel du Gouvernement par l'envoi de propositions. Le concours des Commissions départementales ne saurait être négligé et, du moment où il a été demandé, il y a tout avantage à le rendre efficace par l'allocation de faibles subventions distribuées à propos à titre d'encouragement ou d'indemnité. En dehors des fructueux résultats que ce concours peut parfois fournir, il a, d'autre part, pour effet, d'associer à l'initiative et à la responsabilité de l'Etat, celle des départements intéressés. Il n'y aurait pas lieu d'ailleurs, semble-t-il, de songer à attribuer à tous les départements indistinctement une allocation, et, en outre, de rendre cette allocation partout uniforme. Il convient plutôt d'agir par espèce et de fixer le chiffre de chaque allocation en raison des circonstances.

D'autre part, dans un grand nombre de départements le Service des monuments historiques possède des correspondants locaux qui, nommés par arrêté ministériel, ont pour mission de signaler et de décrire les objets intéressants de leur département respectif.

La qualité et l'activité de ces correspondants ne sont pas partout égales; si certains ont déjà rendu de grands services à l'Administration et pourraient lui en rendre encore, il y a moins à compter sur certains autres. Aussi l'Administration a-t-elle songé à créer un nouveau rouage de conservateurs départementaux qui pourraient lui assurer un concours plus efficace, dans chaque département nonobstant les inspections qu'elle confie, selon le cas et au fur et à mesure des besoins, au nouveau personnel chargé de la conservation des antiquités et œuvres d'art (cadre de création toute récente et dont l'utilité s'imposait).

En résumé, en ce qui concerne le recrutement des objets et l'établissement définitif des listes de classement dans les délais prévus, il a été réservé sur le crédit des Monuments historiques une somme relativement importante, destinée, suivant les espèces, soit à indemniser les correspondants locaux, soit à rémunérer les fonctionnaires chargés de missions d'inspections.

Après achèvement de la liste de classement, il y aura lieu de pourvoir à la conservation des objets classés. L'article 29 du décret du 16 mars 1906 attribue au Ministre des Beaux-Arts le soin de surveiller les objets classés. Si, en raison de leur nature, les immeubles sont soustraits aux risques de disparition clandestine, il n'en est pas de même des objets mobiliers et aussi de certains immeubles par destination souvent aussi mobilisables que des objets eux-mêmes. Lorsque la liste sera close, l'Administration des Beaux-Arts aura la tâche de protéger ces objets dans leur existence. A l'heure actuelle, l'organisme nécessaire à assurer la surveillance des objets classés vient d'être

constitué auprès du Ministère des Beaux-Arts. Certains pays pourvus d'une législation qui protège les monuments du passé, et tout particulièrement l'Italie, ont institué auprès des établissements détenteurs d'objets intéressant l'art national, un système de contrôle qui paraît avoir donné les plus heureux résultats. Il y avait donc grande utilité, au moment où des mesures analogues s'imposaient chez nous, à se rendre compte, au point de vue administratif et technique, des procédés mis en pratique chez nos voisins, de manière à profiter, s'il y a lieu, des leçons de leur expérience. C'est, du reste, ce qui a été fait et le moyen le plus efficace d'assurer un contrôle permanent des objets classés paraît avoir été trouvé dans la régularité de récolements qui pourraient avoir lieu tous les ans ou tous les deux ans. Les archivistes départementaux, par la nature habituelle de leurs travaux, par leur résidence au centre du département, par leur qualité de fonctionnaires départementaux, par les relations que l'inspection des archives communales établit entre eux et les municipalités, paraissent mieux que tous autres qualifiés pour être chargés de ces fonctions. Des imprimés portant la nomenclature des objets classés dans chaque commune seraient, à dates fixes, envoyés par leurs soins aux municipalités, pour leur être ensuite renvoyés, revêtus des signatures du Maire et du représentant légal de l'établissement intéressé. Ce récolement constituerait un constat d'existence des objets classés. En cas de non-présentation de l'un d'eux, il en serait référé au Ministre des Beaux-Arts.

Ce service régulier de contrôle local doit rester, bien entendu, sous la surveillance de l'Administration des Beaux-Arts et en particulier de l'inspection générale

des monuments historiques, qui a, d'autre part, comme par le passé, à assurer le bon état de conservation des objets classés et à pourvoir aux travaux de leur réparation et de leur entretien.

Le travail considérable incombant à l'Administration centrale pour assurer le service des objets mobiliers ne pouvait, on le comprend, être mené à bonne fin dans le délai fixé, à l'aide du seul personnel et des seules ressources dont il disposait naguère. En raison des multiples questions non seulement administratives, mais encore contentieuses qui se trouvent dès maintenant soulevées, en raison du nombre des affaires qu'il s'agit déjà de solutionner sans retard, des dossiers qu'il y a lieu d'étudier, des récolements auxquels il faut dès à présent procéder, de la correspondance qu'il convient d'échanger, et même aussi du travail plus particulièrement matériel auquel donne lieu l'établissement des dossiers, fiches, arrêtés, ampliations, etc., la nécessité s'imposait d'assurer au service des objets mobiliers, par l'adjonction d'agents nouveaux et en faisant appel au concours de certains inspecteurs généraux qualifiés, comme MM. Frantz Marcou, Perrault-Dabot, Georges Gaunès, etc., un organisme administratif qu'il devait recevoir et dont la constitution ne pouvait, sans inconvénient, être longtemps différée.

Parallèlement au service de la Conservation des antiquités et objets d'art qui fonctionne rue de Valois, fonctionne rue de Grenelle un service de la conservation des archives. En sont chargés des inspecteurs généraux très particulièrement qualifiés comme MM. Ernest Dupuy, Pol Neveux, Chevreux, etc., etc.

Sites pittoresques

C'est encore le crédit des monuments historiques qui, jusqu'à nouvel ordre, doit supporter sinon toutes les dépenses, du moins une partie des dépenses qu'entraîne nécessairement le vote récent, par le Parlement, de la loi pour la conservation des sites pittoresques. Cette loi, dont l'effet bienfaisant n'est pas discutable, charge le Ministre des Beaux-Arts de prononcer le classement des sites qui, sur la proposition des Commissions départementales, auront été jugés dignes d'être conservés intacts; mais elle n'a mis à sa disposition aucun crédit nouveau pour subventionner ou indemniser les propriétaires. Finalement, des demandes lui seront adressées, soit par les départements, soit par les particuliers intéressés en vue d'obtenir le concours financier de l'État.

Or, à quel chiffre atteindront, dans un avenir prochain, ces demandes? — Aucun calcul, même approximatif, n'est encore possible à ce sujet. Plus tard, lorsqu'une base d'estimation aura été établie, un crédit spécial devra être demandé au Parlement. Mais pour l'instant, comme il est dit plus haut, c'est le crédit des monuments historiques qui doit faire face à ces dépenses; de là, pour lui, une nouvelle charge — charge qui pourra dans l'avenir être lourde.

Au reste, comme l'écrivait très judicieusement M. André Hallays, dans le *Journal des Débats* du 4 octobre 1901 : « Les lois, si bonnes soient-elles, ne donnent en pareille matière que des moyens d'action très restreints. C'est le goût et la conscience du public

qu'il faudrait lentement réformer. » Il est nécessaire que dès les bancs de l'école on enseigne aux jeunes Français que les beautés naturelles sont d'utilité publique et qu'elles ont droit au respect de tous! Et c'est là précisément une des tâches que préconise la Société nationale de l'Art à l'École.

XII

LA PROTECTION ARTISTIQUE

La protection artistique.

Nous avons dit, au début de cet ouvrage, que la formule « L'Art libre dans l'État protecteur » semblait, dans les circonstances actuelles, la meilleure ou, si l'on veut, la moins mauvaise qui puisse résumer les rapports de l'Art et de l'État. La difficulté, pour l'État, n'est pas de vouloir protéger les artistes. Cela, certes, l'État le veut. Mais le peut-il toujours, le fait-il à propos, sous quelles formes et dans quelle mesure ? C'est ce qu'il serait trop long d'examiner. Bornons-nous à constater dans ce dernier chapitre certains abus signalés, plusieurs améliorations apportées, maintes réformes encore possibles. Rendons hommage aux réels efforts tentés depuis l'institution du Sous-Secrétariat d'État, par M. Dujardin-Beaumetz, qui fut artiste et s'en souvient. Et regrettons seulement que les crédits parcimonieux mis par l'État à la disposition du Surintendant des Beaux-Arts ne lui aient pas toujours permis de faire plus et mieux !

Une somme de 25 000 francs, bien insuffisante, est prélevée chaque année sur le budget des Beaux-Arts pour venir en aide aux artistes peintres, sculpteurs, architectes et graveurs. Elle est destinée pour une part à l'achat d'œuvres d'artistes vivants dans les expositions diverses, notamment aux deux grands Salons annuels. Les achats faits aux Salons sont décidés en partie sur la proposition d'une Commission spéciale, composée d'artistes et d'écrivains d'art, qui dressent la

liste des œuvres lui paraissant dignes de faire l'objet d'une acquisition de l'État. A l'occasion des Salons annuels, il est accordé neuf bourses de voyage de 4000 francs chacune et un prix national de 10000 francs. Ces récompenses sont décernées, sur l'avis du Conseil supérieur des Beaux-Arts, à des exposants français n'ayant pas dépassé l'âge de trente-deux ans. Les bénéficiaires des bourses doivent voyager pendant un an, et le titulaire du prix national pendant deux ans. Aux termes du règlement, les boursiers étaient tenus, jusqu'en 1905, de séjourner à l'étranger pendant la durée de leur absence. La loi de finances du 17 avril 1906 a modifié cette clause et les artistes pourront désormais voyager aussi bien en France qu'à l'étranger.

L'Administration des Beaux-Arts consacre, en outre, une somme de 30000 francs à des récompenses d'une autre nature. Il s'agit des encouragements spéciaux accordés à de jeunes artistes qui exposent des œuvres dénotant de réelles aptitudes, sans toutefois justifier complètement une acquisition de l'État. Comme le prix national et les bourses de voyage, ces encouragements sont attribués d'après une liste de présentation dressée par le Conseil supérieur des Beaux-Arts. Ces encouragements n'affectent pas le caractère d'un secours. Ils permettent simplement à l'État de favoriser des vocations naissantes et d'accorder sa protection efficace aux jeunes artistes dont les débuts sont parfois si douloureusement difficiles. Il a été accordé l'an dernier quinze encouragements spéciaux de mille francs et trente de cinq cents francs.

Le développement de jour en jour plus important des industries d'art, aussi bien que la place prise par l'art décoratif dans les Salons annuels et les Exposi-

tions artistiques, créent à l'Administration des Beaux-Arts des obligations auxquelles elle ne saurait se soustraire. A côté d'œuvres sans adaptation précise, il en est qui, conçues dans un dessein de décoration ou d'ornementation, méritent la sollicitude de l'État; ce sont notamment les dessins ou projets de tapisseries et les modèles de vases ou de figurines destinés à être traduits en porcelaine ou en grès.

Jusqu'en 1906, l'Administration des Beaux-Arts réservait ses « Encouragements spéciaux » aux œuvres de peinture et de sculpture proprement dites, c'est-à-dire sans adaptation utilitaire. Il lui apparut qu'il convenait de faire bénéficier les œuvres d'art décoratif (projets de tapisseries, modèles de vases ou figurines) des mêmes avantages. Une série de récompenses attribuées à ces dessins ou modèles déterminerait, sans doute, un courant de productions artistiques et un mouvement d'émulation dont l'Administration des Beaux-Arts serait finalement appelée à bénéficier pour les Manufactures nationales de Sèvres, des Gobelins et de Beauvais. En dehors des achats pouvant être faits par l'État, des prix donnés aux artistes dont les ouvrages non acquis auront révélé des qualités et des aptitudes remarquables constitueraient certainement un précieux encouragement à persévérer dans la voie de cette production d'un genre spécial.

C'est pour répondre à cette préoccupation que le Ministre, sur la proposition du Sous-Secrétaire d'État, a décidé d'attribuer, sous forme « d'encouragements spéciaux », des sommes pouvant atteindre un total de trois mille francs, à prélever sur la dotation inscrite annuellement au budget des Beaux-Arts pour achats au Salon. L'attribution de ces nouveaux « Encourage-

ments spéciaux » doit être faite par une Commission spéciale et annuelle ; et dans la composition même de cette Commission il sera tenu compte des compétences techniques, en plus des connaissances générales d'art.

Les griefs formulés, il y a quelques années, contre les conditions dans lesquelles s'effectuent les achats de l'État aux Salons et aux Expositions particulières n'ont malheureusement pas perdu toute leur force. Les recommandations, les influences politiques, les pressions exercées sur les Commissions d'achat priment trop souvent encore la valeur intrinsèque de l'œuvre qu'elles signalent ; c'est ainsi que nos musées de province, nos dépôts s'enrichissent (?) de panneaux médiocres dont l'acquisition n'est due qu'à des complaisances où l'art n'a que faire. M. Dujardin-Beaumetz, qui, en tant que rapporteur du budget des Beaux-Arts, signalait les déplorables effets d'une sollicitude aussi mal comprise, s'est efforcé, en tant que Sous-Secrétaire d'État, de régler avec plus d'équité la répartition et l'emploi des crédits inscrits à ce chapitre. Sur les sommes consacrées à l'achat d'œuvres d'artistes vivants, une somme a été distraite qu'on a divisée, comme on l'a vu plus haut, en un certain nombre de parts de 1000 francs et de 500 francs, distribuées à titre d'encouragement à plusieurs artistes.

Cette nouvelle manière de faire facilite, dans une certaine mesure, la besogne des Commissions d'achat ; malheureusement, celles-ci n'en continuent pas moins à être accablées de sollicitations et de recommandations fâcheuses. Enfin les Commissions — et c'est fatal — n'apportent pas toujours dans leurs délicates missions cette indépendance d'esprit, cet éclectisme

généreux et courageux qui donnent au jugement tant d'ampleur. Si, d'une part, les pressions extérieures ne laissent pas d'exercer trop souvent de l'influence, il faut bien reconnaître aussi que, parfois, les choix arrêtés par les Commissions d'achat attestent des antipathies déclarées pour telle technique nouvelle, tel effort original, des préventions manifestes — nées des inclinations propres et de l'éducation des juges — contre telle esthétique, brusquement révélée. Il arrive donc que l'indépendance des décisions n'est quelquefois pas plus sauvegardée par les membres des Commissions, naturellement sujets à des prédilections et à certains ostracismes, que par telles personnalités étrangères qui s'intéressent à des artistes. Ces mêmes Commissions qui ont doté nos musées de province de peintures si conventionnelles, n'ont-elles pas frappé d'interdit l'impressionnisme, dont l'art français s'enorgueillit aujourd'hui?

Naguère, M. Dujardin-Beaumetz proposait que les acquisitions et les encouragements fussent désignés par les artistes appelés à se prononcer et à voter. Séduisante dès l'abord, cette idée, à la réflexion, suggéra sur certains points des objections dont notre collègue M. Massé se fit l'écho. Du reste, comporte-t-elle une solution des difficultés que nous signalions tout à l'heure? Qui connaît la mentalité de nos artistes, entiers dans leurs jugements et rigoureux dans leurs classifications, parce que personnels, peut en douter. Et l'adage qui veut qu'on ne puisse être tout ensemble juge et partie semble vraiment à sa place ici. Les décisions à coup sûr sincères seraient-elles éclectiques? Rien n'est moins certain.

Sur le morcellement des crédits affectés aux achats des œuvres, sur cet éparpillement de l'argent « en œuvres infimes payées pour des ouvrages secondaires », M. Massé a dit en 1903, des choses excellentes et nécessaires. Envisageant non plus les intérêts individuels de tels ou tels artistes consciencieux, mais ceux, plus haut placés, de l'art français et de son patrimoine, notre collègue estimait qu'il serait tout à la fois moral et utile que l'État pût se rendre à temps acquéreur non pas d'une infinité d'ouvrages peu significatifs, mais des vrais chefs-d'œuvre de nos écoles françaises contemporaines. « Du moment, disait-il, que nous entretenons un Louvre, nous entendons qu'on en prépare les salles futures.... » Hélas! on ne s'en est que rarement préoccupé jusqu'ici faute de crédits suffisants; et c'est assez dire pourquoi les morceaux les plus célèbres des meilleurs artistes français de ce siècle rehaussent aujourd'hui de leur éclat et de leur prestige les salles des grands musées étrangers.

Voici plusieurs années que, sans succès d'ailleurs, mais avec une égale insistance, les différents rapporteurs du budget des Beaux-Arts réclament la création d'une ou de deux bourses de voyage pour les arts décoratifs et industriels. La requête est modeste et se résume en une demande d'un relèvement de crédit de 8000 francs au chapitre 23; elle est, en outre, des plus légitimes et il apparaissait à tous les gens avisés que, précisément à l'instant où les arts appliqués réalisent à l'étranger de si heureuses merveilles, l'État devait témoigner une sollicitude particulière à ceux de nos artistes qui veulent s'attacher à leur rénovation en

France. C'étaient là des arguments incontestables, incontestés, mais produits en pure perte ; les arts décoratifs demeuraient exclus, proscrits, de par la volonté du Ministre des Finances qui se refusait, par raison budgétaire, à leur consentir les mêmes avantages qu'aux « arts nobles ».

Dernièrement, M. Simonet a dénoncé à la tribune de la Chambre cet état de choses ; son intervention, les judicieuses observations qui l'ont marquée, n'ont pas été inutiles. Et la Chambre alors, sur notre proposition, a adopté une rédaction nouvelle du chapitre 23 qui, sans doute, n'apporte point les crédits supplémentaires demandés, mais donne au moins au Sous-secrétaire d'État les moyens de comprendre parmi les titulaires de bourses de voyage un ou plusieurs artistes qui se réclament de l'art décoratif et exposent aux Salons.

La question de la propriété artistique

Mais ce n'est point seulement par des subventions et des encouragements qu'il faut protéger les producteurs d'art. L'État doit encore les doter d'une législation qui leur assure le respect de la propriété de leurs œuvres aussi bien en France qu'à l'Étranger.

On a depuis longtemps reconnu et proclamé que la création d'une œuvre d'art donne à ses auteurs deux droits distincts : l'un portant sur l'objet matériel qui a réalisé la conception de l'artiste, l'autre consistant dans la reproduction de l'œuvre originale par un procédé quelconque.

Le premier de ces droits est un droit de propriété ordinaire régi par la loi commune ; le second, désigné

sous le nom de propriété artistique ou, plus généralement aujourd'hui, sous celui de droit d'auteur, est un droit incorporel d'une nature particulière qui, par suite, doit être régi par une législation spéciale.

Ces deux droits sont absolument indépendants l'un de l'autre et, de l'avis de tous les juristes, à la suite des vœux exprimés par de nombreux congrès internationaux, presque toutes les législations modernes ont sanctionné cette indépendance par un texte législatif à peu près unanimement conçu dans les termes suivants :

« *L'aliénation d'une œuvre d'art n'entraîne pas, à moins de stipulations formelles contraires, l'aliénation du droit de reproduction.* »

Notre loi des 19-24 juillet 1793, qui accorde aux peintres, dessinateurs, statuaires, architectes, graveurs durant leur vie entière, et cinquante ans après leur mort à leurs héritiers, successeurs irréguliers, donataires ou légataires (loi du 14 juillet 1866), la jouissance du droit exclusif de vendre, faire vendre, distribuer leurs ouvrages dans le territoire de la République et d'en céder la propriété en tout ou en partie, n'a pas précisé comment se ferait ou se prouverait cette cession et, dans le silence de la loi, la jurisprudence de la cour suprême s'est montrée hésitante sur la solution à donner à cette question.

Après un arrêt de la chambre criminelle du 23 juillet 1841, qui posait en principe, en invoquant la loi du 24 juillet 1793, que « la vente d'un tableau n'emporte le droit de le reproduire par un art distinct qu'autant que le peintre a cédé ce droit par une stipulation particulière », un arrêt des chambres réunies du

27 mai 1842 a déclaré que « la vente d'un tableau faite sans aucune réserve, transmet à l'acquéreur, conformément aux dispositions du Code civil, la pleine et absolue propriété de la chose vendue, avec tous les accessoires, avec tous les avantages qui s'y rattachent ou en dépendent ».

« La vente d'un tableau et les effets qu'elle est appelée à produire — ajoute l'arrêt de 1842 — ne sauraient échapper à l'application de ces principes qu'autant qu'*une loi spéciale* en aurait, d'une manière formelle, autrement disposé, puisque, par sa nature, un tableau et les avantages qui peuvent se rattacher à sa possession sont susceptibles de l'appropriation la plus complète... ».

C'est cette *loi spéciale* que, depuis l'arrêt du 27 mai 1842, tous les artistes et tous les jurisconsultes n'ont cessé de réclamer aux pouvoirs publics, et, pour ne citer que les réclamations les plus autorisées, il nous suffira de rappeler qu'une proposition de loi, déposée par M. Philipon le 21 novembre 1889 et prise en considération par la Chambre des Députés le 5 février suivant, contenait un article (art. 19) ainsi conçu :

« Au cas de cession d'une œuvre d'art, le droit de reproduction demeure réservé à l'auteur, sans que, sous aucun prétexte, le propriétaire de l'œuvre originale puisse être troublé dans sa possession, par suite de l'exercice de ce droit.... »

Et, à l'appui de sa proposition, M. Philipon faisait très justement observer qu'il était « regrettable de voir *la propriété des auteurs livrée au hasard des arrêts* » et qu'il était temps, pour satisfaire aux vœux de tous les artistes et de tous les congrès artistiques, que le législateur intervînt.

Déjà, en 1878, le Congrès international de la propriété artistique tenu à Paris, sous la présidence de Victor Hugo, avait formulé le vœu suivant : « La cession d'une œuvre d'art n'entraîne pas par elle-même le droit de reproduction. »

En 1889, le même Congrès, présidé par Meissonier, reproduisait le même vœu en ces termes : « A moins de stipulations contraires, l'aliénation d'une œuvre d'art n'entraîne pas, par elle-même, l'aliénation du droit de reproduction. »

Enfin, en 1900, le Congrès international des arts du dessin, tenu à Paris, sous la présidence de M. T. Robert-Fleury, rappelant les vœux des congrès antérieurs et s'inspirant des législations étrangères qui venaient toutes de voir compléter, depuis vingt ans, leurs textes sur la matière par une disposition analogue, émettait à l'unanimité le vœu que, « à l'exemple de la plupart des législations spéciales à la propriété artistique, celle de la France affirme l'indépendance du droit de reproduction du droit de propriété sur l'œuvre originale par un texte précis ainsi conçu : « *L'aliénation d'une œuvre d'art n'entraîne pas, par elle-même, l'aliénation du droit de reproduction.* »

Ce serait, croyons-nous, un honneur pour le Parlement français s'il voulait, en adoptant cette proposition de loi, imiter sur ce point les législateurs de tous les pays qui ont signé avec la France la convention de Berne du 9 septembre 1886, pour la protection des œuvres littéraires et artistiques, et donner en même temps à nos artistes la légitime satisfaction qu'ils réclament de l'équité et de la justice de l'État protecteur.

A propos de la convention de Berne, dont certaines

applications vont être examinées au prochain Congrès de Berlin, à la fin de cette année même (1908) il est intéressant de rappeler que plusieurs puissances, notamment notre grande alliée et amie, la Russie, n'ont point encore donné leur adhésion à cette œuvre de protection artistique internationale. L'auteur de ce livre venait de passer de la Chambre au Sénat, lorsque sur la demande de plusieurs artistes, il soumit en ces termes la question de la convention franco-russe à M. Stéphen Pichon, ministre des affaires étrangères, dans la séance du 27 décembre 1907, dont voici le compte rendu sténographique, d'après le *Journal officiel* :

« Messieurs, à l'occasion du chapitre 10 du budget des affaires étrangères, je demande au Sénat la permission de poser à M. le ministre des affaires étrangères une simple et brève question, qui concerne la sauvegarde des intérêts français en Russie. L'année dernière, le Parlement a voté la ratification du traité de commerce franco-russe. Or, des avantages de ce traité se trouve momentanément exclue toute une catégorie très intéressante de citoyens français : les littérateurs, les auteurs, les compositeurs lyriques et dramatiques, les artistes peintres, sculpteurs, graveurs, architectes et les professionnels des industries d'art : décorateurs, photographes, dessinateurs sur étoffes et papiers peints, fondeurs de bronze, fabricants de meubles d'art, etc., etc....

Un article additionnel au traité de commerce stipule, il est vrai, qu'à dater du 1er mars 1906 une convention doit intervenir, dans un délai de trois années, entre les deux pays, pour la protection de la propriété artistique et intellectuelle.

Je voudrais demander à M. le ministre où en sont les négociations relatives à cette convention et le prier d'en hâter la solution pour deux raisons principales, qui sont tout à la fois des raisons de droit international et des considérations d'ordre immédiat et pratique.

La première c'est que, depuis plusieurs années déjà, le gouvernement russe élabore un projet de loi concernant la propriété intellectuelle et artistique aussi bien pour les Russes que pour les étrangers.

Or, si mes renseignements sont exacts, ce projet de loi, qui doit venir prochainement en discussion devant la Douma, protégerait bien, il est vrai, la production russe, mais il ne protégerait pas au même degré la production étrangère, jusqu'ici singulièrement sacrifiée.

En effet, tandis qu'il assurerait aux auteurs français et étrangers le droit à la traduction de leurs œuvres, à condition que ces œuvres soient réunies en volumes, il laisserait, paraît-il, de côté les droits d'exécution, de représentation et de reproduction, c'est-à-dire la protection des œuvres lyriques et dramatiques, des œuvres picturales et sculpturales, et même des objets d'art industriel qui sont l'honneur du goût français et dont la sauvegarde intéresse le Parlement et la nation tout entière. (*Très bien! Très bien!*)

Plusieurs différends et plusieurs procès notoires étant survenus autrefois à la suite de l'absence, ou de la confusion des règlements en la matière, il importe pour éviter le retour de semblables errements que les droits des auteurs et artistes russes et étrangers soient nettement spécifiés, aussi bien dans le projet de loi russe que dans le projet de convention franco-russe; et c'est la première raison pour laquelle je prie M. le ministre de vouloir bien employer ses bons offices à la réalisation de cette entente intellectuelle. (*Très bien! Très bien!*)

La seconde raison que je veux invoquer, c'est qu'un an avant la France, l'Allemagne concluait avec la Russie un traité de commerce important. Comme dans le traité de commerce franco-russe, un article additionnel stipulait également que, dans le délai de trois ans, devait intervenir une convention pour la protection réciproque de la propriété artistique et intellectuelle des deux pays. Cette convention germano-russe devant être signée l'année prochaine, il importe que la convention franco-russe n'arrive pas trop en retard; il faut éviter qu'on puisse nous opposer un précédent qui pourrait limiter, en une certaine mesure, les droits des auteurs, des artistes et des industriels français.

Il est à souhaiter d'ailleurs que ces deux conventions se rapprochent le plus possible de la convention de Berne et qu'elles en assurent le principe admis ou réclamé par les grandes associations littéraires et artistiques, c'est-à-dire l'égalité et la réciprocité de la protection intellectuelle entre les diverses puissances.

Telle est, monsieur le ministre, la simple question que je voulais vous poser.

Nouveau venu dans la haute Assemblée, je demande pardon au Sénat d'avoir, à cette heure tardive, abusé de sa bienveillante attention....

Voix nombreuses. Du tout ! (Parlez ! Parlez).

M. *Couyba.* Mais la question était assez importante pour justifier cette très courte intervention.

J'attends avec confiance votre réponse, monsieur le ministre. Je sais avec quel soin, avec quelle largeur de vues vous défendez les intérêts de nos nationaux à l'étranger, et je ne doute pas un seul instant que, grâce aux efforts de votre diplomatie, vous n'arriviez bientôt, sur ce point comme sur d'autres, à resserrer, à fortifier et à consolider les bons rapports de la France avec la nation amie et alliée. (*Très bien ! et applaudissements.*)

M. *le ministre des affaires étrangères.* Je demande la parole.

M. *le président.* La parole est à M. le ministre des affaires étrangères.

M. *le ministre.* Messieurs, la question qui vient d'être si bien exposée n'a pas échappé, comme d'ailleurs l'a constaté mon ami M. Couyba, à la vigilance du ministère des affaires étrangères. Des négociations se poursuivent avec la Russie sur l'application de la clause additionnelle dont a parlé l'honorable sénateur. Je puis lui donner l'assurance que nous faisons nos plus grands efforts pour qu'elles aboutissent dans les conditions qu'il a si clairement indiquées. »

Puisse la promesse du ministre des affaires étrangères être sanctionnée, le plus tôt possible, par le Par-

lement et le Gouvernement russes! Puissent tous nos artistes et tous nos artisans, protégés à la fois à l'intérieur et à l'extérieur par la vigilance du Gouvernement français, s'associer et se syndiquer pour recueillir le bénéfice légitime de leurs efforts et de leurs travaux! C'est le vœu que nous formons à la fin de cette étude sur « les Beaux-Arts et la Nation » pour le plus grand bien des Beaux-Arts et pour la meilleure gloire de la Nation!

TABLE DES CHAPITRES

I. — L'Art et l'État, leurs relations	1
II. — La décentralisation artistique	23
III. — La pédagogie esthétique.	45
IV. — L'Art décoratif.	95
V. — Les Écoles régionales d'art décoratif.	139
VI. — L'Art à l'École.	152
VII. — Le Conservatoire	169
VIII. — Les théâtres populaires et les théâtres subventionnés.	187
IX. — Les Manufactures Nationales	209
X. — La question des Musées de province.	237
XI. — Le service des Monuments historiques. . . .	263
XII. — La protection artistique.	283

Librairie HACHETTE et Cⁱᵉ, 79, boul. St-Germain, à Paris

Nouvelle Publication

ERNEST LAVISSE

HISTOIRE DE FRANCE

DEPUIS LES ORIGINES JUSQU'A LA RÉVOLUTION

PUBLIÉE AVEC LA COLLABORATION DE

MM. BAYET, BLOCH, CARRÉ, COVILLE,
KLEINCLAUSZ, LANGLOIS, LEMONNIER, LUCHAIRE,
MARIÉJOL, PETIT-DUTAILLIS, PFISTER,
REBELLIAU, SAGNAC, VIDAL DE LA BLACHE

Dix-huit volumes grand in-8, brochés, de 400 pages

CONDITIONS ET MODE DE LA PUBLICATION

L'*Histoire de France* comprendra 18 volumes de 400 pages grand in-8.
Chaque volume broché . 8 fr.
— — relié . 10 fr.
L'ouvrage complet sera publié en 72 fascicules d'environ 96 pages chacun, chaque fascicule 1 fr. 50
Il paraît un ou deux fascicules par mois, sauf pendant les mois de vacances.

A NOS LECTEURS

Depuis qu'ont été écrites les dernières grandes Histoires de France, depuis Henri Martin et Michelet, sur nos provinces et sur nos villes, sur les règnes et les institutions, sur les personnes et sur les événements, un immense travail a été accompli.

Le moment était venu d'établir le résumé de ce demi-siècle d'études et de coordonner dans une œuvre d'ensemble les résultats de cette incomparable enquête.

Une pareille tâche ne pouvait être entreprise que sous la direction d'un historien qui fût en même temps un lettré. Nous nous sommes adressés à M. E. Lavisse, qui a choisi ses collaborateurs parmi les maîtres de nos jeunes Universités.

D'accord sur les principes d'une même méthode, ils ont décrit les transformations politiques et sociales de la France, l'évolution des mœurs et des idées et les relations de notre peuple avec l'étranger, en s'attachant aux grands faits de conséquence longue et aux personnages dont l'action a été considérable et persistante.

Ils n'ont eu ni passions ni préjugés.

Le temps n'est pas encore lointain où l'histoire de l'ancienne France était un sujet de polémique entre les amis et les ennemis de la Révolution.

A présent tous les hommes libres d'esprit pensent qu'il est puéril de reprocher aux ancêtres d'avoir cru à des idées et de s'être passionnés pour des sentiments qui ne sont pas les nôtres. L'historien, sachant que, de tout temps, les hommes ont cherché de leur mieux les meilleures conditions de vie, essaie de ne les pas juger d'un esprit préconçu.

Pourtant l'historien n'est pas — il n'est pas d'ailleurs souhaitable qu'il soit — un être impersonnel, émancipé de toute influence, sans date et sans patrie. L'esprit de son temps et de son pays est en lui ; il a soin de décrire aussi exactement que possible la vie de nos ancêtres comme ils l'ont vécue ; mais à mesure qu'il se rapproche de nos jours il s'intéresse de préférence aux questions qui préoccupent ses contemporains.

S'il étudie le règne de Louis XIV, il s'arrête plus longtemps à l'effort tenté par Colbert pour réformer la société française et faire de la France le grand atelier et le grand marché du monde, qu'à l'histoire diplomatique et militaire de la guerre de Hollande, affaire depuis longtemps close. On ne s'étonnera donc pas si Colbert — et ceci n'est qu'un exemple choisi entre beaucoup — occupe dans notre récit une place plus grande que de Lionne ou Louvois.

Ainsi, à mesure que la vie générale se transforme et que varie l'importance relative des phénomènes historiques, la curiosité de l'historien, emportée par le courant de la civilisation, se déplace et répond à des sentiments nouveaux.

Les éditeurs de l'Histoire de France ont voulu donner à la génération présente la plus sincère image qui puisse lui être offerte de notre passé, glorieux de toutes les gloires, traversé d'heures sombres, parfois désespérées, mais d'où la France toujours est sortie plus forte, en quête de destinées nouvelles et entraînant les peuples vers une civilisation meilleure.

Ils souhaitent avoir réussi.

Table de l'Histoire de France

Les volumes en vente sont précédés d'un astérisque

TOME I.

*I. — Tableau géographique de la France, par M. P. Vidal de La Blache, professeur à l'Université de Paris.

*II. — Les origines; la Gaule indépendante et la Gaule romaine, par M. G. Bloch, professeur à l'Université de Lyon, chargé de conférences d'Histoire ancienne à l'École normale supérieure.

TOME II.

*I. — Le Christianisme, les Barbares. — Mérovingiens et Carolingiens, par MM. B. Hayet, directeur de l'Enseignement supérieur, ancien professeur à l'Université de Lyon, Pfister, professeur à l'Université de Nancy, et Kleinclausz, chargé de cours à l'Université de Dijon.

*II. — Les premiers Capétiens (987-1137), par M. A. Luchaire, de l'Académie des Sciences morales et politiques, professeur à l'Université de Paris.

TOME III.

*I. — Louis VII, Philippe Auguste et Louis VIII (1137-1226), par M. A. Luchaire, de l'Académie des Sciences morales et politiques, professeur à l'Université de Paris.

*II. — Saint Louis, Philippe le Bel, les derniers Capétiens directs (1226-1328), par M. Ch.-V. Langlois, professeur adjoint à l'Université de Paris.

TOME IV.

*I. — Les premiers Valois et la Guerre de Cent Ans (1328-1422), par M. A. Coville, professeur à l'Université de Lyon.

*II. — Charles VII, Louis XI et les premières années de Charles VIII (1422-1492) par M. Ch. Petit-Dutaillis, professeur à l'Université de Lille.

TOME V.

*I. — Les guerres d'Italie. — La France sous Charles VIII, Louis XII et François I*er* (1492-1547), par M. H. Lemonnier, professeur à l'Université de Paris.

II. — La lutte contre la Maison d'Autriche. — La France sous Henri II (1519-1559), par M. H. Lemonnier.

TOME VI.

*I. — La Réforme et la Ligue. — L'Édit de Nantes (1559-1598), par M. Mariéjol, professeur à l'Université de Lyon.

*II. — Henri IV et Louis XIII (1598-1643), par M. Mariéjol.

TOME VII.

*I. — Louis XIV (1643-1685) (1re partie), par M. E. Lavisse, de l'Académie française, professeur à l'Université de Paris.

*II. — Louis XIV (1643-1685) (2e partie), par M. E. Lavisse.

TOME VIII.

I. — Louis XIV. La fin du règne (1685-1715), par MM. E. Lavisse, A. Rébelliau, bibliothécaire de l'Institut, et P. Sagnac, maître de conférences à l'Université de Lille.

II. — Louis XV (1715-1774), par M. H. Carré, professeur à l'Université de Poitiers.

TOME IX.

I. — Louis XVI (1774-1789), par M. H. Carré.

II. — Conclusions, par M. E. Lavisse, et Tables analytiques.

Imprimerie Lahure, 9, rue de Fleurus, à Paris

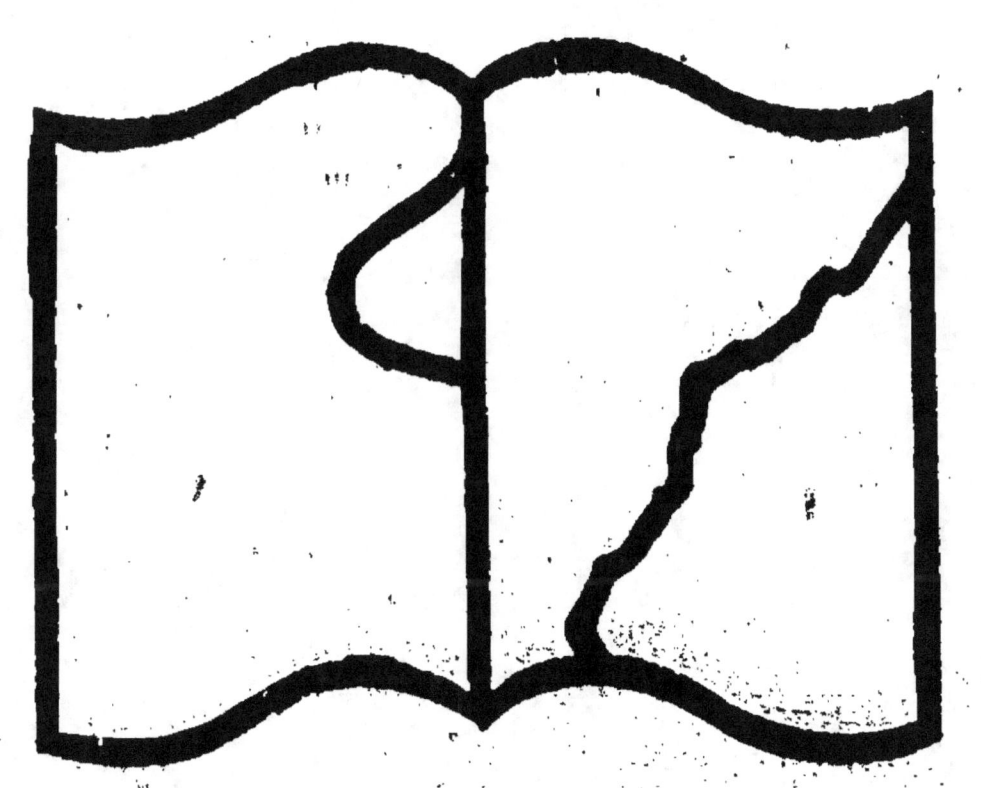

Texte détérioré — reliure défectueuse
NF Z 43-120-11

www.ingramcontent.com/pod-product-compliance
Lightning Source LLC
Chambersburg PA
CBHW071622220526
45469CB00002B/445